W9-CBF-312

Fotografía Digital Para Dummies,™ 4a Edición

Guía de Formato de Archivo

Confíe en este popular formato de archivo cuando guarde sus imágenes digitales.

Formato	Descripción
TIFF	Los archivos guardados en este formato pueden ser abiertos tanto en Mac como en PC. La mejor elección para preservar todos los datos de imagen, pero usualmente resulta en tamaños de archivo más largos que otros formatos. No use para imágenes que van en una página de la World Wide Web.
JPEG	Los archivos JPEG pueden ser abiertos tanto en Mac como en PC. Los JPEG pueden comprimir imágenes de forma que los archivos son significativamente más pequeños, pero demasiada compresión reduce la calidad de la imagen. Uno de dos formatos para usar en imágenes.
GIF	Usar sólo para páginas Web. Ofrece una función que le permite hacer que parte de su imagen sea transparente, así que el fondo de la página Web se muestra a través de la imagen. Pero todas las imágenes GIF deben ser reducidas a 256 colores, lo que puede producir un efecto manchado. Es compatible con Macintosh y PC.
BMP	Usar sólo para imágenes que serán usadas como recursos del sistema de Windows, como un papel tapiz para el escritorio.
PICT	Usar sólo para imágenes que serán usadas como recursos del sistema de Macintosh, como un patrón del escritorio.

Atajos Comunes del Teclado

Presiones estas combinaciones de teclas para realizar operaciones básicas en la mayoría de los programas de edición de imagen, igual que en otros programas de computadora.

Operación	Atajo Windows	Atajo Macintosh
Abrir una imagen existente	Ctrl+O	⌘+O
Crear una nueva imagen	Ctrl+N	⌘+N
Guardar una imagen	Ctrl+S	⌘+S
Imprimir una imagen	Ctrl+P	⌘+P
Cortar una selección al Clipboard	Ctrl+X	⌘+X
Copiar una selección al Clipboard	Ctrl+C	⌘+C
Pegar los contenidos del Clipboard en una imagen	Ctrl+V	⌘+V
Seleccionar la imagen completa	Ctrl+A	⌘+A
Eliminar el último cambio	Ctrl+Z	⌘+Z
Salir del programa	Ctrl+Q	⌘+Q

Guía de Términos de Fotografía Digital

¿Está en una habitación llena de fotógrafos digitales? Adorne su conversación con algunos de estos términos que harán que parezca que conoce el tópico más de lo que realmente sabe.

Término	Qué significa
CCD, CMOS	Dos tipos de chips de computadora usados dentro de las cámaras digitales; el componente responsable de capturar imagen.
CompactFlash, SmartMedia	Dos formas populares de memoria externa de las cámaras digitales
compresión	Una forma de encoger un archivo de imagen muy grande a un tamaño más manejable.
digicam	El término de moda para decir "cámara digital".
dpi	Puntos por pulgada; una medida de cuántos puntos de color por pulgada puede crear la impresora.
dye-sub	Nombre corto de *sublimación de tinta*; un tipo de impresora que crea excelentes impresiones de imágenes digitales.
jpegged	Pronunciado *jay-pegged*; forma coloquial de una imagen que ha sido guardada usando la compresión JPEG.
megapixel	Un millón de píxeles o más, usados para describir una cámara de alta resolución.
output resolution	El número de píxeles por pulgada lineal (ppi) en una foto impresa. Alta resolución es equivalente a mejor calidad de imagen.
pixel	Los pequeños cuadros de color usados para crear imágenes digitales, como piezas de un mosaico.
ppi	Pixeles por pulgada. Cuanto más altos los ppi, mejor lucirá la imagen cuando imprime.
RGB	Un modelo de color en el cual los colores son creados al mezclar rojo, verde y celeste. Las cámaras digitales son imágenes RGB.
resample	Para agregar más píxeles a una imagen y botar los píxeles existentes.
Filtro de precisión	Una herramienta de edición de imagen que crea la apariencia de imágenes enfocadas con mayor precisión.

TM

¡Soluciones Prácticas para Todos!

¿Le intimidan y confunden las computadoras? ¿Encuentra usted que los manuales tradicionales se encuentran cargados de detalles técnicos que nunca va a usar? ¿Le piden ayuda sus familiares y amigos para solucionar problemas en su PC? Entonces la serie de libros de computación...Para Dummies™ es para usted.

Los libros ...Para Dummies han sido escritos para aquellas personas que se sienten frustradas con las computadoras, que saben que pueden usarlas pero que el hardware, software y en general todo el vocabulario particular de la computación les hace sentir inútiles. Estos libros usan un método alegre, un estilo sencillo y hasta caricaturas, divertidos iconos para disipar los temores y fortalecer la confianza del usuario principiante. Alegres pero no ligeros, estos libros son la perfecta guía de supervivencia para cualquiera que esté forzado a usar una computadora.

> "Mi libro me gusta tanto que le conté a mis amigos; y ya ellos compraron los suyos".
>
> Irene C., Orwell, Ohio

> "Rápido, conciso, divertido sin jerga técnica".
>
> Jay A., Elburn, Il

> "Gracias, necesitaba este libro. Ahora puedo dormir tranquilo".
>
> Robin F., British Columbia, Canadá

Millones de usuarios satisfechos lo confirman. Ellos han hecho de ...Para Dummies la serie líder de libros en computación para nivel introductorio y han escrito para solicitar más. Si usted está buscando la manera más fácil y divertida de aprender sobre computación, busque los libros ...Para Dummies para que le den una mano.

ST EDITORIAL

Fotografía Digital

PARA

DUMMIES™

4A EDICIÓN

Fotografía Digital

PARA

DUMMIES™

4A EDICIÓN

por Julie Adair King

ST EDITORIAL

ST Editorial, Inc.

Fotografía Digital Para Dummies™, 4a Edición

Publicado por
ST Editorial, Inc.
Edificio Swiss Tower, 1er Piso, Calle 53 Este,
Urbanización Obarrio, Panamá, República de Panamá
Apdo. Postal: 0832-0233 WTC
www.st-editorial.com
Correo Electrónico: info@steditorial.com
Tel: (507) 264-4984 • Fax: (507) 264-0685

Para información general de nuestros productos y servicios o para obtener soporte técnico contacte nuestro Departamento de Servicio al Cliente en los Estados Unidos al teléfono 800-762-2974, fuera de los Estados Unidos al teléfono 317-572-3993, o al fax 317-572-4002

For general information on our products and services or to obtain technical support, please contact our Customer Care Department within the U.S. at 800-762-2974, outside the U.S. at 317-572-3993, or fax 317-572-4002

Library of Congress Control Number: 2004100520

ISBN: 0-7645-6818-3

Publicado por ST Editorial, Inc.

Impreso en México

Acerca de la Autora

La experta en fotografía digital **Julie Adair King** es la autora de *Photo Retouching & Restoration For Dummies, Adobe PhotoDeluxe For Dummies, Adobe PhotoDeluxe 4.0 For Dummies,* y *Microsoft PhotoDraw 2000 For Dummies.* Además ella ha contribuido a la realización de otoros libros sobre imagen digital y gráficos de computadora, asimismo es autora de *WordPerfect Office 2002 For Dummies, WordPerfect Suite 8 For Dummies* y *WordPerfect Suite 7 For Dummies.*

Dedicatoria

Dedico este libro a mi familia (ustedes saben quienes son). Gracias por soportarme, incluso en mis días más difíciles. Un agradecimiento especial a los pequeños Kristen, Matt, Adam, Brandon y Laura, por iluminar mi mundo con sonrisas y abrazos.

Reconocimientos de la Autora

Muchas Gracias a todas las personas que me ayudaron con la información y soporte necesarios para crear este libro. Quiero expresar mi especial agradecimiento a las siguientes compañías, por el alquiler del equipo y su ayuda técnica:

Canon USA, Inc.
Casio, Inc.
Cloud Dome, Inc.
Eastman Kodak Company
Epson America, Inc.
Fujifilm U.S.A., Inc.
Hewlett-Packard
Kaidan Incorporated.
Lexar Media
Microtech International
Minolta Corporation
Nikon Inc.
Olympus America Inc.
Sony Electronics Inc.
Wacom Technology

Además quiero mostrar mi afecto a mi astuto y extremadamente importante editor técnico, Alfred DeBat; a la editora del proyecto Andrea Boucher; a Laura Moss y a Megan Decraene por ordenar el CD que acompaña este libro; y al equipo de producción de Wiley Publishing. Finalmente, gracias a Steve Hayes y a Diane Steele por darme la oportunidad de estar envuelta en este proyecto.

S.T. Editorial

Edición al Español

Editorial

Editor en Jefe: Joaquin Trejos

Editora del Proyecto: Viveca Beirute

Diseño: Milagro Trejos

Traducción: Ana Ligia Echeverría, Elena Gámez

Correctores: Beatriz López

Asistencia Editorial: Laura Trejos, Karla Beirute, Adriana Mainieri

Editor Técnico: Erick Murillo

Edición al Ingles

Adquisiciones, Editorial y Desarrollo de Medios

Editora del Proyecto: Andrea C. Boucher

Editor de Adquisiciones: Steven H. Hayes

Editor Técnico: Alfred DeBat

Gerente Editorial: Carol Sheehan

Editora de Permisos: Laura Moss

Especialista en Desarrollo de Medios: Megan Decraene

Gerente de Desarrollo de Medios: Laura VanWinkle

Supervisora de Desarrollo de Medios: Richard Graves

Asistente Editorial: Amanda Foxworth

Producción

Coordinador de Proyecto: Nancee Reeves

Diseño y Gráficos: Amanda Carter, Melanie DesJardins, Joyce Haughey, LeAndra Johnson, Barry Offringa, Jeremey Unger, Erin Zeltner

Correctores: John Greenough, Andy Hollandbeck, Angel Perez, Dwight Ramsey, TECHBOOKS Production Services

Índices: TECHBOOKS Production Services

Un Vistazo a los Contenidos

Un Vistazo a las Caricaturas

Por Rich Tennant

página 9

página 97

página 145

página 215

página 303

página 321

Correo Electrónico: richtennant@the5thwave.com
World Wide Web: www.the5thwave.com

Tabla de Contenidos

Introducción

• •

*E*n 1840, William Henry Fox Talbot combinó luz, papel, algunos químicos y una caja de Madera para producir impresión fotográfica, sentando las bases para la fotografía de película. A lo largo de los años, el proceso que tabot introdujo fue perfeccionado y personas en todo el mundo descubrieron la diversión de la fotografía. Ellos empezaron tomando fotos de niños y caballos. Iniciaron mostrando su trabajo hecho a mando en escritorios, manteles y paredes. Y finalmente se dieron cuenta de qué hacer con esos pequeños espacios plásticos dentro de sus billeteras.

Hoy, más de 160 años del descubrimiento de Talbot, hemos entrado una nueva era fotográfica. La era de las cámaras digitales ha llegado y con ella viene una nueva forma de pensar acerca de la fotografía. De hecho, el advenimiento de la fotografía digital a producido una nueva forma de arte –una tan fuerte que la mayoría de los museos hospedan exhibiciones que destacan el trabajo de los fotógrafos digitales.

Con una cámara digital, una computadora y algunos softwares de edición, puede explorar ilimitadas oportunidades creativas. Incluso si tiene experiencia mínima en computación, fácilmente puede arreglar y dar forma a la imagen que sale de su computadora para que se ajuste a su visión artística personal. Puede combinar diferentes imágenes en un mosaico fotográfico, si desea, y crear efectos especiales que son o imposibles o muy difíciles de hacer con película. Usted también puede hacer su propio retoque de fotografía y lograr métodos que alguna vez requirieron un estudio profesional de fotografía con tan solo cortar un poco de exceso en el fondo o al dar mayor nitidez al enfoque.

Más importante aún, las cámaras digitales hacen más fácil la toma de fotografías, pues la mayoría de ellas tienen un monitor en el que puede dar un vistazo instantáneamente de sus tomas y saber si las aprueba o si necesita tomarlas de nuevo. Ya no va a experimentar más el recoger un paquete de copias en el laboratorio de revelado y descubrir que no hizo una sola buena toma de aquella primera fiesta de cumpleaños o de aquel increíble atardecer o lo que quiso capturar.

La fotografía digital también le permite compartir información visual con personas alrededor del mundo instantáneamente. Exactamente minutos después de que se tomó la foto puede ponerla en las manos de sus amigos, colegas o

extraños a lo largo del globo al adjuntarlas a un mensaje de correo electrónico o publicarlas en la World Wide Web.

Como una buena fusión, el arte de la fotografía con la ciencia de la era computacional, las cámaras digitales le sirven a ambos como expresiones creativas y herramientas de comunicación serias. Además de importantes las cámaras digitales son *divertidas*. ¿Cuándo fue la última vez que dijo algo así acerca de una parte del equipo de la computadora?

¿Por qué un libro para Dummies?

Las cámaras digitales han estado rondando al mundo desde hace unos años, pero como una etiqueta de precio que muy pocos pueden alcanzar. Ahora, tiendas como Wal-Mart venden cámaras muy económicas (menos de $100), que logran desplazar esta tecnología del campo de un juguete exótico a las manos de ordinarios mortales como usted y yo. Lo cual me trae al objetivo de este libro (seguro usted dirá: "¡al fin!").

Como cualquier nueva tecnología las cámaras digitales podrían ser ligeramente intimidantes. Búsquelas en los estantes de sus tiendas favoritas y se enfrentará cara a cara con los aterrorizantes términos técnicos y acrónimos —CCD, *megapixel*, JPEG, y más. Estas palabras de alta tecnología dan sentido completo a las personas que han usado esta tecnología por algún tiempo. Sin embargo, si usted es un consumidor promedio, escuchar a un vendedor decirle una frase como: "Este modelo tiene un megapixel CCD y puede almacenar 60 imágenes en una tarjeta CompactFlash de 8MB usando un máximo de compresión JPEG" será suficiente para hacerlo salir gritando de regreso a el mostrador de cámaras tradicionales.

No. Por el contrario, ármese con el libro *Fotografía Digital para Dummies*, 4a Edición. Este libro le explica todo lo que tiene que saber para convertirse en un fotógrafo digital exitoso. Desde elegir la cámara hasta obturar, editar e imprimir sus imágenes. Y no necesita ser un experto en computadoras o en fotografía para entender qué sucede. Este libro habla su idioma —un español claro-, y con una pizca de humor le ayuda a hacer disfrutar más las cosas.

¿Qué hay en este libro?

Fotografía Digital para Dummies cubre todos los aspectos de la fotografía digital; desde darse cuenta de cuál es la cámara que debe comprar hasta preparar sus imágenes para imprimirlas o publicarlas en la Web.

Parte del libro le provee de información que le ayudará a seleccionar el equipo fotográfico correcto y el software de fotografía. Otros capítulos se enfocan en ayudarle a usar la cámara para sacarle mayor provecho. Adicionalmente, este libro le muestra cómo realizar ciertas tareas de edición de fotos como ajustar el brillo de la imagen y contrastar y crear composiciones o mosaicos fotográficos.

En el caso de algunas técnicas fotográficas, le ofrezco instrucciones específicas para ejecutarlas en Adobe Photoshop Elements, un programa popular de fotografía. No obstante, si usa otro programa no piense que este ibro no es para usted. Las herramientas de edición básicas que discuto en este libro funcionan de manera similar de programa a programa y el rendimiento general de la edición es igual no importa el programa que se use. Así que puede usar este libro de referencia para las establecer las bases que necesita para entender las diferentes funciones de edición y luego adaptar fácilmente los pasos específicos, a su propio software de fotografía.

A pesar de que este libro está diseñado para fotógrafos en niveles principiante e intermedio, asumo que el lector tiene un poco de conocimiento sobre computadoras. Por ejemplo, usted debe entender cómo iniciar programas, abrir y cerrar archivos y desenvolverse en ambientes Windows o Macintosh, dependiendo del tipo de sistema que use. Si es nuevo tanto en fotografía digital como en computadoras sería recomendable que adquiriera un título *Para Dummies* relacionado con su sistema operativo como referencia adicional.

Como nota especial para mis amigos Macintosh quiero enfatizar que aunque la mayoría de las figuras de este libro se crearon en una computadora basada en Windows, este es para usuarios de Mac y de Windows-. Cuando aplica, les doy instrucciones para ambos sistemas.

Ahora que me declaré firmemente neutral en la guerra de las plataformas, aquí le ofrezco un resumen del tipo de información que puede encontrar en este libro.

Parte 1: Asomarse por el Visor Digital

Esta parte del libro lo introduce a la aventura de la fotografía digital. Los primeros dos capítulos le ayudan a entender lo que las cámaras digitales pueden o no hacer y cómo hacen la magia digital. El Capítulo 3 le ayuda a encontrar la mejor cámara par el tipo de imágenes que quiere tomar, mientras que el Capítulo 4 lo lleva a conocer algunos dispositivos y accesorios que le ayudan a hacer fotos mejores, fáciles o tan sólo más divertidas.

Parte II: ¡Listo, Apunte, Obture!

¿Ha sido retado fotográficamente?¿Sus fotografías son muy oscuras, muy claras, muy borrosas o simplemente aburridas? Antes de que tire su cámara contra la pared por la frustración, revise esta parte del libro.

El Capítulo 5 revela el secreto de capturar una fotografía perfectamente expuesta y también le da consejos para ayudarle a componer imágenes más poderosas y excitantes. El Capítulo 6 explora preguntas técnicas que surgen al tomar una fotografía digital, como qué resolución y compresión se debe elegir. Adicionalmente, podrá entender como tomar fotos que planea incorporar en un mosaico fotográfico, capturar series de fotos que puede unir para hacer una vista panorámica y enfrentar problemas como hacer tomas con luz fluorescente y tomar sujetos en acción.

Parte III: Desde la Cámara a la Computadora y más Allá

Después de que llena su cámara con fotos, necesitará sacarlas de la cámara y presentarlas al mundo. Los capítulos en esta parte del libro le muestran cómo hacerlo.

El capítulo 7 explica el proceso de transferir fotos a la computadora y además discute formas de almacenar y clasificar todas esas imágenes. El Capítulo un repaso de sus opciones de impresión, incluyendo información acerca de diferentes tipos de impresoras de fotos. Y el Capítulo 9 ve formas estudia formas de mostrar y distribuir imágenes electrónicamente —pegándolas en páginas Web y adjuntándolas a mensajes de correo electrónico, por ejemplo.

Parte IV: Trucos del Mundo Digital

En esta parte del libro, obtendrá una introducción ala edición de fotos. El capítulo 10 estudia reparaciones simples para problemas de imágenes. Por suspuesto, después de leer los consejos para hacer tomas de los capítulos 5 y 6, no terminará con tantas malas fotos. Pero para los casos en que quedan mal las fotos, el capítulo 10 sale al rescate mostrándole cómo ajustar la exposición y el contraste, afinar el enfoque y cortar porciones no deseadas de la imagen.

El capítulo 11 explica cómo seleccionar una porción de su foto, luego copiarla y pegarla en otra imagen. Además encontrará la manera de cubrir defectos y elementos no deseados. El Capítulo 12 presenta algunos trucos más avan-

zados, incluyendo pintar sus fotos, hacer mosaicos fotográficos y aplicar efectos especiales.

Mantenga en mente que la cobertura de edición fotográfica de este libro está pensada tan solo para despertar su apetito creativo y darle un respaldo para explorar su software de fotografía. Si quiere más detalles acerca de cómo usar su software, puede encontrar una excelente selección de libros *Para Dummies* sobre muchos programas de edición. Adicionalmente, uno de mis otros libros, *Photo Retouching and Restoration For Dummies*, podría ser de interés para fotógrafos que quieren información a fondo acerca de cómo retocar.

Parte V: La Parte de los Diez

La información en esta parte del libro es presentada de una forma fácil de digerir y en bocados pequeños. Los capítulos 13 contienen las diez mejores formas de mejorar sus fotografías digitales; el Capítulo 14 ofrece diez ideas para usar imágenes digitales y el capítulo 15 hace una lista de diez grandiosos recursos en línea para momentos cuando necesita ayuda para enfrentarse a un problema técnico o cuando tan solo quiere alguna inspiración creativa. En otras palabras, la Parte V es perfecta para los lectores que quieren un rápido bocadillo mental.

Parte VI: Apéndice

En la mayoría de los casos, la parte de atrás de un libro está reservada para cosas sin importancia que no era suficientemente útil para ganar una ubicación en las páginas iniciales. Pero la parte de atrás de *Fotografía Digital Para Dummies* es tan útil como el resto del libro.

El Apéndice, por ejemplo, contiene un glosario de los términos de fotografía digital más difíciles de recordar.

Iconos Utilizados en este libro

Como cualquier otro libro de la serie *Para Dummies*, este libro usa iconos para destacar información especialmente importante Aquí le ofrecemos una guía de qué uso tiene cada uno de ellos.

Como mencioné anteriormente, algunas veces ofrezco pasos para ayudarle a alcanzar sus metas al editar fotos usando Adobe Photoshop Elements. El icono Elementos de Referencia destaca información específicamente relacionada con

ese programa. Pero si está usando algún otro, puede adaptar el aproximación a la edición general, así que no ignore los párrafos marcados con este icono.

Note que aunque las figuras se trabajaron con Elements 1.0, también doy una guía para Elements 2.0, la cual iba a lanzar mientras este libro estaba en prensa.

Este icono destaca cosas que usted debería tener en mente. Hacerlo le simplificará la vida y le reducirá el estrés.

El texto enmarcado en este icono traduce la difícil terminología técnica a un español sencillo. En muchos casos, realmente no necesita saber estas cosas, pero sonará muy bien si las utiliza.

El icono de Consejo lo lleva a atajos que le ayudan a evadir hacer más trabajo del necesario. Este icono también subraya ideas para crear mejores imágenes y trabaja alrededor de problemas comunes de fotografía .

Cuando vea este icono, ponga atención — el peligro está en el horizonte. Lea el texto que sigue al icono de Advertencia para mantenerse lejos de los problemas y para encontrar la forma de arreglar cosas si usted es de los que salta antes de fijarse.

Convenciones Utilizadas en Este libro

Adicionalmente a los iconos, *Fotografía Digital para Dummies* sigue algunas otras convenciones. Cuando quiero que elija un comando desde el menú, usted ve el nombre del menú, una flecha y luego el nombre del comando. Por ejemplo, si quiere elegir el comando Cortar del menú Editar, lo escribo de esta forma "Elija ⇨Cut."

Algunas veces, puede elegir el comando de manera más rápida al presionar dos o más teclas en su teclado que al hacer clic en lel menú. Yo le presento atajos comoo: "Presione Ctrl+A," el cual significa presione y sostenga la tecla Ctrl, presione la tecla A, y luego suéltelas. Usualmente le muestro el atajo de PC primero, seguido por el Mac si este es diferente.

¿Por Dónde Debo Empezar?

La respuesta depende de usted. Puede empezar con el Capítulo 1 y leer seguido hasta el índice. O puede saltar a cualquier sección del libro que le interese más e iniciar allí.

Fotografía Digital Para Dummies está diseñado para que pueda aproveche el contenido de cualquier capítulo sin tener que leer todos los capítulos que le preceden. Así que si necesita información sobre un tópico particular, puede obtenerla rápidamente.

Para lo que no está diseñado este libro, no obstante, es para introducir estos contenidos mágicamente en su cabeza. No puede esperar adquirir estos conocimientos con tan solo poner el libro en su escritorio o almohada y esperar que la osmosis haga su parte — debe poner el libro frente a sus ojos y leer un poco.

Con nuestras vidas tan activas, encontrar un poco de tiempo para leer es siempre más fácil decirlo que hacerlo. Pero le prometo que si dedica algunos minutos al día a este libro, aumentará sobremanera sus habilidades en fotografía digital. Oh cielos, podría ser más. Es suficiente con decir que usted descubrió una completa manera de comunicar, no importa si está tomando para negocios, por placer o ambos.

La cámara digital es la próxima Gran Novedad. Y con *Fotografía Digital para Dummies*, obtiene la información que necesita para sacar ventaja de esta valiosa nueva información —rápido, fácil y con mucha diversión.

Parte I

Asomarse por el Visor Digital

La 5a Ola **Por Rich Tennant**

En esta parte . . .

Cuando estaba en la escuela primaria, los profesores de ciencias insistían en que la única forma de aprender acerca de las diferentes criaturas era cortarlas, abrirlas y escarbar sus tripas. En mi opinión, diseccionar cosas muertas nunca aportó más que la oportunidad de que los chicos asquearan a las chicas pretendiendo que tomaban partes de cuerpos en formalina.

Pero a pesar de que estoy firmemente en contra de la disección a nuestros amigos de la tierra, estoy a favor de diseccionar a la nueva tecnología. Mi experiencia me dice que si quiere que una máquina funcione para usted, debe conocer cómo funciona esta. Sólo de esa forma podrá explotar sus capacidades.

Al final, esta parte del libro hace disecciones de una máquina llamada cámara digital. El Capítulo 1 analiza elementos pro y contra de la fotografía digital, mientras que el Capítulo 2 abre la tapa de una cámara digital para que usted vea cómo este aparato realiza la magia. El capítulo 3 pone tras del lente algunas funciones específicas de la cámara para sus requerimientos. El capítulo 4 hace el mismo tipo de investigación en detalle de los accesorios de las cámaras y software de imagen digital.

Muy bien, póngase sus gafas y prepárese a diseccionar su espécimen digital. Y chicos, no arrastren partes de la cámara por la habitación o metan cables por la nariz.

Capítulo 1

Diversión sin Película, Hechos y Ficción

Me encanta frecuentar las tiendas de computadoras. No soy un gran fanáti- co — y no es que haya algo *malo* en eso — , tan sólo me divierte ver los nuevos accesorios, los cuales puedo justificar como amortizadores de impuestos.

Puede imaginar mi deleite, entonces, cuando las cámaras digitales empezaron a apa- recer en los estantes de las tiendas a un precio que aún mi pobre presupuesto podia manejar. Allí estaba un aparato que no sólo ofrecía ahorro de tiempo y energía para mi negocio, sino que al mismo tiempo, era un juguete fenomenal para entretener a mis amigos, a mi familia y a cualquier extraño que pudiera acorralar en la calle.

Si usted también ha decidido que este es el momento de unirse a la creciente fila de fotógrafos digitales, me gustaría ofrecerle un sincero apoyo — pero también una pequeña palabra de precaución. Antes de entregar su dinero, asegúrese de que entiende cómo trabaja esta nueva tecnología, y no se fíe del dependiente de su super tienda local de electrónicos o computadoras para que le explique. Por lo que he observado, muchos dependientes no entienden lo suficiente acerca de la fotografía digital. Como resultado, ellos pueden recomendarle una cámara que puede ser perfecta para alguien más, pero que no satisface sus necesidades.

Nada es peor que un nuevo juguete, bueno, *inversión de negocios*, que no lle- na sus expectativas. ¿Recuerda cómo se sintió cuando la figura plástica de acción, que volaba alrededor del cuarto en el comercial de TV dejó de funcio- nar, después de que usted la sacó de la caja del cereal? Para asegurarse de no experimentar la misma desilusión con la cámara digital, este capítulo clasifi- ca los hechos y la ficción, explicando los pros y los contras de la imagen digi- tal en general, y de las cámaras digitales en particular.

¿Película? ¡No Necesitamos esa Película apestosa

Como se muestra en la Figura 1 —1, las cámaras digitales vienen en todas las formas y tamaños. (Puede ver cámaras adicionales en los próximos capítulos). Pero a pesar de que los diseños y características difieren de un modelo a otro, todas las cámaras digitales son creadas para lograr el mismo objetivo: simplificar el proceso para crear imágenes digitales.

Cuando hablo de *imagen digital*, me refiero a la fotografía que puede ver y editar en una computadora. Las imágenes, como cualquier otra cosa, no son más que trozos de datos electrónicos. Su computadora analiza estos datos y muestra la imagen en la pantalla. (Para una visión detallada de cómo funciona la imagen digital, refiérase al Capítulo 2).

Las imágenes digitales no son nada nuevo, las personas han creado y editado fotografías digitales mediante el uso de programas como Adobe Photoshop y Corel PHOTO-PAINT por años. Sin embargo, hasta la llegada de las cámaras digitales, el proceso de lograr una impresionante escena de un atardecer o una fotografía de un bebé constituyen un elemento encantador en forma digital, esto requería algún tiempo y esfuerzo. Después de tomar la fotografía con una cámara de película, había que revelarla y después imprimir la fotografía o pasarla a diapositiva *digitalizada* (o sea, convertirla en una imagen de computadora) mediante el uso de una pieza de equipo conocida como *escáner*. Asumamos que usted no era tan adinerado, como para tener un cuarto oscuro y un escáner en el ala este de su mansión, así que todo esto podía tomar varios días, así como involucrar a varios intermediarios con sus respectivos costos.

Figura 1-1:
Un ejemplo de las cámaras digitales de hoy día: la Fujifilm FinePix 601 Zoom, Olympus D-520 Zoom, Sony DSC-F707 Cyber-shot, Nikon Coolpix 2500, y la Minolta Dimage X.

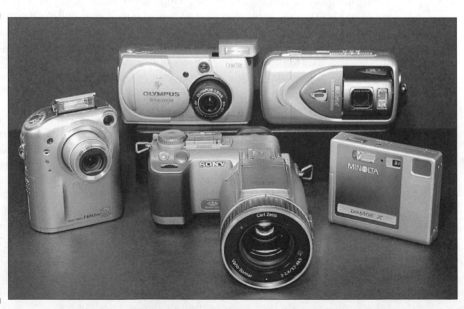

El enfoque de la película y el sscáner constituyen aún la forma más común para crear fotografías digitales. Pero las cámaras digitales proveen una opción más fácil y más conveniente. Mientras que las cámaras tradicionales capturan la imagen en la película, las cámaras digitales graban lo que ven, al utilizar chips de computadoras y mecanismos de almacenamiento digitales; y crean imágenes que pueden ser accedidas de inmediato por su computadora. No se necesita película, revelado de la película o escáner — presione el botón del obturador y voilà: Tiene una imagen digital. Para utilizar la imagen, simplemente transfiérala de su cámara a la computadora, es un proceso que puede efectuarse de varias maneras. Con algunas cámaras, puede enviar sus fotografías de forma directa a una impresora especial de fotografías — ¡ni siquiera necesita una computadora!

Bien, ¿pero para qué Quiero Imágenes Digitales?

Volverse digital abre un mundo de posibilidades no solo artísticas sino también prácticas, que simplemente no disfruta con las películas. Aquí sólo presentamos algunas ventajas de trabajar con imágenes digitales:

✔ Gana control adicional sobre sus fotografías. Con las fotografías tradicionales, no se tiene acceso dentro de una imagen después de que ésta deja su cámara. Todo descansa en las manos del revelador. Pero con la fotografía digital, puede usar su computadora y su programa de edición de fotografías, para retocarlas si es necesario. Puede corregir los problemas de contrates de color, mejorar el enfoque y quitar los objetos que no quiere de la escena.

Las Figuras 1-2 y 1-3 ilustran el punto. La imagen superior muestra una fotografía digital original. Además de estar expuesta, está mal encuadrada y contiene algunos elementos distractores, en el último plano. Partes de la otra pierna y del pie del nadador son visibles cerca de la parte superior del cuadro; y algunos objetos no identificados sobresalen en la sección izquierda de la fotografía.

Yo abrí la fotografía en mi editor de fotografías y me hice cargo de todos estos problemas en unos minutos. Eliminé los elementos extraños del último plano, ajusté el brillo y el contraste y corté la fotografía para encuadrar mejor el sujeto principal. Se puede observar la fotografía mejorada en la Figura 1-3.

Alguno dirá que yo habría podido crear la misma imagen con una cámara de película, si hubiera prestado atención al último plano, a la exposición y al encuadre, antes de tomar la fotografía. Sin embargo, cuando se están fotografiando niños y otros sujetos rápidamente, se debe fotografiar de modo acelerado. Si me hubiera tomado el tiempo necesario, para tener la seguridad de que todo estuviera perfecto, antes de grabar la imagen, mi oportunidad para capturar a este sujeto se habría esfumado. No digo que no deba preocuparme por tomar hasta donde sea posible, las mejores fotografías, pero si algo sale mal, a menudo, puedo rescatar las imágenes marginales en el estado de edición.

Figura 1-2:
Mi fotografía original de este nadador en ciernes está sobre expuesta y mal encuadrada.

Figura 1-3:
Un rato de trabajo en mi editor de fotografía convirtió una imagen así, en un fuerte recuerdo de verano.

✔ Usted puede enviar una imagen a sus amigos, a los miembros de su familia y a los clientes de forma casi instantánea, adjuntándole un mensaje a través del correo electrónico. Esta capacidad representa uno de los beneficios más grandes de la imagen digital. Los periodistas que cubren historias en sitios lejanos, pueden enviar las fotografías a sus editores, momentos después de tomarlas. Los vendedores pueden enviar las fotografías de sus productos a sus clientes potenciales, mientras la campaña de venta está en su apogeo.

Con el objetivo de ofrecer un ejemplo de mi emocionante vida, los comerciantes de antigüedades pueden compartir sus hallazgos con otros comerciantes de todo el mundo, sin necesidad de abandonar sus hogares. Cuando necesité apoyo para identificar un antiguo cuadro danés, por ejemplo, envié un mensaje a un grupo de discusión de antigüedades a través del Internet. Un caballero en Dinamarca ofreció ayudarme, si yo podía enviarle una fotografía de la impresión. No hay problema, tomé una cámara digital, fotografié la impresión, envié la imagen vía correo electrónico, y tuve una respuesta al día siguiente. ¿No es ésta una grandiosa era para vivir, o qué?

De nuevo, puede lograr lo mismo con fotografías impresas y con el servicio postal, y crea que todos amamos recibir una brillante fotografía 5 x 7 de su perro, con un sombrero de San Nicolás cada Navidad. Pero si tuviera una imagen digital de Sparky, usted puede enviar la fotografía a todos los interesados en minutos y no en días. No sólo es la distribución electrónica de imágenes más rápida, que el correo regular le entrega de la noche a la mañana, sino que también, es más conveniente. No tiene que enviar un sobre, ni encontrar una estampilla o un buzón para enviar.

✔ Puede incluir fotografías de sus productos, sus oficinas centrales o sólo su linda cara, en presentaciones de multimedia y en un sitio en la Web. El capítulo noveno explica todo lo que se debe efectuar, con el fin de preparar sus imágenes en los dos tipos para usar la pantalla.

✔ Puede incluir las imágenes digitales en un archivo de datos de negocios. Por ejemplo, si su compañía opera en un programa de tele mercado, puede insertar imágenes en una base de datos correspondiente a órdenes de producto, de modo que al obtener información de un producto, el representante de ventas, ve una fotografía del mismo y puede describirlo a sus clientes. O puede desear insertar las tomas de los productos en fichas de inventario, como hice en la Figura 1-4.

✔ Puede tener mucha diversión, al explorar su lado artístico. Al usar un programa editor de imágenes, puede aplicar efectos especiales alocados, pintar bigotes sobre su maligno enemigo y distorsionar la realidad de cualquier manera. Puede también combinar varias imágenes en un montaje, como el mostrado en la lámina a color 12 3 y que a su vez, es examinado en el Capítulo 12.

✔ Puede crear su propia papelería personalizada, tarjetas de presentación, calendarios, tazas, camisetas, postales y otros dulces, como lo muestra la figura 1-5. La figura ofrece una visión en Adobe PhotoDeluxe, este es uno de los varios consumidores de los programas de edición de imágenes, que provee plantillas para crear dichos materiales. Sólo seleccione el diseño que quiere usar e inserte sus propias fotos en la plantilla. En la figura, introduzco una fotografía de una casa en un panfleto de ventas de bienes raíces.

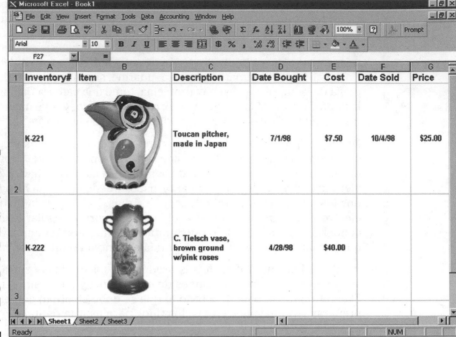

Figura 1-4:
Puede
insertar
imágenes
digitales en
fichas, con
el objetivo
de crear un
registro
visual del
inventario.

Después de poner sus fotos en las plantilla, puede imprimir su obra de arte en una impresora de color, usando una impresión especializada de media vendida por Kodak, Epson, Hewlett-Packard, y otros vendedores. Si no tiene acceso a una impresora con esta capacidad, puede solicitar el trabajo en una tienda local de copias rápidas, o enviar sus imágenes por correo electrónico a uno de los varios vendedores, quienes ofrecen servicios de impresión digital, vía Internet.

Estas son sólo algunas de las razones por las cuales la imagen digital está volviéndose tan popular, de modo rápido. Por conveniencia, control de calidad, flexibilidad y eficiencia, la digital desechó la película.

Pero, ¿Puedo Hacer Todo Esto con un Escáner?

La respuesta a esta pregunta es sí. Usted puede hacer cualquier cosa mencionada en la sección anterior con una imagen digital, ya sea que la fotografía venga de un escáner o de una cámara digital.

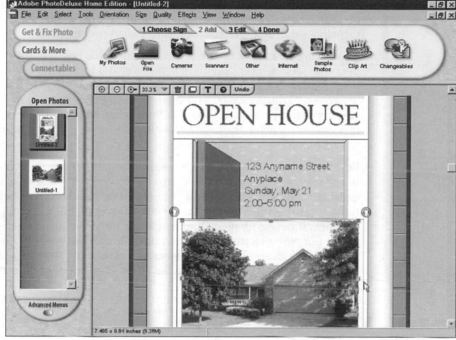

Figura 1-5:
Los editores de fotos de entrada de nivel como Adobe PhotoDeluxe proveen plantillas, para crear panfletos de anuncio y otros materiales impresos.

Sin embargo, las cámaras digitales proveen algunos beneficios, los cuales no se disfrutan cuando se trabaja con impresión de película y con un escáner:

✔ Si es como la mayoría de las personas, que únicamente unas cuantas fotografías de cada película que ha revelado, cae en la categoría "esta es una gran fotografía" o aún "esta es una fotografía buena". Divida el costo de la película y la revelada por el número de buenas fotografías por rollo, y descubrirá que paga mucho más por una fotografía, de lo que usted piensa.

Con una cámara digital puede revisar sus fotografías en su computadora e imprimir únicamente, aquellas que son en realidad especiales. La mayoría de las cámaras tienen un monitor incorporado, este le permite revisar su imagen inmediatamente, después de tomar la fotografía. Si la fotografía no es buena, sólo la borra de su computadora o de la memoria de la cámara.

✔ Es importante recordar que revisar sus fotografías en la cámara le brinda paz mental, cuando la fotografía consiste en eventos que ocurren sólo una vez, como por ejemplo, una fiesta de aniversario o una importante conferencia de negocios. Usted sabe de inmediato, si tomó una buena foto o debe intentar de nuevo. No habrá más momentos de desilusión en el laboratorio de películas, por descubrir que su paquete de fotografías, no contiene una sola foto decente de la escena, que usted deseaba capturar.

✔ Si toma fotografías de producto regularmente, las cámaras digitales le ofrecen un significativo ahorro de tiempo. No debe apresurarse al laboratorio y esperar a que sus fotografías sean procesadas.

✔ Con algunas cámaras, puede compartir sus fotos con un grupo grande de personas, al conectar la cámara al monitor del televisor. Puede incluso conectar la cámara a un VCR y hacer copias en cintas de video, de todas sus imágenes. Algunas cámaras ofrecen un modelo de exposición de diapositivas, las cuales presentan todas las fotografías en la memoria de la cámara una por una; y algunas cámaras hasta le permiten grabar y reproducir cortos con sonido y texto, junto con sus fotografías.

✔ Por último, las cámaras digitales le ahorran tiempo que de otra manera, usaría escaneando fotografías dentro de su computadora. Aún los mejores escaners son demasiado lentos, cuando se comparan con el tiempo que toma transferir unas fotografías de una cámara digital a la computadora. Escanear una sola imagen en una película, desde la línea superior del escáner, por ejemplo, puede tomar varios minutos, en especial, si quiere escanear con alta resolución. En la misma cantidad de tiempo, puede transferir docenas de fotografías desde una cámara a la computadora.

En resumen, las cámaras ahorran tiempo y dinero, y lo más importante, facilitan la producción de fotografías magníficas.

Ahora Dígame las Desventajas

Gracias al diseño y al perfeccionamiento presentes en la fabricación, los problemas que evitaban a las personas trasladarse a la fotografía digital, en los primeros días de la tecnología , pues los precios eran altos y la calidad de la imagen era cuestionada, estos que eran los impedimentos más críticos —, han sido resueltos. Sin embargo, un par de asuntos desventajosos que debo mencionar, con el fin de ser justo aún permanecen:

✔ En estos días, las cámaras digitales pueden producir las mismas impresiones de alta calidad, esperadas por usted en su cámara de película. Sin embargo, para disfrutar de ese tipo de calidad en las fotografías, se debe iniciar con una cámara que ofrece resoluciones de moderadas a altas, con un costo mínimo de $200. Las imágenes de modelos con precios menores simplemente, no contienen suficiente información en la fotografía, para producir impresiones decentes. Sin embargo, las cámaras de baja resolución son buenas para aquellas fotografías que se pretenden utilizar en la página Web o en una presentación de multimedia. (Refiérase al Capítulo 2, para obtener una explicación completa sobre resolución).

✔ Después de que presiona el botón obturador en una cámara digital, la cámara requiere unos minutos para luego grabar la imagen en la memoria. Durante ese tiempo, no puede tomar otra fotografía. Con algunas cámaras, se experimenta un pequeño retraso, entre el tiempo existente mien-

tras usted presiona el botón obturador, y el tiempo mediante el cual la cámara captura la imagen. Este intervalo de tiempo puede ser un problema, cuando se trata de capturar eventos orientados a la acción.

Se debe indicar que, mientras más cara la cámara, el tiempo de retraso es menor. Con algunos modelos de viaje que son nuevos y superiores, el tiempo de retraso probado no es tan amplio, como el experimentado con una cámara de película, la cual utiliza una película de avance automático.

Muchas cámaras digitales también ofrecen una ráfaga o modo continuo de captura, estas le permiten tomar una serie de fotografías, con una presión del botón obturador. Este modelo significa una gran ayuda en algunos escenarios, a pesar de que está restringido a capturar imágenes con una baja resolución o sin flash. El Capítulo 6 provee más información al respecto.

✔ Convertirse en un fotógrafo digital involucra aprender nuevos conceptos y habilidades. Si está familiarizado con una computadora, no debe tener problema al trabajar con imágenes digitales. Si es novato con ambas, con las computadoras y con las cámaras digitales, espere un tiempo prudente, para hacerse amigo de sus nuevas máquinas. Una cámara digital se puede sentir y lucir como su antigua cámara de película, sin embargo, debajo de la superficie se encuentra muy lejos de la Kodak Brownie de su papá. Este manual lo guía a través del proceso para convertiste en fotógrafo digital, con la menor dificultad posible, no obstante, necesita invertir tiempo para leer la información contenida en el mismo.

A medida que los fabricantes continúan refinando la tecnología de la imagen digital, se pueden esperar mejoras continuas en el precio y en la velocidad de captura de la imagen. Considero que cualquier cosa que involucre aprender en una computadora, resultará más fácil en un futuro cercano, mi computadora todavía me fuerza a "aprender" algo nuevo cada día , usualmente, del modo más difícil. Por supuesto, volverse más diestro con cámaras de película, también requiere algún esfuerzo.

Ya sea que la tecnología digital reemplace o no, en su totalidad, a las películas como el primer medio, esto queda por verse. Probablemente, los dos medios permanecerán cada uno en su nicho en el mundo de la imagen. Por eso, es necesario que usted aparte un lugar para su nueva cámara digital, en su estuche de cámara, sin embargo, no debe olvidar su cámara de película, en el fondo de su ropero. La fotografía digital y de película ofrecen cada una ventajas y desventajas, escoger una opción y excluir la otra, limita su flexibilidad creativa.

Solo Dígame Dónde Enviar el Cheque...

Si ha estado intrigado por la idea de la fotografía digital, no obstante, se ha detenido por los costos involucrados por esta, tengo grandes noticias para brindarle. Los precios de las cámaras, impresoras y otros equipos necesarios han bajado de forma dramática, en los últimos años. Las cámaras con las ca-

racterísticas que le hubieran costado $900 hace unos años, pueden ahora obtenerse por menos de $200. (¿No le gustaría que *todo* se mantuviera bajando de precio como la tecnología de las computadoras?).

Las siguientes secciones señalan los varios costos de convertirse digital. A medida que usted lea esta información, tenga en cuenta que la fotografía digital ofrece beneficios en el ahorro de dinero, los cuales compensan los gastos. Como mencioné anteriormente en ese capítulo, usted puede probar sin preocuparse acerca del costo ni del procesado de la película. Si no le gusta una fotografía, sólo la elimina. No hay daño, no hay jugarretas. Si es un fotógrafo prolífico, esta capacidad le puede añadir un significativo ahorro de tiempo. De este modo, aunque el desembolso inicial para una cámara digital sea mayor, que el pagado por una cámara de película, la digital será probablemente más barata.

Cámaras

Las cámaras digitales de hoy, van desde modelos baratos de "apunte y dispare" para usuarios casuales, hasta los modelos *pro-sumer* de $2000, estos ofrecen los controles de fotografía de gran acabado, demandados por los aficionados avanzados y por los fotógrafos profesionales.

Puede obtener una cámara super sencilla por menos de $50. Sin embargo, los modelos con este precio producen imágenes de resolución muy bajas, convenientes sólo para fotografías en la Web y otros usos en la pantalla. En general, éstas carecen de algunas características importantes y convenientes, como el acumulador de remoción de imagen y un monitor para revisar las fotografías.

Espere gastar $200 o más, para obtener una cámara la cual puede generar impresiones de calidad, con un flash incluido, un buen lente, monitor LCD, acumulador removible y otras características que va a desear, si planea usar su cámara de forma regular. A medida que sube el precio, recibe mayor resolución, esto significa que puede imprimir fotografías más grandes; puede también obtener un lente zoom y otros aditamentos avanzados, como un manual de velocidad de obturador y control de apertura. El Capitulo 3 le ayudará a descifrar cuál cámara necesita.

Tarjetas de memoria

La mayoría de las cámaras digitales graban las fotografías en tarjetas de memoria removibles, esto funciona igual que los disquetes los cuales su computadora puede utilizar. Cuando llene las tarjetas con fotografías, tiene que borrar algunas o transferirlas a su computadora, antes de poder continuar.

Las tarjetas de memoria solían ser terriblemente caras. En los primeros años de la fotografía digital, podía gastar hasta $6 por una tarjeta de memoria, capaz de almacenar apenas unas pocas fotografías. Afortundamente, los precios de las tarjetas de memoria han caído de picada recientemente, y ahora puede comprar una tarjeta de memoria de 64MB por cerca de $30.

¿Cuántas fotografías puede guardar en esa 64MB? Depende de la resolución de su cámara y de la compresión de la imagen, dos temas que puede explorar en los próximos tres capítulos. Si usted fotografía con una cámara de 2-megapixeles, ajusta la cámara en su máxima resolución y con una compresión moderada — , esto lo habilita a producir impresiones de calidad de 8 x 10 pulgadas, — puede acomodar aproximadamente, cien fotografías en una tarjeta de memoria de 64MB. Cuando fotografía a una resolución más baja, o a un ajuste de compresión más alto, puede acomodar aún más fotografías en cada megabyte de memoria.

No se deje vencer por todos los números — el punto importante consiste en poder tachar los costos de las tarjetas de memoria, en su lista de interés. No gastará más de lo que gastaría en la película y en el procesado para elaborar un número equivalente de impresiones tradicionales. Y puede reutilizar las tarjetas de memoria las veces que desee, esto provoca un mayor negocio cuando se compara con la película.

Procesado de la imagen y equipo de impresión

Además de la cámara por sí misma, la fotografía digital involucra alguna maquinaria y también programas periféricos, ninguno constituye en absoluto, una computadora suficientemente poderosa para ver, guardar, editar e imprimir las imágenes. Necesita una máquina con un procesador robusto, por lo menos de 64MB de RAM, un disco duro con suficiente espacio para almacenamiento. El costo mínimo de esta sistema oscila en $600.

La obtención de sus imágenes de computadora en papel, requiere una inversión adicional. Los precios de las impresoras de fotos varían entre $150 y $500, sin embargo, no necesita comprar en el espectro más alto, con el fin de obtener una buena calidad de la impresión. La mayoría de los fabricantes utilizan el mismo motor de impresión en sus impresoras de bajo precio, que en sus productos superiores, de modo que puede obtener en realidad, excelentes resultados a un precio razonable. No obstante, los modelos menos costosos usualmente, pueden imprimir solo el tamaño de la fotos y tienden a ser más lentos, que los modelos más caros. Los modelos más costosos ofrecen mayor rapidez de salida y características adicionales, como la capacidad de

red, la opción de imprimir de manera directa, desde la tarjeta de memoria de la cámara y la habilidad de sacar impresiones muy grandes.

Además, necesita tomar en cuenta los costos del programa editor de imagen, almacenamiento de la imagen y los dispositivos de transferencia, el papel especial para imprimir las fotos, las baterías para la cámara y otros periféricos. Si es un entusiasta de la fotografía, quizá desee comprar lentes especiales, luces, un trípode y algunos otros accesorios.

No, un cuarto oscuro digital no es barato. Entonces, de nuevo, ninguno es la fotografía de película tradicional, si es un fotógrafo serio. Y cuando considera todos los beneficios de la imagen digital, en especial, si hace negocios a escala nacional o internacional, justificar los gastos no es tan difícil. Pero por si acaso, se siente mareado, refiérase a los capítulos tercero, cuarto y octavo, para obtener más detalles de la variedad de componentes que involucran la fotografía digital, además algunos consejos de cómo economizar el dinero.

Capítulo 2

El Sr. Ciencia lo Explica Todo

- -

En este capítulo

▶ Comprender cómo las cámaras digitales graban las imágenes

▶ Visualizar cómo sus ojos — y las cámaras digitales — ven el color

▶ Examinar una perfecta cartilla indolora en pixeles

▶ Explorar las lóbregas aguas de la resolución

▶ Analizar la imperecedera correspondencia entre la resolución y el tamaño de la imagen

▶ Mirar a F-stops, el tiempo de exposición y otros aspectos relacionados con la exposición de la imagen

▶ Exponer modelos de color

▶ Bucear en profundidad de bit

- -

Si las discusiones de naturaleza técnica le dan náuseas, mantenga una poción calmada para el estómago a mano, mientras lee este capítulo. Las siguientes páginas están llenas del tipo de parloteo técnico, que hace a los maestros de las ciencias babear, pero nos deja a nosotros simples mortales algo mareados.

Desgraciadamente, no puede ser un fotógrafo digital exitoso, si no se informa de la ciencia detrás del arte. Pero no tema: este capítulo le brinda el socio de laboratorio ideal, a medida que explora conceptos tan importantes como pixel, resolución, f-stops, profundidad de bit y más. Lo siento, usted no diseca criaturas de charcas o analiza la estructura de las células de sus dedos en esta clase de ciencias, pero sí le quita la piel a la cámara digital y examina las tripas de una imagen digital. Ninguno de los ejercicios es para los débiles de corazón, pero ambos son críticos para comprender cómo producir las imágenes de calidad.

De sus Ojos a la Memoria de la Cámara

Una cámara tradicional crea una imagen, al permitir que la luz pase a través de un lente a la película. Esta película está cubierta con químicos sensibles a la luz, dondequiera que la luz golpee esta cobertura, ocurre una reacción química y se graba una imagen latente. Durante el estado de desarrollo de la película, más químicos transforman la imagen latente en una fotografía impresa.

Las cámara digitales también utilizan la luz para crear imágenes, sin embargo, en lugar de película, las cámaras digitales utilizan un *arreglo imaginario*, esto consiste en una manera extravagante de decir "chips de computadoras sensibles a la luz". Ordinariamente, estos chips vienen en dos sabores: Chips CCD, el cual es un mecanismo de *carga-acoplado* y CMOS, este es el diminutivo de semiconductor de *metal-óxido complementario*. (No, Billy, esta información no estará en el examen).

A pesar de que los chips de DDC y CMOS difieren en algunas maneras importantes, sobre las que puede leer en el capítulo tercero, ambos chips llevan a cabo esencialmente lo mismo. Cuando son golpeados por la luz emiten una carga eléctrica, la cual es analizada y traducida en un dato de imagen digital, por un procesador dentro de la cámara. Cuánta más luz, más fuerte es la carga.

Después de que los impulsos eléctricos son convertidos en datos de imagen, el dato es guardado en la memoria de la cámara, esta puede venir en la forma de un chip dentro de la cámara o en una tarjeta de memoria removible o un disco. Para acceder a las imágenes que su cámara graba, debe transferirlas desde la memoria de su cámara, hasta su computadora. Con algunas cámaras, puede transferir fotografías directamente a un monitor o a una impresora, esto le permite ver e imprimir sus fotografías sin necesidad de encender su computadora.

Tenga presente que lo que acaba de leer es solo una explicación básica, de cómo las cámaras digitales graban las imágenes. Podría escribir todo un capítulo sobre los diseños de los CCD, por ejemplo, pero solo terminaría provocándole un gran dolor de cabeza. Además, el único tiempo necesitado para pensar en este asunto, es al decidir cuál cámara comprar. Con este fin, los Capítulos tercero, cuarto y sétimo explican los aspectos importantes de los chips de las imágenes, de la memoria y de la transferencia de imagen, de modo que pueda realizar una sensata decisión de compra.

El Secreto del Color Vivo

Al igual que las cámaras de las películas, las digitales crean imágenes al leer la luz en una escena. Pero, ¿Cómo traslada la cámara esta información de luminosidad en los colores que ve en la fotografía final? Según resulta, las cámaras digitales efectúan el trabajo de manera muy parecida al ojo humano.

Para comprender cómo las cámaras digitales — y sus ojos — perciben el color, necesita primero saber que la luz puede descomponerse en tres colores importantes: rojo, verde y azul. Adentro, su ojo posee tres receptores correspondientes a esos colores. Cada receptor mide el brillo de la luz por su color particular. El receptor del rojo siente la cantidad de luz roja, el receptor del verde siente la cantidad de luz verde y el receptor azul siente la cantidad de luz azul. Su cerebro combina la información de los tres receptores en una imagen multicolor ubicada en su cabeza.

Debido a que la mayoría de nosotros, no crecimos pensando en mezclar la luz roja, con las luces verde y luz azul para crear color, este concepto puede

ser un poco difícil de comprender. Aquí se presenta una analogía, la cual puede ayudar. Imagine que está parado en un cuarto oscuro y tiene un foco de luz que emite la luz roja, uno que emite la luz verde y otro que emite la luz azul. Si dirige todos los focos hacia un solo punto, termina con la luz blanca. Elimine todas las luces y usted obtiene el negro. Y si mueve el foco de luz hacia arriba o hacia abajo, de modo que produzca un rayo de luz de mayor o menor intensidad, puede crear casi todos los colores del arco iris.

Al igual que sus ojos, una cámara digital analiza la intensidad - algunas veces, referida como *valor de la luminosidad* — de la luz roja, verde y azul. De esta manera, graba los valores de la luminosidad de cada color, en porciones separadas del archivo de la imagen. Los profesionales de la imagen digital se refieren a esta información como *canales de color*. Después de grabar los valores de luminosidad, la cámara los mezcla para crear la imagen a todo color.

Las fotografías creadas por el uso de estos tres colores principales de luz, son conocidas como *imágenes RGB*— para el rojo, el verde y el azul. Los monitores de las computadoras, los aparatos de TV y los escáneres, también pueden crear imágenes al combinar la luz del rojo, del verde y del azul.

En los programas sofisticados de edición de fotografías como el Adobe Photoshop, puede ver y editar los canales de color individuales, en una imagen digital. La figura 2-1 muestra en la lámina 2-1 una imagen de color descompuesta en sus canales rojo, verde y azul. Note que cada canal contiene solo una imagen en escala gris, aún cuando está impresa a todo color. Esto es debido a que la cámara graba únicamente la luz — o la ausencia de ella — para cada canal.

En cualquiera de los canales de las imágenes, las áreas de la luz indican fuertes cantidades de ese canal de color. Por ejemplo, en la lámina de color 2-1, las áreas rojas de la camisa del niño aparecen casi blancas, en la imagen de canal rojo, pero casi negras en las imágenes de canal verde y azul. Esto indica que el color de la camisa es muy cercano al rojo puro. De la misma manera, los ojos en la imagen de canal rojo son muy oscuros, pues los ojos contienen poco rojo.

Con el riesgo de confundir el asunto, debo resaltar que no todas las imágenes digitales contienen tres canales. Si convierte una imagen RGB en una imagen en escala gris, dentro de un programa de edición, por ejemplo, los valores de la luminosidad para los tres canales de color, se unen en un solo canal. Y si convierte la imagen al *modelo de color CMYK*, preparándola para llevar a cabo una impresión profesional, termina con cuatro canales de color, uno corresponde a cada uno de los colores primarios de tinta (cyan, magenta, amarillo y negro). Para obtener más información acerca de este tópico, refiérase a "RGB, CMYK y Otras Siglas Pintorescas" más adelante, en este capítulo.

No permita que este asunto sobre el canal de color, lo intimide— hasta adquirir madurez como editor de fotos , probablemente, nunca tendrá que pensar acerca de canales. Los menciono únicamente para que cuando vea el término en RGB, tenga idea de su significado.

Composite RGB

Red Channel

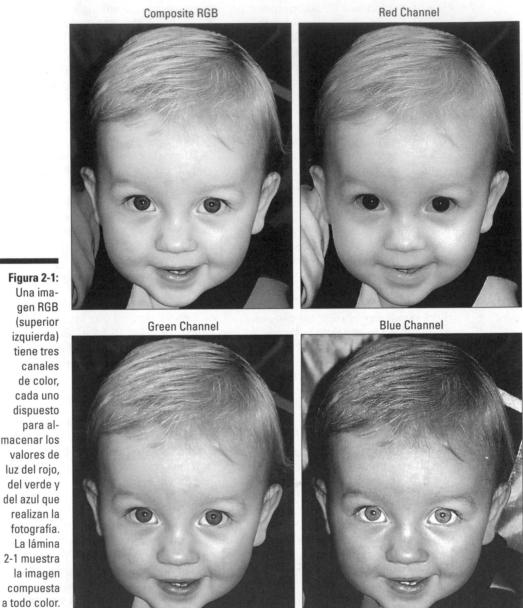

Figura 2-1:
Una imagen RGB (superior izquierda) tiene tres canales de color, cada uno dispuesto para almacenar los valores de luz del rojo, del verde y del azul que realizan la fotografía. La lámina 2-1 muestra la imagen compuesta a todo color.

Green Channel

Blue Channel

¡Reglas de Resolución!

Sin duda alguna, lo primero que debe efectuar para mejorar sus fotos digitales, es comprender el concepto de resolución. A menos que haga las selecciones correctas sobre resolución, sus fotografías serán un desengaño, no importa cuán cautivador sea el tema.

En otras palabras: ¡No se salte esta sección!

Pixeles: Los ladrillos de construcción de cada foto

¿Ha visto el cuadro "Una tarde de Domingo en la Isla de La Grande Jatte," pintado por el artista francés Georges Seurat? Seurat fue el maestro de una técnica conocida como *puntillismo*, en la cual las escenas están compuestas de millones de pequeños puntos de color, creados al salpicar el lienzo con la punta del pincel. Cuando usted está ubicado frente a un cuadro puntillista, los puntos se mezclan, formando una imagen total. Únicamente cuando usted se acerca al lienzo, puede distinguir los puntos individuales.

Las imágenes digitales trabajan de modo parecido a las pinturas puntillistas. Sin embargo, más que estar confeccionadas de puntos de pintura, las imágenes digitales están integradas de pequeños cuadros de color, conocidos como *pixeles*. El término *pixel* es el diminutivo de *elementos de la fotografía*. ¿No desearía poder obtener un trabajo, inventando estas ingeniosas palabras de computación?

Si usted aumenta una imagen en la pantalla, puede distinguir los pixeles individuales, como se muestran en la Figura 2-2. Aléjese de la imagen, y los pixeles parecen mezclarse, de la misma manera, que cuando se alejó del cuadro puntillista.

Cada fotografía digital nace con un conjunto de número de pixeles, los cuales controlan por medio de los ajustes de captura en su cámara digital. Las cámaras de bajo costo por lo general, crean imágenes con 640 pixeles de ancho y 480 pixeles de alto. Los modelos más caros pueden producir imágenes con mayor número de pixeles y también, permiten grabar imágenes con una variedad de ajustes de captación, cada uno de los cuales resulta en una cuenta diferente de pixeles. (Refiérase al capítulo sexto con el fin de obtener detalles sobre este paso, en el proceso de la toma de fotografías).

Algunas personas usan el término *dimensiones del pixel* para referirse al número de pixeles presentes en una imagen — número de pixeles de ancho por el número de pixeles de alto. Otros emplean el término *tamaño de la imagen*, esto puede llevar a una confusión, pues este término se utiliza también, para referirse a las dimensiones físicas de la fotografía cuando está impresa (pulgadas de ancho por pulgadas de alto, por ejemplo). Que conste que yo uso *dimensiones del pixel* para referirme específicamente, a la cuenta de pixeles y al *tamaño de la imagen o tamaño de impresión* para hablar de dimensiones de la impresión

Figura 2-2:
Aumen-
tar una
fotografía
digital le
permite ver
los pixeles
individuales.

Resolución de la imagen y calidad de la impresión

Antes de imprimir una imagen, use un control en su editor de fotografía, con el objetivo de especificar una *resolución de salida*, esta determina el número de pixeles por pulgada (ppi). Este valor, al cual muchas personas se refieren como una simple *resolución*, tiene un mayor efecto en la calidad de sus fotos digitales impresas. (Refiérase al capítulo 8 con el fin de saber cómo se debe ajustar la resolución de salida).

Cuántos más pixeles por pulgada, más viva es la fotografía, como se ilustra en las figuras 2-3, 2-4 y 2-5. La primera imagen cuenta con una resolución de salida de 300 ppi; la segunda, 150 ppi; y la tercera, 75 ppi. Para observar con ejemplos de colores vivos de estas tres imágenes, observe la lámina de color 2-2.

Note que la resolución de salida se mide en términos de pixeles por pulgada *lineal*, no pulgada cuadrada. De modo que una resolución de 75 ppi significa que posee 75 pixeles horizontalmente, y 75 pixeles verticalmente, o sea 5625 pixeles por cada pulgada cuadrada de imagen.

¿Por qué la imagen de 75 ppi en la figura 2-5 luce mucho más imperfecta que su contra parte de alta resolución? Porque en 75 ppi, los pixeles son más grandes. Después de todo, si divide una pulgada entre 75 cuadros, los cua-

dros son significativamente, más grandes que si divide la pulgada entre 150 cuadrados ó 300 cuadrados. Y cuánto más grande sea el cuadrado, más fácil será para sus ojos suponer que está realmente, viendo un montón de cuadros. Las áreas que contienen líneas diagonales o en curvas, como las orillas de las monedas y la letras escritas a mano, presentes en el ejemplo de la imagen, toman una apariencia de peldaños de escalera.

Si mira de cerca los bordes negros que rodean la Figuras 2-3 a la 2-5, puede tener una idea más clara de cómo la resolución afecta el tamaño de un pixel. Cada imagen muestra un borde de 2-pixel. Pero el borde en la Figura 2-5 es dos veces más grueso que el de la Figura 2-4, pues un pixel a 75 ppi es dos veces más grande, que un pixel a 150 ppi. De manera similar, el borde alrededor de la imagen en la Figura 2-4 de 150 ppi, es dos veces más ancho que el borde situado alrededor de la imagen de la Figura 2.3 de 300 ppi.

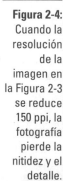
Figura 2-3: Una foto digital con una resolución de salida de 300 ppi, luce viva y fabulosa.

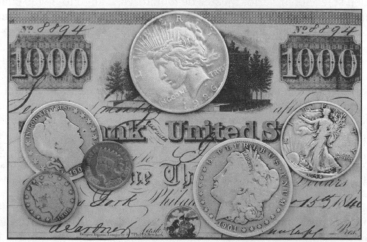

Figura 2-4: Cuando la resolución de la imagen en la Figura 2-3 se reduce 150 ppi, la fotografía pierde la nitidez y el detalle.

Figura 2-5:
La reducción de la resolución de salida a 75 ppi, resulta una significativa degradación de la imagen.

Resolución de la imagen y la calidad de la fotografía en la pantalla

A pesar de que la resolución de salida — pixel por cuadrado — tiene un efecto dramático en la calidad de las fotografías impresas, es un punto discutible para las fotografías que aparecen en la pantalla. El monitor de una computadora (u otro artefacto de pantalla) se ocupa solo de las dimensiones de los pixeles, no de los pixeles por pulgada, a pesar de lo expresado por otras personas. El número de pixeles controla el *tamaño* mediante el cual, aparece la imagen en el monitor, de cualquier manera.

Al igual que las cámaras digitales, los monitores de las computadoras pueden crear cualquier cosa que vean en la pantalla, a partir de pixeles. Por lo general, pueden seleccionar varios ajustes de monitores, cada uno de los cuales resulta en un número diferente de pixeles de la pantalla. Los ajustes estándar incluyen 640 x 480 pixeles, 800 x 600 pixeles, 800 x 600 pixeles y 1024 x 768 pixeles.

Cuando despliega una foto digital en el monitor de su computadora, el monitor ignora por completo la resolución de salida (ppi) y simplemente, dedica un pixel de pantalla para cada pixel de imagen. De modo que si ajusta su cámara digital, para grabar una imagen de 640 x 480-pixel, esa fotografía consume toda la pantalla de un monitor, el cual está adaptado a un ajuste de despliegue de 640 x 480.

Este hecho significa una gran noticia para los fotógrafos con bajo presupuesto, pues aún las cámaras digitales más baratas capturan suficientes pixeles, para cubrir una mayor extensión de bienes raíces en la pantalla. (Refiérase a "Más sobre la resolución de imagen", más adelante en este capítulo, para adquirir más información sobre despliegue en la pantalla; también refiérase al Capítulo 9, para obtener detalles específicos acerca de cómo producir el tamaño deseado a sus imágenes en la pantalla).

¿Cuántos pixeles son suficientes?

Debido a que las impresoras y los artefactos de pantalla piensan de manera diferente sobre los pixeles, sus pixeles necesitan variar, dependiendo de cómo planea utilizar su fotografía.

✔ Si desea usar su fotografía en una Web para algún otro uso en pantalla, necesita muy pocos pixeles. Como expliqué en la sección anterior, usted solo necesita igualar las dimensiones de pixeles de la fotografía, a la cantidad de la pantalla que quiere llenar. En la mayoría de los casos, 640 x 480 pixeles son suficientes; y para varios proyectos, tan solo necesitará la mitad de esta cantidad o incluso menos.

✔ Si planea imprimir sus fotos y quiere la mejor calidad de las fotografías, necesita suficientes pixeles que lo capaciten para ajustar la resolución de salida, en la cercanía de 200 a 300 ppi. El número varía dependiendo de la impresora; algunas veces, puede lograrlo con menos pixeles. Revise su manual de la impresora como guía, para obtener una resolución precisa, y refiérase al Capítulo 8 para adquirir información adicional relacionada con la impresión.

Para determinar el máximo tamaño que puede imprimir una fotografía a una resolución particular, solo divida el número total de pixeles horizontales de la imagen, por la resolución deseada. O divida el número total de pixeles verticales por la resolución deseada. Digamos que su cámara captura 1280 pixeles horizontalmente, y 960 pixeles verticalmente. Si su objetivo de resolución es 300 ppi, divida 1280 entre 300 para obtener el ancho máximo de la imagen — en este caso, cerca de 4.25 pulgadas. O para descubrir la altura máxima, divida 960 entre 300, esto equivale cerca de 3.25 pulgadas. De modo que pueda imprimir una imagen de 4.25 x 3.25 a 300 ppi.

Debido a que he insistido en el punto de que más pixeles significan mejor calidad de impresión, puede creer que si 300 ppi dan un buena calidad de impresión, las resoluciones mayores producen una mejor calidad. Pero este no es el caso. De hecho, exceder ese tope de 300 ppi, puede degradar la calidad de la imagen. Las impresoras están construidas para trabajar con imágenes ajustadas a una resolución particular, y cuando son expuestas a un archivo de imagen con una resolución más alta, la mayoría de las impresoras simplemente, eliminan los pixeles extras. Las impresoras no siempre efectúan un gran trabajo, para adelgazar la población de pixeles, el resultado puede ser fotos turbias o malladas. Obtiene mejores resultados, si realiza el trabajo usted mismo con su programa de foto.

Si no está seguro de cómo va a usar sus fotos digitales, configure su cámara al ajuste apropiado para imprimir las fotografías. Si más adelante quiere usar la fotografía en una página Web o para algún otro uso en la pantalla, puede eliminar los pixeles extras, si es necesario. Pero no puede confiarse en agregar pixeles después del hecho, con algún grado de éxito. Para obtener más información acerca de este tema, refiérase a la sección "Entonces ¿Cómo controlo los pixeles y la resolución de salida?"

Más pixeles significan archivos más grandes

Cada pixel en una foto digital se agrega al tamaño del archivo de la imagen. Como un punto de comparación, la imagen superior en la lámina 2-2 mide 1110 pixeles de ancho y 725 pixeles de alto, para una cantidad total de 804,750 pixeles. Este archivo consume aproximadamente 2.3 MB (megabytes) con espacio de almacenamiento. De cualquier manera, parte del espacio de ese archivo es dedicado al dato del color. La versión en escala de gris de la fotografía contiene el mismo número de pixeles, que su prima a todo color, pero tiene un tamaño de archivo cercano a los 790KB (kilobytes).

En contraste, la imagen de 75 ppi mide 278 pixeles de ancho por 181 pixeles de alto, para un total de 50,318 pixeles. La versión en colores de esta imagen tiene un tamaño de archivo de solo 153K; la versión en escala de gris, 55K.

Además de comerse el espacio de almacenamiento, los archivos de imágenes grandes llevan a cabo grandes demandas en las memorias de sus computadoras (RAM), cuando usted los edita. Por lo general, el requerimiento de RAM es aproximadamente, tres veces el tamaño del archivo. Y cuando lo ubica en una página Web, los archivos de imágenes grandes son una gran molestia. Cada kilobyte aumenta el tiempo requerido, para bajar el archivo.

Para evitar agotar su computadora — y la paciencia de los visitantes de la Web — mantenga sus imágenes livianas y proporcionadas. Recomiendo el número aproximado de pixeles, para ajustarse a la salida de su máquina (pantalla o impresora), pero no más. Puede encontrar detalles de preparación de imágenes para imprimir en el Capítulo 8 y leer sobre diseño de fotografías para uso en pantalla, en el Capítulo 9.

Entonces, ¿Cómo controlo los pixeles y la resolución de salida?

Como mencioné con anterioridad en este capítulo, cada foto digital se inicia con un conjunto de números de pixeles, estos están determinados por el ajuste de captura, utilizado por usted cuando toma la fotografía. Cuando abre una fotografía en su editor de esta, el programa asigna una falta de resolución de salida, la cual es por lo general 72 ppi ó 300 ppi. Con el fin de preparar su fotografía para impresión o uso en la pantalla, puede necesitar ajustar la resolución de salida o las dimensiones de los pixeles. Las próximas dos sesiones le presentan los dos enfoques diferentes para esta tareas.

Agregar o eliminar pixeles (resampling)

Una manera de aumentar o disminuir la resolución de salida — en otras palabras, cambiar el número de pixeles por pulgada — consiste en hacer que su programa aumente o elimine pixeles, este es un proceso conocido como *resampling*. Los gurús de la edición de imágenes se refieren a este proceso de agregar pixeles como *upsampling*, y al de borrar pixeles, como *downsampling*. Cuando agrega o borra pixeles, por supuesto, está cambiando las dimensiones de la imagen.

"Upsampling" suena como una buena idea— si usted no tiene suficientes pixeles, solo va al Mercado de Pixeles y llena su canasta, ¿cierto? El problema es que al agregar pixeles, el programa de edición de imágenes simplemente, lleva a cabo su mejor cálculo de color y de luminosidad, con el fin de hacer los pixeles nuevos. Aún los programas de edición de imágenes de altos objetivos, no efectúan un buen trabajo extrayéndolos del aire fino, como queda ilustrado en la Figura 2-6.

Figura 2-6:
Aquí ve el resultado de *upsampling*, la imagen de 75-ppi en la Figura 2-5 a 300 ppi.

Para crear esta figura, empecé con la imagen de 75 ppi mostrada en la figura 5-5, e hice un resample de la imagen a 300 ppi en Adobe Photoshop, uno de los mejores programas editores disponibles. Compare esta nueva imagen con la versión 300 ppi en la Figura 2-3, y observe que la computadora realiza muy mal, el hecho de agregar los pixeles.

Con algunas imágenes, puede conseguir llevarlo a cabo con un mínimo de "uspsampling" — digamos, de 10 a 15 por ciento — pero con otras imágenes se nota una pérdida en la calidad, aún con la más ligera infusión de pixeles. Las imágenes con áreas de color grandes y planas, tienden a sobrevivir el "upsampling", mejor que aquellas fotografías con muchos e intrincados detalles.

Si su imagen contiene muchos pixeles y a menudo, este es el caso de las fotografías que desea emplear en la Web, puede eliminar pixeles sin problema (*downsample*). Pero tenga en mente que cada pixel que tira, contiene información de la imagen, por lo tanto, muchos pixeles tirados pueden degradar la calidad de la imagen. Trate de no hacer "downsample" más de un 25 por ciento, y siempre realice una copia de su imagen en caso, de querer esos pixeles originales de nuevo.

Para las instrucciones de paso a paso sobre cómo alterar la cantidad de pixeles, refiérase a la sección relacionada con la evaluación del tamaño de las imágenes, para desplegar en pantallas en el Capítulo 9.

Reajustar el tamaño: La mejor manera de ajustar la resolución de salida

Una mejor manera de cambiar la resolución de salida es la de re-evaluar el tamaño de la imagen, *mientras se mantiene la cantidad original de pixeles*. Si reduce el tamaño de impresión de la imagen, los pixeles se reducen y se juntan más, con el fin de alcanzar sus nuevos límites. Si agranda el tamaño de la impresión, los pixeles se extienden y se duplican para llenar el área expandida de la imagen.

Digamos que tiene una imagen de 4 x 3 pulgadas ajustada a una resolución de salida de 150 ppi. Si dobla el tamaño de la imagen a 8 x 6 pulgadas, la resolución se corta a la mitad, a 75 ppi. Naturalmente, una resolución de salida más baja, reduce la calidad de su impresión, por las razones explicadas con anterioridad, en este capítulo (refiérase a "Resolución de la imagen y calidad de la imagen"). A la inversa, si reduce el tamaño de la imagen a la mitad, a 2 x 1.5 pulgadas, la resolución de salida se duplica a 300 ppi y su calidad de impresión debe mejorar.

Para pasos específicos involucrados en el ajuste de la resolución de la salida, refiérase al Capítulo 8, sección: Reajustar el tamaño para imprimir.

No todos los programas de edición le permiten mantener su cantidad original de pixeles, cuando reajusta las imágenes. Los programas que no proveen esta opción, automáticamente reajustan el tamaño de su imagen, siempre que usted reajuste su foto, así es que tenga cuidado. Revise el sistema de ayuda de su programa o manual, con el fin de obtener detalles sobre sus controles de reajuste y resolución. Si no encuentra ninguna información específica, puede probar su programa efectuando una copia de la fotografía y después agrandando la copia. Si el tamaño del archivo de la fotografía ampliada, es mayor que el tamaño del archivo de la original, el programa añadió pixeles a su imagen.

Más sobre la resolución de imagen

Como si resolver todo el asunto de los pixeles, *resampling* y resolución discutidos en la sección anterior no fuera un desafío suficiente, debe también estar consciente de que la resolución no siempre se refiere a la resolución de salida, como se indico anteriormente. El término es también utilizado para describir las capacidades de las cámaras digitales, monitores, escáneres e impresoras. De modo que, al escuchar la palabra *resolución*, tenga en mente la siguiente distinción:

- **Resolución de la cámara:** Los fabricantes de la cámara digital a menudo emplean el término *resolución*, para describir el número de pixeles en las fotografías producidas. Una resolución establecida en una cámara deber ser de 640 x 840 pixeles ó 1.3 millones de pixeles, por ejemplo. Pero aquellos valores e referidos a las dimensiones de los pixeles o pixeles totales que una cámara puede producir, no al número de pixeles por pulgada, en la imagen final. Usted determina ese valor en su programa de edición de fotografías. Por supuesto, puede usar la cantidad de pixeles de su cámara para encontrar la resolución final, que puede obtener de sus imágenes, como se describió con anterioridad, en "Cuántos pixeles son suficientes?".

Algunos vendedores utilizan el término *resolución VGA*, para indicar una imagen de 640 x 480 pixeles, *resolución XGA* tendiente a indicar una imagen de 1024 x 768 pixeles y con *resolución megapixel*, para indicar una cantidad total de un millón o más pixeles.

✔ **Resolución del monitor:** Los fabricantes de monitores de computadora también emplean la palabra *resolución*, con el objetivo de describir el número de pixeles desplegados por un monitor. Como mencioné unas secciones atrás, la mayoría de los monitores le permiten seleccionar entre los ajustes de despliegue de 640 x 480 pixeles (de nuevo, a menudo referidos como resolución VGA), 800 x 600 pixeles ó 1024 por 768 pixeles (XGA)- Algunos monitores pueden desplegar aún más pixeles.

Refiérase al Capítulo 9 para obtener más detalles sobre la resolución en pantalla, este se relaciona con la resolución de la imagen.

✔ **Resolución del escáner:** La resolución del escáner es usualmente establecida en los mismos términos que la resolución de la imagen. Un escáner de bajo precio capturaba un máximo de 600 pixeles por pulgada.

A propósito, si piensa comprar un escáner, preste atención a la *resolución óptica* pues es la resolución "real" del escáner Muchos modelos de escáner dan suma importancia, al ofrecer una resolución interpolada alta o resolución aumentada, pero esta resolución más alta es el resultado de upsampling la (verdadera) resolución óptica del modelo. Si la importancia del hecho no está muy clara, lea la sección anterior, "Aumentar y eliminar pixeles (*resampling*)," ubicada más atrás en este capítulo. O sólo recuerde esto: La resolución óptica es la medida importante de las capacidades de un escáner.

✔ **La Resolución de la impresora:** La resolución de la impresor es medida en *puntos por pulgada o dpi*, más que pixeles por pulgada. Pero el concepto es similar. Las imágenes impresas son confeccionadas por pequeños puntos de color, y dpi es una medida acerca de cuántos puntos por pulgada puede producir la impresora. En general, cuánto más alto es el dpi, más pequeños los puntos, y mejor la impresión de la imagen. Pero como se discutió en el Capítulo 8, medir una impresora tomando en cuenta solo los dpi puede ser engañoso. Las diferentes Impresoras utilizan diferente tecnologías de impresión, algunas de las cuales resultan mejores Imágenes que otras. Algunas impresoras de 300 dpi dan mayores resultados positivos que algunas impresoras de 600dpi.

Algunas personas (incluyendo algunos fabricantes de impresoras y diseñadores de programas) erróneamente intercambian dpi y pp, esto conduce a muchos usuarios a pensar que ellos deben ajustar la resolución de su imagen, para igualar la resolución de su impresora. *Sin embargo, un punto de impresora no es lo mismo que un pixel de imagen.* La mayoría de las impresoras utilizan múltiples impresoras de puntos, con el fin de reproducir un pixel de imagen. Cada impresora es ajustada para manejar una resolución de imagen específica, de modo que necesita revisar su manual de computadora, para la resolución de la imagen correcta de acuerdo con su modelo. Refiérase al Capítulo 8 para adquirir más información, acerca de la impresión y de los diferentes tipos de las impresoras.

¿Qué significa todo este asunto de la resolución para usted?

¿Empieza a dolerle la cabeza? La mía también. Sin embargo, para ayudarle a comprender toda la información acumulada al leer las secciones precedentes, ofrecemos un breve resumen de los aspectos de la resolución más importantes:

✔ **Número de pixeles a través (o abajo) ÷ ancho de la imagen (o alto) = resolución de salida (ppi).** Por ejemplo, 600 pixeles dividido entre 2 pulgadas igual 300 ppi.

✔ **Para obtener una buena calidad de las impresiones, por lo general, necesita una resolución de salida de 200 a 300 ppi.** El Capítulo 8 provee información profunda sobre este tópico.

✔ **Para un despliegue en pantalla, piense en términos de dimensiones de pixel, no de resolución de salida.** Refiérase al Capítulo 9 para especificaciones.

✔ **Aumentar una impresión puede reducir la calidad de la imagen.** Cuando aumenta una imagen, una de dos cosas tienen que ocurrrir. Ya sea que los pixeles existentes se expandan, para ajustarse a los nuevos límites de la imagen, o los pixeles se quedan del mismo tamaño, y el programa editor de imagen añade pixeles para llenar los claros. De las dos maneras, la calidad de su imagen puede verse afectada.

✔ **Para subir la resolución de salida de una imagen existente de modo seguro, reduzca el tamaño de la impresión.** De nuevo, el hecho de agregar pixeles para subir la resolución de salida raramente, ofrece buenos resultados. En su lugar, retenga el número existente de pixeles y reduzca las dimensiones de la impresión de la fotografía. El Capítulo 8 provee una guía exclusiva sobre re-evaluar imágenes de esta manera.

✔ **Ajuste su cámara para capturar una cantidad de pixeles igual o mayor, a la que necesita para su fotografía final.** La mayoría de las cámaras lo ayudan a capturar imágenes, en varias dimensiones diferentes de pixeles. Recuerde, puede con seguridad tirar los pixeles, si quiere una resolución de imagen más baja después, pero no puede agregar pixeles sin arriesgar dañar su imagen. También, puede necesitar una imagen de baja resolución hoy, por ejemplo, si desea desplegar una fotografía en la Web— pero puede decidir después, que quiere imprimir la imagen a un tamaño mayor, en cuyo caso va a necesitar esos pixeles extra. Para obtener mayor referencia acerca de este tema, refiérase al Capítulo 6.

✔ **Más pixeles significan un archivo de imagen más grande.** Y aun cuando posea toneladas de espacio de almacenamiento de archivo, para guardar todas esas imágenes enormes, lo más grande no es siempre lo mejor. Las imágenes grandes requieren toneladas de RAM para ser editadas, y aumenta el tiempo necesitado por su programa de fotos, para procesar sus ediciones. En una página Web, los archivos de imágenes grandes significan un tiempo largo de descarga. Finalmente, enviar más pixeles a la impresora de los que son necesarios, a menudo, producen impresiones peores, no mejo-

res. Si su imagen tiene una resolución más alta que la requerida por la salida de la máquina (impresora o monitor), refiérase al Capítulo 9, para recibir información acerca de cómo tirar el exceso de pixeles.

¡Luces, Cámara, Exposición!

Ya sea que trabaje con una cámara digital o una cámara tradicional de película, la luminosidad u oscuridad de la imagen depende de la *exposición* — la cantidad de luz que golpea la película, o el arreglo del sensor de la imagen. A más luz, más luminosa es la imagen. Con mucha luz resulta una imagen lavada o *sobre expuesta*; con muy poca luz resulta una imagen oscura y *sub expuesta*.

La mayoría de las cámaras digitales con precios de bajos a medianos, como las cámaras de apunte— y— dispare, no ejercen mucho control sobre la exposición; todo es manejado automáticamente. No obstante, algunas cámaras ofrecen una opción de ajustes de exposición automático, y las cámaras más caras proveen un control de exposición manual.

No importa si tiene un modelo automático o una que ofrece control manual, debe estar consciente de los diferentes factores, los cuales afectan la exposición, estos incluyen el tiempo de exposición, la apertura de rango ISO , de modo que pueda comprender las limitaciones y las posibilidades de su cámara.

Apertura, F-stops y tiempo de exposición: La forma tradicional

Antes de dirigir un vistazo a la forma mediante la cual, las cámaras digitales controlan la exposición, comprenda cómo una cámara de película hace el trabajo. Aún cuando las cámaras digitales no funcionan del mismo modo que una cámara de película, los fabricantes describen los mecanismos de control de exposición, usando términos tradicionales de película, con eso pretenden realizar la transición de película a digital, de manera más fácil, para los fotógrafos experimentados.

La Figura 2-7 muestra una ilustración simplificada de una cámara de película. A pesar de que el diseño de los componentes específicos varía, dependiendo del tipo de cámara, todas las cámaras de película incluyen algún tipo de obturador, este se encuentra ubicado entre la película y el lente. Cuando la cámara no se usa, el obturador está cerrado, previniendo que la luz alcance a la película. Cuando se toma una fotografía, el obturador se abre, y la luz golpea la película. (Ahora ya sabe por qué el pequeño botón que presiona para tomar una fotografía, se llama el "*shutter button*" y las personas que toman muchísimas fotografías son llamadas "*shutterbugs*").

Es posible controlar la cantidad de luz que alcanza la película de dos maneras: al ajustar la cantidad de tiempo que el obturador está abierto (referido como *tiempo de exposición*) y al cambiar la *abertura*. La abertura, designada en la Figura 2-7, es

un orificio en un diafragma ajustable, ubicado entre el lente y el obturador. La luz que entra a través del lente, se encauza por este hueco al obturador y después a la película. De modo, que si desea que más luz golpee la película, la abertura se debe hacer más grande; si quiere menos luz, haga la abertura más pequeña.

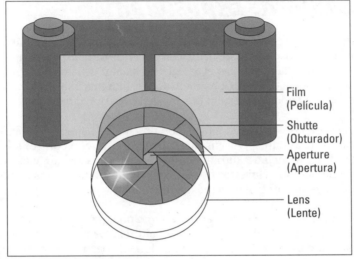

Figura 2-7:
Una mirada
al obtura-
dor y a la
apertura en
una cámara
tradicional
de película.

Film
(Película)

Shutte
(Obturador)

Aperture
(Apertura)

Lens
(Lente)

El tamaño de la abertura se mide en f-números , a los que nos referimos más comúnmente como *f-stops*. Los ajustes estándar de apertura son f/1.4, f/2, f/2.8, f/4, f/5.6, f/8, f/11, f/16 y f/22.

RECUERDE

Contrario a lo que espera, cuánto más grande el f-número, más pequeña la abertura y menos luz ingresa a la cámara. Cada ajuste F-stop permite entrar la mitad de la luz que el número f-stops más pequeño. Por ejemplo, la cámara recibe el doble de luz a f/11 que a f/16. (¡Y aquí estaba quejándose de que las computadoras son confusas!) Refiérase a la Figura 2-8 con una ilustración que puede ayudarle a comprender los f-stops.

El tiempo de exposición es medido en términos más obvios: fracciones de segundo. Un tiempo de exposición de 1/8, por ejemplo, significa que el obturador se abre por un-octavo de segundo. Esto puede sonar como a poco tiempo, pero en los años de la cámara, es en realidad un período muy largo. Trate de capturar un objeto en movimiento a esa velocidad y termina con una gran mancha. Necesita un tiempo de exposición aproximadamente de 1/500 para capturar la acción de forma clara.

En las cámaras que ofrecen el control de abertura y de tiempo de exposición, usted manipula los dos ajustes en fila, para capturar solo la cantidad de luz correcta. Por ejemplo, si desea capturar una acción rápida en un día soleado y brillante, puede combinar un tiempo de exposición rápido, con una abertura pequeña (un número f-stop alto). Para tomar la misma fotografía en el crepúsculo, necesita una abertura abierta de par en par, (un número f-stop pequeño) con el fin de usar el mismo tiempo de exposición rápido.

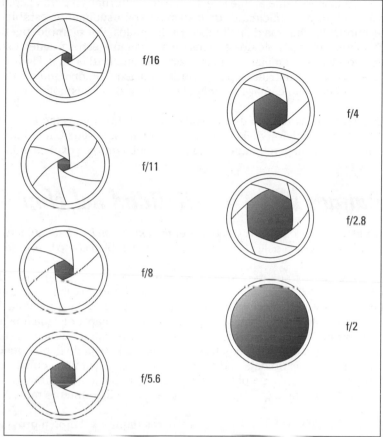

Figura 2-8:
Conforme
decrece el
número
F-stops, el
tamaño de
la abertura
crece y más
luz ingresa a
la cámara.

Apertura , tiempo de exposición y f-stops: La forma digital

Del mismo modo que la cámara de película, la exposición de una toma de fotografía con una cámara digital, depende de la cantidad de luz capturada por la cámara. Sin embargo, algunas cámaras digitales no emplean el arreglo tradicional del tiempo de exposición/abertura, tendiente a controlar la exposición. En lugar de esto, los chips en el arreglo sensor de imagen simplemente se activan y desactivan por diferentes períodos de tiempo, por lo tanto capturan más o menos luz. En algunas cámaras, la exposición es también variada— ya sea automáticamente o por algún control establecido por el usuario. Al aumentar o reducir la fuerza de la carga eléctrica, emitida por un chip, en respuesta a cierta cantidad de luz.

Aún en cámaras que emplean este enfoque alternativo para el control de la exposición, las capacidades de la cámara son usualmente, establecidas en términos de cámaras de películas tradicionales. Por ejemplo, puede llevar a cabo una selección de dos ajustes de exposición, estos pueden estar rotulados con íconos semejantes a las aberturas mostradas en la Figura 2-8. Los ajustes están construidos para brindar una exposición *equivalente*, a la que recibiría con una cámara de películas utilizando el mismo f-stop.

La abertura y el tiempo de exposición no son los únicos factores involucrados en la exposición de la imagen, sin embargo, la sensibilidad del arreglo sensor de la imagen también juega un papel, como se explica más adelante.

Rangos ISO y sensibilidad del chip

Tome una caja de película y deberá ver *un número de ISO*. Este número le indica cuán sensible es la película a la luz, se conoce también como la *velocidad* del film.

La película ajustada para el mercado de consumo ofrece típicamente rangos de ISO 100, 200 ó 400. Mientras más alto es el número, más sensible es la película, o si usted prefiere jerga de fotografía, más rápida la película. Y mientras más rápida la película, menos luz necesita para capturar una imagen decente. La ventaja de utilizar un film más veloz, es que usted puede usar un tiempo de exposición más rápido; y tomar con luz más baja de la que puede utilizar con una película de baja velocidad. La parte desventajosa consiste en que las fotos tomadas con una película rápida, algunas veces, exhiben un *granulado*— esto significa, que poseen una apariencia ligeramente moteada.

La mayoría de los fabricantes de cámaras digitales también proveen un rango ISO para sus cámaras. Este número le indica la sensibilidad *equivalente* del chip, en el arreglo sensor de imagen. En otras palabras, el valor refleja la velocidad de la película que estaría usando, si estuviera utilizando una cámara tradicional en lugar de una cámara digital. Las cámaras digitales de consumo típicas tienen una equivalencia de aproximadamente 100 ISO.

Menciono esto, pues se explica por qué las cámaras digitales necesitan tanta luz, para producir una imagen decente. Si estuviera en realidad, tomando con una película de ISO 100, necesitaría una abertura total o una velocidad de exposición baja, tendiente a capturar una imagen con poca luz,— asumiendo que no estuviera apuntando a propósito, los efectos de unas formas fantasmagóricas en una caverna apenas iluminada. Lo mismo funciona para las cámaras digitales.

Algunas cámaras digitales le permiten seleccionar entre algunos diferentes ajustes ISO. Desgraciadamente, aumentar el ajuste ISO simplemente eleva la señal electrónica, la cual es producida cuando usted toma la fotografía. A pesar de permitir esto, un tiempo de exposición mayor, la señal extra de poder resulta en un "ruido" electrónico, que conduce a fotografías moteadas, justo como las obtenidas con la película rápida. Aunque con las cámaras digitales, notará aún más granos que con la película ISO equivalente. La mayoría de las

cámaras manuales sugieren el uso del ajuste del ISO más bajo, para obtener mejor calidad, — como lo hago yo.

El capítulo quinto explica este ejemplo y otros asuntos sobre la exposición con más detalle.

RGB, CMYK, y Otras Siglas Pintorescas

Si usted lee "El Secreto del Color Vivo" anteriormente en este capítulo, ya sabe que las cámaras, los escáneres, los monitores y los equipos de TV son llamados dispositivos RGB, debido a que estos crean imágenes por la mezcla de las luces roja, verde y azul. Cuando edita fotografías digitales, también mezcla la luz roja, verde y azul, para crear los colores aplicados con sus programas de herramientas de pintura.

Sin embargo, RGB es sólo una de las siglas y términos relacionados con los colores que puede encontrar en sus aventuras fotográficas. Así que para no confundirse, cuando se encuentre palabras como estas, la siguiente lista le ofrece una breve explicación:

✔ **RGB:** Sólo para refrescar su memoria, RGB es por el red (rojo), green (verde) y blue (azul). RGB es el *color modelo* — esto es, el método para definir colores — usado por las imágenes digitales, así como por cualquier mecanismo transmitido o filtrado por la luz.

Los gurús de la imagen digital también usan el término *espacio del color*, al discutir acerca de un color modelo, esto es algo que realizan con sorprendente frecuencia.

✔ **sRGB:** Una variación del color modelo, sRGB ofrece una *gama* más pequeña o rango de colores, que el RGB. Una razón por la cual este color fue diseñado, fue para mejorar la combinación entre las imágenes en pantalla y las impresas. Debido a que los dispositivos RGB pueden producir más colores que los de las tintas de impresoras pueden elaborar, limitar el rango de colores RGB disponibles colabora a aumentar la posibilidad de que lo observado en la pantalla, sea lo obtenido en el papel. El color modelo sRGB también intenta definir colores estándar para las fotos en pantalla, de modo que las imágenes en la página Web se vean igual en el monitor de un usuario, como las observadas en el de otro.

El color modelo sRGB es un tema polémico en este momento. Muchos puristas de la edición de imágenes odian el sRGB; otros lo ven como la solución necesaria para los problemas referentes a la combinación de los colores. Para propósitos prácticos, sin embargo, la mayoría de los usuarios no necesitan preocuparse acerca de la distinción entre RGB y sRGB. Si es un trabajador caro que trabaja en fotografía, o por el contrario, algún otro profesional de la edición de imágenes, se puede especificar si desea sus imágenes en RGB o en sRGB, pero de otra manera, el programa de edición de imágenes decide por usted detrás de bastidores.

✔ **CMYK:** A pesar de que los dispositivos basados en la luz mezclan la luz roja, la verde y la azul para crear imágenes, las impresoras mezclan los colores primarios de tinta, para iluminar una página con colores. Sin embargo, en lugar del rojo, del verde y del azul, los impresores comerciales utilizan la tinta cyan, magenta, amarilla y negra. Las imágenes creadas de esta manera, son llamadas imágenes CMYK (la *K* es utilizada para representar el negro (black), pues todo el mundo imagina que la b (black) puede ser confundida con la b de azul (blue), y los impresores comerciales se refieren a la lámina de tinta negra como la lámina K). Las imágenes de cuatro colores impresos, donde un impresor comercial necesita ser convertido a modo de color CMYK antes de imprimirse. (Refiérase al capítulo 8 para adquirir mayor referencia sobre impresión CMYK).

✔ **Profundidad de bit:** Alguna vez escucha a las personas discutir imágenes en términos de bits, como en una imagen 24-bits. El número de bits en una imagen— también llamado *bit depth* (*profundidad de bit*)— indica cuánta información relacionada con el color contiene cada pixel de imagen. Una mayor profundidad de bit permite más colores en la imagen.

Bit es el diminutivo de *dígito binario*, es una manera elegante de indicar un valor que puede ser equivalente a un 1 ó 0. En una computadora, cada bit puede representar dos diferentes colores. A más bits, más colores puede tener:

- Una imagen con 8-bit puede contener como 256 colores (2^8=256)

- Una imagen 16-bits puede contener cerca de 32,000 colores

- Una imagen de 24-bits puede contener cerca de 16 millones de colores

Si quiere las imágenes más vibrantes, con más cuerpo, naturalmente quiere una profundidad de bit mayor. No obstante, mientras más grande sea la profundidad de bit, más grande es el archivo de la imagen.

✔ **Colores índices:** El color índice se refiere a las imágenes que han sido despojadas de algunos de sus colores, con el fin de reducir la profundidad de bit de la imagen, el tamaño del archivo (refiérase al tema anterior). Muchas personas reducen las imágenes a imágenes de 8-bits (256 colores), antes de ubicarlas en la página Web; en realidad, un formato de archivo popular para imágenes Web, GIF, no le permite usar más de 256 colores.

¿De dónde procede el término *Indexed* (*indexado*)? Bueno, cuando usted le pide a su editor de imagen, reducir el número de colores de una imagen, el programa consulte una tabla de color, llamada *índice*, es con el objetivo de averiguar cómo se deben cambiar los colores pixeles de la imagen. Para más información acerca de este tema, refiérase al Capítulo 9 y también a la Lámina de color 9-1, esta ilustra la diferencia entre una imagen 24-bit y una imagen 8-bit.

✔ **Escala de Gris:** Una imagen en escala gris está compuesta únicamente de sombras de negro y blanco. Todas las imágenes en las páginas regulares de este libro — (pero no en las páginas a colores) — son imágenes

en escala gris. Algunas personas (y algunos programas de edición de imagen) se refieren a las imágenes en escala gris, como imágenes en blanco y negro, pero una verdadera imagen en blanco y negro sólo contiene pixeles blancos y negros, sin ninguna sombra gris en el centro. Los profesionales gráficos a menudo, se refieren a las imágenes en blanco y negro como *arte línea*.

Tal como han ilustrado fotógrafos como Ansel Adams, las imágenes en escala de grises pueden ser tan fuertes como las imágenes llenas de color. Casi todos los programas de edición de imágenes pueden convertir las fotografías con color, en imágenes en escala de grises. Refiérase al capítulo 12, para observar todo acerca de la creación de una imagen en escala de grises, y después agregar un color sepia, para crear una apariencia de una fotografía de cien años de antigüedad, como hice en la Lámina de color 12-4.

Algunas cámaras digitales ofrecen una opción tendiente a convertir su imagen, en una escala en grises o en sepia, cuando la imagen es almacenada en la memoria de su computadora. En pocas palabras, estas opciones pueden venir bien, pero poseen más control sobre la apariencia de su imagen, si hace el trabajo usted mismo en su programa editor de imagen.

✔ **CIE Lab, HSB, and HSL:** Estas siglas se refieren a los otros tres colores modelos para las imágenes digitales. Hasta que se convierta en un gurú avanzado de la imagen digital, no necesita preocuparse por ellas. Pero es importante hacer constar que el Lab CIE define los colores empleando tres canales de colores. Un canal almacena valores de luminosidad (brillo) y los otros dos canales almacenan cada una un rango separado de colores. (La a y la b son nombres arbitrarios asignados a estos dos canales de colores). HSB y HSL definen los colores basados en matiz (color), saturación (pureza o intensidad del color), y luminosidad (en el caso de HSB o claridad (en HSL).

La única vez que probablemente se encuentre con estas opciones de color es al mezclar los colores de pinturas en un programa editor de imágenes. Aún entonces, el despliegue en la pantalla en el recuadro de diálogo de mezcla de colores, le facilitará la creación del color deseado. Algunos programas también le ofrecen la opción de abrir imágenes desde ciertas colecciones de fotos CD, en el modo de CIE Lab. Pero por ahora, puede ignorar esta opción sin problema.

Capítulo 3

En Busca de la Cámara Perfecta

• •

En este capítulo

▶ Decidirse entre Macintosh o Windows

▶ Averiguar cuánta resolución necesita

▶ Comprender la compresión y otros aspectos de la cámara

▶ Determinar cuáles características realmente necesita

▶ Considerar opciones de almacenamiento de la imagen

▶ Mirar las opciones de los lentes

▶ Evaluar las funciones de alta tecnología

▶ Hacer otras preguntas importantes antes de desembolsar su dinero

• •

Tan pronto los fabricantes averiguaron cómo crear cámaras digitales a precios que podían ser asumidos por el mercado masivo, había prisa por seguir la corriente digital. Ahora, todos los íconos del mundo de la fotografía, desde Kodak, Olympus, Nikon y Fujifilm hasta los jugadores de las centrales eléctricas en el mercado electrónico y de computadoras, como Hewlett-Packard, Sony y Casio, ofrecen algún tipo de producto de la fotografía digital.

Tener tantos dedos en el pastel de la cámara-digital es bueno y malo. Más competidores significan mejores productos, una mayor colección de opciones y de precios más bajos. Por otro lado, es necesario llevar a cabo más investigaciones, para averiguar cuál cámara es la correcta para usted. Los diferentes fabricantes realizan distintas proposiciones tendientes a ganar el corazón del consumidor y separar las opciones toman tiempo y energía.

Si odia tomar decisiones, puede estar esperando que yo le diga cuál cámara debe seleccionar. Desgraciadamente, no puedo. Comprar una cámara es una decisión muy personal y una cámara no suple todas las necesidades. La cámara que se ajusta perfectamente a la mano de una persona, puede sentirse incómoda en la de otra. Puede disfrutar una cámara que tiene los controles fotográficos avanzados, mientras que el tipo ubicado en la casa de al lado, prefiere un modelo simple y básico.

Pero aunque no pueda guiarlo hacia una cámara específica, puedo ayudarlo a determinar cuáles características realmente, necesita y cuáles no. Puedo también brindarle una lista de preguntas que usted debe hacer, mientras evalúa los diferentes modelos. Como está a punto de descubrir, necesita considerar una amplia variedad de factores antes de dejar caer su dinero.

Mac o Windows - ¿Importa?

Aquí hay una relativamente fácil. La mayoría — no todas, pero la mayoría — de las cámaras digitales trabajan en ambas, en computadoras basadas en Macintosh o Windows. La única diferencia está en el cableado el cual conecta la cámara con su computadora y con el programa que debe usar, para descargar y editar sus fotografías. La mayoría de las cámaras vienen con el cableado y el programa apropiado para ambas plataformas, aunque deberá verificar esto antes de efectuar su elección final. Por supuesto, si la cámara almacena fotografías en tarjetas de memoria removibles, puede comprar un lector de tarjetas de memoria y eliminar la necesidad de conectar la cámara y la computadora en su totalidad. (Refiérase a la siguiente sección "Asuntos de Memoria" para más acerca de esta opción.)

Tampoco necesita preocuparse porque sus amigos Mac no serán capaces de abrir y ver sus fotos digitales, si trabajan en una PC, o al contrario. Varios archivos de formatos de imagen trabajan en ambas plataformas y puede comprar buenos programas de edición para ambas, aunque las opciones de programas Macintosh son más limitadas que en el ambiente de Windows. Visite el Capítulo 7, si quiere más detalles sobre formatos de archivo y tome uno o dos minutos en el Capítulo 4 para obtener consejos, al seleccionar un programa.

Unas pocas cámaras que operan en la plataforma de Windows requieren computadoras con un Pentium II o un procesador MMX o mejor. Y Windows 95 usualmente, no coopera con las cámaras que se conectan a la computadora vía cable USB (Serie Universal Bus), aún cuando utilice la versión Windows 95, la cual supuestamente permite USB. Antes de comprar su cámara, revise si su computadora encaja con los requisitos del sistema de la cámara. Refiérase al Capítulo 7, para adquirir mayor información acerca de los dispositivos USB.

Dice que Quiere una Resolución

El Capítulo 2 explora la resolución de la imagen en detalle, pero aquí está la historia corta: Más pixeles significan mejores impresiones. Las cámaras diferentes pueden capturar distintos números de pixeles; por lo general, mientras más paga, más pixeles obtiene.

Actualmente, las cámaras de modelos básicos están limitadas a resolución VGA (640 x 480 pixeles), mientras que los modelos de alta tecnología ofrecen resolución en el rango de 4 a 6 megapixeles.

Megapixel significa un millón de pixeles. Una cámara de 2-megapixeles ofrece 2 millones de pixeles, una cámara de 3-megapixeles ofrece 3 millones de pixeles y así sucesivamente.

¿Cuántos pixeles necesita? Como expliqué en el Capítulo segundo, la respuesta depende de cuántos pixeles desea usar en sus fotografías. La siguiente lista le ayudará a averiguar los requisitos de su resolución:

- **Resolución VGA (640 x 480 pixeles):** Si todo lo que desea llevar a cabo con sus fotos digitales es compartirlas vía correo electrónico, ubicarlas en una página Web o usarlas en una presentación multimedia, puede hacerlo con una cámara de resolución VGA, la cual puede obtener por menos de $50. Sin embargo, la calidad de la impresión, desilusionará. De nuevo, refiérase al Capítulo segundo, si no está seguro de cuánta resolución afecta la calidad de su impresión.

- **Un megapixel:** Con un modelo de un megapixel, el cual puede obtener por sólo $100, adquiere suficientes pixeles para imprimir buenos tamaños de fotografías de tomas instantáneas. También obtiene suficientes pixeles para cualquier uso de la fotografía en la pantalla.

- **Dos megapixeles:** Conforme sube la escalera de la resolución, aumenta el tamaño mediante el cual puede sacar calidad de la impresión. Con dos megapixeles puede producir muy buenas impresiones de 5 x 7 pulgadas y aceptables de 8 x 10. El costo de las cámaras que ofrecen esta resolución inicia desde $150.

- **Tres megapixeles:** Los fotógrafos que necesitan producir calidad en impresiones de 8 x 10 pulgadas o más grandes, deberán mirar los modelos de 3-megapixeles, cuyo costo en la actualidad comienza desde $250.

 Sin embargo, si desea tomar fotos de acción, recuerde que el tiempo de captura de la imagen en cámaras de resoluciones altas, puede ser mayor que en un modelo de resoluciones bajas, pues la cámara necesita más tiempo para capturar todos los pixeles adicionados. Pruebe la cámara que considere suficientemente rápida para sus necesidades y con la cual se sienta seguro.

- **Cuatro megapixeles y más:** En el mercado de los consumidores se encuentran algunos pocos modelos tendientes a ofrecer resoluciones de 4 megapixeles o más. Con precios que van desde $500, estos modelos están construidos para el entusiasta y a la vez, serio fotógrafo digital. Además de la generosidad de pixeles, estas cámaras ofrecen por lo general, fotografías de alta tecnología con características como las encontradas en las cámaras de películas caras SLR (lente único reflex).

Tome en cuenta que más pixeles aumentan no solo el precio de la cámara, sino también, el espacio de almacenamiento que necesita para mantener sus archivos de fotografía. (Refiérase al Capítulo 4 para comprender mejor el asunto del almacenamiento.) A menos que esté interesado en hacer impresiones muy grandes, estará mejor si se deja una cámara de 1 a 3 megapixeles y coloca sus ahorros en unos cuantos accesorios de fotografía o en una buena impresora para fotos.

A medida que compara las cámaras, recuerde que los diferentes modelos entregan el total de pixeles en distintas formas. Y la ruta tomada por la cámara para crear la imagen, puede tener un impacto en sus imágenes. Por esta razón, no puede solo observar los valores de pixeles en la caja de la cámara, y efectuar un juicio general, acerca de la calidad de la imagen.

Se puede indicar que una cámara le ofrece una opción de dos ajustes de captura: 640 x 480 ó 1024 x 768 pixeles. Hay cámaras que en realidad capturan la cantidad de pixeles seleccionados. Pero otras cámaras capturan la imagen en el tamaño más pequeño, e *interpolan* — compensan — el resto de los pixeles. El cerebro de la cámara analiza el color y la iluminación de los informes presentes en los pixeles y además, agrega pixeles adicionales basados en esa información. Pero al ser la interpolación una ciencia imperfecta, la imagen capturada de esta manera, usualmente, no luce tan bien como aquellas capturadas sin interpolación. De nuevo, las cámaras que funcionan de esta forma son en general, más baratas que las otras.

Ahora agregue esta información a la mezcla: La mayoría de las cámaras comprimen los archivos de imágenes, con el fin de almacenarlos en la memoria de la cámara. Como se discute en la siguiente sección, *comprimir* el archivo de una imagen significa estrujar todos los datos, para hacer el archivo de la imagen más pequeño, con el objetivo de disminuir el espacio en la memoria de la cámara. Ser capaz de almacenar más imágenes en menos espacio, es una ventaja, obviamente. Pero el tipo de compresión aplicado a los archivos de la cámara digital, elimina alguna información de la imagen. De este modo, una imagen de resolución superior altamente comprimida, puede salir de la cámara luciendo peor que una imagen descomprimida a una resolución baja.

La moraleja de esta historia es está en: Equipare la población de pixeles a sus supuestas necesidades y ponga atención a los pixeles actuales (no interpolados). Pero debido a que la calidad de la imagen es afectada por muchos otros factores, como la compresión, la calidad del lente y cuán sensible es el sensor de imagen a la luz, no debe confiar totalmente en estos números. En su lugar, use su cabeza, —más específicamente sus ojos. Si es posible, tome pruebas de las imágenes en varias cámaras diferentes y juzgue por usted mismo, cuál unidad le ofrece la mejor calidad de la imagen.

La guerra entre CCD y CMOS

Los chips sensores de imagen —los chips que capturan la imagen en las cámaras digitales —se dividen en dos grandes campos: CCD, abreviación para charge coupled device (dispositivo de carga acoplada), y CMOS, pronunciado see-moss. Una forma fácil de decir semiconductor de óxido de metal complementario.

El argumento principal a favor de los chips CCD se refiere a que son más sensibles que los chips CMOS, de modo que puede lograr mejores imágenes con menos luz. Los chips CCD tienden a entregar imágenes más limpias que los chips CMOS, estos a veces presentan problemas con los *ruidos.*

Los chips CMOS son menos caros al fabricar y ese ahorro en el costo, se traduce en precios menores para las cámaras. En adición, los chips CMOS son

menos necesitados de energía que los chips CCD, de modo que pueden tomar por períodos más largos, antes de reemplazar las baterías de la cámara.

Los chips CMOS también se desempeñan mejor, que los chips CCD cuando capturan los rayos de luz, como el destello de la joyería o el reflejo de la luz del sol, a través de un lago. Los chips CCD sufren de resplandor, esto significa que crean aureolas alrededor de rayos de luz muy brillantes, mientras que los sensores CMOS no lo hacen.

En la actualidad, un abrumador número de cámaras usan la tecnología CCD. Pero los fabricantes están trabajando en el refinamiento de la tecnología CMOS, y cuando lo hagan, usted va a escuchar más, acerca de este tipo de cámara.

El Gran Esquema de la Compresión

Como dije anteriormente en este capítulo, la mayoría de las cámaras digitales *comprimen* los archivos de la imagen al grabarlos en la memoria de la cámara. Comprimir un archivo significa eliminar algún dato, con el fin de reducir el tamaño del archivo de fotografía. Hay varias formas de compresión disponibles, pero la mayoría de las cámaras emplean un tipo conocido como compresión JPEG *(jay-peg)*.

JPEG es un formato de archivo diseñado expresamente, para almacenar datos de imagen digital. De siglas para Joint Photographic Experts Group, este es el comité de la industria de la imagen que desarrolló el formato.

Cuando usted graba un archivo en formato JPEG, puede seleccionar entre diferentes ajustes de calidad, cada uno de los cuales comprime una imagen en varios grados. Mientras más compresión aplica, más imágenes puede colocar en la memoria de su cámara. Desdichadamente, la compresión JPEG a menudo sacrifica datos vitales de la imagen, esto puede degradar la calidad de la fotografía. Por esta razón, la compresión JPEG es conocida como compresión con pérdida. Mientras más compresión aplica, más daño pesa sobre la fotografía

Para ver el impacto de la compresión JPEG, compare la foto superior del dinero 300-ppi, sin comprimir la Lámina de Color 2-2, con las versiones comprimidas en la Lámina a Color 3-1. Todas las imágenes en la Lámina de Color 3-1 tienen una resolución de salida de 300 ppi; la única diferencia estriba en la cantidad de compresión JPEG. La figura 3-1 muestra la versión en escala gris, de las áreas insertadas en la Lámina de Color 3-1.

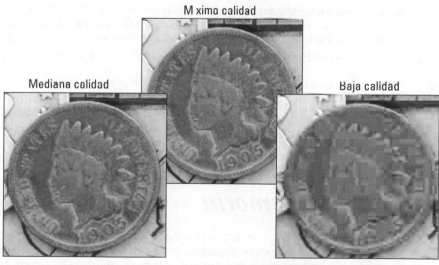

Figura 3-1: Cuando graba un archivo de fotografía en el formato JPEG en un ajuste de baja calidad, puede destruir detalles de la imagen.

Para el ejemplo de compresión superior, presente en la lámina de color, guardé el archivo utilizando el ajuste de máxima calidad, el cual aplicó la menor cantidad posible de compresión. El tamaño del archivo fue reducido de 2.4MB a 900K, y se debió de ver muy cerca, para poder notar cualquier pérdida en el detalle de la imagen — no fue un mal negocio. Grabé el ejemplo de la media compresión usando un ajuste de calidad mediana, eso tuvo como resultado una insignificante reducción del tamaño del archivo. Pudo comenzar a ver alguna degradación de la imagen, pero la fotografía tuvo aún una categoría aceptable.

En la imagen de abajo, en la lámina de color, utilicé el ajuste de más baja calidad, al cual se aplicó una máxima compresión. El tamaño del archivo se achicó a 47K, pero esta vez, hubo serias consecuencias para la foto. No solo algunos pequeños detalles desaparecieron por completo, sino que aparecieron pedacitos al azar de ruidos de color a través de la imagen, un fenómeno conocido como color artifacting. ¿Percibió el tinte rosado alrededor de la orilla superior izquierda del centavo, en el área insertada en la Lámina de Color? Los artefactos de color no se notaron en las versiones en escala de grises de los centavos, pero la pérdida de detalles fue igual de significativa.

¿Significa esto que debe desviarse de las cámaras que comprimen imágenes? Jamás. Primero que todo, una pequeña compresión no hace un daño inaceptable a la mayoría de las imágenes, como se ilustra en la Lámina de Color 3-1. Segundo, para algunos proyectos, como es la creación de un inventario de seguros domésticos o compartir una fotografía en la Web, la mayoría de las personas se sienten felices al sacrificar una pequeña calidad de imagen, a cambio de los archivos de tamaños más pequeños.

Para obtener mayor flexibilidad, debe elegir una cámara, la cual le permita seleccionar entre dos o tres diferentes cantidades de compresión, de modo que pueda comprimir poco o mucho, dependiendo de cuál calidad necesita para una fotografía en particular. Si sus proyectos de fotografías requieren la mayor calidad posible de imagen, busque una cámara tendiente a ofrecerle un ajuste de baja compresión. Algunas cámaras le permiten grabar sus archivos en formatos de estos, los cuales no aplican compresión del todo.

En general, a las opciones de compresión se le dan nombres vagos como "Bueno", "Mejor", o "La mejor". En algunas cámaras, sin embargo, estos mismos tipos de nombres son otorgados a los ajustes que controlan el número de pixeles de la imagen, de este modo, usted se asegura saber cuál opción evalúa. Revise el manual de su cámara para adquirir esta información.

Asuntos de Memoria

Otra especificación que debe examinar, al comprar su cámara digital se refiere a la clase de memoria empleada, para almacenar imágenes. Algunas cámaras tienen una memoria incorporada (llámela memoria a bordo). Después de que ha llenado la memoria incorporada, no puede tomar más fotografías hasta que haya transferido las imágenes a su computadora.

El almacenamiento a bordo solía ser la norma. Pero actualmente, la mayoría de las cámaras se apoyan en medios removibles con el fin de almacenar la imagen. Coloque una tarjeta o disco de memoria en una abertura de la cámara, del mismo modo, que usted coloca el disquete en su computadora. La cámara guarda el dato de la imagen en el medio removible, a medida que va tomando. La Figura 3-2 muestra el proceso de insertar una tarjeta de memoria en la cámara.

Figura 3-2:
La mayoría de las cámaras almacenan las imágenes en unas tarjetas de memoria miniatura, como la tarjeta Compact-Flash mostrada aquí.

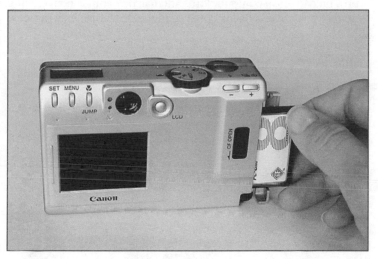

Para una mirada a los tipos más comunes de memorias de cámara removibles, refiérase a la Figura 3-3. Las opciones en la fila superior, un mini CD y un disquete estándar, son utilizados por algunas cámaras digitales Sony, como la Memory Stick ubicada en la fila de abajo. La mayoría de los otros fabricantes diseñan sus cámaras alrededor de SmartMedia o de tarjetas CompactFlash, estas también se muestran en la fila de abajo. Algunas cámaras nuevas, en especial aquellas que presentan cámaras de cuerpos pequeños, almacenan sus fotografías en las Tarjetas miniatura SecureDigital (SD)

Las cámaras que no aceptan medios removibles son menos costosas que aquellas sí los admiten. Sin embargo, considero que los beneficios de un medio removible pesan más que el costo, por dos razones:

✔ Después de llenar la tarjeta de la memoria, la puede sacar de la cámara e insertar otra tarjeta. Con el almacenamiento a bordo, tiene que dejar de tomar y descargar las fotografías, antes de poder tomar más.

✔ Cuando baja imágenes de su computadora, el proceso de transferencia es lento e inconveniente, si su cámara sólo ofrece almacenamiento a bordo. Tiene que unir la cámara y la computadora por cables, esto a menudo significa gatear alrededor de la parte trasera de su computadora, y buscar el lugar correcto para conectar el cable. Más importante aún, las imágenes toman un tiempo muy largo para conducirse a través del cable.

Con la media removible, descargar imágenes es fácil. Si su cámara almacena imágenes en un disquete, sólo saque el disco de su cámara y deslícelo en la unidad de disquete de su computadora. Después arrastre y suelte los archivos de las imágenes en su computadora, así como lo haría con cualquier otro archivo en un disquete. De forma similar, puede arrastrar y soltar archivos de otros tipos de medios removibles, con la ayuda de adaptadores y lectores, los cuales capaciten a su computadora para "ver" el medio justo, como cualquier otra unidad en su computadora. Además de ser más conveniente, este método de transferencia de los datos produce descargas más rápidas.

Mini CD (Mini Disco Compacto) Floppy disk (Disquete)

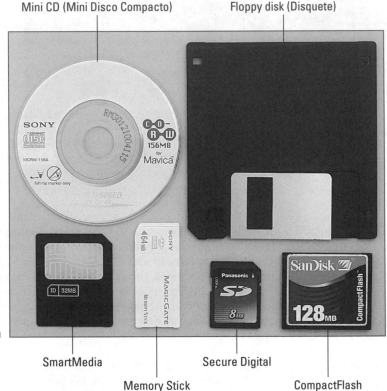

Figura 3-3: Las cámaras digitales almacenan las fotografías en una variedad de medios removibles.

SmartMedia Secure Digital

Memory Stick CompactFlash

Si opta por una cámara que acepta memoria removible, la siguiente información puede ser muy útil:

✔ Cada tipo de tarjeta de memoria ofrece diferentes capacidades de almacenamiento. Los disquetes, como usted recuerda, contienen menos de 1.5MB de información, esto significa que no son apropiados para almacenar imá-

genes de alta resolución y no comprimidas. En contraste, otros tipos de memoria de cámara removible ofrecen capacidades mayores a 100MB. El Capítulo cuarto brinda detalles de los límites de almacenamiento de varios media removibles, junto con la información del costo.

✔ Aunque yo no le recomiendo comprar una cámara basado únicamente en el tipo de memoria empleado, puede encontrar una forma de memoria más conveniente que otra, de acuerdo con sus necesidades específicas de fotografía y computadora. La diferencia no tiene nada que ver con el costo de la memoria y el desempeño, sino con los mecanismos utilizados para descargar las imágenes. Algunos mecanismos pueden ajustarse a sus instalaciones mejor que otras. Así es que, antes de tomar su decisión final acerca de la memoria, refiérase a la sección en el Capítulo cuarto, la cual explica los lectores de tarjeta y los adaptadores, con el objetivo de asegurarse que entiende todas sus opciones. Además, si tiene otro mecanismo que acepte medios removibles, como un MP3, quizá desee encontrar una cámara, la cual trabaje con los mismos medios que ese mismo mecanismo.

Una última palabra de sabiduría acerca de la memoria, ya sea a bordo o removible: Cuando compare cámaras, mire cuidadosamente la declaración del fabricante de "capacidad máxima de almacenamiento" — esto significa el máximo número de imágenes, las cuales usted puede almacenar en la memoria disponible. El número que ve, refleja el número de imágenes que puede almacenar, si ajusta la cámara para capturar el menor número de pixeles o aplicar el mayor nivel de compresión, o ambos. De modo que si la Cámara A almacena más fotografías que la Cámara B, y ambas cámaras ofrecen la misma cantidad de memoria, las imágenes de la Cámara A deben contener menos pixeles o ser más altamente comprimidas que las imágenes de la Cámara B. (Refiérase a "El esquema de la gran compresión," explicado con anterioridad en este capítulo, para adquirir mayor información.).

LCD o No LCD

La mayoría de las cámaras tienen una LCD *(pantalla de cristal líquido)* La pantalla de LCD es como un monitor de computadora en miniatura, capaz de desplegar imágenes almacenadas en la cámara. La LCD es también usada para desplegar los menús, los cuales le permiten cambiar los ajustes de la memoria de la cámara. La Figura 3-4 le brinda una mirada a una pantalla LCD, en una cámara digital Minolta.

La habilidad para revisar y eliminar las imágenes en la misma cámara es de mucha ayuda, pues evita el tiempo y la molestia de descargar imágenes no deseadas, eliminarlas y probar de nuevo. Si una imagen no sale de la manera que la quería, la elimina y trata de nuevo. Y por supuesto, disfruta la ventaja de saber que capturó la imagen antes de dejar la escena o guardar la cámara, esto es uno de los beneficios fundamentales de lo digital sobre la película.

En la mayoría de las cámaras, la LCD puede también proveer un vista previa de su toma. De modo que si su cámara tiene un visor y una LCD, puede enmarcar sus fotografías, al utilizar la LCD o el visor. En realidad, la mayoría de las cámaras lo fuerzan a usar la LCD, cuando está tomando fotografías de primer plano, para evitar errores parallax, este es un fenómeno explicado en el Capítulo 5.

Unas pocas cámaras con LCD carecen de los tradicionales visores — a menudo referidos como *visores óptico* — y debe componer todas sus fotografías usando la LCD. Los fabricantes omiten el visor óptico, ya sea para bajar el costo de la cámara o para permitir un diseño de cámara no tradicional. Yo encuentro difícil tomar fotos al usar sólo la LCD, pues se requiere sostener la cámara a una distancia de unas pocas pulgadas, con el fin de ver lo que está tomando. Si sus manos no son muy firmes, tomar una fotografía sin mover la cámara puede ser difícil. Adicional a esto, cuando está tomando con luz brillante, el monitor LCD tiende a lavarse, esto dificulta ver qué esta tomando.

Figura 3-4: Encontrado en la mayoría de las cámaras digitales, el monitor LCD le permite revisar las imágenes y seleccionar los ajustes de captura y otras opciones de la cámara.

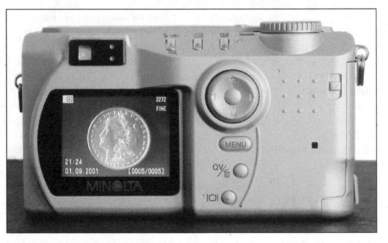

Es claro que muchos compradores deben estar felices con sólo tener una LCD, o los fabricantes de cámaras no seguirían haciendo este estilo de las mismas. Pero yo, personalmente, no podría hacerlo sin el monitor y el visor óptico. Sin el monitor, usted no puede revisar y eliminar sus fotografías en la cámara. Sin el visor, tomar las fotografías es algunas veces incómodo, — y en un día brillante y soleado rotundamente, difícil.

Pocas cámaras nuevas ofrecen un visor electrónico. Una torsión en el visor tradicional, el visor electrónico es en realidad una pequeña micro-pantalla, muy parecida al monitor grande, en la parte trasera de la mayoría de las cá-

maras. El visor electrónico despliega la misma imagen vista por el lente de la cámara , de modo que puede tomar, sin preocuparse de errores parallax — obtiene con exactitud lo que ve, aún en primeros planos.

Razas Especiales para Necesidades Especiales

Las cámaras digitales vienen en todas las formas y tamaños. Algunas están diseñadas para parecer y sentirse como una 35mm de apunte-y-dispare, mientras que otras lucen más, como una cámara de video o una cámara de 35mm SLR. No hay nada bueno o malo en esto — todo lo demás es igual, debe comprar la cámara con la cual usted se sienta más confortable.

Algunas cámaras, sin embargo, están diseñadas para suplir necesidades específicas:

- **Webcams:** Vendidas por tan solo $30, las llamadas "Webcams" son simples cámaras de video, diseñadas para video-conferencias y telefonía en Internet (hacer llamadas por Internet). Se sienta enfrente de la cámara, y la misma envía su imagen a su adorada audiencia, en línea.

 A pesar de que esta cámara puede capturar fotos, produce imágenes de baja resolución, las cuales no son útiles para nada, que no sea de uso casual en la Web — poner fotografías de artículos vendidos en una subasta en línea, por ejemplo. Con la mayoría de estas cámaras, puede tomar fotografías solo mientras está atado a la computadora, esto constituye un límite para sus opciones fotográficas futuras.

 Unas pocas Webcams, como la Kodak EZ200, mostrada en la Figura 3-5, pueden ser despegadas de la computadora y usadas como una cámara, por sí sola. Este diseño le brinda más flexibilidad de toma, pero de nuevo, no espere la misma calidad de fotografía obtenida por una cámara quieta digital dedicada. Tampoco recibe en general, un monitor LCD para revisar sus fotografías o la opción de utilizar una memoria removible. Este tipo de cámara de doble propósito cuesta cerca de $120.

- **Cámara de video digital:** Aparezca con uno de estos nuevos dispositivos y será la envidia de todos los padres, quienes arrastran *camcorders* análogos tradicionales. Sin embargo, cuando se trata de imágenes fijas, estas cámaras no alcanzan la calidad obtenida por una cámara de imagen fija, a pesar de que las dos tecnologías empiezan a converger. Las últimas cámaras de video digital ofrecen una resolución más alta en

fotografías fijas, que en el pasado, y espero que dentro de pocos años, usted disfrutará lo mejor de ambos mundos, en un solo dispositivo. Por ahora, sin embargo, quédese con una cámara quieta dedicada, con el fin de adquirir una mejor calidad de la imagen.

Una buena porción de este libro está dedicado a las fotografías fijas, tomadas con una cámara de video digital, quizá desee una copia de *Video Digital para Dummies*, 2da Edición, por Martin Doucette (publicado por Wiley Publishing, In

✔ **Dispositivos Multifunción:** La última novedad en diseño de cámara digital es incorporar una cámara en un dispositivo, el cual sirve a otros medios o necesidades de comunicación. Por ejemplo, la cámara Olympus mostrada en la Figura 3-6 es un modelo 2-megapixel, con una impresora incorporada que saca fotos en película Polaroid estándar. Puede también encontrar cámaras unidas a los organizadores de mano, pueden grabar y tocar archivos de música MP3 y conectarse a la Web, al usar la tecnología inalámbrica o las conexiones estándares de modem.

Cuando esté evaluando estos productos híbridos, considere su uso principal para una cámara y determine, si las otras funciones estorbarán o aumentarán ese empleo. La impresora del modelo Olympus, por ejemplo, significa una cámara más grande de lo normal, esto puede causarle un problema, si a usted le gusta viajar ligero. De tal modo, si utiliza la cámara para negocios, puede estar feliz de aceptar el volumen a cambio de la habilidad de sacar impresiones instantáneas, sin tener que cargar una impresora.

Figura 3-5:
La Kodak EZ200 está entre la nueva raza de Webcams que puede despegar de la computadora, con el objetivo de tomar fotografías a la distancia.

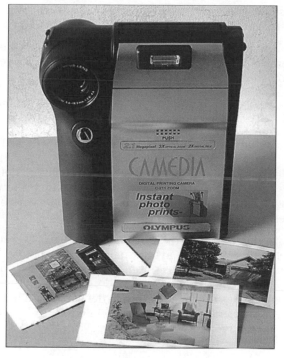

Figura 3-6:
La Camedia de Olympus C-211 Zoom, tiene una impresora incorporada que saca imágenes en película Polaroid.

¿Qué? ¿Sin flash?

Cuando toma las fotografías y utiliza una película, el flash es fundamental para tomar fotografías bajo techo, y también para tomarlas afuera, con poca luz o sombras. Puede sorprenderse al comprender que lo mismo no siempre resulta verdadero, para las cámaras digitales.

Algunas cámaras toman fotografías razonablemente buenas bajo techo, sin flash. Sin embargo, no todas las cámaras poseen la misma capacidad. Así antes de considerar un modelo que no tenga flash, debe tomar algunas fotografías como prueba, en variadas situaciones con poca luz. También recuerde, que con las cámaras de películas, un flash puede ser muy útil aún al aire libre, como se explica en el Capítulo 5. Puede necesitar un flash para compensar la luz de atrás, por ejemplo, o con el objetivo de iluminar un objeto ubicado en la sombra o sombras.

A continuación se señalan otros factores sobre el flash, los cuales conviene considerar, cuando esté de compras:

✔ Para cámaras que sí ofrecen un flash, averigüe cuántos ajustes de flash obtiene. Usualmente, las cámaras con flash incorporado le brindan al menos tres ajustes: *automático* (el flash dispara sólo cuando la cámara piensa que la luz es muy baja); *fill flash* (el flash dispara siempre), y sin flash. Si la cámara tiene un flash automático, definitivamente usted tam-

bién desea los otros dos modelos, de modo que es usted, y no la cámara, quien controla en última instancia, si el flash funciona o no.

✔ Muchas cámaras también ofrecen un *modo de reducción de ojo-rojo,* el cual está diseñado para reducir el problema del destello rojo en los ojos del sujeto, inducido por el flash. No estoy muy preocupado acerca de esta opción, pues usualmente, tampoco funciona y siempre puede corregir los problemas de ojos rojos, en la etapa de edición de la imagen. Refiérase al Capítulo undécimo para obtener detalles.

✔ Las cámaras más caras por lo general, ofrecen dos modos de flash adicional: un modelo *slow sync,* tendiente a tomar con muy poca luz, y un modo de *flash externo*, el cual le permite separar la unidad del flash de la cámara. Estas opciones son en extremo atractivas para los fotógrafos profesionales y también, para los aficionados avanzados, pero los usuarios frecuentes pueden prescindir de ellas.

✔ Algunas cámaras también le permiten aumentar o bajar ligeramente la intensidad del flash, esto puede ayudar mucho en situaciones difíciles de luz. Dé puntos extras a la cámara tendiente a ofrecer esta opción.

Puede leer más acerca de las opciones en el uso del flash, para mejorar sus fotografías y resolver problemas de luz en el Capitulo 5.

A través de un Lente, Claramente

Muchas personas al comprar una cámara digital, se confunden con los detalles de la resolución, de la compresión y otras opciones digitales, pues olvidan pensar en algunas de las otras características básicas, las cuales son igual de esenciales. El lente es uno de los componentes que es a menudo pasado por alto, — y esto no debe ser.

Al funcionar como el "ojo" de su cámara, el lente determina qué ve ésta; — y también si esa visión es bien transmitida al chip CCD o al CMOS, con el fin de ser grabada. Las siguientes secciones explican algunos de los detalles del lente, los cuales deberá considerar al evaluar las diferentes cámaras.

Hechos divertidos acerca de la distancia focal

Los diferentes lentes poseen diferentes *distancias focales*. En las cámaras de películas, la distancia focal presenta una medida de la distancia, entre el centro del lente y la película. En una cámara digital, la distancia focal mide la distancia entre el lente y la imagen del sensor (el orden CCD o CMOS). Para ambos tipos de cámaras, la distancia focal es medida en milímetros.

Sin embargo, no se quede atascado en toda esta jerga. Sólo enfóquese — yuk, yuk — en los siguientes hechos de la distancia focal:

✔ La distancia focal determina el ángulo de visión y el tamaño mediante el cual, su objeto aparece en el marco.

• Los lentes con distancia focal corta se conocen como lentes de *ángulo ancho*. Un lente de distancia focal corta, tiene el efecto visual de "empujar" lejos el objeto y de parecer más pequeño resultado, puede ajustar más la escena en el marco, sin moverse hacia atrás.

• Los lentes con distancias focales largas son llamados lentes *telefoto*. Un lente con una distancia focal larga, parece traer el objeto más cerca, y aumenta el tamaño del objeto en el marco.

✔ En la mayoría de las cámaras tipo apunte-y-dispare, una distancia focal en la cercanía de los 35 mm, se considera un lente "normal", — esto es entre un ángulo ancho y uno telefoto. Esta distancia focal es apropiada para la mayoría de las fotos tomadas por las personas.

✔ Las cámaras que ofrecen un lente zoom, permiten variar la distancia focal. Conforme efectúa un acercamiento, la distancia focal aumenta; conforme efectúa un alejamiento, ésta decrece.

✔ Algunas cámaras ofrecen lentes duales, los cuales usualmente, proveen una distancia focal estándar orientada a las fotos, más una distancia focal telefoto. Además, algunas cámaras tienen modos *macros*, los cuales permiten tomar fotografías en primer plano. Los lentes duales de cámaras son diferentes a los lentes zoom de cámaras, estos ofrecen la habilidad de tomar a cualquier distancia focal, a lo largo del rango del zoom. Por ejemplo, un zoom 38-110mm, puede ubicarse a cualquier distancia focal, entre sus ajustes máximo y mínimo: 38mm, 50mm, 70mm y así sucesivamente. Un lente dual de cámara 38mm/70mm tiene únicamente, los dos ajustes de distancia focal

✔ Para obtener una perspectiva visual sobre la distancia visual, refiérase a la Lámina a Color 3-2. Aquí, ve la misma escena capturada por cuatro lentes diferentes. Tomé la fotografía izquierda superior, usando una cámara digital Nikon, esta ofrece un lente zoom 38–115mm. Efectué un zoom de todo el recorrido hasta 38mm para esta foto. Tomé la imagen superior derecha con una modelo Olympus, la cual tiene un zoom 36–100mm. Efectué un zoom a la distancia focal más corta, para fotografiar también esta foto. Para la foto izquierda inferior, tomé una cámara Casio con un lente de una distancia focal fija de 35mm.Y para la imagen inferior derecha, usé de nuevo una Nikon, pero esta vez, con un adaptador de ángulo ancho opcional de 24mm, el cual está involucrado.

✔ Note que las distancias focales mencionadas aquí, no son los verdaderos números para estas cámaras. Más bien, estos indican la distancia focal *equivalente*, provista por un lente de un formato de 35mm, en una cámara de película. Debido a la manera mediante la cual, las cámaras digitales están diseñadas, la distancia focal verdadera en realidad, no provee

ninguna información útil para el fotógrafo. De modo que los fabricantes indican las capacidades de un lente, al proveer un número de "equivalencias del lente". Los anuncios y los panfletos para cámaras incluyen afirmaciones sobre lentes como "un lente de 5mm equivale a un lente de 35mm en una cámara de 35mm."

Este libro toma también la propuesta de las equivalencias. De modo que si menciono la distancia focal de un lente, estoy empleando el valor equivalente.

Ahora que comprende el significado de esos pequeños números de lente, ubicados en la caja de la cámara digital, puede seleccionar una cámara que le ofrezca un lente apropiado, para el tipo de toma planeado por usted. Como mencioné anteriormente, un lente estándar de 35mm (equivalente), es bueno para tomar fotografías ordinarias. Si quiere hacer muchas tomas de paisajes, quizá desee buscar una distancia focal ligeramente más corta, pues eso le permite capturar un campo más largo de visión. Un lente de ángulo ancho colabora bastante para realizar tomas, en cuartos pequeños; con un 35mm estándar, puede no ser capaz de alejarse lo suficiente del tema, para encuadrarlo en el marco. Si quiere la mayor flexibilidad en relación con los lentes, busque un modelo que acepte lentes telefotos y de ángulo-ancho accesorios.

Algunos lentes de ángulo-ancho causan un problema conocido como *convergencia*, una distorsión que hace aparecer a las estructuras verticales de modo inclinado, hacia el centro del marco. Si planea llevar a cabo varias tomas de ángulo-ancho, asegúrese de efectuar tomas de prueba, con el objetivo de revisar este asunto, antes de comprar la cámara.

Óptico versus zoom digital

Como expliqué en la sección precedente, los lentes de zoom ofrecen una vista más cercana de los objetos lejanos. Un lente zoom es grandioso en especial, para fotografías de viajes y es también bueno, para retratos de bodegones, en los cuales se pretendo tomar un objeto, sin incluir el último plano. (El Capítulo sexto ilustra esta técnica de composición).

Si un lente zoom es importante para usted, observe que la cámara que compre, posea un zoom óptico. El zoom óptico es un verdadero lente de zoom. Algunas cámaras ofrecen en su lugar un zoom digital, el cual no es más, que algún proceso de imagen dentro de la cámara. Cuando usa un zoom digital, la cámara agranda el área de la imagen al centro del cuadro, y recorta las orillas ubicadas afuera de la fotografía. El resultado es el mismo que al abrir una imagen en su programa de edición de fotografías, recorta las orillas de la fotografía y después agranda la parte que sobra de la fotografía. Agrandar el área en la cual se ha efectuado el zoom, reduce la resolución y la calidad de la imagen.

Para comprender mejor la resolución, refiérase al Capítulo segundo; para adquirir mayor información sobre zoom digitales y ópticos, refiérase al capítulo 6.

Ayudas sobre enfoque

Algunas cámaras tienen lentes de *focos fijos*, esto significa que el punto de foco no puede cambiarse. Usualmente, este tipo de lente está fabricado de modo que las imágenes aparecen en un foco nítido, a una distancia de unos pies enfrente de la cámara, hasta el infinito.

Muchas cámaras le permiten ajustar el punto de enfoque para captar tres distancias diferentes. Entre los ajustes están el *modo macro*, para primeros planos extremos, el *modo retrato* para objetos a una docena de pasos de la cámara y el *modo paisaje*, para objetos distantes.

Las diferentes cámaras ofrecen diferentes rangos de foco, esto es más importante en el área de la fotografía de primer plano. Algunas cámaras le permiten acercase bastante a su objeto, pero otras cámaras son un poco limitadas en este aspecto. Si quiere hacer bastante trabajo de primeros planos, revise la mínima distancia de sujeto a cámara, antes de comprar. Note también que debido a la distancia focal corta de sus lentes, las cámaras digitales típicamente ofrecen una *profundidad de campo* extremo, esto significa que las zonas de foco nítido son mucho más grandes, con una cámara de película.

Las cámaras con *auto enfoque* ajustan de manera automática la foto, dependiendo de la distancia del objeto del lente. La mayoría de las cámaras con habilidades de auto enfoque, ofrecen una característica muy útil llamada *seguro de foco*. Puede utilizar esta característica para especificar exactamente, cuál objeto desea enfocar con la cámara, independiente de la posición del objeto en el marco. Por lo general, centra el objeto en el visor, presiona el obturador a la mitad para bloquear el foco y después vuelve a cuadrar y toma la fotografía.

Algunas cámaras de alta tecnología ofrecen la opción de cambiar de foco automático a manual, con eso brindan completo control sobre el rango de foco. En muchos casos, ajusta el punto de foco a una distancia específica de la cámara — 12 pulgadas, 3 pies y sucesivamente — por medio del menú que se despliega en el monitor LCD. Sin embargo, con algunos modelos, como la Olympus E-20, la cual ajusta el foco al torcer un anillo de foco manual en el barril del lente, justo como con un lente regular SLR.

Sin embargo, usted agrega los implementos, el enfoque manual es una opción deseable, aún para aquellos cuyos intereses fotográficos no son lo suficientemente avanzados para demandarlo. Algunas veces, los mecanismos del auto enfoque tienen problemas para enfocar de modo correcto, cuando está tomando una escena compleja. Si está tomando una fotografía de un tigre en una jaula, por ejemplo, el autoenfoque puede fijarse en la jaula en lugar del tigre. Ajustar el foco por usted mismo, puede ser la única manera de asegurarse que el objeto está enfocado de forma nítida.

Para mayores ideas sobre focos, incluyendo cómo usar el auto enfoque de manera correcta, refiérase al Capítulo 5.

Lentes gimnástico

Debido a la manera que trabajan las cámaras digitales, el lente no tiene que permanecer en la posición estándar al frente y al centro. Sacando ventaja de este hecho, algunas cámaras digitales ofrecen un lente rotatorio. La figura 3-7 le ofrece un vistazo a una de estas cámaras de Nikon, las cuales aportan varios modelos con esta característica.

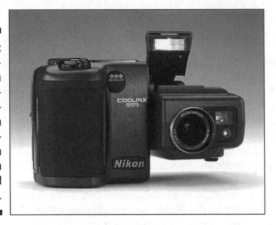

Figura 3-7: Algunas cámaras en la línea Coolpix de Nikon, ofrecen un lente rotatorio para proveer la flexibilidad en la toma.

Ser capaz de rotar el lente, le brinda algunas opciones útiles de toma. Suponga que quiere fotografiar un objeto que está en el piso. Puede ubicar la cámara en el piso, rotar el lente hacia arriba y tener una vista de los ojos de un insecto, que sería imposible o, al menos incómoda, con un lente inamovible.

Lentes intercambiables y filtros

Si es un serio entusiasta de la fotografía, puede desear comprar una cámara que acepte adaptadores de lentes y filtros. Muchas cámaras ahora muestran diseños que le permiten enroscar adaptadores en ángulos anchos, ojos de pescado o lentes de primer plano.

Puede también adjuntar filtros polarizados, filtros calentadores de color, filtros de estrella y cosas por el estilo a algunos lentes. Sin embargo, dependiendo del modelo de su cámara, dichos filtros pueden ser innecesarios, pues pueden crear los efectos que ellos producen al usar opciones incorporadas en la cámara. Por ejemplo, al cambiar en una cámara digital el ajuste del *balance del blanco*, explicado en el Capítulo sexto, puede crear resultados similares como el añadir un filtro de calentamiento o enfriamiento a una cámara de película, como se muestra en la Lámina de Color 6-1. Puede también imitar la apariencia de muchos filtros tradicionales, al aplicar efectos especiales en su editor de fotografías.

Tenga en mente que si ya es dueño de filtros y de adaptadores para su cámara de película de 35mm, probablemente, no le será posible utilizarlos en su cámara digital, debido a la diferencia existente en los diseños de lentes. Afortunadamente, muchos vendedores ahora llevan a cabo accesorios de lentes a precios razonables para las cámaras digitales. Y sus seres queridos estarán felices de obtener sugerencias sobre qué comprarle, para su próximo cumpleaños, ¿no es cierto?

Exposición Expuesta

Como explica el Capítulo 2, la exposición de la imagen es afectada por el tiempo de exposición y el ajuste de abertura. Como en las cámaras de película tipo, apunte y dispare, las cámaras digitales ofrecen *auto exposición programada*, esto significa que la cámara selecciona la abertura correcta y el tiempo de exposición.

Además de esta característica básica de auto exposición, quizá desea seleccionar una cámara que le ofrezca las siguientes herramientas de exposición:

✔ La *prioridad de abertura* significa que usted selecciona la abertura y la cámara ajusta el tiempo de exposición apropiado para producir una buena exposición. En cámaras de bajo precio, usted por lo general, obtiene dos ajustes de abertura: uno para tomas con luz baja y otra, para luz brillante. Las cámaras caras le permiten seleccionar entre un rango mayor de aberturas, cuando toma con prioridad.

Si es un fotógrafo de película experimentado que trabaja con una cámara SLR, puede estar consciente de poder variar la abertura, para afectar la profundidad de campo. Puede también usar la misma técnica con cámaras digitales, no obstante, las cámaras digitales por lo general, no ofrecen ajustes de rango de abertura amplios como su contraparte de película, de modo que las variaciones posibles en la profundidad de campo son más limitadas. En el Capítulo quinto se discute este asunto con más detalle.

✔ La *prioridad de abertura del obturador* le permite abordar el asunto de la exposición, desde un ángulo diferente. Usted selecciona el tiempo de exposición y la cámara escoge la abertura. Esta característica es de gran ayuda, cuando trata de capturar objetos en movimiento, los cuales requieren un tiempo de exposición rápido; el tiempo seleccionado por el programa de auto exposición puede no ser lo suficientemente rápido, para "detener la acción". El Capítulo 6 le brinda más consejos acerca de la toma de fotos de acción.

✔ La *exposición Manual* disponible en modelos de precios medios a altos, le permite ajustar ambos, el tiempo de exposición y la abertura, constituyen una característica apreciada por los fotógrafos entusiastas avanzados.

✔ La *Compensación EV* le permite aumentar o disminuir el ajuste de exposición seleccionado por el mecanismo automático de exposición. La compensación EV viene bien, cuando el sistema de auto exposición de la cámara no produce el efecto de luz que le gusta. Por ejemplo, si está tomando un objeto brillante contra un último plano oscuro, el mecanismo de auto-exposición puede sub-

exponer el objeto, porque él "ve" el último plano y ubica la luminosidad de esa área, en el ajuste de exposición. Refiérase al Capítulo 5 para adquirir más información sobre este tema; vea la Lámina de Color 5-3, para observar un ejemplo de cómo la compensación EV afecta la exposición.

✔ El *Automatic bracketing* le permite tomar una serie de fotos, cada una con diferente exposición, con presión del obturador. Muchos fotógrafos rutinariamente, toman la misma escena con diferentes exposiciones — llamado *bracketing the shot* — para asegurar el logro de al menos una imagen, con una exposición correcta. Algunas personas también combinan la exposición más oscura y la más clara en un editor de fotos, para obtener una imagen con mejor detalle, tanto en las sombras como en los rayos de luz, que puede obtener con una sola exposición.

Por supuesto, bracketing es menos vital con una cámara digital porque puede revisar la fotografía en el monitor de la cámara, con el fin de revisar la exposición. Y si su cámara no ofrece bracketing automático, simplemente cambie usted los ajustes de exposición antes de cada toma. Pero el *bracketing* automático le asegura capturar exactamente, la misma imagen del área con cada exposición, esto facilita la combinación de exposiciones oscuras e iluminadas, en la etapa de la edición de imágenes. Si tiene que jugar con los ajustes de la cámara entre cada toma, las imágenes probablemente variarán de fotografía a fotografía, porque tiene que mover la cámara de su posición original, para llevar a cabo los cambios y enmarcar la escena.

✔ Los *modos de medición* determinan cómo la cámara evalúa la luz disponible, cuando determina la exposición correcta. Existen tres modos de medición básicos:

CONSEJO

Descuentos, saldos de tienda- ¿constituye una buena compra?

Usted navega a través de los pasillos de su tienda de descuentos en su vecindario. Pasa por la mesa de sábanas de camas de agua, con una ligera imperfección y en el estante de 24 rollos de paquetes de papel higiénico mega ahorro, divisa una exhibición de cámaras digitales. ¡Vaya! ¿Cámaras digitales en un super descuento? ¿Es este su día de suerte? O ¿Está viendo una oportunidad, que es muy buena para ser de verdad? Tal vez... tal vez no.

A pesar de que puede hacer una buena compra en las tiendas de super descuento, necesita ir de compras con gran cantidad de datos para asegurarse de obtener un buen precio. Las tiendas de descuento y aún las principales cadenas electrónicas, a menudo, presentan las cámaras del año anterior. A pesar de que éstas cámaras

pueden estar bien desde el punto de vista de calidad y desempeño, usualmente, no representan el mejor precio en relación con las características asignadas, aún cuando son vendidas con un enorme descuento en relación con los precios al detalle, que tienen originalmente.

Cada año, los fabricantes refinan los procesos de producción, con el fin de desarrollar cámaras digitales mejores y más baratas. La mayoría de los vendedores también fabrican hoy, cámaras digitales en mayores cantidades que en los años anteriores, esto ha bajado los costos por unidad, aún más. Como resultado, puede obtener más características por el mismo o menos dinero, si opta por el modelo más nuevo del fabricante.

- La *medición de punto* ajusta la exposición basada en la luz, en el centro del cuadro únicamente.

- La *medición de peso* en el centro lee la luz en el cuadro entero, sin embargo, confiere mayor importancia a la luz, en el cuarto central del marco.

- La *medición de Matriz* o *Multi-zona* lee la luz a través del marco completo y selecciona una exposición, la cual realiza el mejor trabajo de capturar ambas regiones, la más luminosa y la más oscura.

Las cámaras de precios bajos por lo general, proveen únicamente el último modo de medición, que trabaja bien para las fotografías de cada día. Las cámaras más avanzadas le permiten seleccionar los tres modos de medición. El peso en el centro y en la medición de punto constituyen una ayuda para tomar objetos muy oscuros, contra un último plano luminoso y viceversa. Para ejemplos de cómo los modos de medición afectan la exposición, refiérase al Capítulo 5.

Las cámaras digitales más nuevas también pueden ofrecer una opción de ajustes ISO. Esta característica está inspirada en los rangos de la película ISO, los cuales reflejan la velocidad de la película, esta a su vez, afecta la luz necesitada para producir una buena exposición. Mientras más alto es el ISO, más "rápido" es el film y por lo tanto, se requiere menor luz. Desgraciadamente, cambiar a un ISO más alto en una cámara digital usualmente, resulta en una imagen granulada o "ruidosa", como se ilustra en la Lámina de color 5-2. Por esta razón, yo no pagaría más por flexibilidad del ISO.

¿Es Azul o Cyan?

Del mismo modo que los distintos tipos de película ven colores un poco diferentes, las distintas cámaras digitales presentan diferentes interpretaciones del color. Una cámara puede enfatizar los tonos azules en una imagen, mientras que otros pueden exagerar de forma ligera los matices rojos, por ejemplo: La Lámina de color 3-2 ilustra la perspectiva de color de las cámaras de tres distintos fabricantes.

Observe que los colores generados por una cámara particular, no constituyen siempre una reflexión de la habilidad de la cámara, para grabar el color de manera exacta sino más bien, un indicador de la decisión del fabricante, acerca de cuál tipo de colores le pueden gustar a sus clientes. Si un fabricante encuentra que la audiencia meta de una cámara prefiere colores altamente saturados y azules oscuros, por ejemplo, la cámara se puede ajustar con el fin de obtener un aumento en la saturación y en los azules.

Tenga en cuenta también, que los colores en la lámina de color no son exactamente los que salen de estas cámaras. Por razones expuestas en los Capítulos 2 y 8, los colores usualmente, cambian durante el proceso de impresión. De modo que debe considerar las imágenes en la lámina de color, como un simple recordatorio de que las diferentes cámaras perciben los colores de manera diferente.

Con el fin de comparar las cámaras con base en el color que sale, necesita tomar y descargar algunas imágenes, — no puede en realidad, confiar en el LCD de una cámara con el fin de obtener una impresión exacta, de los colores en sus imágenes. Tenga en cuenta, también, que su monitor emite sus propios prejuicios de color en la mezcla. Si este tipo de prueba previa a la compra no es posible, lea las revisiones del equipo en las revistas de la cámara digital, las cuales indican la exactitud del color basado en las especificaciones técnicas estandarizadas.

La calibración exacta de salida de la cámara, del monitor y de la impresora no es fácil, y aún con un programa sofisticado de manejo del color, lo mejor que puede esperar es una combinación bastante cercana. Por eso, no espere que su decorador de interiores sea capaz de usar una foto digital, para encontrar una silla que combine de manera perfecta con los colores de su sillón. Si necesita una combinación super exacta, necesita un fotógrafo profesional con un sistema de calibración del color profesional.

Más características que considerar

La sección anterior cubre las principales características a evaluar, al acudir a comprar su cámara. Las opciones expuestas en las siguientes secciones, presentadas sin ningún orden en particular, pueden también ser importantes, dependiendo del tipo de fotografía que quiere llevar a cabo.

Ahora juegue, en su pantalla grande de TV

Muchas cámaras ofrecen capacidades de video. Traducido al español simple, esto significa que puede conectar su cámara a su televisión y proyectar sus fotografías en la pantalla de la TV, o grabar sus imágenes en su VCR.

¿Cuándo puede usar esta característica? Un escenario es cuando quiere mostrar sus fotografías a un grupo de personas, — como en un seminario o reunión familiar. Enfrentémoslo, la mayoría de las personas no van a aguantar apretarse alrededor del monitor de su computadora por mucho tiempo, no importa lo fantásticas que sean sus imágenes.

Afortunadamente, el video es una opción que no cuesta mucho dinero. Aún las cámaras de bajo precio ofrecen esta característica.

Algunas veces, puede oír del video llamado *salida NTSC*, llamado así por el National Television Standards Committee, se refiere al formato estándar usado para generar películas de TV en América del Norte. Europa y algunas otras partes del mundo van con un estándar diferente , conocido como *PAL*. No se pueden proyectar imágenes NTSC en un sistema PAL.

Además de las opciones de salida y entrada del video, algunas cámaras le permiten grabar clips de audio junto con sus imágenes. De modo que cuando proyecte de nuevo sus imágenes, puede en realidad oír a sus sujetos gritar "Cheese", en el momento cuando sus caras felices aparecen en la pantalla.

Cronómetro y control remoto

Muchas cámaras ofrecen un mecanismo de *cronómetro*. En el caso de no haber estado en una gran reunión familiar, y no haber experimentado con esta opción en particular, un cronómetro permite al fotógrafo ser parte de la película. Presiona el botón del obturador, corre hacia el campo de visión de la cámara y después de unos segundos, la fotografía se toma automáticamente.

Algunas cámaras llevan el concepto del cronómetro más lejos y proveen una unidad de control remoto, que puede usar para presionar el botón obturador, mientras se encuentra ubicado a unos cuantos pasos de la cámara. La figura 3-8 muestra la Olympus E-20, una cámara con su control remoto.

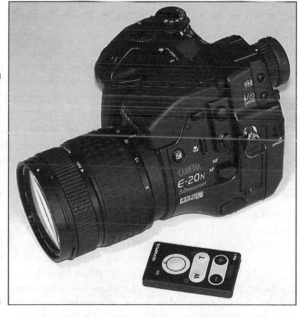

Figura 3-8: Este modelo Olympus viene con un control remoto que le permite tomar fotografías, sin presionar el dedo en el botón obturador.

Un control remoto o función de cronómetro también ofrece una importante forma de evitar el movimiento de la cámara que a veces, ocurre cuando los dedos torpes o ansiosos presionan el botón obturador con mucha fuerza. Coloque la cámara en un trípode u otra superficie firme, enfoque la fotografía y luego use el control remoto o el cronómetro, con el objetivo de tomar una foto sin manos.

¡Hay una computadora en esa cámara!

Todas las cámaras digitales incluyen algunos componentes iguales al de las computadoras — chips, estos le permiten capturar y almacenar las imágenes, por ejemplo. Pero algunos de los modelos más nuevos tienen un "cerebro" más grande, el cual les permite desempeñar algunas funciones interesantes. A continuación, se presentan algunas características que puede encontrar en esas cámaras, que algunas lumbreras han descrito como *computadoras*:

✔ **Escritura digital:** Algunas cámaras pueden ejecutar *escritura digital*, que son mini-programas desarrollados por FlashPoint Technology, para simplificar algunas tareas de imagen, como administración de archivos y para agregar opciones creativas, a su toma de fotografías. Por ejemplo, una escritura digital puede permitirle agregar un logotipo a su medida, a todas su imágenes. Las escrituras son "incorporadas" ya sea en la cámara, o descargadas desde el sitio Web del fabricante.

✔ **Fotografía de lapso-tiempo:** Algunas cámaras proveen una opción de toma de lapso de tiempo, este le indica a su cámara que tome una fotografía de forma automática, a intervalos específicos. Si necesita tomar fotografías de eventos ocurridos durante un período largo de tiempo: una flor abriendo y cerrando su floración, por ejemplo, busque esta opción.

✔ **Corrección de imagen a bordo:** Muchas cámaras le permiten desempeñar una corrección de la imagen básica, sin descargar nunca sus fotografías de su computadora. Puede aplicar nitidez y corrección del color, por ejemplo. Usualmente, selecciona las opciones de corrección antes de tomar la fotografía, y las correcciones son aplicadas conforme la imagen es grabada en la memoria.

No soy un gran fanático de esta opción, pues no se obtiene el mismo tipo de control sobre sus correcciones, como cuando usted lleva a cabo la rectificación de imágenes, usando un editor de imágenes básico. Pero la edición a bordo puede ser buena, si emplea una impresora que imprima en forma directa, desde su cámara o tarjeta de memoria removible. El proceso a bordo puede mejorar la calidad de las impresiones en este escenario

✔ **Impresión directa:** Muchas cámaras le permiten sacar imágenes en forma directa de una impresora. Las cámaras que ofrecen esta función también proveen, en general, opciones para diseñar el trabajo impreso. Por ejemplo, puede seleccionar imprimir varias copias de la misma imagen, en una hoja de papel y todavía agregar fondos decorativos a sus fotografías. No obtiene la misma flexibilidad que cuando manipula fotografías, utilizando su programa de editor de fotos, pero de nuevo, no tiene que fastidiarse al manipular sus fotografías, utilizando su programa de editor de fotos.

Por supuesto, debe también comprar una impresora que pueda imprimir desde tarjetas de memoria, esto ubica a la cámara fuera de la ecuación. El Capítulo 8 discute las opciones de impresión con más detalle.

Opciones orientadas a la acción

La toma de fotos de acción con cámaras digitales puede ser difícil, pues la mayoría de las cámaras necesitan unos cuantos segundos entre tomas, para procesar una imagen y almacenarla en su memoria. Sin embargo, algunas de las cámaras más nuevas han sido construidas para permitir tomas más rápidas. Si la fotografía de acción es muy importante, yo le recomiendo que visite el sitio Web del fabricante, con el objetivo de descubrir cuáles modelos en la línea digital de una compañía en particular, son construidos para efectuar la toma rápida.

Algunas cámaras también ofrecen un *modo de captura continua*, a menudo referido como *modo de ráfaga*. Con esta característica, puede grabar una serie de imágenes con una presión del botón obturador. La cámara espera hasta después que suelta el botón obturador, para desempeñar la mayoría de las funciones de proceso de imágenes y almacenamiento, de modo que el intervalo de tiempo se reduce.

Note que dije *reducido*, no *eliminado*. Puede usualmente, tomar un máximo de dos o tres cuadros por segundo. Ese es un índice alto, no obstante, no es lo suficientemente rápido, para captar cada objetivo en movimiento. Refiérase al Capítulo sexto (en especial la Figura 6-4) para ejemplos de los pros y los contras de la captura continua de las tomas.

Debe también saber que la mayoría de las cámaras no cumplen con una resolución más baja, usualmente 640 x 480, — en el modo de captura continua. El flash es a veces también imposibilitado, porque la cámara no puede reciclar el flash lo suficientemente rápido, para mantener el índice de la captura de imagen.

Como una característica alterna de la toma de acción, algunas cámaras le permiten grabar una "mini-película" en un formato de video digital, como el MPEG. Puede capturar imágenes y sonidos por un corto período de tiempo; y después proyectar las imágenes en movimiento de vuelta en su TV o en cualquier computadora, que tenga un programa para abrir y proyectar los archivos de la película.

Cosas pequeñas que significan un montón

Cuando va comprar cámaras digitales, puede a veces, fijarse tanto en el gran cuadro, (no se pretende un juego de palabras) que a veces, pasa por alto los detalles. La siguiente lista presenta algunas de las características menores, las cuales pueden no pueden no parecer importantes, sin embargo, pueden en realidad, tal vez frustrarlo más tarde de llevar la cámara a su casa.

✔ **Baterías:** Pensar en baterías puede parecer un asunto trivial, pero confíe en mí, este asunto se vuelve muy importante, a medida que toma más y más fotografías. En algunas cámaras, puede sacarle la vida a un juego de baterías, en menos de una hora de tomas, aún más rápido, si mantiene encendido el monitor LCD.

Algunas cámaras pueden aceptar baterías AA de litio, estas poseen casi tres veces la vida de una batería alcalina AA estándar, — y cuestan el doble. Otras cámaras usan baterías recargables NiCad o NiMH o baterías de litio de 3 voltios. Unas pocas cámaras de bajo precio, funcionan con baterías estándar de nueve voltios.

Asegúrese de preguntar cuáles tipos de baterías puede usar la cámara, y además, cuántas fotografías puede esperar tomar con un juego de baterías. Después factorice el costo de la batería, en el costo total de propiedad de la cámara. Algunas cámaras vienen con un cargador de baterías recargables, esto se suma a un mayor con ahorro el correr del tiempo.

✔ **Adaptadores AC:** Muchas cámaras ofrecen un adaptador AC, el cual le permiten funcionar como energía AC, en lugar de baterías. Algunos fabricantes incluyen el adaptador como parte del paquete estándar de la cámara, aunque otros cobran una extra por él.

✔ **Fácil de usar:** Cuando busca cámaras, solicite al vendedor que le demuestre cómo operar los diferentes controles y después, trate de operarlos usted mismo. ¿Cuán fácil o cuán complicado es eliminar una fotografía, por ejemplo, o cambiar los ajustes de la resolución o de la compresión? ¿Están los controles claramente rotulados y son fáciles de manejar? Después de que toma una fotografía o apaga la cámara, ¿recuerda la cámara su última instrucción? Si los controles son difíciles de usar, la cámara puede decepcionarlo al final.

✔ **Montura trípode:** Igual que con una cámara de película, si mueve una cámara digital en el momento que la cámara captura la imagen, obtiene un fotografía borrosa. Y si sostiene la cámara de modo firme, por el período de tiempo ocupado por la cámara para capturar la exposición, esto puede resultar difícil, en especial, cuando usa un LCD como visor o cuando toma con luz baja (mientras más baja la luz más largo el tiempo de exposición). Por esta razón, emplear un trípode puede mejorar sus fotografías. A menos que tenga manos muy estables, asegúrese de averiguar si la cámara que está considerando, puede ser atornillada a un trípode, — pues no todas las cámaras pueden.

✔ **Ajuste físico:** No olvide evaluar el lado personal de la cámara. ¿Se adapta bien a sus manos ? ¿Puede alcanzar el botón del obturador de modo fácil? ¿Puede sostener la cámara de manera firme, mientras presiona el botón obturador? ¿Encuentra sus dedos metiéndose en el camino del lente? ¿O golpea su nariz contra el LCD cuando mira a través del visor? ¿Es el visor lo suficientemente grande, para poder mirar a través de él fácilmente? No corra a comprar cualquier cámara, recomendada por cualquier amigo o revista, — asegúrese de que el modelo seleccionado es el apropiado para usted.

✔ **Durabilidad:** ¿Parece la cámara bien construida o es un poco endeble? Por ejemplo, cuando abre el compartimento de las baterías, ¿parece la puerta pequeñita o cubierta lo suficientemente durable como para soportar muchas abiertas y cerradas? o ¿luce cómo si fuera a caerse después de cincuenta o sesenta veces que se use?

✔ **Conexiones con su computadora e impresora:** ¿Cómo se conecta la cámara a su computadora? Algunas cámaras se conectan vía puerto serial, otras vía puerto USB y algunas vía inalámbrica, con tecnología de conexión infrarroja, conocida como IrDA.

Algunas cámaras dirigidas a los novatos ofrecen la característica de "un botón de transferencia". Después de conectar la cámara a la computadora, presiona el botón y de forma automática lanza el programa de transferencia de imagen, y mueve sus fotografías de la cámara a la computadora. Puede incluso enviar imágenes a sus amigos y familia vía Web, a través de un proceso automatizado similar.

Ya sea que necesite dichas características o no, asegúrese que la conexión provista por la cámara, funcione con su sistema, — o que puede comprar cualquier adaptador, el cual se necesite para conectar los dos aparatos juntos. Algunas cámaras requieren la compra de un accesorio "estación de puerto", con el fin de disfrutar de las funciones automáticas de transferencia.

Si compra una cámara que graba películas en medios removibles, por supuesto, siempre puede transferir imágenes a través de un lector de tarjetas, en lugar de conectar su cámara directamente a su computadora. Pero sólo como un respaldo, debe ser posible conectar su cámara de la manera antigua, si es necesario.

Recuerde que los mecanismos USB a menudo no trabajan bien con Windows 95. Sólo para que conste, la transferencia IrDA puede ser problemática también. A pesar de que un mecanismo IrDA de un fabricante está supuesto a trabajar bien, con los mecanismos IrDA de cualquier otro fabricante, las cosas no siempre van de esa manera. De hecho, recientemente me senté en una reunión con expertos de la imagen digital, y aún con nuestra experiencia colectiva, no pudimos realizar que una cámara transfiriera a una portátil, para trabajar. La tecnología parece laborar bien, cuando transfiere archivos entre dos mecanismos del mismo fabricante — por ejemplo, de una cámara Hewlett-Packard a una impresora Hewlett-Packard.

✔ **Programas:** Cada cámara viene con su programa para descargar las imágenes. Pero muchas también, vienen con el programa de edición de fotografías básico, pues los programas incluidos con las cámaras, por lo general, se venden al detalle por menos de $50, el tener un editor de imagen incluido con la cámara, no es una gran ventaja. Entonces de nuevo, 50 dólares son 50 dólares. De este modo, si todas las otras cosas están iguales, el programa es algo que debe considerar.

✔ **Garantía, cuota por devolución o cambio, política de cambio:** Como lo haría con cualquier inversión importante, averigüe sobre la garantía de la cámara y la política de devolución por parte de la tienda. Debe saber que algunas de las principales tiendas de electrónicos cobran una cuota, por el privilegio de devolver o cambiar la cámara. Algunos vendedores cargan una cuota de un diez a un veinte por ciento del precio de la cámara.

Fuentes para una Mayor Guía de Compras

Si lee este capítulo, debe tener una comprensión sólida de las características que quiere y que no quiere en su cámara digital. Pero yo le exhorto a hacer un poco más de investigación a fondo, de modo que pueda encontrar los detalles en los modelos y en las hechuras específicas

Primero, busque en revistas de cámaras digitales, así como en revistas de fotografías tradicionales como *Shutterbug*, para llevar a cabo un análisis sobre las cámaras digitales individuales y periféricas. Algunos de los análisis pueden ser de carácter tecnológico, muy altos para su gusto, pero si primero digiere la información en este capítulo, así como en el Capítulo 2, será capaz de llegar al fondo de las cosas.

Si tiene acceso a Internet, puede también encontrar buena información en varios sitios Web, dedicados a la fotografía digital. Refiérase al Capítulo décimo quinto para obtener sugerencias sobre unos cuantos sitios Web, los cuales valen la pena visitar.

Las revistas de computación y sitios Web, revisan de forma rutinaria las cámaras digitales, no obstante, yo encuentro sus comentarios de poca ayuda, en cuanto a lo que está disponible en distintas fuentes, cuyo principal interés es la fotografía. Por ejemplo, he visto análisis en una revista líder en computación, que otorga la mayor valor en la publicación a una cámara, aún cuando el analista llama a la calidad de la imagen únicamente, "buena". Llámeme loco (muchos lo hacen), pero yo creo que una cámara no es merecedora de una buena valoración, dejemos aparte las mayores marcas posibles, si no produce ¡excelentes imágenes!

¡Pruebe Antes de Comprar!

Algunas tiendas de cámaras ofrecen cámaras digitales de alquiler. Si puede encontrar un lugar para rentar el modelo que quiere comprar, yo le recomiendo de manera especial, que efectúe eso, antes de realizar un compromiso de compra. Más o menos con $30 dólares, puede pasar un día probando todas las características de la cámara. Si decide que la cámara no es la correcta para usted, pierde los $30 dólares, sin embargo, eso es mucho mejor que gastar varios cientos de dólares, con el objetivo de comprar una cámara, y luego descubrir que cometió un error.

Para encontrar un lugar que alquile cámaras, llame a las tiendas de electrónica. Así como las cámaras se vuelven más y más populares, también más y más tiendas pueden empezar a ofrecer el alquiler de cámaras, por corto tiempo.

Capítulo 4

Regalitos Extras para Diversión Extra

∙ ∙

En este capítulo

▶ Comprar y usar medios de almacenamiento los cuales se puedan remover

▶ Transferir imágenes a su computadora de una forma fácil

▶ Seleccionar un armario digital (soluciones de almacenamiento)

▶ Buscar el mejor programa de imagen

▶ Estabilizar e iluminar sus tomas

▶ Proteger su cámara de la muerte y de la destrucción

▶ Empujar el cursor por todos lados con un lapicero

∙ ∙

❬ Recuerda su primer muñeca de Barbie, o — si es un hombre que no admite haber jugado con un juguete de niñas — su primer G.I. Joe? Las muñecas eran lo suficientemente entretenidas por sí solas, en especial, si el adulto que mandaba en su casa no se enojaba mucho, cuando hacía cosas como afeitar la cabeza de la Barbie y ver si G.I. Joe era tan rudo, como para resistir una vuelta en el destructor de la basura. Pero Barbie y Joe eran más divertidos, si lograba convencer a algún adulto de comprarle algunos de los muchos accesorios ubicados en los estantes de la tienda. Con unos cuantos cambios en la ropa, un convertible plástico o un tanque, unos amigos fieles como Midge y Ken, el mundo de los muñecos era un lugar más interesante.

De igual forma, usted puede aumentar su experiencia con la fotografía digital, agregando unos pocos dispositivos y programas accesorios. Los accesorios de las cámaras digitales no traen el mismo arrebato que el ático de Barbie o el misil tierra-aire de G.I. Joe, sin embargo, extienden bastante sus opciones creativas y llevan a cabo algunos aspectos de la fotografía digital de modo más fácil.

Este capítulo le presenta algunos de los mejores accesorios de la cámara, desde los adaptadores tendientes a acelerar el proceso de descarga de imágenes, hasta los programas que le permiten retocar y manipular de otras maneras, sus fotografías. Si comienza a congraciarse con sus seres queridos, sé que alguno de ellos se dará por vencido y le comprará uno de estos regalitos muy pronto.

Tarjetas de Memoria y Otros Medios de Cámara

Si su cámara guarda fotografías en medios de almacenamiento removible, debe haber recibido una tarjeta de memoria o un disco con su compra. Las cámaras las cuales incluyen medios que se pueden remover en la caja, por lo general, proveen por lo menos 8MB de la capacidad de almacenamiento.

En los días, cuando las cámaras digitales producían solo imágenes de baja resolución, 8MB era un espacio de almacenamiento más amplio, de lo necesitado por la mayoría de las personas habitualmente. Sin embargo, debido a que los modelos de hoy, son capaces de capturar más pixeles que las cámaras existentes, algunos años atrás, 8MB representa ahora, un punto de partida para gran parte de los fotógrafos digitales.

¿Cuánto espacio de almacenamiento necesita? Eso depende de cuántas fotografías quiere sacar en un momento y qué resolución y compresión usa, cuando toma esas imágenes. (Refiérase al Capítulo 3 para recibir una explicación acerca de la compresión de las imágenes.) El manual de su cámara debería incluir una tabla que enumere los tamaños de los archivos de las fotografías, tomadas en cada una de los ajustes de compresión y resolución ofrecidos por la cámara. Use estos números como guía de cuántos megabytes le servirán para satisfacer sus necesidades.

En mi caso, no hay tal asunto de mucho espacio de almacenamiento. Pero yo uso cámaras de alta resolución y en general, capturo imágenes usando la menor cantidad posible de compresión de imagen, esto se añade a grandes archivos de imágenes. Además, a menudo hago tomas fuera de mi oficina, y no me gusta arrastrar una computadora portátil, solo con el propósito de descargar fotografías. De este modo, mientras más memoria removible puedo meter en la bolsa de mi cámara, resulta mejor

Si puede llevarlo a cabo con pocos pixeles o no le importa aplicar un mayor grado de compresión a sus fotografías, sus necesidades de memoria son más pequeñas. Y por supuesto, si por lo general, tiene una computadora cerca, la cual le permite descargar imágenes cuando llena su memoria existente, puede que no tenga necesidad del todo, de ninguna memoria adicional.

Después de decidir cuántos megabytes necesita, mire las siguientes secciones para observar todo lo que necesite acerca de la compra y del cuidado de su medios de almacenamiento.

Guía de campo para la memoria de la cámara

La medios removibles para las cámaras digitales vienen en varios sabores. Sin embargo, la mayoría de las cámaras digitales pueden utilizar únicamente un tipo, así es que revise su manual para encontrar cuáles de las siguientes opciones funcionan con su modelo. (Para un vistazo de los tipos más populares de medios removibles de cámaras, refiérase a la figura 3-3, en el Capítulo 3).

Note que en las descripciones presentadas aquí, los precios son los que usted espera pagar en tiendas de venta al detalle o en tiendas en línea, — estos son definidos por el comerciante como "precios de la calle". Afortunadamente, los precios han caído recientemente, mientras que las capacidades de almacenamiento parecen estar aún en aumento. De modo que cuando lea esto, puede tener la posibilidad de conseguir aún más, por su dinero.

- **Disquetes:** Algunas cámaras digitales Mavica de Sony almacenan imágenes en disquetes. Si usted tiene uno de estos modelos, comprar memoria adicional no es un problema; los disquetes se adquieren por centavos, de modo que consiga algunos. Recuerde que cada disquete puede contener solo un 1.5MB con datos de la imagen.

- **Tarjetas PC:** Algunas cámaras de nivel profesional, así como algunos modelos más viejos de cámaras de consumo, aceptan Tarjetas PC, conocidas formalmente como PCMCIA. Aproximadamente del tamaño de una tarjeta de crédito, estas memorias son del mismo tipo de las utilizadas por la mayoría de las computadoras portátiles. Si su cámara utiliza Tarjetas PC, asegúrese de averiguar si utiliza Tipo I, II o III, antes de salir a comprarlas. Los precios de las Tarjetas PC para memoria varían desde casi los $2 a los $4 por megabyte, dependiendo del tipo y de la capacidad.

- **CompactFlash:** Las versiones más pequeñas de Tarjetas PC, las CompactFlash lucen un estuche duro y conectores de pin en un extremo. Estas tarjetas vienen en dos tipos: La Tipo I y la Tipo II, esta es un poco más gruesa. Las cámaras que aceptan la tipo II, en general, pueden también leer tarjetas tipo I, pero lo contrario no es posible a menos que utilicen un adaptador. En la actualidad, puede comprar tarjetas con capacidades que oscilan desde 8MB a 1G (gigabyte). Ambos tipos de tarjeta, I y II varían de $50 a $1 por megabyte; usted paga menos por megabyte, cuando compra una tarjeta con una capacidad más grande.

- **SmartMedia:** Estas tarjetas son más pequeñas, más delgadas y más flexibles que las tarjetas CompactFlah; se sienten más o menos como los viejos disquetes de 5.25-pulgadas utilizados en las eras del oscurantismo de la computación.

Algunas veces, ve las iniciales *SSFDC* conjuntamente con la SmartMedia moniker. SSFDC, siglas para Solid State Floppy Disk Card (tarjetas de disketes de estado sólido) y se refiere a la tecnología utilizada en las tarjetas. Pero si va a una tienda y pregunta por una tarjeta SSFDC, es posible que lo escuchen sin comprender, así es que manténgase con SmartMedia en su lugar.

Al igual que las tarjetas CompactFlash, las SmartMedia vienen en diferentes capacidades, sin embargo, la capacidad más grande que puede comprar en el momento es de 128MB. Pagará acerca de $50 a $1 por megabyte, y, como con la mayoría de las tarjetas, obtiene un mejor precio por megabyte, si compra una tarjeta con una capacidad más grande.

Las tarjetas SmartMedia están hechas en dos diferentes voltajes, 3.3 voltios y 5 voltios, para acomodar diferentes tipos de cámara. Revise el manual de su cámara para averiguar cuál voltaje necesita. También tome en cuenta que algunas cámaras digitales viejas, no pueden utilizar la capacidad más alta de las tarjetas SmartMedia.

✔ **Sony Memory Stick:** Este tipo de tarjetas de memoria funciona sólo con ciertas cámaras digitales de Sony y otras máquinas. Las tarjetas de mayor capacidad de MemoryStick pueden contener 128MB de datos. El costo por megabyte es semejante al de las tarjetas CompactFlash o SmartMedias.

✔ **Y el resto:** Agrupé estas últimas opciones de almacenamiento, pues solo algunas cámaras las utilizan.

- **Secure Digital (SD):** Algunas de las cámaras digitales más nuevas almacenan fotografías en tarjetas SD, un tipo relativamente nuevo de tarjeta de memoria, que es del tamaño aproximado de una estampilla. Estas tarjetas vienen con una capacidad de 128 MB y cuestan cerca de $1 a $2 por megabyte.

- **La micro unidad de IBM:** Algunas cámaras de alta resolución pueden almacenar imágenes en la micro-unidad IBM, así como en las tarjetas CompactFlash del tipo I y del tipo II. La tarjeta Microdrive, la cual es aproximadamente del mismo tamaño que una tarjeta CompactFlash, viene en capacidades de 340MB a 1GB. La opción más pequeña le cuesta cerca de $200; el modelo 1GB alrededor de $400.

- **Mini CD-R:** Sony ofrece modelos Mavica de alta resolución, tendientes a almacenar las imágenes en CDs en miniatura. Cerca de tres pulgadas de diámetro, estos discos pueden almacenar 156MB de dato. Algunas de las cámaras presentan tecnología CD-R, mientras que otras ofrecen ambas CD-R y CD-RW. (Con la CD-R, no puede borrar las imágenes una vez ubicadas en el CD. Refiérase al recuadro "¿CD-R o CD-RW?", para obtener información). Los discos CD-R cuestan cerca de $2 a $5, depende de la cantidad que compre; las versiones CD-RW venden el doble de esa cantidad.

Los precios para todos los tipos de medios removible varían bastante, dependiendo de dónde compra y cuál marca compra. Así es que busque — probablemente, puede obtener mejores precios que los mencionados aquí, si observa los anuncios de descuento. También, muchas tiendas ofrecen memoria extra como un bono, cuando compra una cámara particular, así es que mantenga un ojo en estas promociones, si está comprando una cámara.

Cuidado y Alimentación de las tarjetas CompactFlash y SmartMedia

Las tarjetas CompactFlash y SmartMedia son los tipos más utilizados de memoria removibles de cámara. Aún cuando el costo de ambos productos ha caído en forma dramática en los últimos años, puede fácilmente gastar tanto en ellas, como en una cámara, si compra una par de tarjetas de gran capacidad. Para proteger su inversión, — así como las imágenes que almacena en las tarjetas, — preste atención a los siguientes consejos de mantenimiento y cuidado:

✔ Cuando inserte una tarjeta de memoria en su cámara por primera vez, necesita formatear la tarjeta, de modo que esté preparada para aceptar sus imágenes digitales. Su cámara debe tener un procedimiento de formato, así es que revise su manual.

✔ Nunca retire la tarjeta mientras la cámara aún graba o accede el dato a la tarjeta. (La mayoría muestra una pequeña luz o indicador, este le hace saber que la tarjeta está en uso).

✔ No desconecte la energía de su cámara, mientras la cámara accede a la tarjeta.

✔ Evite tocar las áreas de contacto de la tarjeta.

 • En una tarjeta SmartMedia, la región dorada en la parte superior de la tarjeta es una zona de no-tocar.

 • En una tarjeta CompactFlash mantenga sus manos fuera del conectador, en la parte inferior de la tarjeta.

✔ No doble una tarjeta SmartMedia. Las tarjetas SmartMedia son flexibles, si decide cargarlas en el bolsillo de su cadera, estas no se sienten.

✔ Si su tarjeta se ensucia, límpiela con un trapo suave y seco. La suciedad y la mugre pueden afectar el desempeño de las tarjetas de memoria.

✔ Trate de no exponer las tarjetas de memoria al calor, humedad, estática, electricidad y a ruidos eléctricos fuertes. No necesita ser paranoico, pero utilice el sentido común en esta área.

✔ Ignore los rumores escuchados acerca de que los escáneres de seguridad en los aeropuertos destruyen el dato, en las tarjetas de memoria. Este rumor se ha convertido en uno de última hora, con la instalación de los nuevos y más fuertes escáneres en algunos aeropuertos. No obstante, de acuerdo con los fabricantes de las tarjetas de almacenamiento, los escáneres de seguridad no dañan las tarjetas. De modo que en lugar de preocuparse acerca de sí sus datos van a ser dañados, cuando pone la bolsa de su cámara a través de un escáner, mantenga un ojo en los ladrones de los aeropuertos, quienes no pretenderán nada más que levantar su cámara de la faja del escáner, mientras usted no presta la atención debida.

Artefactos para Descargar

En años pasados, la mayoría de las cámaras digitales venían con un cable serial para conectar la cámara a su computadora. Para descargar las imágenes, conectaba el cable en ambos artefactos y utilizaba programas especiales de transferencia de imágenes, para mover las fotografías desde la cámara a la computadora. Este método de transferencia de archivo era atrozmente lento, — transferir una docena de fotografías podía fácilmente tomar veinte minutos o más.

Afortunadamente, la mayoría de los fabricantes han cambiado a la tecnología USB para la transferencia de imágenes. En caso de que se pregunte, USB de siglas para Universal Serial Bus y es el nombre asignado a un tipo de conexión entre dos artefactos digitales, — en este caso, cámara y computadora. La mayoría de las cámaras transporta con cable USB, este funciona en las computadoras basadas en Windows y Macintosh, las cuales poseen puertos USB.

Con USB, las imágenes fluyen de su cámara a la computadora más fácilmente que por vía cable serial. Pero como usted sabe si ha explorado el Capítulo 3, el USB presenta dos problemas: Primero, si su computadora ya tiene algunos años, puede que no le sea posible utilizar las conexiones USB, porque su máquina puede no tener un puerto USB. Y si usted utiliza Windows 95, como el sistema operativo de su computadora, espere un jaleo para poner a funcionar sus conexiones USB, aún si instala las versiones actuales de Windows 95, las cuales supuestamente, corrigen los retrasos de USB.

Las dificultades presentadas por las conexiones directas de la cámara a la computadora, ayudaron a las cámaras Sony Digital Mavica que almacenan las imágenes en disquetes, a convertirse en grandes vendedores. Con estos modelos, no tiene que fastidiarse en lograr que la cámara y la computadora se den la mano a través del cable. Solo saca el disquete de la cámara y lo presiona en la unidad de su computadora, con el objetivo de descargar las imágenes.

En forma similar, las cámaras DCD Mavica almacenan las fotografías en CD-R miniaturas y discos CD-RW, deslizados por usted en la unidad del CD ROM de su computadora para transferir imágenes. Con algunas cámaras, es necesario un adaptador para hacer que el CD funcione en la unidad CD. La figura 4-1 muestra un modelo CD Mavica junto a su adaptador.

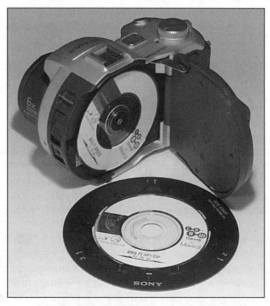

Figura 4-1: Un adaptador suministrado con las cámaras Sony CD Mavica hace que los datos de la imagen sean legibles por una unidades de CD-ROM, que normalmente no pueden abrir los archivos almacenados en CDs miniaturas.

En los últimos años, los fabricantes han desarrollado dispositivos, los cuales permiten a los fotógrafos cuyas cámaras usan otros tipos de medios de almacenamiento removible, disfrutar de la misma velocidad de descarga y conveniencia ofrecidas por el montaje del disquete de Mavica. Si hace tomas en forma digital regularmente, definitivamente, debe obtener uno de estos dispositivos, — nunca se arrepentirá de la inversión. No sólo puede transferir imágenes a su computadora como flash, sino que se ahorra el disgusto de perder el tiempo con conexiones de cables entre su computadora y su cámara, cada vez que quiera descargar algunas imágenes.

Eche un vistazo a sus opciones:

✔ **Adaptador de disquete:** Casi con $60 puede comprar un adaptador tendiente a convertir las tarjetas SmartMedia y Memory Stick en legibles por su unidad de disquetes.La figura 4-2 muestra un adaptador que trabaja con tarjetas SmartMedia. En cualquiera de las dos tarjetas, solo deslice la tarjeta en el adaptador, y luego ponga el adaptador en su unidad de disquete. Puede luego arrastrar su archivo de imagen de su unidad de disquete a su disco duro, como lo haría con cualquier archivo en su disquete.

✔ **Adaptador de tarjeta PC:** Estos adaptadores permiten a las tarjetas CompactFlast, SmartMedia, Secure Digital y Memory Sick pasar por tarjetas PC estándar. Puede también comprar un adaptador para Micro unidad.

La figura 4-3 ofrece una visión de un adaptador para tarjetas CompactFlash. Después de colocar la tarjeta de memoria en el adaptador, inserta todo el asunto en la abertura de su computadora PC o en el lector de Tarjeta PC (refiérase a la próxima viñeta). La Tarjeta PC se muestra como una unidad en la superficie de su computadora, arrastra y baja las imágenes de su Tarjeta PC a su disco duro.

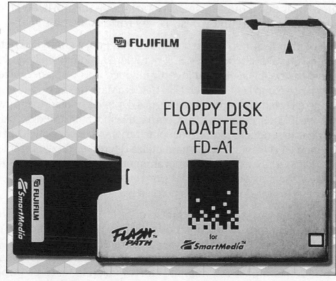

Figura 4-2: Un adaptador de disquete le permite transferir fotografías de una tarjeta SmartMedia, por medio de la unidad del disquete de su computadora.

Algunos fabricantes de CompactFlash proveen un adaptador de Tarjeta PC gratis, al comprar una tarjeta de memoria, pero los adaptadores están también disponibles de forma independiente por aproximadamente $10. (Algunos adaptadores CompactFlash también trabajan con el Micro unidad IBM). Los adaptadores para las tarjetas SmartMedia, Memory Stick y Secure Digital cuestan alrededor de $40.

✔ **Lectores de tarjeta:** Otra alternativa de descarga para la transferencia fácil es comprar un lector de tarjeta. Puede comprar un lector de tarjeta interna que se instala en una abertura de expansión vacía en su computadora o un lector externo, el cual se conecta con cables a su computadora, usualmente, vía puerto paralelo o puerto USB.

Después de instalar el programa de lector de unidad, su computadora "mira" el lector de tarjeta como otra unidad en el sistema, al igual que su disquete o su disco duro. Inserta su tarjeta de memoria en el lector, arrastra y baja los archivos desde el lector a su disco duro.

Puede comprar lectores de tarjeta que aceptan un solo tipo de tarjetas de memoria, con un valor alrededor de $25, pero para añadir flexibilidad y funcionalidad a largo plazo, puede querer invertir un poco más y obtener un lector multi-formato como el Microtech USB CameraMate (cerca de $40). Este lector, mostrado en el lado derecho de la Figura 4-4, puede transferir archivos desde el Microdrive IBM, así como tarjetas CompactFlash y SmartMedias. (Algunas versiones de este producto también aceptan tarjetas Memory Stick). Si compra una cámara en el camino y la cámara utiliza diferentes medios empleados por su vieja cámara, no necesitará comprar un nuevo lector de tarjeta. También puede descargar imágenes tomadas por visitantes, cuyas cámaras emplean diferentes medios que los utilizados por la suya.

Si compra una tarjeta lectora que se conecta vía puerto paralelo, busque un modelo que ofrece una conexión de paso para su impresora. En español simple, esto significa que conecta el lector al puerto paralelo, y después conecta la impresora al lector. De este modo, los dos mecanismos pueden compartir el mismo puerto paralelo, esto es importante

pues muchas computadoras tienen solo un puerto paralelo. Pero esté advertido que algunas impresoras no están felices con este arreglo y puede escupir páginas de basura de vez en cuando, para manifestar su descontento. Antes de comprar un lector de tarjeta (o cualquier otro mecanismo, relacionado con eso), el cual provea una conexión "a través de", visite el sitio Web del fabricante y revise cualquier conflicto potencial de los artefactos.

Otra opción USB, el cable Lexar Media JumpShot mostrado en el lado izquierdo de la Figura 4-4, le permite transferir imágenes de tarjetas CompactFlash habilitadas, también de Lexar Media. Técnicamente, el cable JumpShot (cerca de $20) no es un lector de tarjetas — las funciones normalmente manejadas por el lector están construidas en la tarjeta misma, y el cable solo sirve para conectar la tarjeta a la computadora. Pero juntos, la tarjeta y el cable funcionan como un lector de tarjeta, de modo que no se preocupe por las especificaciones. Las tarjetas USB-habilitadas caen en el mismo rango de precio, que las tarjetas ordinarias Compact Flash y trabajan con cualquier mecanismo que acepte medios Compact Flash. No puede utilizar tarjetas regulares Compact Flash con el cable JumpShot.

Figura 4-4: Para transferir imágenes de una tarjeta de memoria vía USB, puede utilizar mecanismos como el Microtech USB CameraMate (al frente a la derecha) y el cable Lexar Media JumpShot, mostrado aquí, está conectado a la computadora portátil (ubicado al frente a la izquierda).

✔ **Estaciones de Puerto:** Debido a que muchos usuarios nuevos tienen problemas con el proceso de descarga de las imágenes de su cámara a su computadora, — ¡no, no es el único! — unos cuantos fabricantes han desarrollado los tan llamados *puertos de cámara*, diseñados para simplificar las cosas. Un puerto es una pequeña unidad base, la cual deja permanentemente conectada a su computadora, usualmente vía cable USB. Cuando está listo para descargar fotografías de su cámara, ubica la cámara en el puerto, de este modo, el puerto y la cámara trabajan juntos para comenzar el proceso de transferencia de forma automática.

La Figura 4-5 muestra una versión Kodak de una conexión cámara-y-puerto, al cual la compañía se refiere como sistema de EasyShare (Sistema de fácil participación). Además de asistirlo con la transferencia de imagen, el puerto de Kodak sirve como el cargador de batería de la cámara. También provee características para facilitar la impresión y el envío de fotografías vía e-mail. El puerto se vende como un accesorio separado, por un valor cercano a los $80.

✔ **Impresora de Fotos y Tarjetas de Memoria de Ranura:** Si tiene una impresora de fotos, la cual imprime directamente desde la tarjeta de memoria de su cámara, puede ser capaz de transferir imágenes a la computadora por medio de la impresora, en lugar de invertir en una tarjeta lectora separada. Esta opción puede no trabajar bien, — o del todo no trabajar — con algunas impresoras, especialmente aquellas conectadas vía puerto paralelo, esto no ofrece velocidad en la transferencia de datos. Pero si ya es dueño de una impresora que tiene ranuras para tarjetas de memoria, revise el manual de propietario, con el propósito de averiguar si esta opción de transferencia está disponible para usted.

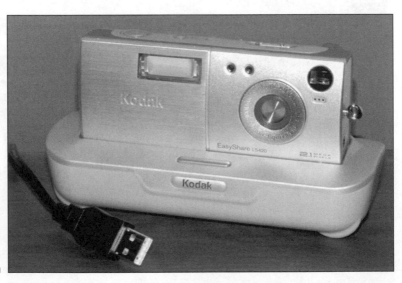

Figura 4-5: Compatible con algunas cámaras digitales Kodak, este puerto de cámara simplifica el proceso de transferencia, impresión y envío de las imágenes por e-mail.

Opciones de Almacenamiento de Fotografía a Largo Plazo

En el mundo profesional de la imagen digital, el tópico de actualidad es el conocido como la administración de bienes digitales. La administración de bienes digitales — es increíblemente, a menudo referida por sus iniciales,— se refiere simplemente al almacenamiento y al catálogo de los archivos de imágenes. Los artistas gráficos profesionales y los fotógrafos digitales acumulan una enorme colección de imágenes, y siempre se esfuerzan por encontrar mejores formas para salvar y grabar sus activos.

Su colección de imagen puede no ser tan grande como la de un fotógrafo profesional, pero en algún punto, también necesita pensar acerca de dónde mantener todas esas fotos que toma. Puede estar en ese punto ahora, si toma fotos de alta resolución y el disco duro de su computadora, —la cosa que almacena todos los datos de sus archivos — ya está abarrotada.

Existen muchísimas opciones de almacenamiento adicional, suponiendo que tiene el efectivo, puede adicionar tantos armarios digitales y cajas de zapatos a su sistema, así como quiera. Para los principiantes, puede adicionar un disco duro adicional a su computadora. Muchas compañías, incluida Maxtor, ofrecen un disco duro externo, construido específicamente para las personas que necesitan almacenar fotografías grandes y archivos de media. Puede comprar una unidad Maxtor de 40GB, más o menos por $200.

 Aunque añadir un segundo disco duro puede de temporalmente resolver su problema de almacenamiento, puede también querer invertir en una dispositivo de almacenamiento, tendiente a copiar el dato con medios removibles. Debido a que los discos duros fallan ocasionalmente, hacer copias de respaldo en medios removibles constituye una buena idea para las fotografías especiales. Además, esta opción le permite proporcionar copias de sus archivos de fotografías a otras personas, esto es algo que no puede hacer, si sólo posee un disco duro para almacenar la imagen. Si compra un artefacto de medios removibles de almacenamiento, puede ser capaz de hacerlo sin espacio adicional en su disco duro.

La siguiente lista dirige un vistazo a algunos de los artefactos de medios removibles más populares, para el hogar y los usuarios de compañías pequeñas. El Capítulo 7 le presenta algunos programas de catálogo, los cuales pueden ayudarle a seguirle la pista a todas sus imágenes, después de almacenadas.

> ✔ La opción removible más común de almacenamiento es el disquete. Casi todas las computadoras, con excepción de la iMac y la iBook de Apple, tienen una unidad para estos. Los discos son increíblemente baratos. Puede obtener un disquete por menos de $1, si observa los anuncios de descuentos. El problema es que un disquete puede soportar menos de 1.5MB de dato, esto significa que es apropiado para almacenar imágenes pequeñas de baja resolución, o las imágenes altamente comprimidas, pero no grandes, de alta resolución y no comprimidas.

✔ Muchas compañías ofrecen artefactos de almacenamiento removibles, comúnmente conocidos como *súper disquetes*. Estas unidades graban datos en discos, los cuales son un poco más grandes que los disquetes, sin embargo, pueden contener un número mayor de datos. La opción más popular en esta categoría es la unidad Iomega Zip, disponible en versiones de 100MB y 250MB. Muchos vendedores ahora incluyen unidades Zip como equipo estándar, en escritorio y aún en computadoras portátiles. Si quiere añadir una unidad Zip a su sistema, ahorre cerca de $80 para la unidad de capacidad más pequeña, y $150 para la unidad de 250MB. Un disco de 100MB cuesta cerca de $10; un disco de 250MB le cuesta cerca de $15.

✔ Tal vez la opción más cómoda y conveniente para almacenamiento de largo término es un grabador de CD, llamado por los tecno-genios *quemador de CD*. Muchos fabricantes ahora construyen grabadoras de CD, destinadas al consumidor y al pequeño mercado de negocios. La figura 4-6 muestra un modelo externo de CD de Hewlett Packard. Puede recoger un quemador de CD por un precio menor de los $100, los CD que pueden guardar hasta 650MB de información, cuestan de $50 a $3, depende del tipo que quiere comprar (Refiérase al recuadro "CD-R o CD-RW?" para obtener más información sobre los diferentes tipos de CD y las grabadoras de CD).

Sólo unos cuantos años atrás, le hubiera dicho que evitara esta opción de almacenamiento, pues los grabables eran un poco melindrosos y el programa para grabar, era muy complicado para cualquiera que no le importara pasar horas, aprendiendo una gran cantidad de nuevos lenguajes técnicos y separando conflictos de mecanismos. Pero muchos de los problemas previamente asociados con esta tecnología han sido resueltos, haciendo el proceso de quemar sus propios CD mucho más fácil y más confiable. La mayoría de las grabadoras se envían con asistentes que lo llevan a través del proceso de copiar sus imágenes en CD, de modo que no tiene que ser un gurú técnico, para ocasionar que las cosas fucnionen. De hecho, muchas computadoras nuevas ahora se montan con el grabador de CD ya instalado, en el lugar de una unidad estándar de sólo-lea CD.

Dicho esto, grabar sus propios CD es bajo ningún punto un proyecto tan a la ligera, como copiar archivos en un disquete o disco Zip. Primero, existen algunos asuntos de compatibilidad que resulta imposible leer algunos tipos de CD caseros, a ciertas computadoras viejas. Segundo, aún con el Asistente del programa para guiarlo, aún debe lidiar con una gran cantidad de nueva y confusa terminología técnica, cuando selecciona las opciones de grabado. De modo, que si la jerga técnica lo intimida y está tentado a poner sus puños a través del monitor de su computadora, puede querer posponer el grabador de CD. O por lo menos, solicitar a su vecino gurú computo que le ayude a instalar y a montar el grabador.

Si decide que no está listo para quemar sus propios CD, puede transferir imágenes a un CD en un laboratorio de imagen digital, (revise las páginas amarillas por un laboratorio en su área, que ofrezca este servicio). El costo por imagen varía. La transferencia de 1 - 150MB de imágenes cuesta cerca de $40.

Figura 4-6: Quemar sus propios CD ofrece un medio barato de almacenar y compartir fotos digitales.

✔ Un primo cerca del quemador de CD, los escritores DVD-R y DVD-RW le permiten grabar sus fotos en DVD (disco de video digital). ¿Cuál es la diferencia entre el CD y el DVD? Es la capacidad más que nada. Un solo DVD almacena 4.7GB de dato, mientras que un CD aguanta cerca de 650 MB.

A pesar de que el DVD está preparado para aventajar al CD como la opción más popular de almacenamiento en los próximos años, es muy caro y nuevo para recomendarlo como una solución para el fotógrafo promedio, justo ahora. Solo los quemadores de DVD cuestan cerca de $500 a $600, aunque algunos fabricantes de computadoras ofrecen grabadoras de DVD integradas, como un equipo estándar en modelos de alta tecnología. Más importante, la Industria no parece haberse establecido firmemente en el formato del DVD, esto significa que los DVD quemados hoy, pueden no ser leídos por los DVD del mañana. Y por supuesto, no puede compartir DVD con las personas cuyas computadoras sólo poseen la unidad de CD-ROM más común.

Como con cualquier información de la computadora, el dato de la imagen digital se degradará a través del tiempo. Qué tan pronto comience a perder datos, depende de los medios de almacenamiento seleccionados por usted. Con dispositivos que utilizan medios magnéticos, los cuales incluyen discos duros, discos Zip y disquetes, el deterioro de la imagen comienza a ser notable, después de aproximadamente diez años. En otras palabras, no confíe en medios magnéticos por un período de archivo de imágenes a largo plazo.

Para darle a sus imágenes la vida más larga posible, opte por el almacenamiento en CD ROM, el cual le ofrece casi 100 años, para que la pérdida de los datos se haga notoria. Sin embargo, para obtener esta vida de almacenamiento, necesita seleccionar el tipo correcto de medios CD. Si tiene sus imágenes transferidas a CD en un laboratorio profesional, solicite CD de archivo de calidad; si está quemando sus propios CDs, utilice CD-R, no CD-RW en su grabador de CD. La vida estimada de los discos CD-RW es apenas de sólo treinta años. (Refiérase al recuadro "¿CD-R o CD-RW?", para adquirir información sobre la diferencia entre los discos CD-R y CD-RW).

¿CD-R o CD-RW?

Las grabadoras de CD le permiten quemar sus propios CDs — o sea, copiar datos de imagen u otro dato en un disco compacto (CD). Existen dos tipos de grabadoras de CDs: CD-R y CD-RW. La R representa que puede ser grabado; la RW está por re-grabable.

Con los CD-R, usted puede grabar datos hasta que el disco esté lleno. Pero no puede borrar los archivos con el fin de crear más espacio, para otros nuevos — una vez que llenó el disco, ya usted terminó. En el lado positivo, sus imágenes nunca pueden ser borradas por accidente. Adicionalmente, los discos CD-R tienen una expectativa de vida aproximadamente de cien años, esto los hace ideales para archivar imágenes importantes a largo plazo. Los CD-R son baratos, también, se venden por aproximadamente $50 cada uno o menos, si da con una promoción especial. (Sin embargo, debido a que la calidad puede variar de una marca a otra, le recomiendo que se mantenga lejos de los sin nombre, súper baratos discos CD-R y se mantenga con los discos de alta calidad de un fabricante respetado, para sus archivos de imágenes importantes).

Con los CD-RW, su CD trabaja como cualquier otro medio de almacenamiento. Puede deshacerse de archivos que ya no quiere y almacenar nuevos archivos en su lugar. A pesar de que los discos CD-RW son más caros que los discos CD-R, — cerca de $2 cada uno, — pueden ser menos caros a la larga, pues puede reutilizarlos como hace con un disquete o un disco Zip. Sin embargo, no debe confiar en los discos CD-RW para propósito de archivo. Por una cosa, puede accidentalmente escribir encima o borrar un archivo de una imagen importante. Otro asunto a considerar, el dato en un disco CD-RW comienza a degradarse después de los treinta años.

Otro factor importante distingue los CD-R de los CD-RW: compatibilidad con las unidades de CD-ROM existentes. Si está creando CD para compartir imágenes con otras personas, debe saber que estas personas necesitan unidades multilectoras, para acceder a los archivos, en un disco CD-RW. Este tipo de unidad CD está siendo implementada en muchos sistemas de computadoras nuevas, pero los sistemas más viejos no tienen unidades multi-lectoras. Sin embargo, las computadoras más viejas pueden usualmente leer discos CD-R, sin problemas. (Depende del programa utilizado para grabar, puede necesitar formatear y grabar los discos, utilizando opciones especiales, las cuales aseguren compatibilidad con las unidades de CD más viejas).

Los expertos de la industria predicen que los artefactos CD-RW serán un equipo estándar en todos los sistemas nuevos de computadoras en dos años, de modo que más personas serán capaces de acceder a los discos CR-RW. Por ahora, si está comprando un grabador de CD, recuerde que algunas grabadoras pueden grabar sólo CD-R, mientras que otras pueden escribir en ambos discos CD-R y CD-RW. Puede usar los discos CD-R más baratos y más ampliamente apoyados, con el objetivo de archivar imágenes y distribuir sus fotos a otros, y usar discos CD-RW para el almacenamiento de rutina.

Cuando escoja una opción de almacenamiento, también recuerde que los varios tipos de discos nos son intercambiables. Los disquetes por ejemplo, no alcanzan en una unidad Zip. De modo que si quiere cambiar imágenes regularmente con amigos, parientes, o compañeros de trabajo, necesita una opción de almacenamiento que esté en amplio uso. Probablemente, conoce a muchas personas que

poseen una unidad de CD-ROM, por ejemplo, pero puede que no encuentre a alguien en su círculo de conocidos que use una unidad Zip. También, si va a enviar imágenes a una oficina de servicios o impresora comercial sobre bases regulares, averigüe cuál tipo de medios puede aceptar antes de realizar su compra.

Soluciones de Programas

Llamativas y elegantes, las cámaras digitales constituyen las estrellas naturales del mundo de la imagen digital. Sin embargo, sin el programa que le permite acceder y manipular su imagen, su cámara digital no sería nada más que un costoso pisapapeles. Porque yo sé que tiene más de otros artefactos, tenía que tener, nunca los uso, estos pueden servir como pisapapeles, las siguientes secciones le presentan algunos productos de programas, los cuales le pueden ayudar a obtener lo mejor de su cámara digital.

Programa de edición de imágenes

Los programas de edición de imágenes le permiten alterar sus fotos digitales de casi cualquier manera que lo considere conveniente. Puede corregir problemas con luminosidad, contraste, balance de color y similares. Puede quitar exceso de último plano y deshacerse de los elementos de la imagen que no quiere. Puede también aplicar efectos especiales, combinar fotos con un collage y explorar otras incontables nociones artísticas. La parte IV de este libro, le proporciona una breve introducción a la edición de fotos, con el propósito de ubicarlo al inicio de su viaje creativo.

Las tiendas de computadoras de hoy envían catálogos, y los sitios en línea están surtidos con una enorme colección de productos de edición de fotos. No obstante, todos estos programas pueden ser agrupados holgadamente en dos categorías: básicas y avanzadas. Las siguientes secciones le ayudarán a determinar cuál tipo de programa se ajusta mejor a sus necesidades.

Programas básicos de edición de fotos

Muchas compañías ofrecen programas ajustados para el novato en edición de fotos; las opciones populares incluyen Adobe PhotoDeluxe, Ulead PhotoExpress, Jasc AfterShot, y Microsoft Picture It!, Todos disponibles por aproximadamente $50.

Todos estos programas proveen un conjunto básico de herramientas de corrección de imagen, esto significa una considerable ayuda en la panta-

lla. Los Asistentes (guías paso a paso en la pantalla) lo conducen a través de las diferentes tareas de edición; y las plantillas de los proyectos simplifican el proceso de añadir sus fotos a una tarjeta de presentación, calendario, tarjetas de e-mail o tarjetas de saludo. En la figura 4-7, uso una PhotoDeluxe, con el objetivo de colocar una foto, en una invitación para un té de canastilla.

Dentro de esta categoría, el rango de herramientas de edición y efectos provistos varía de manera amplia, de modo que debe leer las críticas de los productos antes de comprar, con el fin de asegurar que el programa que obtenga, le permita efectuar los proyectos fotográficos que tiene en mente. Refiérase al Capítulo 15 para los nombres de algunos sitios en la Web, donde puede encontrar este tipo de información.

Figura 4-7:
Los programas de edición de fotos de consumo cómo el Adobe PhotoDeluxe ofrecen plantillas para colocar fotos en tarjetas y en otros materiales impresos.

Programas de edición de fotos avanzados

A pesar de que los programas básicos discutidos en la sección anterior, proveen suficientes herramientas para mantener a los usuarios casuales felices, las personas que editan fotos sobre bases diarias o que quieren un poco más de control sobre sus imágenes, pueden desear moverse más arriba en la escalera de los programas. Oscilando en precios desde $100 a $700, los programas de edición de fotos avanzados le proveen unas herramientas de edición de imá-

genes más flexibles, más poderosas y a menudo más convenientes, que las ofrecidas por los programas básicos.

¿Qué tipo de características adicionales obtiene por su dinero? Aquí se presenta un solo ejemplo para ilustrar las diferencias existentes entre un programa principiante y uno avanzado. Diga que quiere retocar una imagen que está sobre expuesta. En un programa básico, por lo general, está limitado a ajustar la exposición para todos los colores en la imagen, en el mismo grado. Pero en un programa avanzado, puede ajustar las luces, las sombras y los medios tonos (áreas de iluminación mediana) de forma independiente — de modo que puede realizar la camisa de un hombre de negocios más blanca, sin dar también, a su pelo café oscuro y a su traje beige un golpe blanqueador.

De forma adicional, al usar las herramientas conocidas como herramientas *dodge y burn*, puede "pintar" luz y oscuridad, como si estuviera usando un pincel. En algunos programas, puede aún aplicar ajustes de exposición, de modo que puede preservar todos los datos de la imagen original, en caso de que usted decida más tarde, que no le gusta el resultado de sus cambios. Y este es sólo un ejemplo de las muchas opciones, — todo por solo ajustar la exposición.

Los programas avanzados incluyen herramientas que le permiten a los usuarios lograr tareas más complicadas, más rápidamente. Algunos programas le permiten, por ejemplo, grabar una serie de pasos de edición y después proyectar la rutina de edición hacia atrás, para aplicar esas mismas ediciones a muchas imágenes

La desventaja de los programas avanzados es que pueden ser intimidatorios para los nuevos usuarios, y también requieren de un nivel alto de aprendizaje. Usualmente, no obtienen mucha asistencia en la pantalla o de las plantillas, o de los Asistentes provistos en los programas del nivel de principiante. Espere pasar mucho tiempo con el manual del programa o con un libro de terceros, para convertirse diestro en el uso de las herramientas del programa.

El precio es también un inconveniente, especialmente, si opta por cualquiera de los dos jugadores más solicitados en la categoría avanzada, Adobe Photoshop (cerca de $600) o Corel PHOTO-PAINT ($480), ambos son adaptados para el fotógrafo profesional y el artista digital. Afortunadamente, muchas buenas y más baratas alternativas existen para los usuarios, que no necesitan todas las campanas y los silbidos posibles. Jasc Paint Shop Pro ($109) y Ulead PhotoImpact ($100) son dos que debería considerar. Otra buena opción en el mismo rango de precios, - y en el programa presentado en la Parte IV de este libro — es Photoshop Elements, el cual incluye las herramientas básicas de Photoshop, sin embargo, también pro-

vee a algunas de las mismas presentaciones de ayuda, provistas en los programas básicos. La figura 4-8 le ofrece una visión en la ventana del programa Photoshop Elements.

Figura 4-8:
Photoshop Elements ofrece una buena variedad de herramientas de poder por menos de $100.

Antes de invertir en un programa de imagen, no importa qué tan costoso sea, es necesario probar el programa en su computadora, usando sus imágenes.

Programa de especialidad

En adición a los programas designados especialmente para la edición de fotografías, puede encontrar algunos programas fabulosos de nicho ajustados en especial, para las necesidades e intereses de la fotografía digital. La siguiente lista discute algunos de los mejores programas que he encontrado.

✔ Los programas como PicMeta's Print Station ($20), mostrados en la figura 4-9, caen en la categoría llamada por mí programas foto-utilitario. Estos programas están designados para fotógrafos digitales, quienes simplemente necesitan una forma rápida de imprimir sus imágenes o enviarlas con un mensaje de e-mail. El Print Station, por ejemplo, simplifica el proceso de imprimir múltiples imágenes en la misma hoja de papel.

✔ Los programas para catalogar imágenes le ayudan a seguirle la pista a todas sus imágenes. Como se mencionó antes en este capítulo, algunos gurús de la industria se refieren a estos programas como herramientas para la Administración de Bienes Digitales (DAM). No obstante, los puede llamar solo, programas para catalogar y llevarse bien conmigo. No creo que quiera entrar en una tienda de computadoras y solicitar ver todos los programas DAM. En todo caso, el Capítulo 7 provee más información acerca de este tipo de programas.

✔ Los programas de imagen de puntos, le permiten combinar una serie de imágenes en una foto panorámica, — similar al tipo que puede tomar con algunas cámaras de película de apunte-y-dispare. El Capítulo 6 le ofrece más información sobre este concepto.

✔ Finalmente, puede encontrar muchos programas que caen en la categoría de "pura diversión", como los BrainsBreaker, mostrados en la figura 4-10. Con este programa de $20 puede convertir cualquier foto en un rompecabezas digital. Coloca el rompecabezas en su lugar, al arrastrar las piezas con el "mouse" — un esfuerzo que encuentro enormemente adictivo, debo añadir.

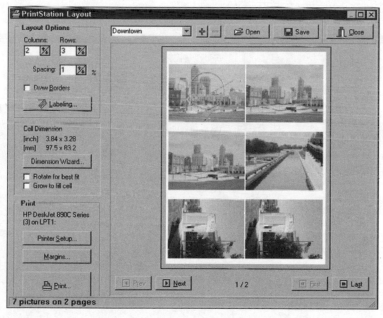

Figura 4-9:
Print Station, de PicMeta, le ofrece una forma fácil de imprimir múltiples imágenes en la misma hoja de papel.

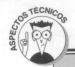

Yo nunca metadata que no me gustó

Muchas cámaras digitales, en especial, aquellas con el rango de precio del consumidor de medio a alto, almacenan metadata junto con el dato de la fotografía, cuando graba una imagen en la memoria. Metadata es un nombre elegante para la información que resulta almacenada en un área especial del archivo de la imagen. Las cámaras digitales graban dicha información como la apertura, el tiempo de exposición, compensación de exposición, y otros ajustes como metadata.

Para capturar y retener metadata, las cámaras digitales por lo general, almacenan las imágenes mediante el uso de una variación del formato de archivo JPEGT, conocido como EXIF, de siglas para exchangeable image format (formato de imagen intercambiable). Este sabor de

JPEG es a menudo establecido en la literatura de cámara como JPEG (EXIF).

Si su cámara captura metadata utilizando el formato EXIE, puede ver el metadata usando un programa extractor como PicMetaPicture Information Extractor, mostrado aquí.

Al revisar el metadada para cada imagen, puede tener un mejor agarre de cómo los varios ajustes de su cámara afectan sus imágenes. Es como tener un asistente personal siguiéndole a uno el rastro, haciendo una grabación de sus selecciones fotográficas, cada vez que presiona el botón del obturador, - sólo que no debe alimentar a este asistente o proveerle con un seguro de salud.

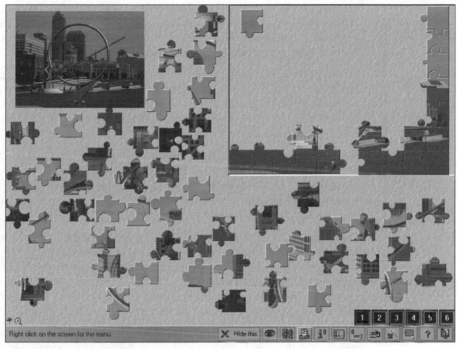

Figura 4-10:
Brains
Breaker con-
vierte cual-
quier foto
digital en un
rompecabe-
zas virtual.

Accesorios de la Cámara

Hasta aquí, este capítulo se ha concentrado en accesorios para hacer su vida más fácil y más divertida, después de tomar sus fotografías digitales. Sin embargo, los próximos tres artículos ubicados en la siguiente lista son esenciales, para ayudarlo a capturar fotografías estupendas en primer lugar:

- **Adaptador especial para lentes y lentes:** Si su cámara puede aceptar otros lentes, puede expandir su rango de creatividad al invertir en lentes de ángulo-ancho, primer plano o telefoto (los lentes telefoto están designados para hacer que objetos distantes aparezcan más cercanos). Con algunas cámaras puede añadir elementos suplementarios de ángulo ancho y telefotos, que se escapan del lente normal de la cámara. El rango de precio de estos accesorios varía dependiendo de la calidad y del estilo, ya sea o no, que necesite un adaptador separado para ajustar el lente a su cámara.

- **Trípode:** Si sus fotografías sufren de forma continua de enfoque suave, la sacudida de la cámara es una causa posible, — y usar un trípode es una cura. Puede gastar un poco o mucho en un trípode, con modelos disponibles, con precios que oscilan desde los $20, a varios cientos de dólares. Sin embargo, puedo decirle que he estado bastante contento con mi modelo de $20. Y a ese precio, no me preocupa echarlo en el ma-

letero cuando viajo. Solo asegúrese de que el trípode que compre sea los suficientemente fuerte, para soportar el peso de su cámara. Puede querer llevar su cámara cuando va de compras, con el fin de ver, qué tan bien trabaja el trípode con su cámara.

Alfred DeBat, editor técnico de este libro, sugiere este método para probar la fortaleza de un trípode: Ajuste el trípode a su máximo peso, presione hacia abajo en la plataforma superior de la cámara, y trate de torcer la cabeza del trípode como si fuera un pomo. Si el trípode se tuerce con facilidad, busque un modelo diferente.

Si disfruta haciendo imágenes panorámicas que involucran juntar una serie de tomas, puede querer invertir en un aditamento de cabeza para su trípode. La cabeza panorámica le asiste en alinear correctamente sus tomas, de modo que se pueden ajustar juntas sin pegas. El Capítulo 6 explora más este tópico y el tipo de producto.

✔ **Capuchas LCD:** Si tiene dificultad para ver imágenes en el monitor de su cámara LCD en luz brillante, puede querer invertir en una capucha LCD. Las capuchas se envuelven alrededor del monitor para crear un toldo de cuatro costados que reduce el brillo en la pantalla. Varias compañías, incluyendo Hoodman (www.hoodmanusa.com) confeccionan capuchas a la medida, para una variedad de cámaras digitales.

✔ **Domos de luz o cajas:** Si utiliza su cámara digital para hacer tomas de productos resplandecientes u objetos chispeantes, como vidrio o joyería, puede encontrar casi imposible, evitar reflejos o brillo de su flash o de otra fuente de luz. Puede resolver este problema, al usar un domo de luz o tienda, esta sirve como una pantalla difusora entre los objetos y la fuente de luz. El Capítulo 5, ofrece una mirada a uno de estos productos, que son diseñados expresamente para utilizar con una cámara digital.

✔ **Estuches de cámaras:** Las cámaras digitales son piezas sensibles de equipo electrónico, si quiere que desempeñen bien, necesita protegerlas de los riesgos de la vida diaria. No es probable que una cámara tome fotos grandiosas, después de haber sido botada en la acera, o golpeada dentro de un maletín, o que ha sufrido de otro abuso físico de forma regular. Así es que siempre que no está utilizando su cámara, debe guardarla en un estuche para cámara bien acolchado.

Puede escoger un estuche acolchado decente por aproximadamente $10, en una tienda de descuento. O si quiere gastar un poco más, diríjase a una tienda de cámaras, donde puede comprar un estuche para cámara digital, con todas las de la ley, con espacio para todas sus baterías y para otros dispositivos. Algunas cámaras digitales vienen con sus propios estuches, pero la mayoría de estos son bastante endebles y no cumplen con el trabajo de mantener su cámara a salvo de daño. Está gastando varios cientos de dólares en una cámara, así es que haga el favor de invertir un poco más, en un estuche apropiado.

Terapia de Reemplazo del Mouse

Para concluir este capítulo, quiero presentarle un accesorio más, que no parece calzar de manera agradable en ninguna de las otras categorías discutidas hasta aquí: una tableta de dibujo digital.

Una tarjeta de dibujo digital le permite hacer la edición de sus imágenes, usando un lapicero en lugar de un mouse. Si lleva a cabo bastante complicado trabajo de retoque en sus fotografías o disfruta la pintura o el dibujo digital, se preguntará cómo lo hacía sin una tableta después de probar una.

Para lograr la mayor flexibilidad, busque una tableta que ya sea se arme con un mouse inalámbrico en adición a un estilete, o que provee una conexión que le permita mantener ambas, la tableta y su mouse de cordón regular. Por ejemplo, yo uso una tableta Wacom, mostrada en la figura 4-11, que se conecta en el puerto serial de mi PC. Mi mouse va a un puerto de mouse PS/2, de modo que puedo cambiar de uno a otro entre mi lapicero y mi mouse, siempre que quiero. En general, uso el mouse para desempeñar acciones que piden movimientos grandes del cursor, — aspectos como elegir comandos del menú y seleccionar palabras en mi procesador de palabras. Y tomo el lapicero estilete para efectuar tareas de edición de imágenes detalladas, como dibujar una línea de contorno o clonar (Refiérase a la parte IV para obtener más información sobre la edición de imagen).

Figura 4-11: Las tareas difíciles de edición de fotos se facilitan más, cuando coloca de lado el mouse, a favor de una tableta de dibujo y un estilete, como el presentado en este modelo Intuos de Wacom.

Las tabletas de dibujo profesionales llegan a valer tanto como $700, no obstante, usted no necesita gastar nada cercano a ese precio, para disfrutar los beneficios otorgados por una tableta decente. Puede comprar una tableta de 4 x 5 pulgadas (el tamaño mostrado en la figura 4-10) en la Intuos de Wacom 2 líneas por un precio aproximado a los $200. Estos modelos, armados para los profesionales de la imagen, ofrecen algunas características avanzadas, como botones que puede programar para acceder de forma fácil a los comandos, en ciertos programas de edición de fotos.

Francamente, sin embargo, a menos que esté haciendo una edición de fotos seria sobre bases regulares, probablemente estará feliz, sin los botones programables y otras características que vienen con las tabletas de grado profesional. Para las personas que solo quieren el control añadido, ofrecido por la tableta de dibujo, Wacom (www.wacom.com) otros fabricantes ofrecen una tableta de presentación básica, la cual se vende aproximadamente en $80. La mayoría viene con ambos, un estilete y un mouse inalámbrico y se conecta a su computadora vía puerto USB.

Parte II
¡Listo, Apunte, Obture!

EL PROYECTO DE GLACIARES EN MOVIMIENTO ACTUALIZA SU SITIO WEB

¡Lista la cámara! Oh, no, espere un momento. ¡Sosténgalo! Listo... espere la acción...quieto...quieto... todavía no. ¡Sosténgalo! Mantenga el enfoque... ¿Listo? Aún no, no... quieto..quieto...

En esta parte . . .

Las cámaras digitales para el comercio están clasificadas en "apunte y obture" Esto significa que usted supuestamente puede apuntar simplemente al sujeto y tomar la foto.

Pero como el caso de las cámaras de película, el apunte y obture en las digitales no es tan automático como los fabricantes desearían. Antes de ajustar el lente y presionar el obturador, debe considerar algunos factores si quiere obtener una buena foto, como se revela en esta parte del libro.

El capítulo 5 le dice todo lo que necesita saber sobre composición, iluminación y enfoque —los tres componentes principales de un excelente fotógrafo. El capítulo 6 cubre temas específicos de la fotografía digital, como elegir la resolución de captura correcta y tomar las fotos que quiere colocar en un mosaico fotográfico o pegarlas en un panorama.

Al abandonar el acercamiento a apunte y obture y adoptar la estrategia piense, apunte y obture que se destaca en esta parte, logrará fotografías digitales impresionantes. Al final, dejará atrás aquellas fotos en las que la cabeza del sujeto se corta o el enfoque se fue tan lejos que la gente pregunta porqué tomó fotos con tanta niebla.

Capítulo 5

Tome Su Mejor Foto

• •

En este capítulo

▶ Componer su imagen para un máximo impacto

▶ Tomar con o sin flash

▶ Ajustar la exposición

▶ Compensar para lograr luz de fondo

▶ Tomar objetos brillantes

▶ Lograr que su objeto esté debidamente enfocado

▶ Usar los controles de apertura para cambiar la profundidad de campo

• •

Después de conocer cómo funciona su cámara -cómo cargar las baterías, cómo encender el LCD, etc, — tomar una foto será una tarea sencilla. Solo necesita sostener la cámara y presionar el obturador. Tomar una buena foto, sin embargo, no es tan fácil. Por supuesto, puede grabar una foto aceptable de un sujeto sin mucho esfuerzo, pero si quiere una nítida, bien expuesta y con una imagen dinámica, necesita considerar algunos factores antes de enfocar y apretar el botón.

Este capítulo explora tres elementos básicos, los cuales conducen a obtener una imagen superior, estos son: la composición, la iluminación y el enfoque. Siguiendo los conceptos presentados en este capítulo, podrá iniciar su evolución en la toma de fotografías, hasta llegar a ser un fotógrafo creativo. El capítulo 6 lo dirige un paso más allá, en su desarrollo fotográfico al explorar algunos temas relacionados específicamente, con las cámaras digitales.

Composición 101

Considere la imagen de la Figura 5-1. La fotografía no está tan mal. El sujeto, una estatua ubicada en la base del monumento a Los soldados y Marineros en Indianápolis, es suficientemente interesante. Pero en términos generales la imagen pues… es aburrida.

Figura 5-1:
Esta imagen es plana, pues carece de inspiración en el encuadre y en el ángulo de enfoque.

Ahora vea la Figura 5-2, esta muestra imágenes del mismo sujeto, sin embargo, los resultados son más poderosos. ¿Qué es lo que marca la diferencia? En una palabra: la composición. Simplemente, encuadrar la estatua de manera distinta, efectuar un acercamiento con el fin de obtener una visualización más específica y cambiar el ángulo de la cámara, esto crea imágenes más cautivadoras.

Figura 5-2:
Acercarse al sujeto y capturar desde ángulos menos obvios, produce como resultado imágenes más interesantes

No todas las personas están de acuerdo con las "mejores" formas de componer imágenes — el arte se inicia en el ojo del artista. Para toda regla de composición puede encontrar una imagen increíble que pruebe ser la excepción. La siguiente lista le ofrece algunas sugerencias, estas le pueden ayudar a crear imágenes que superan la marca del aburrimiento en el medidor de interés:

✓ Recuerde la lista de los terceros. Para un máximo impacto, no coloque su objeto directamente en el centro del cuadro, como hicimos en la Figura 5-1. En lugar de eso, divida mentalmente el área de la imagen en tres, como se ilustra en la Figura 5-3. Luego posicione los elementos del objeto principal, en puntos donde las líneas divisorias se intersecan.

✓ Para agregar vida a sus imágenes, componga la escena de tal forma, que el ojo de quien ve la foto, recorra naturalmente, desde un extremo del cuadro hasta el otro, como en Figura 5-4. La figura en la imagen, también parte del monumento de los Soldados y Marinos, aparenta estar lista para volar por el cielo azul. Además casi puede sentir la brisa y mover la capa de la figura.

✓ Evite el síndrome de la planta en la cabeza. En otras palabras, esté atento a elementos de fondo que puedan distraer como flores o monitores de computadora, tal como en la Figura 5-5.

✓ Obture sus sujetos desde ángulos inesperados. Una vez más, refiérase a la Figura 5-1. Esta imagen acertadamente representa la estatua, no obstante, esta imagen difícilmente es tan cautivadora como la imagen presente en la Figura 5-2, la cual muestra al mismo sujeto desde un ángulo inusual.

Figura 5-3:
Una regla de composición consiste en dividir el cuadro en tres y colocar el sujeto principal, en uno de los puntos que se intersecan.

Figura 5-4:
Para agre-
gar vida a
sus figuras,
encuadre la
escena para
que el ojo
sea guiado
naturalmen-
te, de
un borde
al otro.

Figura 5-5:
Esta foto es
un ejemplo
clásico de
un hermoso
sujeto, con
un fondo
horroroso.

✔ Aquí le ofrecemos un truco para tomar niños: fotografíelos mientras están acostados en el piso y viendo hacia la cámara, como en la Figura 5-6. Quizás los niños que tome, vivan en espacios muy limpios, pero en el caso de mi familia, habitaciones llenas de niños son espacios llenos de juguetes, tazas derramadas y otra cantidad de desastres de niños, los cuales pueden dificultar una composición más ordenada. Entonces yo simplemente corro todas las cosas de una pequeña área de la alfombra hacia afuera, y pongo a los niños a posar en el suelo.

✔ Otra forma de aprovechar una toma de un pequeñito es captarlo de arriba hacia abajo, así usted puede obturar al nivel del ojo, como hice en la Figura 5-7. Si sus rodillas son tan malas como las mías, esta táctica no es tan fácil como parece, ¡el llegar al nivel de los ojos es fácil, pero el levantarse de nuevo no! Sin embargo, el resultado vale el esfuerzo y el dolor de espalda.

✔ Acérquese a su objeto. Generalmente, la toma más interesante es la que revela los detalles pequeños, como las líneas de la sonrisa en el rostro de un abuelo o las gotas de rocío en un pétalo de rosa. No sienta miedo de llenar el cuadro con su sujeto. La vieja regla del espacio en la cabeza, — dejar un buen espacio encima y a los lados de la cabeza del sujeto — es una regla hecha para ser quebrada en algunas ocasiones.

✔ Trate de capturar la personalidad del objeto. Las tomas de las personas más aburridas son aquellas en las cuales los sujetos se paran frente a la cámara y gritan "güisqui", a la señal del fotógrafo. Si realmente, pretende revelar la personalidad del sujeto, tómelo disfrutando de su pasatiempo preferido o utilizando las herramientas de su empleo. Esta táctica es especialmente útil, con los sujetos que temen a la cámara. Enfocar su atención en una actividad familiar ayuda a ponerlos más cómodos y al mismo tiempo, elimina esa tensión de mirar de modo natural.

Figura 5-6: Si no puede fotografiar niños en una escena limpia, póngalos acostados en un espacio vacío en la alfombra.

Figura 5-7:
Inclinarse hasta el nivel de los ojos, es otra buena táctica para tomar las fotos de los niños.

¡El paralelaje! ¡El paralelaje!!

Compone su foto de manera perfecta. La luz es buena, el enfoque está bien y todos los demás planetas fotográficos parecen estar alineados. Pero después de disparar y desplegar la imagen en el monitor de la cámara, no la encuentra encuadrada, debido a que el sujeto cambió de posición mientras usted no veía.

Usted no es la víctima de un espejismo digital — tan solo es un fenómeno fotográfico llamado *error de paralelaje*.

En la mayoría de las cámaras digitales, como en muchos apunte y dispare, el visor busca en el mundo a través de una ventana separada del lente de la cámara. Debido a que el visor está ubicado a una pulgada o más, encima o al lado del lente, ve a su sujeto desde un ángulo ligeramente diferente que el lente. Pero la imagen es capturada desde el punto de vista del lente, no del visor.

Cuando ve a través del visor, debe observar algunas líneas cerca de las esquinas del cuadro. Las líneas indican los límites divisorios del cuadro, vistos desde el lente de la cámara. Preste atención a estas señales de cuadros o echará a perder las fotos con imágenes que parecen estar movidas hacia una esquina, como en la Figura 5-8.

Cuanto más cerca esté de su objeto, mayores problemas de paralelaje podría tener, no importa si utiliza el lente de acercamiento o simplemente, coloque el lente cerca de su sujeto. Algunas cámaras proveen un segundo conjunto de límites de encuadre, estos se aplican cuando está tomando un close-up (primer plano). Revise el manual del usuario de su cámara, para determinar el significado de cada cosa. (Algunas marcas tienen que ver con enfoque, no con el encuadre).

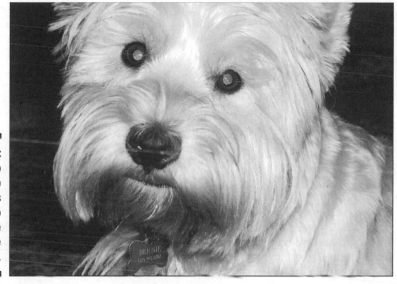

Figura 5-8:
Mi amigo Bernie perdió sus orejas como resultado de un error de paralelaje.

Si su cámara tiene un monitor LCD, usted tendrá una ayuda adicional para evitar los errores de paralelaje. Como el monitor refleja la imagen como vista por el lente, puede usar simplemente el monitor en lugar del visor, con el fin de encuadrar su imagen. En algunas cámaras, el monitor LCD se enciende automáticamente, cuando cambia al modo macro para tomas de primer plano.

Déjelos ser iluminados

Las cámaras digitales son extremadamente demandantes, cuando se trata de luz. Una típica cámara digital tiene una sensibilidad a la luz equivalente a una película de ISO 100. (Los rangos de la película de ISO son discutidos en el Capítulo 2). Como resultado, los detalles de la imagen tienden a perderse, cuando los objetos están en sombras. Demasiada luz también puede generar problemas. Un rayo de sol que dé en una superficie altamente refractaria, puede causar excesos de luz, — áreas donde todo el detalle de la imagen se pierde y da como resultado, una gran mancha blanca en su imagen.

El Plato de Color 5-1 ilustra los problemas de exceso o deficiencia de la luz. En la esquina inferior derecha de la foto, donde la sombra cae sobre la escena, el detalle y el contraste se ven afectados. Por otro lado, demasiada luz en el medio de la parte superior de la imagen, causa decoloración de luz en el limón. (El área inserta le ofrece un acercamiento para que tenga una mejor idea de este fenómeno). En la esquina superior izquierda de la imagen, donde la luz no es ni muy baja ni muy fuerte, los detalles de contraste son excelentes.

Capturar la cantidad apropiada de luz significa no solo decidir, si se usa el flash o una luz externa, sino también asegurarse de aplicar la exposición correcta. Las siguientes secciones le indican todo lo requerido para capturar una imagen bien expuesta.

Tenga en mente que usted puede corregir problemas de luz y exposición en el proceso de edición de las imágenes. En términos generales, dar luz a una imagen muy oscura es más fácil que corregir una sobreexposición. Opte por una imagen subexpuesta, mejor que una sobreexpuesta.

Un vistazo a la (auto) exposición

La *exposición* se refiere a la cantidad de la luz capturada por la cámara (Lea el capítulo 2 para una discusión completa de exposición). La mayoría de las cámaras digitales de consumo masivo traen una función de autoexposición, la cual usualmente, se conoce como *autoexposición programada*, en esta la cámara lee la cantidad de luz en la escena y configura la exposición automáticamente.

Para que el mecanismo de autoexposición de su cámara trabaje correctamente, necesita contemplar estos tres pasos, para sacar provecho cuando toma sus fotos:

1. **Encuadre su objeto.**

2. **Presione el obturador un poco y sosténgalo allí.**

 La cámara analiza la escena, configura el enfoque y la exposición. (la siguiente sección se discutirá el tema del enfoque). Después de tomar la cámara toma su decisión, le mostrará de alguna forma — usualmente, con una luz intermitente cerca del visor o con un sonido.

 Si no quiere que su sujeto aparezca en la mitad del cuadro, puede recomponer la imagen después, al ver la exposición y el enfoque. Solo continúe presionando el obturador a la mitad, mientras vuelve a encuadrar la imagen en su visor. No mueva o reubique el objeto antes de hacer la toma, pues la exposición y el enfoque podrían arruinarse.

3. **Termine de presionar el obturador para tomar la fotografía.**

En las cámaras económicas generalmente, elige entre dos configuraciones de autoexposición — una apropiada para tomas con luz muy brillante y otras para tomas promedio. Muchas cámaras muestran una luz de alerta o rechazan la captura de una imagen, si usted elige una configuración de autoexposición que podría dar como resultado una imagen sobre o subexpuesta. Las cámaras más costosas le ofrecen más control en una autoexposición, como se discute en las próximas secciones.

Elegir un modo de medida

Algunas de las cámaras digitales costosas le permiten elegir entre gran variedad de modos de medida. (Revise su manual para encontrar cuáles botones o comandos del menú usar, para acceder a los diferentes modos) En un lenguaje más claro, modos de medida se refiere a la forma mediante la cual el mecanismo de autoexposición de la cámara mide la luz en la escena, mientras calcula la exposición adecuada para su fotografía. Las opciones más comunes son las siguientes:

✔ **Medida de matriz:** Algunas veces, conocida como el medidor de multizona, este modo divide el cuadro en una cuadrícula (matriz) y analiza la luz desde diferentes puntos de la matriz. Luego la cámara elige la exposición, que mejor captura las porciones de sombra y el brillo de la escena. Este modo está configurado por predeterminación en la mayoría de las situaciones.

✔ **Medida de ponderación central:** Cuando se configura de esta forma, la cámara mide la luz del cuadro completo, pero asigna mayor importancia al cuarto central del cuadro. Use este modo cuando sepa más, acerca de cómo se ven mejor las cosas al centro de su foto, que a los bordes. (¿Qué le pareció esa recomendación técnica?).

✔ **Medida de punto:** En este modo, la cámara mide la luz solo en el centro del cuadro. La medida de punto es útil cuando el fondo es más brillante que el sujeto — por ejemplo, cuando está tomando una escena con luz de fondo (los sujetos que están frente al sol o frente a otra fuente de luz). En una matriz de modo de ponderación central, su objeto podría estar subexpuesto porque la cámara reduce la exposición, para tomar en cuenta el brillo del fondo, como lo mostrado en los dos ejemplos superiores Figura 5-9. Para la toma superior izquierda, usé la medida de matriz; para la superior derecha, utilicé la medida de ponderación central.

Cuando use el modo medida de punto, componga su imagen de modo que su sujeto principal esté en el centro del cuadro, asegure la exposición y el enfoque, como se le explicó en asegurar una (auto) exposición", más temprano, en este capítulo. En la parte inferior del ejemplo de la Figura 5-9, usé esta técnica para exponer apropiadamente, el rostro del sujeto. Vea la sección "Compensar por luz de fondo" más adelante en este capítulo, con el objetivo de aprender otros trucos, para instruirse acerca de cómo lidiar con este escenario.

Ajustar el ISO

Como sabrá si exploró el Capítulo 2, a la película se le asigna un número de ISO para indicar la sensibilidad a la luz. Cuanto más alto sea el número, más rápida es la película. — Lo anterior significa que reacciona más rápido a la luz, permitiéndole realizar una toma con luz tenue, sin necesidad de flash o de usar un disparador más veloz o una apertura más pequeña.

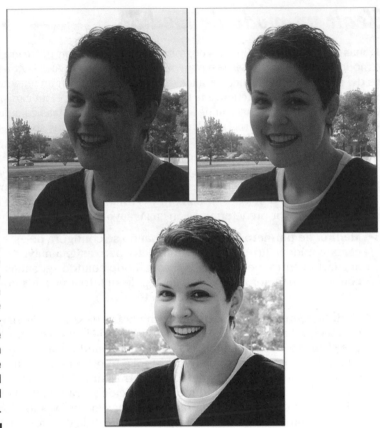

Figura 5-9: La medida de matriz (superior izquierda) y la medida de ponderación central (superior derecha) subexpusieron el sujeto, debido a lo brillante de la luz de fondo. La medida de punto (abajo) expone la imagen basándose en la luz del rostro del sujeto.

Algunas cámaras digitales también le brindan una opción para elegir las configuraciones del ISO, esto en teoría le ofrece la misma flexibilidad, como cuando se trabaja con diferentes velocidades de película. Digo teóricamente, porque beneficiarse del ISO trae una consecuencia, la cual usualmente pesa más que la potencial ventaja.

Imágenes tomadas con un ISO alta tienden a sufrir de ruido, esta es la manera de moda, para referirse a una textura granulada. Una película rápida también produce fotografías más granuladas que una película lenta, pero la diferencia en la calidad parece ser más grande, cuando hace la foto digitalmente. Cuando imprime fotos en un tamaño pequeño, la textura producida por el exceso de grano podría no estar a la vista, en lugar de esto, la imagen puede tener una apariencia ligeramente borrosa.

Las fotos del anochecer en el Plato de Color 5-2 ilustran el impacto del ISO en la calidad. Tomé cuatro imágenes en el modo de autoexposición programada, sin embargo utilicé diferentes configuraciones de ISO para cada toma: 200, 400, 800 y 1600. Cuando duplicaba el ISO, la cámara aumentaba la velocidad del disparo o reducía la apertura, — o ambas — para producir la misma exposición que el ISO menor. Pero cada movimiento de ISO implica un paso atrás, en la calidad de esta.

En algunos escenarios de obturación, usted se verá forzado a usar un ISO más alta, si pretende tomar la foto. Por ejemplo, si hubiera esperado hasta que el sol bajara un poco más, cuando tomé la foto del atardecer, la cámara no hubiera sido capaz de producir una foto correctamente, expuesta con las configuraciones de ISO bajas. Y si está tratando de capturar un sujeto en movimiento, probablemente, necesitará aumentar el ISO para usar una obturación más rápida y así congelar la acción.

La enseñanza es esta: Experimente con las configuraciones de ISO, si su cámara se lo permite, pero sobre todo tome la opción del ISO más alta, si la alternativa es no tomar la foto del todo. Pero si busca la mejor calidad de imagen, mantenga la configuración del ISO más baja o la siguiente más baja. (Lo lejos que llegue depende de la cámara, así que haga unas tomas de prueba para evaluar la calidad de cada configuración).

Aplicar una compensación de exposición

La *compensación de exposición*, también conocida como ajuste de EV (*valor de exposición*), modifica la exposición más arriba o debajo de lo enviado por la cámara, en la configuración de autoexposición

Cómo llegar a las configuraciones de compensación de exposición, varía de cámara a cámara. Pero las configuraciones elegidas generalmente, son las siguientes: +0.7, +0.3, 0.0, -0.3, –0.7, y otras, con el 0.0 que representan la configuración de autoexposición predeterminada.

Un valor EV positivo aumenta la exposición, esto da como resultado una imagen más brillante. Para disminuir la exposición, elija un valor EV negativo.

Cada cámara le proporciona diferentes rangos de opciones de exposición, y la consecuencia de cómo un mayor o menor valor de exposición afecta su imagen, también varía de una cámara a otra. El Plato de Color 5-3 le muestra cómo algunas de las configuraciones de exposición, disponibles en la Nikon digital afectaron la imagen que tomé en el interior, sin flash.

La imagen superior en el plato de color muestra la exposición creada por la cámara, cuando configuré el valor EV en 0.0. La fila de la mitad muestra la misma toma cuando reduje la exposición, al usar un valor EV negativo; la fila inferior muestra qué pasó, cuando aumenté la exposición usando un valor EV positivo. La figura 5-10 ofrece una versión de escala de grises de exposición EV a lo largo de las configuraciones +1.0 y -1.0.

Esta foto apunta hacia los beneficios de la compensación de exposición. Yo quería una exposición que fuera suficientemente oscura, para permitir que la llama de la candela creara un suave brillo y de este modo, capturar el contraste entre las áreas sombreadas del fondo y las bandas de un fuerte atardecer, el cual se veía venir a través de las persianas de madera. La exposición no ajustada (etiquetada 0.0) fue ligeramente más brillante, de lo que tuve en mente. Por eso, solo jugué con los valores de EV, hasta que vine con una mezcla de sombras y reflejos que acompañaron al sujeto. Para mis propósitos, yo preferí lo que obtuve con las configuraciones de EV –0.3.

EV -1.0 EV 0.0 EV +1.0

Figura 5-10: Al aumentar o disminuir el valor EV, puede ajustar el mecanismo de autoexposición, con el fin de producir una imagen más clara o más oscura.

No olvide que si su cámara le ofrece un modo de medida, usted querrá experimentar cambiando el modo de medida, así como usa el ajustador del EV. Al ajustar el modo de medida cambia las áreas del cuadro que la cámara considera, cuando toma su decisión de exposición. En la imagen de la candela yo usé el modo de medida de matriz.

Usar apertura o modo de prioridad de obturador

Las cámaras más económicas le permiten intercambiar del modo de autoexposición regular, en el cual la cámara configura la velocidad de la apertura y la obturación para autoexposición con prioridad, a apertura o autoexposición con prioridad a la obturación. Estas opciones funcionan de la siguiente forma:

✔ **Autoexposición con prioridad en la abertura:** Esta forma le da más control sobre la abertura. Después de configurar la abertura, usted encuadra su obturación y luego presiona el botón hasta la mitad, para configurar el enfoque y la exposición, como hizo cuando usó el modo de autoexposición programada. Pero esta vez, la cámara revisa para observar cuál apertura eligió, y luego seleccionar la velocidad de obturación necesaria, para exponer la imagen correctamente.

Al alterar la apertura usted controla la profundidad — el rango de agudeza del foco. La última sección de este capítulo explora esta técnica.

✔ **Autoexposición con prioridad a la obturación:** Si trabaja con este modo, significa que seleccionó la obturación rápida; y la cámara seleccionará correctamente la abertura. (Si no tiene claro el significado de velocidad de abertura y abertura, revise el Capítulo 2).

En teoría, usted debería terminar con la misma exposición no importa cuál abertura o velocidad de obturación elija, pues al ajustar un valor, la cámara efectúa el cambio correspondiente a otro valor. ¿Está claro? Pues sí. Siempre mantenga en mente que está trabajando con un rango limitado de velocidad de obturación y aberturas (su manual de la cámara le provee la información de las configuraciones disponibles). Así que dependiendo de las condiciones de la luz, la cámara podría no compensar apropiadamente la velocidad de obturación o abertura que elegida.

Suponga que está haciendo tomas a la intemperie, un día soleado y brillante. Usted toma su primera foto con una abertura de f/11 y la imagen se ve grandiosa. Luego toma una segunda foto, esta vez elige una abertura de f/4. La cámara podría no permitirle configurar la velocidad de obturación lo suficientemente rápido, como para acomodar una larga abertura, esto significa una imagen sobreexpuesta.

Aquí hay otro ejemplo de cómo las cosas pueden salir mal: Piense que está tratando de captar a un jugador de tenis en el acto de rematar una bola encima de la red, en un día gris y oscuro. Usted sabe que necesita una velocidad de obturación muy rápida, así que cambia al modo de prioridad de obturación y configura la obturación en 1/300 segundos. No obstante, al dar una luz tenue, la cámara no puede capturar suficiente luz, ni siquiera con la abertura más grande. Así que su foto se torna oscura.

En tanto usted tenga presente la velocidad y el rango de abertura del obturador, si cambia al modo prioridad de obturador o al modo de prioridad de abertura, podría ser de gran utilidad en los siguientes escenarios:

- No puede realizar que la cámara produzca la exposición que quiere, en el modo de autoexposición programada, o jugando con el ajustador de compensación EV (Ver la sección anterior) o modo de medida.

- Usted está tratando de capturar una escena de acción y la velocidad del obturador seleccionada por la cámara, en el modo de autoexposición programada es muy lento.

- Intencionalmente, quiere emplear una velocidad de obturación muy lenta, de modo que su imagen se vea ligeramente borrosa, creando una sensación de movimiento.

- Quiere alterar la profundidad. Una vez más, vea la última sección de este capítulo, para obtener mayores detalles de esta opción.

Agregar una luz de flash

Si las técnicas que explicamos anteriormente, no le aportaron una exposición suficientemente iluminada, simplemente debe buscar proporcionar más luz a su objeto. La elección más obvia es el flash.

La mayoría de las cámaras digitales, tal como las cámaras de película apunte y obture poseen un flash incorporado, este opera de diferentes modos. Generalmente, puede seleccionar entre estas opciones:

✔ **Auto flash:** en esta modalidad, que es usualmente, la configuración predeterminada, la cámara mide la luz disponible y usa el flash, si es necesario.

✔ **Flash de relleno:** Este modo dispara el flash sin reparar en la luz de la escena. El modo de flash de relleno es muy útil para tomas en el exterior, como se observa en la Figura 5-11. Yo tomé la imagen de la izquierda usando el modo de autoflash. Debido a que esta foto fue tomada un día brillante y soleado, por tal razón, la cámara no tuvo necesidad de usar el flash. Sin embargo, lo usé, pues la sombra del sombrero oscurecía los ojos del sujeto Al encender el modo de flash de relleno más una luz adicional, los ojos obtuvieron un buen rango de luz.

✔ **Sin flash:** Elija estas configuraciones, cuando no quiera usar del todo el flash. En fotografía digital, usted se hallará usando esta modalidad, más de lo que puede esperar. Especialmente, cuando está tomando objetos que se reflejan fuertemente, como vidrio, un flash puede causar muchos reflejos. Generalmente, obtiene mejores resultados, si apaga el flash y usa fuentes de luz alternativas (como se explica en la siguiente sección) o, mejora la exposición usando los ajustes que traen algunas cámaras. La siguiente sección "iluminar objetos brillantes", le ofrece más ayuda para este problema.

Usted también querrá simplemente apagar el flash, pues la calidad de la luz existente es parte de la escena que se está buscando, como en la Figura 5-12. El juego de sombras y luz representa el aspecto interesante de la escena. Puede casi sentir las hojas de las plantas estirándose para alcanzar el sol de la tarde. Si enciende el flash, obtendrá una triste toma común de su planta.

Cuando apague el flash, recuerde que la cámara reduce la velocidad de obturación, para compensar la falta de luz. Eso quiere decir que necesita sostener la cámara por un período más largo de tiempo, con el objetivo de evitar imágenes borrosas. Use un trípode o ponga la cámara en un brazo ortopédico, para lograr mejores resultados.

✔ **Flash con reducción de ojos rojos:** A cualquiera que tome fotos de personas, con una cámara digital de apuntar y tomar o película, — está familiarizado con este problema. El flash se refleja en los ojos de la persona y el resultado es un tono demoníaco de ojos. El modo de reducción del rojo en los ojos contribuye a disminuir este fenómeno, al disparar un flash de bajo poder, antes del "flash verdadero", o al encender una pequeña lámpara por uno o dos segundos, antes de capturar la imagen. La idea es que la primera luz haga que el iris se reduzca un poco, antes de capturar la imagen, por eso se reduce la posibilidad de que haya un reflejo al tomar la foto.

Desafortunadamente, la reducción de rojo en el ojo con una cámara digital no trabaja tan bien, como en las cámaras de película. Frecuentemente, termina con fuego en los ojos — atención, el fabricante solo promete reducir el rojo, no eliminarlo. Peor aún, sus sujetos generalmente, piensan que el pre flash o la luz es la real y comienzan a dispersarse, justo, cuando la foto se toma. Así que recuerde avisar a sus sujetos, de que va a emplear esa modalidad.

Figura 5-11: Una imagen de exterior tomada sin flash (izquierda) y con flash (derecha).

Figura 5-12: Apague el flash, con el fin de obtener un interesante juego de sombras y luces.

La buena noticia es que está obturando digitalmente, así que puede editar esos ojos rojos con su software de edición. Use la clonación o técnicas de pintura discutidas en los capítulos 11 y 12, para hacer que sus ojos rojos sean azules (o negros, verdes o grises).

✔ **Flash de sincronización lenta:** Algunas cámaras de bajo costo ofrecen esta variación en la modalidad de autoflash. La sincronización lenta del flash aumenta el tiempo de exposición al que normalmente se establece cpara imágenes con flash. Con un flash normal, su objeto principal se podría iluminar con el flash, sin embargo, los elementos de fondo que no están al alcance del flash, se podrían oscurecer por la ausencia de la luz. Con la sincronización lenta del flash, el mayor tiempo de exposición contribuye para que esos elementos de fondo sean más brillantes.

✔ **Flash externo:** Hay otra opción que le permite usar un flash separado, unido a su cámara digital, de igual forma que lo realiza con una de 35mm SRL y otro tipo de cámaras de película de bajo costo. En esta modalidad, las cámaras de flash se desactivan y usted debe configurar la correcta exposición, para trabajar con su flash. Esta opción es buena para fotógrafos profesionales o aficionados de la fotografía, quienes poseen la experiencia y el equipo idóneo para usarla. Revise el manual de la cámara, para encontrar el tipo de flash externo más adecuado y cómo conectar el flash.

Si su cámara posee un flash incorporado, sin embargo, no ofrece un accesorio para la conexión de flash, puede beneficiarse de las facilidades proporcionadas por un flash externo, al usar las llamadas unidades de flash "esclavo'. Estas unidades de flash independientes, operadas por baterías tienen incorporadas ojos de fotos, los cuales disparan el flash suplementario, cuando el flash de la cámara se apaga. Si está tratando de fotografiar un evento en una habitación oscura, puede colocar varias unidades esclavas en diferentes lugares. Todas las unidades se dispararán, cuando tome la foto en cualquier parte.

¡Pero se ve bien en el LCD!

Si su cámara tiene un monitor LCD, puede tener una buena idea de cómo su imagen está expuesta correctamente, al verla en su monitor. Pero no se fíe enteramente del monitor, porque no provee una absoluta versión precisa de su imagen. Su imagen actual podría ser más brillante u oscura de lo que parece en el monitor, especialmente, si su cámara le permite ajustar el brillo de lo mostrado por el monitor.

Para asegurarse de que toma al menos una imagen correctamente expuesta, fije su cámara, si esta ofrece controles de ajuste de exposición. Fijar significa registrar la misma escena a diferentes configuraciones de exposición. Algunas cámaras incluso ofrecen una opción de fijación automática, la cual registra imágenes múltiples a diferentes exposiciones, cada una con solo presionar el obturador.

Intercambiar entre fuentes de luz adicionales

A pesar de que su flash ofrece una alternativa para iluminar la escena, la fotografía de flash no está libre de problemas. Cuando está tomando su sujeto a un rango cercano, un flash puede causar reflejos o dejar ciertas porciones de la imagen, luciendo sobreexpuestas. Un flash también puede causar rojo en los ojos, como se discute en la siguiente sección.

Algunas cámaras digitales pueden aceptar una unidad auxiliar de flash, que le ayuda a reducir lo rojo de los ojos y los reflejos, pues puede mover el flash más lejos del sujeto. Pero si su cámara no ofrece esta opción, usualmente, obtiene mejores resultados si apaga el flash y busca otra fuente de luz, para iluminar la escena.

Si usted es un fotógrafo de película bien equipado y posee luces de estudio, vaya a buscarlas. O si quiere invertir en algunas luces fotográficas baratas, — este es el mismo tipo de luces empleadas para grabar video y se les conoce como luces calientes, pues se recalientan mucho.

No obstante, realmente no tiene que salir a gastar una fortuna en equipo de iluminación. Si es creativo, probablemente, puede encontrar una solución utilizando las cosas que tiene alrededor. Por ejemplo, cuando se toman objetos pequeños, algunas veces, yo desocupo un estante del librero de mi oficina. La ventana más cercana ofrece una luz natural perfecta.

Para tomas en las que necesito un espacio mucho menor, usualmente utilizo la configuración mostrada en la Figura 5-13. El fondo blanco es solo un cartón de presentación, comprado en una tienda de artículos de arte y de educación. Los profesores emplean estos accesorios para dar sus exposiciones. Yo puse otro cartón en la superficie de la mesa.

El blanco del cartón ilumina al sujeto pues refleja la luz en este. Si aún así, se necesita más luz, yo alterno con una luz regular de escritorio o una de las suspendidas en cualquier parte y que se consiguen en las ferreterías. Si necesito un fondo coloreado en lugar de uno blanco, suspendo en el caballete una servilleta de papel de color, la cual se compra también en las tiendas de suplementos educativos. Un mantel de colores sólidos o incluso una sábana funcionan de maravilla.

Muy bien, entonces fotógrafos profesionales o aficionados, sin duda se reirán ante estas soluciones baratas. Pero que estas trabajan, de eso no hay la menor duda. De todas formas, ya usted ha gastado una buena cantidad de dinero en su cámara, así que es el momento para ahorrar un poco.

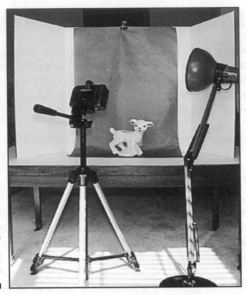

Figura 5-13:
Puede crear
un estudio
fotográfico
usando tan
solo una
ventana
soleada,
cartón de
presenta-
ción blanco,
un trípode y
una lámpara
casera.

Cuando emplee una luz artificial, no importa si es una luz profesional o case-ra, obtendrá mejores resultados, si no pone la luz a alumbrar directamente al sujeto a quien está fotografiando. En su lugar, ubique la luz de modo que ilu-mine el fondo; y permita que la luz se refleje en la superficie de su sujeto. Por ejemplo, cuando use una configuración como la que aparece en la Figura 5-13, usted deseará colocar una luz al lado de los paneles. Este tipo de iluminación es llamada luz de reflejo.

Ya que las diferentes fuentes de luz tienen diferentes temperaturas de color (con-tienen diferentes cantidades de rojo, verde y azul) iluminar su objetivo ya sea con luz natural o artificial, como lo mostrado en la Figura 5-13 puede confundir a su cá-mara. Si su foto registra un color no deseado, trate de cambiar el balance de blan-co para solucionar el problema. Alternativamente, puede comprar unos bombillos de luz día, para fotografía para dar un color de temperatura de su iluminación arti-ficial más sincronizado con los reflejos de luz de día que atraviesan la ventana. Pa-ra más detalles acerca de balance de blancos, consulte el Capítulo 6.

Iluminar objetos brillantes

Cuando toma objetos brillantes, como joyería, cristal, cromo o porcelana el brillo se convierte en un gran dilema. Cualquier luz que brille directamente en el objeto, puede reflejarse en la superficie y producir un brillo no deseado, como se muestra en la imagen de la izquierda de la Figura 5-14. Adicionalmen-te, la fuente de luz u otro objeto en la habitación puede reflejarse en la super-ficie del sujeto que va a fotografiar.

Figura 5-14:
Tomar con el flash incorporado crea brillos no deseados (izquierda); dejar el flash y trabajar con fuentes de luz difusas corrige el problema (derecha).

Los fotógrafos profesionales invierten en iluminación muy costosa y sombrillas refractarlas, con el objetivo de evitar estos problemas, cuando toman productos como el de la Figura 5-14. Si no se encuentra en la categoría de profesional, — o tan solo no tienen un gran presupuesto para completar un estudio, intente estos trucos para tomar elementos brillantes:

✔ Primero, apague el flash de su cámara y busque otra forma de iluminar al sujeto. El flash incorporado creará una luz fuerte, tendiente a generar problemas. Vea las secciones anteriores de este capítulo, con el fin de encontrar cómo algunas de las funciones de su cámara digital, le podrían permitir obtener una buena exposición, sin usar el flash.

✔ Busque una forma de difuminar la iluminación. Colocar una cortina blanca o sábana entre la fuente de luz y el objeto, no solo suavizarán el sujeto sino que también, le ayudarán a prevenir los reflejos no deseados.

✔ Si necesita fotografiar objetos pequeños o medianos, debe invertir en un producto como un Domo de nube, como el mostrado en la Figura 5-15. Usted coloca los objetos que desea tomar debajo del domo, luego sujeta su cámara a una montura especial; y centra el lente sobre un hoyo encima del domo. El domo difumina la fuente de luz y elimina los reflejos. Además, la montura estabiliza la cámara, eliminando cualquier movimiento que pueda provocar una imagen borrosa.

El domo de nube mostrado aquí tiene un costo de $275 (visite
www.clouddome.com); existen modelos más económicos, así como ex-
tensiones para tomar objetos más altos o anchos. El precio puede ser un
poco alto, pero si fotografía muchos objetos pequeños, la cantidad de
tiempo y la frustración pueden ser más caros.

Figura 5-15:
Artículos
como el
domo de
nube hacen
más fácil
fotografiar
el vidrio,
la joyería
y otros
objetos
brillantes.

Compensar por luz de fondo

Una imagen con luz de fondo es aquella en la cual la fuente de luz está detrás
del sujeto. Con cámaras de autoexposición una fuerte luz de fondo a menudo
resulta en objetos muy oscuros, pues la cámara configura la exposición basa-
da en la luz de la escena promedio, no en la luz que cae sobre el sujeto. La
imagen de la izquierda en la Figura 5-16, representa un ejemplo clásico de los
problemas que surgen con la luz de fondo.

Para remediar esa situación usted tienen varias opciones:

- Reposicionar el objeto de manera que el sol esté detrás de la cámara, y
 no detrás del objeto.

- Reposicionarse usted, para que capte desde un ángulo diferente.

- Usar un flash. Agregar un flash puede iluminar su sujeto y resaltarlo de
 la sombra. Sin embargo, como el rango de trabajo del flash en la mayoría
 de las cámaras digitales comerciales es relativamente bajo, el sujeto de-
 be estar demasiado cerca de la cámara.

✔ Si la luz de fondo no es terriblemente fuerte y su cámara le ofrece compensación de exposición trate elevando el valor EV, como se explica en "Aplicar una compensación de exposición", en este capítulo. Revise el manual de la cámara para información sobre controles de compensación de exposición y otras opciones de exposición que se describen en este capítulo.

Tenga en mente que mientras aumenta la exposición los sujetos se pondrán más brillantes, eso producirá que los objetos que ya eran brillantes se puedan llegar a sobre exponer.

✔ Si su cámara ofrece opciones modos de medida, cambie a medida de punto o medida de peso en el centro. Revise "Elegir el modo de medida" al inicio de este capítulo, para obtener mayor información sobre modos de medida.

✔ En cámaras que no ofrecen medidas de punto o peso en el centro, lo cual significa que la cámara considera la luz a través del cuadro, cuando configura la exposición, puede tratar de desactivar el medidor de autoexposición. Rellene el cuadro con un objeto oscuro, presione el obturador hasta la mitad para ver la exposición, vuelva a encuadrar el sujeto y termine de presionar el obturador, para tomar la foto.

Como al presionar el obturador hasta la mitad también se configura el enfoque, asegúrese de que el objeto oscuro que está utilizando, esté ubicado a la misma distancia de la cámara, que el sujeto real. Si no, la imagen saldrá fuera de foco.

Figura 5-16: La luz de fondo puede causar que su sujeto se pierda en las sombras (izquierda). Al ajustar la exposición o usando un flash puede compensar esa luz (derecha)

En la imagen derecha de la Figura 5-16, aumenté ligeramente la exposición y utilicé un flash. La imagen no es ideal, — el sujeto aún es muy borroso para mi gusto y algunas áreas en los bordes están sobreexpuestas, — sin embargo, significa un gran avance con respecto al original. Un poquito más de brillo en el programa de edición de la foto será muy positivo. Para corregir la imagen, yo aumentaría el nivel de la luz, sólo en los sujetos cercanos, dejando el cielo como está. Para arreglar la imagen, para adquirir información acerca de esta clase de corrección de imágenes, debe consultar los Capítulos 10 y 11.

Disculpe, ¿podría apagar el sol?

Agregar más luz a una escena es considerablemente más fácil que reducir la luz. Si está tomando exteriores, no tiene control sobre el sol. Si la luz es muy fuerte, realmente, solo posee muy pocas opciones. Puede mover el objeto hacia la sombra (en tal caso puede usar el flash de relleno para iluminar al objeto), o en algunas cámaras, reducir la exposición al bajar el valor EV.

Si no puede encontrar una sombrilla refractaria, puede crear una con una pieza de cartón entre el sol y el objeto. Violà —sombra instantánea. Al mover el cartón alrededor, puede variar la cantidad de luz impartida al sujeto.

Enfoque, enfoque

Como las cámaras de enfoque y tome, las digitales que hay en el mercado proveen ayudas de enfoque, tendientes a facilitar la toma de mejores imágenes. Las siguientes secciones le explican cómo lo llevan a cabo la mayoría de estas.

Trabajar con cámaras de enfoque fijado

Las cámaras de enfoque fijado no pueden ser cambiadas. La cámara está diseñada para capturar con destreza cualquier objeto a cierta distancia del lente. Los objetos fuera de ese rango aparecen borrosos.

Las cámaras con enfoque fijado algunas veces, son llamadas libres de enfoque, pues usted posee libertad, para configurar el enfoque antes de obturar. Pero este término es inconsistente, pues a pesar de no poder enfocar, usted debe recordar mantener el sujeto dentro del rango de enfoque de la cámara. De tal modo, no es tan libre como lo llaman.

Asegúrese de revisar el manual de la cámara, con el fin de saber qué distancia necesita dejar entre usted y el sujeto. Con las cámaras de enfoque fijado, las imágenes borrosas a veces aparecen, si tiene el objeto muy cerca de la cámara. (La mayoría de las cámaras de enfoque fijado están configuradas, para enfocar con precisión desde poca distancia de la cámara, hasta el infinito).

Sacar ventaja del autoenfoque

La mayoría de las cámaras digitales poseen autoenfoque, esto significa que la cámara ajusta automáticamente el enfoque después de medir la distancia entre el lente y el sujeto. No obstante, el acto de "autoenfocar" no es totalmente automático. Para que trabaje el autoenfoque necesita revisar en enfoque, antes de tomar la foto. Como explicamos a continuación:

1. **Encuadre la imagen.**

2. **Presione el obturador hasta la mitad y sosténgalo.**

 Su cámara analiza la imagen y configura el enfoque. Si su cámara ofrece autoexposición — como la mayoría —, la exposición es configurada al mismo tiempo. Después de que la exposición y el enfoque están fijados, la cámara le indica que puede proceder con la foto. Usualmente, se ve una pequeña luz intermitente cerca del visor, o la cámara emite un sonido de alerta.

3. **Termine de presionar el obturador para tomar la foto.**

A pesar que el autoenfoque es una herramienta excelente, necesita entender algunos aspectos acerca de cómo se realiza este proceso, con el objetivo de poder sacar ventaja de esta función. Esta es una versión condensada del manual de autoenfoque:

✔ El mecanismo del autoenfoque recae sobre dos grandes categorías:

 • **Enfoque en un solo punto:** Con este tipo de autoenfoque, la cámara lee la distancia del elemento ubicado al centro del cuadro, en orden de configurar el enfoque.

 • **Enfoque de múltiples puntos:** La cámara mide la distancia de varios puntos alrededor del cuadro y configura el enfoque, relacionando el objeto más cercano.

Necesita saber cómo su cámara ajusta el enfoque, así cuando asegura el enfoque, (usando el método de presionar y sostener anteriormente descrito) coloque el sujeto dentro del área, el cual pueda ser leído por el mecanismo de autoenfoque. Algunas cámaras le permiten elegir cuál tipo de enfoque desea usar para una toma en especial; revise el manual de la cámara para más detalles.

✔ Si su cámara ofrece enfoque en un solo punto, seguro observará pequeñas marcas de encuadre en el visor, estas indican el punto del enfoque. Revise el manual de la cámara para saber qué significan las diferentes marcas presentes en el visor. En algunas cámaras, las marcas se dan para ayudarle a encuadrar la imagen, más que para indicar el enfoque. (Vea la sección "¡Un paralelaje, un paralelaje!"más atrás en este capítulo para más información).

✔ Después de asegurar el enfoque, puede reencuadrar su imagen si lo desea. Cuanto más mantenga suspendido el obturador hacia abajo, el enfoque va a permanecer asegurado. Tenga cuidado de que la distancia entre la cámara y el objeto no varíe o saldrá de foco.

✔ Algunas cámaras que ofrecen autoenfoque también le ofrecen una o dos opciones de ajustes manuales de enfoque. Su cámara podría ofrecer un modo macro para tomas de *close-up*; y un seguro infinito o modo de paisaje con el fin de captar los objetos a la distancia. Cuando cambia a estos modos, el autoenfoque podría desactivarse, así que es necesario asegurar que su sujeto esté ubicado dentro del rango de enfoque, del modo seleccionado. Revise el manual de su cámara, para descubrir la cámara adecuada para cada distancia.

Enfocar manualmente

En la mayoría de las cámaras digitales comerciales, usted obtiene igualmente opciones no manuales de enfoque, o solo una o dos opciones adicionales de autoenfoque. Usted debería ser capaz de elegir una configuración especial de enfoque, o tan solo una o dos opciones adicionales de autoenfoque. Usted debería ser capaz de escoger una opción especial de enfoque, para los acercamientos y otra para los sujetos lejos.

Pero algunas cámaras de bajo costo un más extensos controles de enfoque manual. A pesar de que algunos modelos ofrecen un mecanismo de enfoque tradicional, donde usted mueve el lente para enfocar, la mayoría de las cámaras requieren que usted utilice el menú de controles, con el fin de seleccionar la distancia a la cual usted desea que la cámara enfoque.

La habilidad para configurar el enfoque en una distancia determinada de la cámara es útil, cuando pretende tomar varias imágenes de un sujeto estático. Al configurar el enfoque manualmente, no tiene que darse a la tarea de buscar el autoenfoque para cada toma. Solo asegúrese de que ha medido con precisión la distancia entre el sujeto y la cámara, cuando configura la distancia del enfoque manualmente.

Si usa un enfoque manual por tomas de *close up*, deje la regla y asegúrese de tener la distancia correcta entre la cámara y el objeto. Usted no puede tener una buena idea, si el enfoque está bien desde el visor o LCD, y una pulgada fuera de foco significa una imagen borrosa.

¡Sostenga esas cosas firmemente!

Una imagen borrosa no es siempre una consecuencia de un enfoque insuficiente; puede también tener imágenes movidas, si la cámara es desplazada durante la captura.

Sostener la cámara firmemente es imperativo en cualquier situación, pero es especialmente importante, cuando la luz es baja y es necesaria una larga exposición. Eso significa que debe mantener su cámara fija más tiempo, que cuando toma con luz brillante.

Siga estos trucos para sostener la cámara:

- Presione sus codos contra sus costillas, mientras toma la foto.

- Apriete, no golpee el obturador. Use un toque suave para disminuir la posibilidad de mover la cámara al presiona el obturador.

- Coloque la cámara en una repisa, una mesa o una superficie firme. Aún mejor, si emplea un trípode. Puede adquirir un trípode barato por unos $20.

- Si su cámara ofrece una función de auto-toma, puede optar por una toma con manos libres, con el fin de eliminar las posibilidades de que la cámara se mueva. Coloque la cámara en el trípode (u otra superficie), ajuste la cámara para la auto-toma y presione el obturador (o haga lo que diga su manual para activar esa función). Luego aléjese de la cámara. Después de unos segundos la cámara disparará la foto por usted.

Por supuesto, si usted tiene la suerte de poseer una cámara con control remoto, puede sacar provecho de esa función, en lugar del modo de auto-toma.

Cambiar la profundidad de campo

Si usted es un fotógrafo experimentado, probablemente sabe que un aspecto de enfocar la profundidad de campo es controlado en parte, por la abertura que emplee al tomar la foto. La profundidad de campo se refiere a cuan importante es el enfoque preciso, en una imagen. Cuanto más larga la profundidad de campo, más amplia la zona del enfoque preciso.

La Figura 5-17 muestra un ejemplo de cómo la abertura afecta la profundidad de campo. Para ambas imágenes, usé el modo de enfoque macro de la cámara. Pero tomé la imagen de la izquierda, con una configuración de abertura de f3.4 y la imagen de la derecha con una abertura de f11.

En la imagen de la izquierda, solo los objetos ubicados muy cerca del tulipán que está al frente, están enfocados con precisión, en otras palabras, la imagen tiene una profundidad de campo muy corta. Al reducir la abertura se aumenta la profundidad de campo. (Recuerde, el número f más alto significa menor abertura).

f/3.4 f/11

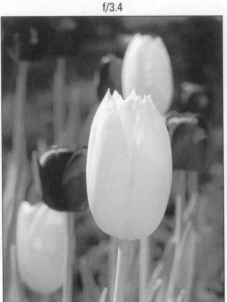

Figura 5-17:
Al tomar
estos tulipa-
nes con una
abertura de
f3.4 (izquier-
da) resultó
con una
profundidad
de campo
más corta,
que con una
abertura
de f11
(derecha).

Ya que las cámaras digitales generalmente, no tienen rangos de abertura muy amplios como las cámaras de película, no puede alterar el ancho de la profundidad de campo, hasta el mismo grado que lo realiza en una cámara de película SLR. No obstante, como puede observar en la Figura 5-17, aún puede producir un salto de profundidad de campo, para adquirir mayor información sobre este tema, puede consultar el capítulo 6.

Si su cámara digital no ofrece control de abertura o lente zoom, puede usar los filtros de imágenes borrosas de su editor de fotografías, discutidos en el Capítulo 10, para crear un efecto de profundidad de campo corta, en una foto ya existente.

Dilemas de Digicam
(Y cómo resolverlos)

• •

En este capítulo

▶ Elegir la resolución correcta y las configuraciones de compresión

▶ Lograr que el blanco sea blanco

▶ Componer para la creatividad digital

▶ Dedicar más pixeles a su objetivo

▶ Trabajar con zoom óptico y digital

▶ Capturar acciones

▶ Captar panoramas

▶ Evadir imágenes granuladas

▶ Lidiar con otras características digitales

• •

La mayoría de los consejos y técnicas en el Capítulo 5, se pueden aplicar no solo en la fotografía digital sino también, a la fotografía de película tradicional. Este capítulo es diferente.

Aquí, hallará la forma de enfrentarse a retos que son únicos de la fotografía digital. Además, descubrirá cómo transformar la estrategia de captura para tomar ventaja de las muchas posibilidades, las cuales están abiertas ahora, que se ha trasladado al mundo digital.

En otras palabras, es hora de ver la fotografía desde la perspectiva de los pixeles.

Marcar sus Configuraciones de Captura

Antes de presionar el obturador o de componer su imagen, necesita tomar algunas decisiones acerca de cómo desea que la cámara capture y almacene sus imágenes. La mayoría de las cámaras digitales le ofrecen una opción de resolución de imagen y configuraciones de compresión, y algunas le permiten almacenar la imagen en uno o dos diferentes formatos.

Las siguientes secciones le ayudarán a llegar a las conclusiones correctas acerca de la resolución de su cámara, compresión y las opciones de formatos de archivos.

Configurar la resolución de captura

Según sea su cámara, podrá elegir entre dos o más configuraciones de resolución de imagen. Estas configuraciones determinan cuántos pixeles horizontales y verticales va a contener la imagen, no los pixeles por pulgada (ppi, por sus siglas en inglés). Usted configura este segundo valor en su editor de fotos, antes de imprimir una de sus fotos digitales. (Vea el capítulo 2, para la historia completa de esta resolución).

En algunas cámaras la resolución de los valores se especifica en pixeles — 640 x 480, por ejemplo, — con la cuenta de los pixeles horizontales siempre al inicio. Pero en otras cámaras, las diferentes configuraciones de resolución corresponden a nombres vagos como Básico, Fino, Superfino y otros.

El manual de su cámara debe especificar exactamente, cómo debe ir cambiando la resolución de la imagen y cuántos pixeles obtiene en cada configuración. Además puede encontrar información, sobre cuántas imágenes puede almacenar por megabyte de memoria de cámara con cada configuración.

Cuándo configure la resolución de la cámara, considere el elemento final de la imagen. Para Web o en imágenes de pantalla puede quedarse con 640 x 480 pixeles o aún 320 x 240 pixeles. Pero si quiere imprimir su imagen, elija la configuración de captura, la cual se acerque a darle la resolución deseada — de pixeles por pulgada o ppi — recomendada por su manual de impresión.

Por ejemplo, suponga que su cámara ofrece las siguientes opciones de resolución: 640 x 480, 1024 x 768, y 1600 x 1200. Su manual de impresión le indica que el la resolución para mayor rendimiento de calidad de impresión, es de 300 pixeles por pulgada. Si captura la imagen a una resolución más baja, el tamaño de la impresión de 300 ppi es alrededor de 2 pulgadas de ancho, por 1.6 pulgadas de alto. En 1024 x 768 usted obtiene un tamaño de impresión alrededor de 3.4 x 2.5 pulgadas; en 1600 x 1200, cerca de 5 x 4. (Estas son algunas guías, usted será capaz de obtener mejores impresiones con menos pixeles por pulgada).

Por supuesto, cuantos más pixeles, mayor archivo de imagen y mayor cantidad de memoria. Es decir, si su cámara tiene una memoria limitada y está tomando en un lugar, desde donde no puede bajar imágenes a su computadora, debe elegir una configuración de una resolución más baja, con el fin de poder almacenar más imágenes. Alternativamente, puede seleccionar un grado más alto de compresión de imagen, (como se discute en la siguiente sección) para reducir el tamaño del archivo.

En algunas cámaras, la resolución de la captura baja automáticamente, cuando do usa ciertas funciones. Por ejemplo, muchas cámaras proveen un modo de explosión, la cual le permite registrar series de imágenes con tan solo presionar el obturador (vea "Tomar un objeto en movimiento", más adelante en es-

te capítulo). Cuando utiliza este modo, la mayoría de las cámaras reducen la resolución de captura a 640 x 480 pixeles o menos. Las cámaras que ofrecen una elección de configuraciones de ISO también típicamente, limitan la resolución a las configuraciones máximas. (el Capítulo 2 explica el ISO).

Elegir configuraciones de compresión

Probablemente, su cámara le ofrezca un control por la cantidad de compresión aplicada a sus imágenes. Puede leer más acerca de compresión en el Capítulo 3, pero en breve, la compresión reduce algunos datos de un archivo de imagen, así que se reduce el tamaño de ese archivo.

Compresión *Lossless* (sin pérdida) elimina sólo los datos de imagen redundantes, por eso cualquier cambio en la calidad de la imagen es virtualmente indetectable. Sin embargo, como la compresión sin pérdida frecuentemente, no reduce significantemente el tamaño del archivo, la mayoría de las cámaras usan compresión lossy(con pérdida), esta es menos discriminatoria cuando se desechan datos. La compresión con pérdida es excelente para reducir el tamaño de los archivos, pero debe pagar el precio de reducir la calidad de la imagen. Cuanta más compresión aplica, más sufre su imagen. El Plato de Color 3-1 le brinda un ejemplo de cómo las diferentes cantidades de compresión afectan la calidad de la imagen.

Generalmente, las configuraciones de compresión poseen sobrenombres imprecisos como las configuraciones de resolución, como: Bueno/Mejor/Excelente o Máximo/Normal/Básico. Recuerde que estos nombres se refieren no al tipo o cantidad de compresión aplicada, sino a la calidad de imagen que dio como resultado. Por ejemplo, si configura su imagen con la configuración: Excelente la imagen será menos comprimida que si hubiera elegido la configuración: Bueno. Por supuesto, cuanto menos comprima su imagen, más grande será el tamaño del archivo y por lo tanto, le cabrán menos imágenes en la memoria de su cámara.

Como todas las cámaras ofrecen diferentes opciones de compresión, será mejor que consulte el manual del usuario con el fin de qué hacen las opciones que posee. Normalmente, puede encontrar un cuadro en el manual, que indica cuántas imágenes puede acumular en cierta cantidad de memoria, con las diferentes opciones de compresión. Pero debe experimentar, para determinar cómo se ve afectada la calidad de sus imágenes con las diferentes configuraciones. Tome la misma foto en diferentes configuraciones de compresión, para tener una idea de cuánto daño hace a su imagen, si usa los niveles más altos de compresión. Si su cámara tiene varias configuraciones de resolución de captura, haga la prueba para cada resolución.

Cuando elija las opciones de captura, recuerde que el conteo de pixeles y la compresión trabajan en conjunto, para determinar el tamaño del archivo y la calidad de la imagen. Toneladas de pixeles y compresión mínima significan grandes archivos y máxima calidad. Pocos pixeles y máxima compresión significan archivos pequeños y menor calidad.

Seleccionar el formato de archivo

Algunas cámaras le permiten seleccionar entre diferentes formatos de archivo como: JPEG, TIFF y otros. (El Capítulo 7 explica este y otros formatos de archivo). Algunas cámaras también poseen un archivo propietario, — este es un formato único para la cámara, además de los formatos estándar.

Cuando decida el formato de archivo, considere estos factores:

✔ Algunos formatos de archivo resultan ser archivos de imagen más largos que otros, por la estructura de los datos en el archivo o la cantidad de compresión aplicada.

Si esto le suena un poco vago, está en lo correcto. Le sugiero tomar la misma imagen con los diferentes formatos de archivo, disponibles en su cámara. Luego transfiera las imágenes a su computadora y compare el tamaño de cada una. Así sabrá cuál formato usar, cuando quiera almacenar la mayor cantidad de imágenes en la memoria de su cámara.

✔ El formato seleccionado puede afectar la calidad de su imagen. Así que dé a todas sus imágenes probadas una inspección de cerca. ¿Alguna luce más precisa que la otra? ¿Hay alguna un poco granulada en algunas áreas, donde las otras se ven bien? Cuando la calidad de la imagen es la prioridad, elija el formato de archivo que le proporciona las mejores imágenes.

No obstante, mantenga en mente que obtiene mejor calidad de imagen, con los tamaños de archivo más grandes. Por ejemplo, algunas cámaras le permiten almacenar imágenes, como archivos TIFF sin compresión o como JPG con alguna compresión. A pesar de que indudablemente, recibe mejor imagen de la opción TIFF, el número de imágenes que puede obtener antes de llenar el espacio de su cámara, será mucho menor que si selecciona JPEG.

✔ Una vez que todas las cosas tienen el mismo valor, elija un formato de archivo estándar, como JPEG o TIFF, antes que el formato de imagen propietario de la cámara. ¿Por qué? Porque la mayoría de los formatos propietarios no tienen soporte para los programas de catalogación de imágenes ni edición de imágenes. Así que antes de que pueda editar o catalogar sus imágenes, debe tomar un paso extra para convertirlas en un formato de archivo estándar, usando el software que vienen con su cámara.

Si está transfiriendo las imágenes a su computadora usando una conexión de cable, puede utilizar la conversión de formato, al mismo tiempo que descarga (revise el manual de software de su cámara para obtener información del software y vea el Capítulo 7, para adquiri mayor información en este proceso). Pero si está transfiriendo imágenes vía diskette, adaptador de disco o memoria externa, el almacenar sus imágenes en un formato estándar más que en el formato propietario, significa que podrá abrir sus archivos en el disco o la tarjeta de memoria inmediatamente, sin tener que hacer ninguna conversión.

✔ Muy pocas cámaras ofrecen las opciones de almacenamientos de imágenes en el formato de archivo FlashPix, desarrollado hace pocos años, FlashPix fue considerado como la solución ideal para las imágenes digitales. A pesar de que el concepto detrás de FlashPix era misterioso, el formato nunca extendió su uso y parece haber desaparecido. Como resultado, muy pocos programas de catalogación y edición de imágenes pueden trabajar con archivos FlashPix. Así que manténgase lejos de este formato, a menos de que su software lo acepte con los brazos abiertos.

Balancear sus Blancos y Colores

Las diferentes temperaturas de luz tienen diferentes *temperaturas de color*, lo anterior es una linda forma de decir que poseen diferentes cantidades de luz roja, verde y azul.

La temperatura de color se mide en grados Kelvin, un detalle que no necesariamente, debe recordar a menos que quiera codearse con fotógrafos de película o camarógrafos experimentados, quienes emplean con frecuencia esa terminología.

De todas formas, la temperatura de color de la fuente de luz afecta el modo, mediante el cual, la cámara — o el vídeo digital o de película, — perciben los colores de los objetos que se fotografían. Si ha tomado fotos con luz fluorescente, probablemente, ha notado un tinte verde en ellas. El tinte viene del color de la luz fluorescente.

Los fotógrafos de película emplean películas especiales o filtros de lente, diseñados para compensar las diferentes fuentes de luz. Pero las cámaras digitales, como las cámaras de video resuelven el problema de la temperatura del color, usando un proceso llamado *balance de blancos*. Este proceso simplemente le avisa a la cámara cuál combinación de luz roja, verde y azul se percibirá como blanco puro en determinadas condiciones. Con esa información como base, la cámara puede reproducir con destreza todos los demás colores presentes en la escena.

En la mayoría de las cámaras, el balance de blancos se realiza automáticamente. Pero muchos modelos de cámaras costosos poseen controles para balancear manualmente. ¿Para qué querría balancear blancos manualmente?, Porque algunas veces, el balance de blancos automático no funciona muy bien, eliminando colores no deseados. Si nota que sus blancos no son realmente blancos o que la imagen tiene un tinte no natural, algunas veces, puede corregir este problema al elegir una diferente configuración de balance de blancos.

Típicamente, puede elegir de las siguientes configuraciones manuales:

- Con luz de día o en día soleado, para fotografiar en el exterior con mucho brillo.
- Nublado, para tomar cielos brumosos.
- Fluorescente, para tomar con luz fluorescente, como las que hay en las oficinas y en los edificios.
- Tungsten, para tomar con luz incandescente (la iluminación estándar en las casas)
- Flash, para tomar con el flash interno.

El Plato de Color 6-1 le ofrece una idea de cómo se afectan los colores con el balance de blancos. Tomé esas fotos con una cámara digital Nikon. Normalmente, el balance de blancos automático en esta cámara funciona muy bien. No obstante, esta ubicación de obturación se hace más compleja, porque el sujeto está iluminado por tres diferentes fuentes de luz. Como la mayoría de los edificios, este poseía la luz fluorescente, la cual ilumina al sujeto desde arriba. Hacia la izquierda del sujeto (el lado derecho de la foto). El brillo de la luz del día estaba reflejándose a través de la gran ventana de la cámara. Y para hacer las cosas más complicadas, yo cambié por el flash de la cámara.

La imagen tiene un suave color amarillo en la configuración automática. Esto se debe a que en la modalidad automática, la cámara utilizada selecciona la configuración de balance de blancos del Flash, cuando este está activado, (por esa razón, los resultados del modo de Flash y el modo Automático son los mismos en el Plato de Color). Pero el modo de Flash balancea el color, solamente por la temperatura del flash y no toma en cuenta, las otras dos fuentes de luz que dan al sujeto. En mi escenario de obturación, la configuración Fluorescente obtiene el mejor balance de color con la opción Soleado, viniendo un segundo después.

No obstante, los controles del balance del color se diseñaron con el fin de mejorar la nitidez del color, algunos fotógrafos digitales los emplean para imitar los efectos producidos por los filtros de color tradicionales, como el filtro cálido. Como se ilustra en el Plato de Color 6-1, puede obtener una variedad de tomas de la misma escena, con tan solo variar el balance de blancos. La forma en que cada configuración afecte los colores de su imagen, depende de las condiciones de luz existentes en su escena.

Si su cámara no ofrece ajustes de balance de blanco o usted olvida este detalle mientras toma la foto, puede eliminar un color no deseado o dar a su imagen un tono cálido o frío, cuando edita la foto. El Capítulo 10 le da información sobre el ajuste del color.

Componer para la Composición

Para casi todas las variables, las reglas de composición de la fotografía digital son las mismas, las cuales se han seguido en la fotografía de película. Sin embargo, cuando está creando las imágenes digitales, debe considerar un factor adicional: cómo se usará la imagen. Si desea sacar la imagen de su fondo, con el fin de pegarla en otra imagen, preste atención al fondo y al marco de esta.

Los gurúes de la fotografía digital se refieren a este proceso de combinar dos imágenes como *composición*.

Suponga que está creando un panfleto de un producto y desea crear un montaje fotográfico, que combine imágenes de cuatro productos. Para hacer la vida del fotógrafo más fácil en la etapa de edición de la imagen, tome cada objeto en un fondo blanco. De esta forma, puede separar fácilmente el producto del fondo, cuando esté listo para cortar y pegar la imagen en su montaje.

Como se explica en el Capítulo 11, debe seleccionar un elemento antes de sacarlo de su fondo y pegarlo en otra imagen. Seleccione un simple trazo alrededor de la imagen, para que la computadora sepa cuáles pixeles cortar y pegar. ¿Por qué tomar al sujeto en un fondo plano hace las cosas más simples? Porque la mayoría de los softwares de edición de fotos ofrecen una herramienta, que le permite seleccionar el color de su imagen, con el fin de seleccionar automáticamente, áreas con colores similares. Si toma su sujeto contra un fondo rojo, por ejemplo, puede seleccionar el fondo al hacer clic en un fondo rojo. Puede invertir la sesión, (reverso) para seleccionar fácilmente al objeto.

Si capta el objeto contra un fondo complejo, como el de la Figura 6-1, pierde esta opción. Debe dibujar manualmente el borde seleccionado, trazándolo alrededor con el mouse. Seleccionar una imagen a mano, especialmente, si se trabaja con el mouse es difícil para muchos.

Toda esta selección de asuntos, se explica mejor en el capítulo 11, no obstante, por ahora, solo recuerde que si quiere separar un objeto de su fondo en la etapa de edición, debe tomar este objeto con un fondo plano, como el presentado en la Figura 6-2. Asegúrese de que el color del fondo sea distinto de los colores en el perímetro del sujeto, no del interior, si tiene un sujeto multicolor como el de la cámara en la Figura 6-2. Yo tomé la cámara contra un fondo oscuro, para obtener un mejor contraste con los bordes plateados.

Vea el Plato de Color 12-2 para dar otro vistazo de este concepto. Yo sabía que quería cortar y pegar cada uno de los objetos en el montaje, así que elegí fondos contrastantes cuando tomé las fotos. En algunos casos, un contraste de blancos trabaja mejor que los colores elegidos, pero no quiero aburrirlos con páginas llenas de fondos blancos, si usted pagó por colores vivos).

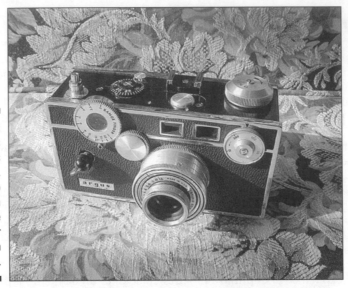

Figura 6-1:
Evite fondos recargados como este, cuando toma objetos que planea usar en un collage.

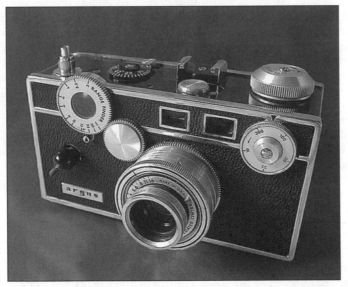

Figura 6-2:
Tome elementos de collage contra fondos planos, contrastando los fondos y trate que el objeto llene lo más que pueda el encuadre.

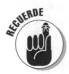

Otra regla importante de tomar imágenes para componer es rellenar el recuadro lo más posible con su sujeto, como hice en la Figura 6-2. De esa forma, usted da la máxima cantidad de pixeles a su sujeto, más que desperdiciarlos con un fondo que no va a usar. Cuantos más pixeles tenga, mejor calidad de impresión obtendrá. (Vea el Capítulo 2, para obtener mayor información de esta ley de imagen digital).

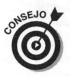

Mientras estamos en el tema de crear collages fotográficos, deje un espacio en su próxima expedición fotográfica, para encontrar superficies las cuales pueda emplear como fondos en sus imágenes compuestas. Por ejemplo, un *close up* de una pieza de mármol o una lámina de madera maltratada por el tiempo, pueden servir como un fondo interesante para su montaje, como se ilustra en el Plato de Color 11-2.

Acercarse sin Perderse

Muchas cámaras digitales le ofrecen lentes zoom, estos le ayudan a tener una perspectiva de *close-up* de su sujeto, sin tener que molestarse en irlo a perseguir.

Algunas cámaras proveen un *zoom óptico*, el cual es un verdadero lente de zoom, justo como el que tendría en su cámara de película. Otras cámaras ofrecen un zoom digital, el cual no es para nada un lente de zoom. Las siguientes dos secciones le brindan guías para trabajar con los dos tipos de zoom.

Tomar con un zoom óptico (el real)

Si su cámara tiene un zoom óptico, mantenga este secreto en mente, antes de presionar el botón del zoom o cambiar:

- Cuanto más cerca esté del sujeto, mayores serán las posibilidades de cometer un error de paralaje. El Capítulo 5 explica en detalle este fenómeno, pero en breve, los errores de paralaje provocan que la imagen observada en el visor, sea diferente de la vista y registrada por el lente de su cámara. Para asegurarse de salir bien con la imagen que tiene en mente, encuadre su foto usando el monitor LCD en lugar del visor. Alternativamente, puede encuadrar su sujeto, utilizando las marcas de encuadre de su visor. Revise el manual de la cámara para hallar cuáles marcas se aplican para tomas de zoom.

- Cuando use el zoom en un objeto, puede colocar menos del fondo en el encuadre, que cuando realiza el alejamiento, y hace el *close up* acercándose usted al sujeto, como se ilustra en la Figura 6-3. En esta toma, el zoom me permitió llenar el encuadre sin tener que incluir la nada atractiva área, detrás de las flores.

- Acercarse a una configuración de telefoto, también tiende a lograr que el fondo se vea más borroso, que si toma cerca del sujeto. Esto sucede porque la profundidad de campo cambia cuando usted se acerca. La profundidad de campo sin embargo, solo se refiere a la zona de enfoque preciso de su foto. Con una corta profundidad de campo, — esta se obtiene al efectuar acercamientos de elementos, ubicados cerca de la cámara, son enfocados con precisión, pero los objetos situados en el fondo a la distancia, no. Cuando lleva a cabo una configuración de zoom, obtiene una mejor profundidad de campo, así que los sujetos a la distancia pueden lucir tan precisos, como su sujeto principal. Observe que los

ladrillos de la porción izquierda de la Figura 6-3 — la imagen a la que aplicó el zoom- se ven menos. Este efecto pudo verse pronunciado si las flores se hubieran colocado lejos de los ladrillos.

Mantenga en mente que cuando varía la configuración de la abertura de la cámara , también afecta la profundidad de campo. Vea la última sección del Capítulo 5, para obtener mayor información.

Usar un zoom digital

Algunas cámaras traen ciertas innovaciones en el zoom y proveen los zoom digitales más que los ópticos. Con el digital, la cámara alarga los elementos al centro del cuadro, para crear la *apariencia* que quería.

Piense que quiere tomar un bote que está flotando en medio de un lago. Usted decide hacer un acercamiento del bote y dejar el entorno. La cámara elimina los pixeles del lago y magnifica los pixeles del bote para llenar el cuadro. El resultado no es diferente, si hubiera capturado el lago y el bote; y luego hubiera eliminado el lago con el software y aumentado el bote. Un zoom digital no produce el mismo cambio de profundidad de campo que un zoom óptico. (Ver las próximas secciones para más detalles sobre este aspecto).

Figura 6-3: Llevar a cabo un acercamiento de un sujeto (izquierda) significa menos fondo en el encuadre, que alejarse y moverse cerca del sujeto (derecha).

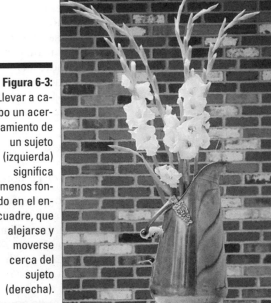
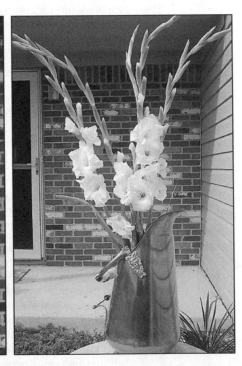

Si al usar el zoom digital no obtiene nada diferente de lo que puede hacer con su software, ¿por qué querría usarlo? Para lograr imágenes más pequeñas, esto significa que puede almacenar más imágenes en su cámara, antes de tener que bajarlas. Como la cámara está deshaciéndose de los pixeles que no necesita alrededor del cuadro, no debe almacenar esos pixeles en su cámara. Si usted sabe que no necesita esos pixeles extra, siga adelante y use el zoom digital. Sin embargo, si no está claro, ignore la función y realice sus recortes con el software.

Captar un Objeto en Movimiento

Capturar acciones con una cámara digital no es tan fácil. Como habrá notado si leyó el Capítulo 2, este tipo de cámaras necesitan mucha luz para producir buenas imágenes. A menos que esté tomando con una configuración de luz muy brillante, la velocidad de obturación requerida hará exponer la imagen, debe ser muy lenta para frenar la acción, — esto sería grabar un sujeto en movimiento no borroso.

Para corregir el problema, la cámara necesita algunos segundos con el objetivo de establecer las configuraciones de autoenfoque y autoexposición, antes de realizar la toma, más unos segundos después de su toma, para procesar y almacenar la imagen en la memoria. Si está tomando con flash, también debe dar unos segundos al flash para que recicle entre tomas.

Algunas cámaras ofrecen una velocidad de fuego más rápida, a esta se le llama *modo de quemado o modo de captura continua*, la cual le permite tomar una serie de fotos, al presionar una vez el obturador. La cámara toma las imágenes con intervalos de tiempo, mientras usted mantiene el botón presionado. Esta función elimina algunos de los lapsos que se dan, entre el momento que presiona el obturador y el momento en que puede realizar la otra toma. Usé el modo de quemado con una cámara digital Kodak para registrar la serie de imágenes de la Figura 6-4.

Si su cámara ofrece el modo de quemado, busque la forma de capturar más o menos imágenes en determinado lapso. Para capturar las imágenes de la Figura 6-4, por ejemplo, configuré la cámara en el modo más rápido, tres cuadros por segundo.

Mantenga en consideración que la mayoría de las cámaras pueden tomar solo fotos de media o baja resolución, con el modo de quemado (las fotos de alta resolución requieren mayor tiempo de almacenamiento). Y generalmente, no hay flashes disponibles para este modo. Sin embargo, lo más importante es que establecer el tiempo de sus capturas, con el fin de tomar el punto máximo de la acción, es muy difícil. Note que en la Figura 6-4, no capturé el momento más importante del remate, — precisamente, al hacer el palo contacto con la bola. Si está interesado en capturar un momento en especial, debería usar el modo de captura regular, para tener un mejor control de cuándo se toma cada foto.

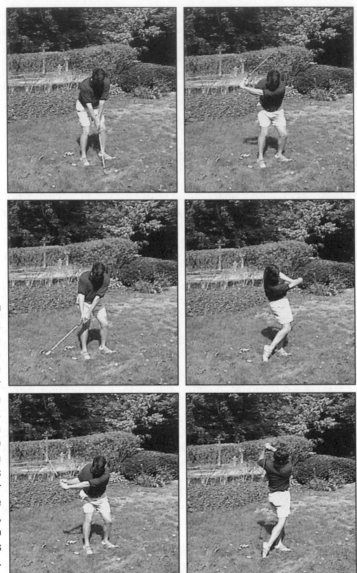

Figura 6-4:
El modo de quemado le permite tomar sujetos en movimiento. Aquí, una configuración de captura de tres cuadros por segundo de un golfista, rematando en seis etapas.

Cuando está tomando acciones "de la manera normal", la cual es sin ayuda del modo de quemado, use estos trucos para obtener un mejor desempeño, al parar un objeto en movimiento:

✔ Adelántese para observar el enfoque y la exposición. Presione el obturador hasta la mitad, para iniciar el proceso de autoenfoque y autoexposición (si su cámara ofrece estas opciones) mucho antes de tomar la foto. De esa forma, cuando sucede la acción no tiene que esperar a que estos sean configurados. Cuando vea la exposición y el enfoque, apunte la cámara hacia un objeto o persona que esté aproximadamente a la misma distancia, y con la misma iluminación que el sujeto que va a tomar. Vea el Capítulo 5, para adquirir mayor información sobre el enfoque y la exposición.

✔ Anticipe la toma. Con casi cualquier cámara, existe un leve lapso, entre el momento en que obtura y al grabar la imagen. Así que el truco para hacer la toma, consiste en presionar el obturador un segundo antes de ocurrir la acción. Practique tomando con su cámara, hasta obtener una mejor idea de cuánto necesita adelantarse con la toma.

✔ Encienda el flash. No importa si es la luz del día, encienda el flash, esto causa que la cámara seleccione una toma más rápida, para congelar mejor la acción. Para estar seguro de que el flash está activado, use el modo de flash de relleno, del que hablamos en el Capítulo 5. Sin embargo, recuerde que el flash necesita reciclarse entre las tomas. Así que para tomar una serie de acciones, usted preferirá apagar el flash

✔ Intercambie por el modo de autoexposición con prioridad en la obturación (si está disponible). Luego seleccione la máxima velocidad de obturación que tenga la cámara y realice una toma de prueba. Si la imagen es muy oscura, disminuya la velocidad y lleve a cabo otra prueba. Recuerde que en la modalidad de prioridad de obturación, la cámara lee la luz de la escena, y luego configura la abertura que se necesita, con el fin de exponer la imagen en la velocidad apropiada. Así que si la iluminación no es excelente, no estará disponible una configuración de la velocidad de obturación suficientemente rápida, como para frenar la acción. Para adquirir mayor información sobre este tema, refiérase al Capítulo 5.

✔ Use una menor resolución de captura. Cuanto menor es la velocidad de captura, menor el archivo de imagen y menos tiempo, para que la cámara grabe la imagen en la memoria. Eso significa que puede tomar una segunda foto más rápido, que si emplea alta resolución.

✔ Si su cámara tiene la opción de "revisión instantánea", la cual instantáneamente, muestra la foto que se tomó en el monitor LCD, desactive esa función. Cuando la cámara está activa, no le permite tomar ninguna foto en el periodo de revisión.

✔ Asegúrese de que las baterías de su cámara estén cargadas. Baterías a medio descargar, a veces tienen como consecuencia, que su cámara no se desempeñe como usted desea.

✔ Mantenga la cámara encendida. Como las cámaras digitales consumen rápidamente las baterías, la tendencia natural es apagar la cámara entre tomas. Pero las cámaras de este tipo, toman algunos segundos para calentar, después de que las enciende — durante ese tiempo, si trata de grabar, estará encendiéndose y apagándose. Apague el monitor LCD para conservar más carga en las baterías.

Tomar Piezas del Panorama

Imagine que está parado frente al Gran Cañón, maravillado por el color, la luz y la majestuosidad de las formaciones rocosas. "¡Si tan solo pudiera captar todo esto en una fotografía!". Sin embargo, al ver la escena a través de su cámara, se da cuenta, de que es imposible hacer justicia a tal espectáculo, con una foto común.

Espere — no deje la cámara para buscar una postal de souvenir. Cuando toma digitalmente, no debe tratar de comprimir todo el cañón, — o cualquier sujeto que desee captar —en un recuadro. Puede tomar una serie de fotos, cada una de una parte diferente de la escena y luego, juntarlas como si estuviera haciendo una colcha de retazos. La Figura 6-5 muestra dos imágenes de una granja famosa, que armé del panorama que mostré en la Figura 6-6.

Figura 6-5: Junté estas dos piezas para crear un panorama 6-6.

Figura 6-6: El panorama que resultó, muestra la famosa finca completa.

A pesar de que usted puede llevar a cabo estas composiciones con su editor de fotos, con la opción de cortar y pegar, hay una herramienta exclusiva para eso, la cual le hace el trabajo más sencillo. Simplemente, baje las imágenes que desee unir y el programa lo asiste para pegarlas.

Algunos fabricantes de cámara poseen herramientas para unir, como parte del software. Adicionalmente, muchos programas de edición de fotos tienen esas herramientas. La Figura 6-7 le muestra la versión provista en los elementos de Photoshop. Además puede comprar softwares como ArcSoft Panorama Maker ($30, www.arcsoft.com) y Photovista Panorama, de MGI Software ($50, www.mgisoft.com).

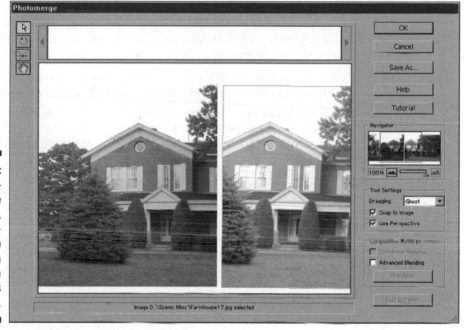

Figura 6-7: Los elementos de Photoshop, una herramienta de panorama para unir las imágenes.

El proceso de pegar es fácil, si se toman las fotos originales correctamente. Si no, arruinará la imagen y quedará una colcha de retazos mal confeccionada. Esto es lo que necesita saber:

- Debe capturar cada imagen usando la misma distancia y alto de la cámara, con respecto al sujeto. Si está tomando un edificio muy ancho, no se acerque más cerca de un lado del edificio que del otro, y no levante la cámara por una de las tomas de la serie.

- Cada toma debe tener un poco de la otras, al menos un 30 por ciento. Piense que está tomando una línea de diez automóviles. Si la imagen uno contiene los primeros tres autos, la imagen dos debe contener el tercer carro, y luego continuar con el cuarto y con el quinto. Algunas cámaras

proveen un modo de panorama, el cual muestra una porción de la toma anterior en el monitor, de tal forma, que puede observar cómo alinear la siguiente toma. Si su cámara no ofrece esta función, necesita llevar a cabo una nota mental, acerca de dónde finaliza cada foto, para saber dónde debe iniciar con la siguiente.

✔ Mientras pone la cámara a captar las diferentes tomas del panorama, imagine que la cámara está colocada encima de un polo, con el lente de la cámara alineado con el polo. Asegúrese de usar esa misma alineación, cuando hace cada toma. Si no mantiene el mismo eje de rotación durante sus fotos, no tendrá éxito al unir después las imágenes , para obtener mejores resultados, utilice un trípode.

✔ Mantener la cámara firme es igual de importante. Algunos trípodes incluyen niveladores de agua, los cuales le ayudan a mantener la cámara en buena posición. Si no tienen este tipo de trípode, mejor será que adquiera un nivel, que se adhiera y lo coloque encima de su cámara.

✔ Utilice un enfoque consistente. Si asegura el enfoque contra el sujeto en una toma, no lo enfoque en el fondo durante la siguiente.

✔ Revise el manual de su cámara, con el objetivo de conocer cuáles funciones acerca de asegurar la exposición, le ofrece. Esta función retiene una exposición consistente, durante la serie de tomas. Esto es importante para que la continuidad sea natural.

Si su cámara no ofrece una forma para cambiar la autoexposición, necesitará llenar la cámara usando una exposición consistente. Piense que una mitad de la escena posee sombras y la otra es asoleada. Con la autoexposición disponible, la cámara aumenta la exposición en las zonas con sombra y la disminuye en las asoleadas. Eso suena como algo muy bueno, pero lo que realmente hace es crear un notable cambio de color, entre las dos partes de la foto. Para prevenir este problema, asegure el enfoque y la exposición en el mismo punto, para cada toma. Elija un punto brillante medio, para obtener mejores resultados.

✔ Manténgase alejado de la gente, de los autos y otros objetos que estén en movimiento en el fondo, trate de no incluirlos en su imagen. Si una persona está caminando en medio del panorama que esta captando, se arruinará pues esta persona saldrá en todos los cuadros de la serie.

Si realmente se divierte creando panoramas o regularmente, debe realizarlos con propósitos comerciales, puede hacer su vida más fácil, invirtiendo en productos como la cabeza de trípode Kaidan KiWi+, mostrada en la Figura 6-8. este accesorio del trípode le permite asegurarse de que cada toma está perfectamente configurada, con el fin de crear el panorama completo. El KiWi+ tiene un costo de $300 (www.kaidan.com).

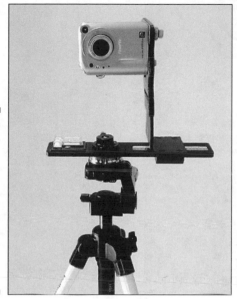

Figura 6-8:
Los accesorios para trípode como el Kaidan KiWi+ realizan las tomas panorámicas más sencillas.

Los fotógrafos con elevados presupuestos pueden considerar herramientas de *panorama de una toma*, las cuales consideran todas las imágenes necesarias, para crear una imagen panorámica de 360 grados, con sólo presionar una vez el obturador. Espere invertir unos $1,000 por esas herramientas, ofrecidas por Kaidan y algunos otros fabricantes.

Evadir la Varicela Digital

¿Ha observado puntos en sus imágenes con algunos colores? Si es así, aquí le ofrecemos algunos remedios:

- ✔ Utilice una menor configuración para comprimir. Las imágenes distorsionadas o con manchas generalmente, son causadas por demasiada compresión. Revise el manual de su cámara, con el objetivo de encontrar cómo elegir menor compresión.

- ✔ Aumente la resolución. Unos pocos pixeles pueden significar imágenes boqueadas — *pixeleadas*. Cuanto más grande imprima la foto, más problemas tendrá. (Vea el capítulo 2, para adquirir más información acerca de cómo la baja resolución, implica mala impresión.

- ✔ Aumente la luz. Las fotos que se toman con muy poca luz muchas veces, quedan granuladas. Vea la imagen expuesta en la Figura 6-9.

- ✔ Disminuya la configuración de ISO de la cámara (si es posible). Generalmente, cuanto más alto es el ISO, más granulada resulta la imagen. Para obtener mayor información sobre este asunto, revise el Capítulo 5.

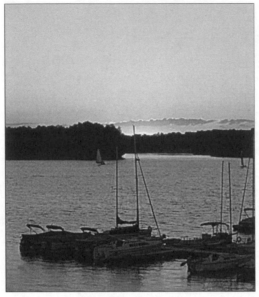

Figura 6-9:
La escasa
iluminación
resulta
en las
imágenes
granuladas.

Lidiar con "Funciones" Molestas"

¿Conoce ese dicho, "La basura de un hombre es un tesoro para otro"? Pues, en las cámaras digitales, lo que alguien considera útil, a otro lo vuelve loco. No he encontrado todas las soluciones para todas las funciones molestas, pero le doy algunos consejos para lidiar con ellas:

✔ **Procesar imágenes a bordo:** Algunas cámaras aplican automáticamente algunas funciones de corrección de las imágenes, como la precisión (modificar el contraste para crear la ilusión de una imagen precisa). Personalmente, prefiero realizar todas las correcciones de mis imágenes con mi software de fotografía, donde puedo controlar la cantidad de correcciones. Afortunadamente, la mayoría de las cámaras ofrecen un menú que le permite activar o desactivar las funciones. de proceso automático; revise su manual. Puede dejarlas activadas si su plan es imprimirlas directamente, desde la cámara o de la tarjeta de memoria.

✔ **Configuraciones automáticas con poder:** Muchas cámaras que le permiten llevar a cabo ajustes en la exposición, compresión y más, revierten el proceso de configuración automática, cuando se apaga la cámara. Pero si captura usando estas combinaciones y luego a paga la cámara por unos minutos, debe empezar desde el primer cuadro a reconfigurar todos los controles, cuando la vuelve a encender.

No he encontrado el modo para resolver estas molestias. Revise el manual de su cámara, con el fin de saber cuáles configuraciones se retienen al apagar la cámara, y cuáles tiene que reconfigurar la próxima vez.

✔ **Auto apagado (economizador de energía):** Como las cámaras digitales consumen tanta energía, la mayoría se apagan automáticamente, si no las utiliza durante cierto tiempo. Usualmente, ese lapso es corto, unos 30 segundos.

Este autoapagado es una pesadilla, cuando está intentando componer una imagen cuidadosamente. Justo cuando termina de trabajar con detalles de la composición, se apaga la cámara. Y luego, debe iniciar de cero a reconfigurar todas las funciones… ¡Ahhhh!

Algunas cámaras le permiten desactivar el apagado automático, o al menos alargar el período de espera. Si su cámara no tiene estas características, trate de mantenerla haciendo algo, con el fin de alargar el proceso de apagado. Si la cámara tiene zoom, muévalo o active el autoenfoque o algo así, para engañarla.

✔ **Monitores LCD que se lavan:** La primera vez que toma una foto en una configuración de brillo y asoleada, usando el monitor para encuadrar la imagen, descubre el lado oscuro de aquella tan genial función. La luz brillante lava la imagen del monitor, así que es imposible ver lo que va a tomar.

Si está usando un trípode, puede dar sombra al monitor LCD con su mano libre (la otra debe estar lista para obturar) Sin embargo, para obtener una solución con las manos libres, debe invertir en una especie de vicera, tendiente a producir sombra al monitor.

Muy pocas cámaras digitales ofrecen un control para ajustar el brillo del monitor. A pesar de que al subir el brillo, puede facilitar observar las imágenes en el monitor LCD, eso le puede dar una falsa idea de la exposición de la imagen. Así que mejor antes de dejar su ubicación de la imagen, asegúrese de revisar sus imágenes en una configuración, en la cual pueda regresar el monitor a su nivel normal de brillo. Vea el capítulo 5 para adquirir mayor información y consejos sobre la exposición.

Parte III

De la Cámara a la Computadora y más Allá

La 5a Ola Por Rich Tennant

"¡Oh, espere! *Esto* es genial para la página principal de la clínica. Sólo estírelo más hacia afuera...un poco más".

En esta parte . . .

Una de las más grandes ventajas de la fotografía digital es cuán rápido puede ir de la cámara a la impresión final. En minutos, puede imprimir o distribuir electrónicamente sus imágenes, mientras que sus amigos que usan película se impacientan esperando sus fotos un laboratorio de revelado en una hora.

Los capítulos en esta parte contienen todo lo que necesita para sacar sus imagines fuera de la cámara y en las manos de amigos, conocidos, clientes y otros. El Capítulo 7 explica el proceso de transferir imágenes a su computadora y además comenta varias formas de almacenar archivos de imágenes. El capítulo 8 describe todas sus opciones de impresión y provee sugerencias de cuáles tipos de impresoras funcionan mejor dependiendo de lo que se requiera. Y el Capítulo 9 explora la distribución electrónica de imágenes —lanzarlas a la World Wide Web, compartiéndolas vía correo electrónico —y ofrece ideas para usos en pantalla de sus fotos.

En otras palabras, encontrará cómo explotar todos los hermosos píxeles dentro de su cámara para develar al mundo su genio fotográfico.

Capítulo 7
Construir Su Almacén de Imagen

· ·

Es este capítulo

▶ Descargar fotos desde la cámara hacia su computadora

▶ Importar fotografías en forma directa a un editor de fotos o a un programa de catálogo

▶ Ver fotos en la TV y grabar fotos en una cinta de video

▶ Seleccionar un formato de archivo de Imagen con el fin de usar

▶ Organizar sus archivos de las fotografías

· ·

*P*uede que sea un fotógrafo muy organizado. Tan pronto como lleve a su casa las impresiones de la tienda de revelado, las selecciona de acuerdo con la fecha o el tema, las desliza en un álbum y graba de manera nítida, la fecha cuando la fotografía fue tomada, el número del negativo y el lugar donde este quedó archivado.

Entonces de nuevo, tal vez usted es como el resto de nosotros, – lleno de buenas intenciones con el objetivo de organizar su vida, sin embargo, nunca encuentra el tiempo para hacerlo. Yo, por ejemplo, en la actualidad, poseo no menos de diez paquetes de fotografías esparcidas por toda mi casa, todas esperando su turno para ingresar a un álbum. Si me pidiera una reimpresión de una de esas fotografías, sin duda alguna, iría a la tumba en espera de que yo se las lleve, pues las posibilidades de ser capaz, para encontrar el negativo correspondiente son nulas.

Si fuéramos almas gemelas en este asunto, le tengo malas noticias: La fotografía digital demanda la dedicación de algún tiempo, con el fin de organizar y catalogar las imágenes, después de haber sido descargadas desde su computadora, pues si no lo hace, puede tener un rato difícil, tratando de encontrar las fotos específicas, cuando las vaya a necesitar. Con las fotografías digitales, no puede buscar entre una gran cantidad de fotografías, con el objetivo de encontrar una en particular, – debe emplear un editor de fotos o un visor, con el fin de mirar cada fotografía. A menos que usted establezca un sistema para catalogar de modo ordenado, pierde mucho tiempo en abrir y cerrar los archivos de las imágenes, antes de encontrar la fotografía deseada.

Antes de poder catalogar sus fotos, por supuesto, tiene que moverlas desde la cámara hacia la computadora. Este capítulo le da un vistazo al proceso de la descarga de las fotografías. El mismo explica los formatos de archivo que puede utilizar al guardar sus imágenes, y al introducirlas al programa de catálogo de imagen. Para el final de este capítulo, usted va a estar tan organizado, que podría motivarse aún más para emprender ese proceso con ese desastre de armario ubicado en su cuarto.

Descargar sus Imágenes

Usted posee una cámara llena de fotografías. ¿Ahora qué? Las transfiere a su computadora, eso ¿qué significa?. Las siguientes secciones le presentan varios métodos para llevar a cabo ese procedimiento.

Algunos aficionados de las fotografías digitales se refieren al proceso de mover las fotos desde la cámara, hasta la computadora, como la acción de *descargar*.

Un trío de opciones de descarga

Los fabricantes de las cámaras digitales han desarrollado muchas maneras, para que los usuarios transfieran sus fotografías desde la cámara, hasta la computadora. Puede o no puede emplear todas esas opciones, depende de su cámara. La siguiente lista define la variedad de los varios métodos existentes para realizar la transferencia, iniciando con la opción más rápida y fácil

✔ **Transferencia de la tarjeta de memoria:** Si su cámara almacena imágenes en un disquete, solo saque el disquete de su cámara e insértelo en la unidad de disquete de su computadora. Luego copie las imágenes en su disco duro, como hace con los archivos regulares de datos en un disquete.

Si su cámara utiliza CompactFlash, SmartMedia, Memory Stick o algún otro tipo de medio de almacenamiento removible, puede también disfrutar la conveniencia de transferir imágenes directamente, desde ese medio, suponiendo que posee una tarjeta lectora igual o adaptada. Refiérase al Capítulo 4, con el fin de obtener mayor información sobre estos dispositivos

✔ **Transferencia por cable:** Si no tiene el lujo de utilizar la opción de transferencia anterior, está atascado con el método "fuera de moda", el cual consiste en conectar su cámara y su computadora utilizando el cable que viene en la caja de su cámara

En algunos casos, la conexión es vía cable serial, esta transfiere el dato a una velocidad equivalente más o menos a la de una tortuga, empujando una camioneta de dos toneladas. Bien, tal vez la velocidad no sea tan lenta, - sino sólo parece serlo. Afortunadamente, las cámaras más nuevas se conectan a la computadora vía puerto USB, esto agiliza el proceso de transferencia.

Los pasos en la siguiente sección explican el proceso de transferencia, ya sea que utilice cable serial o USB.

✔ **Transferencia Infrarroja:** Unas pocas cámaras tienen puerto IrDA, esto le permite transferir los archivos vía rayos de luz infrarroja, similar al modo mediante el cual, el control remoto de su TV transfiere sus órdenes de canal a su equipo de TV. Con el propósito de utilizar esta característica, su computadora debe poseer un puerto IrDA

En caso de ser usted curioso, IrDA son siglas para Infrared Data Association (Asociación de Datos Infrarrojos), una organización de fabricantes electrónicos, la

cual establece los estándares técnicos para los dispositivos que utilizan transferencia infrarroja. Estos estándares aseguran que el puerto IrDA en el equipo de un vendedor, puede hablar con el puerto IrDA del equipo de otro vendedor.

Después de haber probado la transferencia IrDA, puedo decirle que el solo establecer los ajustes correctos de la comunicación puede significar un desafío. Tuve la ayuda de dos personas técnicas (una para mi cámara o computadora portátil y la otra para la cámara que estaba utilizando), y entre los tres logramos que el sistema trabajara bien, nos tomamos más de una hora - estuvimos básicamente, jugando con varias opciones, hasta dar con las combinaciones apropiadas. Tal vez, posea mejor suerte.

Si logra que su cámara y su computadora se comuniquen vía IrDA, simplemente, coloque su cámara cerca de su computadora e inicie el programa de transferencia de su cámara. La velocidad de la transferencia de su imagen, depende de la capacidad del puerto IrDA de su computadora. Con mi computadora portátil, el rango de transferencia no fue más rápido, que si hubiera utilizado una conexión de cable serial (refiérase a la viñeta anterior).

Los diferentes mecanismos IrDA funcionan de forma diferente, así es que debe consultar los manuales de su cámara y de su computadora, con el objetivo de averiguar cómo sacar ventaja de esta opción.

Si todo lo que pretende es imprimir sus imágenes, quizás no necesite descargar los archivos de las fotografías a su computadora, del todo. Muchas foto-impresoras nuevas poseen la capacidad de imprimir directamente, desde un medio removible; Refiérase al Capítulo 8, para adquirir mayor información.

Sin importar cuál medio de transferencia utilice, no olvide instalar su programa de transferencia de las imágenes, este viene con su cámara. Si utiliza transferencia directa de tarjetas de memoria a su computadora; y su cámara graba imágenes en formato de archivo estándar (como el TIFF o el JPEG), quizá no necesite el programa; puede abrir sus imágenes de forma directa, desde la tarjeta (u otro medio removible) en su programa de edición para fotos. No obstante, algunas cámaras almacenan las imágenes en un formato proprietario, el cual puede ser leído únicamente, por el programa de transferencia de la cámara. Antes de que pueda abrir las fotografías en un programa de edición para fotos, tiene que convertirlas a un formato estándar, utilizando el programa de transferencia de la cámara. (Refiérase a "Formato de Archivo Libre-para-Todos," ubicado más adelante en este capítulo, para obtener una explicación sobre los formatos de los archivos.)

Los cómo de la transferencia por el cable

La transferencia de fotos vía conexión cámara-computadora consiste en una forma muy parecida, a la de modelo a modelo. Debido a que los programas de transferencia difieren de manera substancial de cámara a cámara, no puedo darle órdenes específicas para acceder sus fotos; revise el manual de su cámara, con el fin de adquirir esa información. Sin embargo, en general, el proceso trabaja como se resume en los siguientes pasos. (Asumo que no está trabajando con una de esas cáma-

ras nuevas de puerto, las cuales se mantienen conectadas a su computadora mientras está colocado a la distancia tomando las fotos. Para obtener mayor información acerca de estos dispositivos, refiérase al Capítulo 4.)

También observe que la primera vez que conecta su cámara a su computadora, puede necesitar efectuarlo de un modo especial, e instalar algún programa que venga con la cámara. De nuevo, encuentre ese manual de la cámara para adquirir la información específica.

Con el debido programa instalado, el proceso de transferencia trabaja así:

1. **Si conecta vía cable serial, apague su computadora y su cámara.**

 Este paso es *esencial*; la mayoría de las cámaras no soportan el *cambio en caliente*— conectar vía cable serial, mientras los artefactos están encendidos. Si conecta la cámara a la computadora, mientras cualesquiera de las máquinas están con poder, arriesga dañar la cámara.

2. **Si conecta vía USB, revise el manual de su cámara.**

 Es probable que no tenga que apagar su computadora, antes de conectar la cámara. Pero por favor, revise los manuales de su cámara y de su computadora, para asegurarse. Quizás necesito o no apagar la cámara.

3. **Conecte la cámara a su computadora.**

 Conecte uno de los finales del cable de conexión a su cámara y el otro a su computadora. Si va por la ruta de cable serial y usa computadora Macintosh, generalmente, conecta el cable de la cámara a la impresora o al puerto del módem, como se muestra en la mitad superior de la figura 7-1. En una PC, el cable serial usualmente, se conecta al puerto COM (usado a menudo, para conectar modems externos a la computadora), como se muestra en la mitad inferior de la figura 7-1.

 La instalación es la misma para cámaras que vienen con cable USB. Conecte un extremo del cable a la cámara y el otro, al puerto USB de su computadora.

 Note que si usted utiliza Windows 95, su computadora puede rehusarse a reconocer la presencia de la cámara, aún si instala el Windows 95 actualizado, el debería permitir USB. De modo que si quiere evitar una pelea, actualícese a una versión más reciente, o utilice algún método de la transferencia de la imagen, la cual no sea USB.

4. **Encienda la computadora y la cámara de nuevo, si estas fueron apagadas antes de conectarlas.**

5. **Ajuste la cámara al modo apropiado de la transferencia de la imagen.**

 En algunas cámaras, se ubica la cámara en el modo de reproducción: otras cámaras poseen un ajuste PC. Revise su manual para encontrar el ajuste ideal acorde con su modelo

6. **Inicie el programa de la transferencia de la imagen.**

7. **Descargue.**

 De aquí en adelante, los comandos y los pasos necesarios para trasladar esas fotografías de su cámara a su computadora varían, dependiendo de la cámara y del programa de transferencia.

Figura 7-1:
Si conecta la
cámara vía
cable serial,
usualmente,
conecta el
cable a la
impresora o
al puerto de
módem en
una Mac y
en un puerto
COM en
una PC.

Macintosh

PC

Tomar la bala TWAIN

Hay buenas opciones para que su cámara venga con un CD, el cual le permita instalar algo llamado un *TWAIN driver* (*unidad TWAIN*) en su computadora. *TWAIN* es un *protocolo especial* (lenguaje) este le permite editar sus fotografías o un programa-de-catálogo, tendiente a comunicarse directamente con una cámara digital o con un escáner. Se dice que TWAIN son siglas para Technology Without An Interesting Name (Tecnología Sin Un Nombre Interesante). ¡Esos locos de la computación!

Después de instalar la unidad TWAIN, puede acceder a los archivos de las fotografías que están aún en la cámara, a través de su programa de edición de fotos o de catálogo. Por supuesto, su cámara aún necesita ser conectada por cable a la computadora. Y su programa de edición de fotos o catálogo debe ser sumiso al TWAIN, esto significa que entiende el lenguaje TWAIN.

El comando utilizado para abrir las imágenes en la cámara, varía de programa a programa. Generalmente, el comando se encuentra en el menú de File (Archivo) y se nombra algo así, como Adquiera o Importe. (En algunos programas, primero debe seleccionar la *fuente TWAIN* – o sea, especificar cuál pieza del equipo quiere acceder. Este comando también se encuentra usualmente, en el menú de File).

La cámara como disco duro

Con algunas cámaras digitales, los fabricantes proveen un programa especial que, al ser instalado en su computadora, provoca que esta piense que la cámara es sólo otro disco duro.

Cualquiera que sea el sistema operativo, puede hacer doble clic en el icono de la cámara, tendiente a desplegar una lista de archivos en la cámara, justo como lo haría, con el fin de revisar sus archivos en sus otras unidades. Después arrastra y suelta los archivos de la cámara, a una ubicación en su disco duro, esta es una opción generalmente más rápida, que descargar las imágenes individuales, a través del programa de transferencia de la cámara.

El funcionamiento de esta opción, - si es que lo realiza, - depende de la versión del sistema operativo de Windows o Macintosh utilizado, así como en su cámara. Revise el manual de su cámara obtener para los detalles pertinentes.

Consejos para descargas libres de problemas

Por cualquier razón, el proceso de descarga es uno de los más aspectos más complicados de la fotografía digital. La introducción de las tarjetas de memoria directas a la computadora, ha provocado que las cosas sean mucho más fáciles, no obstante, no todos los usuarios tienen acceso a este método. Si transmite imágenes vía cable serial, USB o IrDA, no se sienta mal, si encuentra problemas, - hago este trabajo diariamente, y a veces, aún poseo dificultad, para lograr el proceso de descargar sin problemas, al trabajar con una cámara nueva. El problema radica en que los manuales de las cámaras no ayudan y proveen poca asistencia, si acaso, sobre cómo hacer que su cámara le pueda hablar a su computadora.

Aquí hay algunos consejos que pueden ayudar, los cuales he recogido durante mis combates con la transferencia de imágenes:

- Si ve un mensaje que dice que el programa no se puede comunicar con la cámara, revise para asegurarse que la cámara está encendida y ajustada en el modo correcto (reproducción, modo PC, y así sucesivamente).

- En una Macintosh, puede necesitar apagar Apple Talk, Express Modem y/o GlobalFax, estos pueden tener conflictos con el programa de transferencia. Revise la cámara por si hubiera por posibles áreas con problemas.

- En una PC, revise el ajuste del puerto COM en el programa de transferencia, si tiene problemas tendientes a efectuar que la cámara y la computadora se hablen vía conexión, cable serial. Asegúrese que es en el puerto seleccionado en el programa de descarga, donde se conectó la cámara.

- Si se conecta vía puerto USB, asegúrese que el puerto USB esté disponible en su sistema. Algunos fabricantes arman sus computadoras con el puerto fuera de uso. Para averiguar cómo encenderlo, revise el manual de su computado-

ra. Vea también mis comentarios anteriores acerca de USB y Windows 95 en la sección denominada "Los cómo de la transferencia por cable".

✔ Revise el sitio Web del fabricante de su cámara para obtener información sobre posibles problemas. Los fabricantes a menudo colocan conductores actualizados de los programas en los sitios Web para referirse a los problemas de descarga. Navegue en los sitios Web de las marcas de su computadora y de su programa de imagen también, pues los problemas pueden estar relacionados con esta parte del proceso de descarga, más que con su cámara.

✔ Algunos programas de transferencia le brindan la opción de seleccionar un formato de archivo de imagen y de ajustes de compresión, para sus imágenes transferidas. A menos que usted desee perder algún dato de la imagen, - lo cual da como resultado una calidad de la imagen más baja - escoja el ajuste de no-compresión o utilice un esquema de menor pérdida de compresión, como las imágenes LZW para las imágenes TIFF. (Si la última oración sonó como completa jeringoza, puede encontrar la traducción en la sección "Formato de Archivo Libre-de-Todo. Más adelante en este capítulo. (También revise la sección sobre compresión de archivos en el Capítulo 3.)

✔ Las cámaras digitales en general, asignan a sus archivos de fotografías nombres sin sentido como DCS008.jpg y DCS009.jpg (para archivos PC) o Imagen 1, Imagen 2 y así, por el estilo (para archivos Mac). Si ha descargado las imágenes con anterioridad, y no les ha puesto otro nombre, los archivos con nombres iguales a aquellos, que usted está descargando pueden ya existir, en su disco duro.

Cuando intente transferir archivos, la computadora debe alertarlo sobre este hecho, y preguntar si desea reemplazar las imágenes existentes por las nuevas imágenes. No obstante, sólo por si acaso, puede pretender abrir un archivo nuevo, para tener el nuevo montón de imágenes antes de descargar. De este modo, no hay ningún chance de que las imágenes existentes sean sobreescritas.

✔ Si su cámara posee un adaptador AC, úselo descargar las imágenes vía cable serial. El proceso puede tomar un rato, y además necesita conservar todo el poder de la batería que sea necesario, para dar el paseo a sus fotografías.

✔ Al iniciar el proceso de transferencia, puede ser que seleccione una opción, la cual automáticamente, elimina todas las imágenes de la memoria presentes en su cámara, después de descargar. Con el riesgo de sonar paranoico. Yo nunca selecciono esta opción. Después de transferir sus imágenes, siempre revíselas en el monitor de su computadora, antes de eliminar cualquier imagen de su cámara. Glitche puede suceder, de este modo, asegúrese de poseer en realidad, la imagen en su computadora, antes de eliminarlas de su cámara. Como precaución extra, realice una copia de respaldo de la imagen en un medio removible (CD, Zip o parecido).

Ahora a Presentarse en el Canal

Si ha comprado un DVD recientemente, puede haber visto una característica interesante en unos pocos modelos: Una ranura que acepta algunos tipos de

medios de cámara digital. Puede sacar una tarjeta de memoria de su cámara, colocarla en el DVD y ver todas las fotografías en la tarjeta de su equipo de TV.

Para aquellos, quienes no poseen lo último en la tecnología de electrónicos caseros, muchas cámaras vienen con un puerto de *video-out* y con cable de conexión al video. Traducido al español, esto significa que puede conectar su cámara al DVD a una TV regularmente vieja, con el fin de desplegar sus fotos digitales. Puede incluso, conectar la cámara a un VCR y grabar sus imágenes en una cinta de video.

¿Por qué desearía desplegar sus imágenes en TV? Por una razón, puede mostrar sus fotografías a un grupo de personas en la sala de su casa o en el cuarto de conferencias, en lugar de tenerlos a todos apretujados, alrededor del monitor de su computadora. Ver sus imágenes en TV también le permite revisarlas más cerca que en el monitor LCD ubicado en su cámara. Los pequeños defectos que pueden no parecer notables en el monitor de su cámara, se vuelven en realidad aparentes, al ser observados en una pantalla de TV de 27 pulgadas.

Al conectar la cámara a la computadora, debe consultar el manual de su cámara, para obtener instrucciones específicas sobre cómo conectar su cámara al DVD, a la TV o al VCR. En general, conecta una terminación de un cable AV (suplido con la cámara) en el video de la cámara o puerto AV-out y después, conecta la otra terminal en el puerto del video-in de su TV, DVD o VCR, como se muestra en la figura 7.2. Si su cámara tiene las capacidades de audio-grabado, como las cámaras mostradas en la figura, el cable tiene un enchufe AV separado para la señal de audio. Este enchufe va en el puerto de audio-in, como se muestra en la figura. Si su dispositivo de reproducción soporta sonido estéreo, generalmente conecta el enchufe de audio de la cámara al puerto mono-input.

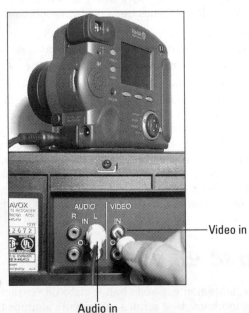

Figura 7-2: Las cámaras como las de este modelo de Kodak, le permiten enviar señales de video y audio de la cámara a su TV, VCR, o DVD para obtener reproducciones.

Video in

Audio in

Para desplegar sus fotografías en TV, generalmente, utiliza el mismo procedimiento que al revisar sus fotografías en el monitor de su cámara LCD, pero de nuevo, revise su manual. Para grabar las imágenes en cinta de video, sólo coloque el VCR en el modo de grabar, encienda la cámara y despliegue cada imagen, por el tiempo que desee, para grabarla. Puede necesitar seleccionar una fuente de entrada diferente, para el VCR o la TV - por ejemplo, también puede necesitar cambiar el VCR de su antena estándar o cable de ajuste de entrada, a su ajuste de entrada auxiliar.

La mayoría de las cámaras digitales vendidas en Norte América sacan video en formato NTSC, este es el formato utilizado por las televisiones en Norte América. No puede desplegar imágenes NTSC en televisores en Europa y otros países, los cuales utilizan el formato PAL en lugar del NTSC. De modo, que si usted es un magnate internacional de negocios, que necesita desplegar sus imágenes fuera de Norte América, no puede ser posible que lo haga, si utiliza la opción de su cámara de video. Algunas cámaras más nuevas sí incluyen la opción de los formatos NTSC o PAL.

Formato de Archivo Libre-de-Todo

Puede pedirle seleccionar un formato de archivo al transferir imágenes de su cámara a su computadora, o cuando ajuste la cámara misma, - muchas cámaras nuevas pueden almacenar las imágenes en dos o más formatos de archivos diferentes. También, necesita especificar un formato de archivo, con el fin de guardar su imagen después de editar en su programa de edición de imagen. (Refiérase al Capítulo 10 para adquirir mayor información sobre la edición y el modo de guardar los archivos.)

El término *formato de archivo* se refiere simplemente, a la forma de almacenar un dato de la computadora. Existen muchos formatos diferentes de archivos y cada uno toma un acercamiento único, al almacenamiento de datos. Algunos formatos son proprietarios, esto significa que sólo son utilizados por la cámara utilizada. (Los formatos *proprietarios* son algunas veces, mencionados como formatos *nativos*.)

Si quiere editar fotos almacenadas en un formato propietario, debe utilizar el programa provisto con su cámara. En general, puede utilizar el programa, con el fin de convertir los archivos de las fotos a un formato que puede ser abierto por otros programas.

Muchos programas editores de fotos poseen también un formato de este tipo. Adobe Photoshop y Photoshop Elements, por ejemplo, utilizan el formato PSD, que es ajustado con el objetivo de apoyar todas las características de edición disponibles en esos programas y a la vez, aumentar la velocidad de la edición dentro del programa. Si quiere abrir el archivo de imagen en algún otro programa, el cual no apoya el formato PSD, puede *exportar* el archivo a otro formato, - esto significa, guardar una copia en ese otro programa.

Algunos formatos son utilizados solo en Mac y algunos formatos son solo PC. Algunos formatos son tan oscuros que casi nadie los utiliza más, mientras que otros se han vuelto tan populares que casi todos los programas en ambas plataformas los apoyan. Las siguientes secciones detallan los formatos de archivos más comunes, tendientes a almacenar las imágenes, junto con los pros y los contras de cada formato.

JPEG

Diga *jay-peg*. Las siglas para Joint Photographic Experts Group (Grupo de Fotógrafos Expertos Unidos), este formato fue desarrollado por la organización mencionada anteriormente.

JPEG es uno de los formatos más ampliamente utilizados hoy, y casi todos los programas, en ambos sistemas Macintosh y Windows, pueden grabar y abrir las imágenes en JPEG. JPEG es también uno de los dos formatos de archivos principales utilizados para las fotos en el World Wide Web. La mayoría de las cámaras digitales también, almacenan fotos en este formato.

Una de las grandes ventajas de JPEG es poder comprimir los datos de la imagen, esto trae como resultado archivos de fotos más pequeños. Los archivos más pequeños consumen menos espacio en el disco, por lo tanto, toman menos tiempo para descargar en la Web.

El obstáculo consiste en que JPEG utiliza un *esquema de compresión con pérdida*, esto significa que algún dato de la imagen es sacrificado durante el proceso de compresión. Para el almacenamiento inicial de las fotografías en la memoria de la cámara, no se pierde mucho dato, si selecciona una opción de captura, la cual aplica el mínimo o aún una mediana cantidad de compresión. Pero cada vez que la abre, edita y vuelve a grabar su foto en su editor de fotos, la imagen es recompresionada, por eso más daño es ocasionado.

Cuando graba un archivo en el formato JPEG, puede especificar cuánta cantidad de compresión desea aplicar. Por ejemplo, si utiliza el comando Save As en Adobe Photoshop Elements para grabar el archivo, ve el recuadro de diálogo mostrado en la figura 7-3. Este recuadro de diálogo, como los existentes en la mayoría de los programas, controla la cantidad de compresión, al utilizar la opción de Calidad, esto posee sentido, pues la compresión afecta directamente la calidad de la foto.

Para mantener la pérdida de dato en un mínimo y asegurarse las mejores imágenes, seleccione el ajuste de más alta calidad (esto resulta en la menor cantidad de compresión). Para las imágenes Web, puede conseguir llevarlo a cabo con un ajuste de una calidad-media, una compresión-media. Refiérase a la Lámina de Color 3-1 para dirigir una mirada a cómo una gran cantidad de compresión de JPEG, afecta una imagen y refiérase al Capítulo 3, para obtener más información sobre este tema.

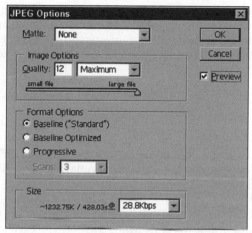

Figura 7-3:
Cuando graba su fotografía en el formato JPEG, puede especificar la cantidad de compresión del archivo.

Las otras opciones mostradas en la figura 7-3 están relacionadas con el grabado de fotos, para utilizar en la Web. Con el fin de obtener detalles, refiérase al Capítulo 9. Ese mismo capítulo también discute el Grabado en el Photoshop Elements para las características de la Web, esto le permite poseer una vista previa de su imagen, con diferentes ajustes de compresión antes de grabar.

Mientras trabaja en una película, grábela en su programa de editor de fotos de formato nativo o el formato TIFF (explicado brevemente), este retiene todo el dato crítico de la imagen. Grábelo en JPEG solamente, al terminar completamente de editar la imagen. De este modo, mantiene la pérdida de dato en un mínimo.

EXIF

EXIF, las siglas para *Exchangeable Image Format*, (Formato de Imagen Intercambiable) significa una de las muchas variantes del formato JPEG. Muchas cámaras digitales almacenan Imágenes utilizando EXIF, algunas veces, referido como JPEG (EXIF), para aprovechar la oportunidad de almacenar *metadata*, —dato extra, — con el archivo de imagen. En el caso de las cámaras digitales, la información como tiempo de exposición, la abertura y otros ajustes de captura quedan grabados como metadata.

Si su cámara graba metadata, no necesita hacer nada diferente mientras captura las imágenes, pero sí necesita utilizar un programa especial *extractor* EXIF, si desea ver el metadata, después de descargar las fotografías. Algunas cámaras se arman con los programas proprietarios, para ver el metadata; puede también comprar programas baratos para dar una mirada. Dos ejemplos son Picture Information Extractor, mostrado en el Capítulo 4, en el recuadro "Yo nunca Metadata que no me gustó", y ThumbsPlus, presentado en la última sección de este capítulo.

Una advertencia con respecto al data EXIF: si abre su archivo original de la fotografía y lo guarda de nuevo en un programa de edición de imagen, el metadata puede ser eliminado del archivo. Si está interesado en retener el metadata, siempre trabaje en una copia del archivo original de la película

TIFF

TIFF, siglas para *Tagged Image File Format* (Formato de Archivo de Imagen Etiquetada), en caso de importarle, lo cual realmente, no debiera. TIFF se encuentra en la categoría superior en la escala de popularidad con JPEG, excepto por el uso en el World Wide Web.

Como las imágenes JPEG, las imágenes TIFF pueden abrirse con la mayoría de los programas Macintosh y Windows. Si necesita traer una fotografía digital a un programa de publicidad, (como el Microsoft Publisher) o a un programa de procesador de palabras, TIFF es una buena selección.

Al grabar una imagen al formato TIFF dentro de un editor de foto, se le presenta generalmente, un recuadro de diálogo conteniendo unas cuantas opciones. La figura 7-4 muestra la versión de Photoshop Elements del recuadro de diálogo.

Figura 7-4:
El Photoshop Elements ofrece unas cuantas opciones avanzadas, al guardar una fotografía en un formato TIFF.

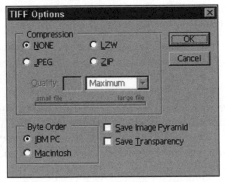

La opción más común de TIFF es *byte order*. Si quiere usar la imagen en una Mac, seleccione Macintosh; de otra manera, seleccione IBM PC. Usualmente, también obtiene la opción de aplicar la compresión LZW. LZW es un *esquema de compresión sin pérdida*, esto significa que sólo el dato redundante de la imagen es abandonado, cuando la imagen es comprimida, de modo que no existe pérdida en la calidad de la imagen.

Desdichadamente, compresionar una imagen de esta manera, no reduce el tamaño del archivo de la imagen tanto, como al utilizar la compresión JEPG, es-

JPEG 2000: ¿El Santo Grial de los formatos de archivo?

¿Dice desear el tamaño pequeño de archivo del JPEG y la calidad de la imagen de TIFF? Está en buena compañía.

Para un formato hasta ahora, el santo grial de los formatos de archivo no existe, no obstante, un grupo de expertos trabaja con ese fin desarrollando un nuevo sabor de JPEG, conocido como JPEG 2000. El primer bosquejo del formato fue producido en el año 2000, - de aquí el nombre, - sin embargo, JPEG 2000 no está listo todavía, para su mejor momento.

A pesar de que algunos programas editores de fotos pueden abrir y grabar los archivos del JPEG 2000, no recomiendo el formato, pues todos los fallos no han sido solucionados. Además, no todos los usuarios de la Web pueden desplegar los archivos de JPEG 2000, esto significa un problema, que se ensambla con miras al uso en línea.

Si quiere saber más sobre JPEG 2000, ha ganado una lectura técnica increíble, apunte su explorador de la Web en www.jpeg.org.

ta es la razón por la cual, TIFF no es usado en el Web, tampoco es apoyado por la mayoría de los visitantes de la Web. (La mayoría de los programas de e-mail no pueden desplegar las imágenes TIFF.)

La mayoría, sin embargo, no todos los programas de edición de las fotos y de las publicaciones apoyan las imágenes TIFF, comprimidas con LZW. Si tiene problemas para abrir una imagen TIFF, la compresión puede ser el problema. Trate de abrir y de volver a guardar la imagen en otro programa, esta vez eliminando la compresión.

Algunos programas, incluyendo Photoshop y Elements, ofrecen opciones adicionales de TIFF, incluyendo la habilidad para aplicar la compresión JPEG. A menos de saber bien lo que está haciendo, deje estas opciones a sus ajustes por ausencia, pues pueden causar los mismos problemas de abertura de los archivos que la compresión LZW. (Y después de todo, si va a aplicar compresión JPEG, ¿cuál es el punto para grabar en el formato TIFF, en primer lugar?)

Además de grabar sus fotografías como un archivo TIFF dentro de un editor de fotos, puede ser capaz de ajustar su cámara, con el fin de grabar imágenes TIFF, en lugar de archivos JPEG. Seleccione TIFF cuando la calidad de la fotografía es más importante que el tamaño del archivo, — siempre puede llevar a cabo una copia de la fotografía en el formato JPEG, si desea usarla más adelante en la Web.

RAW

Las cámaras digitales de alta resolución dirigidas a los entusiastas serios de las fotografías, a menudo, le permiten a los usuarios capturar las fotos en el formato de archivo RAW, así como en el JPEG y, algunas veces, en el TIFF

A diferencia de la mayoría de los términos de las computadoras, RAW no son siglas de algo, — simplemente significa raw. Por supuesto, al escribir acerca del formato, debe capitalizarlo solo por las buenas medidas técnicas.

Cuando captura una foto digital, como un archivo RAW, cualquier proceso dentro de la cámara, normalmente confeccionado en los archivos de la fotografía, no aplica. Esto incluye la nitidez, el balance de los blancos y otras correcciones que su cámara puede llevar a cabo.

A ciertos puristas les gusta RAW, pues teóricamente, provee una versión más verdadera de la escena, ubicada enfrente del lente de la cámara. Sin embargo, RAW tiene algunas desventajas significativas. Primero que todo, los archivos RAW son substancialmente más grandes que los JPEG, aunque usualmente, no son tan grandes como los TIFF. Segundo, muchos programas de edición de foto y buscadores de la imagen no pueden abrir archivos RAW, sin una conexión especial (programas agregados). Los usuarios de la Web no pueden desplegar imágenes RAW, punto, y no pueden importar archivos de RAW dentro de muchos otros programas, incluyendo los programas de los procesadores de palabras.

Si su cámara digital ofrece la opción de formato RAW, el fabricante tal vez provee un programa especial, tendiente a observar los archivos de las fotografías y a convertirlas en un formato de archivo más común. Cada versión del fabricante de RAW es ligeramente diferente, de modo que es probable que esté bloqueado en lo relacionado con el uso del programa de su cámara, para ejecutar estas tareas.

Foto CD

Desarrollado por Eastman Kodak, Photo CD es un formato usado expresamente, con el fin de transferir las diapositivas y los negativos de las películas en un CD-ROM. Los programas de catálogo y edición de imagen pueden abrir imágenes Photo CD. No obstante, ningún programa de consumidor lo habilita para guardar en este formato; si qdesea almacenar las fotografías como imágenes Photo CD, debe conseguir la ayuda de un laboratorio comercial de imagen.

El formato Photo CD almacena la misma imagen en cinco tamaños diferentes, desde 128 x 192 pixel hasta 2048 x 3072 pixeles. El formato Pro Photo CD, armado para aquellos profesionales, quienes necesitan imágenes de resolución súper altas, guarda un tamaño adicional: 4096 x 6144 pixeles.

Cuando abre una imagen Photo CD, puede seleccionar cuál tamaño de imagen desea utilizar. Seleccione el tamaño correspondiente con el número de pixeles que necesita para su salida final. Para las imágenes que planea imprimir, generalmente pretende seleccionar el tamaño más grande disponible. Recuerde que mientras más pixeles se encuentren en la imagen, más alta es la resolución de la imagen y por ende, mejor es la salida de su impresión. Si su computadora se queja de no poseer suficiente memoria para abrir la imagen, intente con la imagen del siguiente tamaño más pequeño. Para imágenes Web, puede efectuarlo

con uno de los tamaños de las imágenes más pequeños. (Para obtener mayor referencia acerca de la resolución, refiérase al Capítulo 2.)

Muchas personas confunden Photo CD con Picture CD, que no es un formato del todo, sino más bien, una oferta de revelado de la Kodak. Cuando obtiene su película revelada en algunos centros de revelado, y solicita la opción de Picture CD, puede recibir impresiones regulares más un CD-ROM, conteniendo copias escaneadas de sus fotografías. Las fotografías son almacenadas en el CD en el formato JPEG y las abre, del mismo modo, como las lleva a cabo con cualquier imagen JPEG.

FlashPix

El formato FlashPix fue introducido algunos años atrás con mucha fanfarria. Entre otras cosas, pretendió permitir editar grandes imágenes en las computadoras, las cuales no contaron con enormes cantidades de RAM, o los procesadores más poderosos.

En alguna parte del camino, el tren del FlashPix se descarriló. Nunca fue apoyado totalmente, por algunos programas de la corriente principal de la edición de imagen y del catálogo, y por algunos hacedores del equipo y de los programas, quienes antes proveían apoyo a FlashPix con sus productos dejaron de hacerlo. Por esta razón, no recomiendo emplear este formato a menos de querer trabajar expresamente, en un programa de edición de imagen apoyado por FlashPix, y no planear compartir sus imágenes, con nadie que utilice un programa diferente.

GIF

Algunas personas pronuncian este archivo con la g fuerte, *gif*, otros lo dicen *jif*, como la marca de la mantequilla de maní. Yo prefiero el primer modo, sin embargo, pronunciéla como mejor le guste. De cualquier manera que lo diga, GIF fue desarrollado con el objetivo de facilitar la transmisión de imágenes, en los servicios de boletines a bordo CompuServe.

Hoy, GIF (*Graphics Interchange Format*) o formato de intercambio gráfico, y JPEG son los formatos mundialmente, más aceptados para el empleo de la World Wide Web. Una variedad de GIF, consideradamente llamada GIF89a, le permite hacer estas áreas de su imagen transparentes, de modo que el último plano de su página Web sea visible a través de la imagen. Puede también producir gráficos Web animados, utilizando una serie de imágenes GIF.

GIF es similar a TIFF pues utiliza la compresión LZW, la cual crea archivos de un tamaño más pequeño, sin botar ningún dato importante de la imagen. El inconveniente radica en que GIF está limitado a guardar imágenes de 8 bits (256 colores o menos). Para observar la diferencia mediante la cual esta limitación puede significar(perjudicar) para su imagen, mire a la Lámina de Color 9-1. La imagen superior es una imagen de 24 bits, mientras que la imagen de

abajo es una imagen de 8 bits. La imagen de 8 bits tiene una apariencia ruda, cubierta de manchas, pues no hay suficientes colores disponibles, para expresar todas las sombras originales de la fruta. Una sombra de amarillo debe usarse para representar diferentes tonos amarillos, por ejemplo. Para obtener información, acerca de cómo convertir su imagen a 256 colores y crear una imagen transparente GIF, refiérase al Capítulo 9.

PNG

PNG, de siglas para formato *Portable Network Graphics* y se pronuncia ping, es un nuevo formato diseñado para gráficos Web. A diferencia de GIF, PNG no está limitado a 256 colores y a diferencia de JPEG, PNG no utiliza compresión con pérdida. La ventaja es la obtención de una mejor calidad en la imagen; la desventaja consiste en el gran tamaño de sus archivos, esto significa mayor tiempo, para los navegantes de la Web, en descargar sus imágenes. Más problemático que esta desventaja, es el hecho de que las personas que ven sus páginas Web con exploradores viejos, pueden no ser capaces de desplegar las imágenes PNG. Por ahora, GIF y JPEG son las mejores opciones para utilizar Web.

BMP

Algunas personas lo pronuncian diciendo las letras (B-M-P), mientras que otras utilizan *bimp* o *bump*, y hay quienes evitan todo este asunto y lo llaman por el nombre oficial del formato, *Windows Bitmap*. Un formato popular en el pasado, BMP es utilizado hoy primeramente, para las imágenes que van a ser utilizadas como fondos en PC, las cuales corren con Windows. Los programadores algunas veces, también utilizan BMP para las imágenes que van aparecer en los sistemas de Help (Ayuda).

BMP ofrece un esquema de compresión sin pérdida conocido como RLE (*Run-Length Encoding*), este significa una buena opción, excepto al crear un archivo de imagen para fondos. Windows a veces tiene problemas para reconocer los archivos grabados con RLE, cuando busca imágenes de papel para empapelar, de modo que puede necesitar apagar RLE, para este uso.

PICT

Cuando se habla de este formato, decimos pict. PICT está basado en el lenguaje de pantalla de Apple QuickDraw, y es el formato nativo de gráficos para las computadoras Macintosh.

Si QuickTime está instalado en su Mac, puede aplicar la compresión JPEG para las imágenes PICT. No obstante, sea consciente de que la versión Quick-Time de JPEG realiza ligeramente, más daño a su imagen que la obtenida al grabar una imagen, como un archivo regular JPEG. Debido a esto, guardar su archivo para JPEG es una opción mejor que PICT, en la mayoría de los casos. Casi la única razón para utilizar PICT es para permitir a alguien que no tenga un programa de edición de imágenes, vea las imágenes suyas. Puede abrir sus archivos de PICT dentro de SimpleText, MicrosoftWord, y otros procesadores de palabras.

EPS

EPS (*Encapsulated PostScript,* pronunciado E-P-S) es un formato utilizado por la mayoría de las publicaciones de escritorio de alta tecnología, y por los trabajos de producción gráficos. Si su programa de producción de escritorio o agencia de servicios comerciales requiere EPS, adelante, úselo. De otro modo, seleccione TIFF o JPEG. Los archivos EPS ocupan un espacio mayor en el disco, que los archivos TIFF y JPEG

Herramientas de Organización para las Fotos

Después de mover todos esos archivos de fotografías de su cámara a su disco duro, a un CD o a otra bodega, necesita organizarlos, para poder fácilmente, encontrar una foto en particular.

Si es un tipo de persona sencilla, puede simplemente, organizar sus archivos de fotografías en carpetas, como lo hace con sus archivos del procesador de palabras, con las hojas electrónicas y con otros documentos. Puede mantener todas las fotografías tomadas en un año en particular, o en un mes, en una carpeta, con imágenes segregadas en sub-carpetas por tema. Por ejemplo, su carpeta principal puede llamarse: Fotos y sus sub-carpetas pueden llamarse: Familia, Atardeceres, Fiestas, Trabajo, y así sucesivamente.

Muchos programas de edición de las fotos incluyen una utilidad, la cual le permite mirar a través de sus archivos de imagen y ver miniaturas de cada una. La figura 7-5 muestra el archivo con utilidad miniatura, incluido con la versión 1.0 de Photoshop Elements, por ejemplo. Dichas utilidades facilitan seguir la pista a una imagen en particular, si no puede recordar bien cómo nombró la foto.

Figura 7-5:
Photoshop
Elements
ofrece un
sencillo
buscador de
archivo
de foto.

Dependiendo del sistema operativo de su computadora, puede también ofrecer las herramientas para mirar a través de las miniaturas de sus archivos digitales. Las versiones recientes de Windows, por ejemplo, le permiten ver las miniaturas en Windows Explorer. Si trabaja con una computadora Macintoh OS x 10.1.2 o una más reciente, puede descargar una copia gratis de un buscador de fotos llamado iPhoto en sitio Web de Apple.

Puede encontrar que su sistema operativo o programa de edición de fotos, ofrece todas las herramientas de administración y la visión de archivo de la imagen que necesita juntos. Sin embargo, en muchos casos, estas herramientas son muy limitadas, lentas o ambas cosas. Si posee una colección grande de fotos, el trabajo de administrar los archivos de sus fotos se facilita con los programas con administración de la imagen en posición única, como el ThumbsPlus ($80, www.thumbsplus.com), mostrado en la Figura 7-6.

Puede mirar y manejar sus imágenes en muchas presentaciones diferentes, incluyendo una que imita el formato de Windows Explorer, como se muestra en la figura 7-6. En la última versión de este programa, puede también inspeccionar todo el metadata EXIF, el cual su cámara puede almacenar en el archivo de la imagen.

No obstante, el poder real de los programas como el ThumbsPlus radica en sus presentaciones de la base de datos, las cuales usted puede utilizar con el objetivo de asignar palabras claves a las imágenes y después buscar los archivos, utilizando esas palabras claves. Por ejemplo, si tiene una imagen de un Labrador "retriever", podría asignar las palabras claves "perro", "retriever" y "mascota" a la información del catálogo de las fotografías. Cuando ejecute una búsqueda más tarde, al digitar esas palabras claves como criterio de búsqueda, trae la imagen. ThumbsPlus también, le permite desempeñar alguna edición de imagen limitada y crear una página Web, tendiente a presentar sus fotografías.

Figura 7-6:
ThumbsPlus
es una
herramienta
popular
para ver y
organizar
los archivos
de las fotos
digitales.

Diseñados para un uso más casual, los programas como FlipAlbum Suite ($80 www.flipalbum.com) presentan un motivo tradicional de foto-álbum. La figura 7-7 ofrece una mirada a este programa. Arrastra las imágenes desde un buscador, hasta las páginas de un álbum, donde puede etiquetar las imágenes y grabar la información, como la fecha y el lugar donde fue tomada la imagen.

Los programas de foto-álbum son grandiosos para esos tiempos, cuando quiere perezosamente revisar sus imágenes o mostrarlas a otros, del mismo modo, mediante el cual, usted disfrutaría un foto álbum tradicional. Crear un foto álbum digital puede ser un proyecto divertido para disfrutar con sus niños - les encantará seleccionar marcos apropiados, para las imágenes y también, añadir otros efectos especiales. Además, algunos programas de álbumes, incluido el FlipAlbum Suite, ofrecen herramientas, las cuales le ayudan a crear y a compartir CDs, contenidos en sus álbumes de las fotos digitales.

Figura 7-7:
Puede
utilizar
programas
como el
FlipAlbum
Suite, con el
fin de crear
un álbum de
fotos
digitales.

Para simplemente, localizar una imagen específica u organizarlas en carpetas, yo prefiero el método tipo carpeta, como el utilizado por ThumbsPlus. Encuentro este diseño más rápido y fácil de utilizar, que buscar a través de las páginas de un álbum de fotos digital.

Capítulo 8

¿Puedo tener una copia impresa, por favor?

- -

En este capítulo

▶ Seleccionar entre el laberinto de opciones de las impresoras

▶ Lograr que las impresiones digitales duren

▶ Comprender CMYK

▶ Elegir el papel correcto para el trabajo

▶ Permitir a los profesionales imprimir sus imágenes

▶ Ajustar el tamaño de salida y la resolución antes de imprimir

- -

Tomar sus fotos digitales desde una cámara o una computadora al papel, involucra varias decisiones, y la menor de todas no consiste en seleccionar la impresora correcta para el trabajo. También necesita pensar en asuntos como la resolución de salida, la combinación del color y las existencias de papel.

Este capítulo le ayuda a decidir sobre los diversos asuntos involucrados en la impresión de sus fotografías, ya sea que quiera manejar el trabajo por usted mismo, o concederle los honores a un impresor comercial. Además, de discutir los pros y los contras acerca de los diferentes tipos de impresoras, las siguientes páginas ofrecen consejos y técnicas para ayudarle a obtener la mejor salida posible de cualquier impresora.

Una Impresora de Primera Calidad

Cuando no están en conferencias de alto nivel, pensando en siglas como CMOS y PCMCIA, los ingenieros en el mundo de los laboratorios de computadoras se encuentran ocupados tratando de concebir la tecnología perfecta, para la impresión digital de las fotos. En la arena de la impresión comercial, la tecnología para entregar las impresiones magníficas, ya está en su lugar. (Refiérase a: "Dejar que los Profesionales lo hagan," ubicado más adelante en este capítulo, para obtener más información sobre la impresión comercial).

En el frente de los consumidores, varios vendedores, incluyendo Hewlett-Packard, Epson, Olympus y Canon, venden impresoras especialmente, diseñadas para imprimir las fotografías digitales en su hogar o en la oficina. Mientras las primeras impresoras de fotografías, lanzadas unos pocos años atrás, no podían ofrecer la calidad obtenida en un laboratorio de imagen profesional o aún de su vecino revelador, algunos de los modelos más nuevos ofrecen resultados, los cuales no se pueden distinguir entre las mejores impresoras tradicionales de película. Con un modelo como Epson Stylus Photo 1280, de $500, mostrado en la figura 8-1, puede incluso sacar impresiones sin bordes tan anchos, como 13 pulgadas.

Figura 8-1: Con la Epson Stylus Foto 1280, puede sacar impresiones de inyección de tinta sin borde, hasta de 13 pulgadas de ancho.

Esta impresora de Epson emplea una tecnología de impresión de inyección de tinta, esta es una de las opciones que usted encontrará al ir de compras. Cada tipo de impresora ofrece ventajas y desventajas, y la tecnología que elegida depende de su presupuesto, sus necesidades de impresión y sus expectativas de la calidad de impresión. Para ayudarle a encontrar el sentido a estas cosas, la siguiente sección explica las principales categorías del consumidor e impresoras para las oficinas pequeñas.

Impresoras de Inyección de Tinta

Las impresoras de inyección de tinta funcionan tirando pequeñas gotas de tinta a través de boquillas, en el papel. Las impresoras de inyección de tinta diseñadas para la oficina, en el hogar o negocios pequeños cuestan entre $50 y $900. En general, sin embargo, la calidad de la impresión lo conduce al rango de los$200. Las más caras ofrecen mayor velocidad y opciones extra, como lo

son: la habilidad para imprimir en papeles más anchos, producir impresiones sin bordes, conectarse a una red de oficina o imprimir directamente, desde la tarjeta de memoria de la cámara.

La mayoría de las impresoras con inyección de tinta le permiten imprimir en papel fotográfico de serie sencillo o más grueso (y más caro), ya sea con terminado glaseado o mate. Esta flexibilidad es grandiosa, al poder imprimir en borradores ásperos y en trabajos diarios con papel sencillo; y ahorrar las existencias más costosas para impresiones finales y proyectos importantes.

Las impresoras de inyección de tinta poseen dos categorías básicas:

- ✔ Modelos para propósitos generales, estas son fabricados con el fin de efectuar un trabajo decente en ambos: textos y fotografías.

- ✔ Las fotos impresoras, algunas veces, llamadas impresoras *photocentric* (fotocéntricas), son engranadas únicamente para la impresión de imágenes. Las impresoras *photocentric* producen una mejor calidad de salida que las impresoras de todo propósito, pero no son en general, convenientes para la impresión diaria pues la velocidad de impresión es más lenta, que una máquina con todo propósito.

Esto no significa, sin embargo, que deba esperar impresiones a la velocidad de la luz, con una inyección de tinta para propósitos generales. Aún en una, con inyección de tinta más rápida, la salida de una imagen a color puede tomar varios minutos, si utiliza los ajustes más altos en la calidad de la impresión. Y con algunas impresoras, no puede desempeñar ninguna otra función en su impresora, hasta que el trabajo de impresión esté completo (refiérase a la sección "Comparar y Comprar", ubicada más adelante en este capítulo).

Además, la tinta mojada contribuye para que el papel se deforme ligeramente, y la tinta puede esparcirse con facilidad hasta que la impresión seca. (¿Recuerda cuándo era un niño y pintaba con acuarelas en un libro de colorear? El efecto es similar con las de inyección de tinta, aunque no tan pronunciado). Puede aminorar estos dos efectos al utilizar un papel especialmente revestido para inyección de tinta (refiérase a "Hojear a través de las Opciones en Papel", ubicado más adelante en este capítulo).

A pesar de estas imperfecciones, las impresoras de inyección de tinta permanecen como una solución buena y económica para muchos usuarios. Los modelos más nuevos incorporan tecnología refinada tendiente a producir una calidad de la imagen mucho más alta, menos color desteñido y menor deformación del papel que los modelos anteriores. Las imágenes impresas en papel *glossy* de las últimas impresoras de inyección de tinta fotocéntricas, rivalizan con las de un laboratorio profesional de imagen. Para que conste en actas, he quedado impresionado en especial, con las salidas de los modelos fotocéntricos de Epson, Hewlett-Packard y Canon.

Impresoras Láser

Las impresoras láser utilizan una tecnología similar a la empleada en las foto-copiadoras. Dudo que desee conocer los detalles, así es que permítame decirle que el proceso involucra un rayo láser, este produce cargas eléctricas en un tambor, que entinta tóner —la tinta, si quiere —en el papel. El calor es aplicado a la página para fijar el tóner de forma permanente a la página (por eso las pá-ginas salen tibias de una impresora láser).

Las impresoras a color láser pueden producir una calidad de imagen casi foto-gráfica y un excelente texto. Son tan rápidas como las de inyección de tinta y no necesitan utilizar ningún papel especial (aunque se obtienen mejores resulta-dos, si utiliza un papel de alto grado láser, en lugar de papel de copia barato).

¿El lado oscuro de las impresoras a color láser? El precio. A pesar de que se han vuelto más accesibles en los últimos dos años, aún cuestan por encima de $1,000. Estas impresoras tienden a ser grandes, tanto en el tamaño como en el precio —esta no es una máquina que usted va a desear utilizar en una pequeña oficina, en su hogar metida en una esquina de su cocina.

Sin embargo, si tiene la necesidad de un alto volumen de impresiones a color, una impresora a color láser puede tener sentido. Aunque paga más al princi-pio de lo que usted paga por una de inyección de tinta, a largo plazo debe ahorrar más dinero, pues el precio de los *artículos de consumo* (tóner o tinta, más papel) es usualmente, más bajo para las impresiones láser que, para las impresiones de inyección de tinta. Muchos impresiones a color láser tam-bién, ofrecen impresiones en red, esto las hace atractivas para las oficinas donde varias personas comparten la misma impresora.

Impresoras Dye-sub (tinta térmica)

Dye-sub es un diminutivo de sublimación de tinta, esto vale la pena recordarlo únicamente, para ubicarse a la altura del ganador de la feria científica, quien vi-ve en su misma calle. Las impresoras de sublimación de tinta transfieren las imágenes al papel, cuando utilizan una película plástica cubierta de tintas de color. Durante el proceso de impresión, los elementos de calor se mueven a tra-vés de la película, esto ocasiona que la tinta se fusione con el papel.

Las impresoras de sublimación de tinta son también llamadas impresoras *dye-thermical* (tinta-térmica) —caliente (térmica) tinta... ¿comprende?

Del mismo modo como las impresoras de inyección de tinta fotocéntricas más nuevas, las impresoras de sublimación de tinta entregan una calidad de fotos muy buena. Las impresoras de sublimación de tinta fabricadas para el mercado

Compuesto RGB

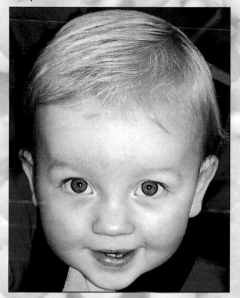

Canal Rojo

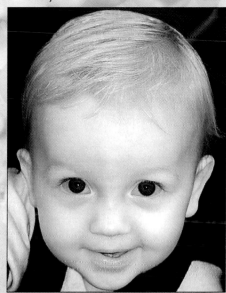

Canal Verde

Canal Azul

Lámina de Color 2-1:
Una imagen RGB es creada por medio de la mezcla de las luces rojas, verdes y azules. En el archivo de la fotografía, los valores de luminosidad para las tres luces componentes están almacenadas en tinas separadas conocidas como *canales*. Algunos programas avanzados de edición de fotos le permiten ver los canales de forma individual, como se muestra aquí. El software combina los tres canales para crear una imagen compuesta RGB (en la esquina superior izquierda).

300 ppi, 2.4MB

Lámina de Color 2-2:
La resolución de salida juega un papel importante en la apariencia de las imágenes impresas. La foto superior tiene una resolución de salida de 300 ppi (pixeles por pulgada); la foto del centro, 150 ppi; y la foto de abajo, escasos 75 ppi. Una resolución más baja significa pixeles más grandes, un hecho que puede reconocer de forma fácil con mirar al borde negro alrededor de cada cuadro. Yo apliqué un borde de 2 pixeles a todas las tres fotos, pero a 75 ppi, el borde es dos veces el tamaño que a 150 ppi y el porde de 150 ppi es dos veces el tamaño que el borde de 300 ppi.

150 ppi, 595K

75 ppi, 153K

Lámina de Color 3-1:

Cuando aplica una compresión JPEG, sacrifica algún dato de la fotografía en nombre de archivos de tamaños más pequeños. Aquí, yo grabé la foto superior de la Lámina de Color 2-2 a tres niveles de compresión JPEG. Grabar la fotografía en un ajuste de máxima calidad hace poco daño (superior). Pero en ajustes de calidad más bajos, los cuales aplican más compresión, los detalles se pierden y halos de color disparejos pueden ocurrir (centro e inferior). La diferencia en calidad se vuelve más notoria a medida que agranda la foto.

Calidad Máxima, 900K

Calidad Media, 150K

Calidad Baja, 47K

Nikon, 38mm

Olympus, 36mm

Casio, 35mm

Nikon, 24mm adapter

Lámina de color 3-2:
La misma escena capturada desde cuatro cámaras digitales diferentes, cada una de las cuales tiene una ligera diferencia en la toma del color. Cada cámara también captura una imagen del área ligeramente diferente debido a las diferentes distancias focales de los lentes. Los modelos Olympus y Nikon tienen lentes zoom; para las dos imágenes superiores, yo ajusté cada cámara en su distancia focal más corta. Para la imagen inferior de la derecha, yo ajusté un adaptador de ángulo ancho al lente Nikon.

Lámina de Color 5-1:
Esta escena clásica de frutas en un tazón ilustra los problemas de mucha y poca luz. En la parte superior del limón, mucha luz creó una mancha caliente donde se perdió todo el detalle de la imagen (vea el área incluida para una mejor visión). En la porción de debajo de la imagen, la luz es muy baja, con lo que se reduce contraste y claridad. Compare la cantidad de detalles que puede ver en esta área con la de la esquina superior izquierda de la imagen, donde la luz es casi perfecta.

ISO 200, f/4, 1/160

ISO 400, f/4, 1/320

ISO 800, f/5.6, 1/320

ISO 1600, f/8, 1/300

Lámina de Color 5-2:
Aumentar los ajustes ISO de la cámara le permite producir la misma exposición utilizando un tiempo de exposición más rápido, una apertura más pequeña, o ambos. Sin embargo, un ISO más alto reduce la calidad de la fotografía, como se ilustra en estas cuatro tomas del crepúsculo, tomadas con ajustes de ISO en rangos desde 200 a 1600.

EV 0.0

Lámina de Color 5-3:
Muchas cámaras digitales ofrecen controles de compensación de la exposición que aumentan o reducen la exposición escogida por el mecanismo de auto exposición de la cámara. Cuando la compensación de la exposición se ajusta en 0.0, la cámara no efectúa ajustes a la exposición (superior). Un valor de exposición negativo (EV) oscurece la escena (fila del centro); un valor positivo crea fotografías más brillantes (fila de abajo).

EV -0.3

EV -0.7

EV -1.0

EV +0.3

EV +0.7

EV +1.0

Auto

Sunny

Incandescente

Fluorescente

Flash

Nublado

Lámina de Color 6-1:
Para compensar la variedad de temperaturas de los colores de las diferentes fuentes de luz, muchas cámara proveen ambos controles de balance del blanco, automático y manual. Esta fotografía tomada con una cámara digital Nikon, presentó un desafío especial porque el sujeto se iluminó utilizando una combinación de luz fluorescente (desde arriba), luz de día brillante (desde una ventana a la izquierda del sujeto fuera del marco), y el flash incorporado. Las opciones de balance del blanco Auto y Flash en esta cámara particular dan los mismos resultados porque en el modo Auto, la cámara cambia al modo Flash cuando se enciende el flash. Las opciones de balance del blanco fluorescente y Sunny resultaron en los tonos de piel más exactos.

Lámina de Color 9-1:
Efectuar un Zoom en un tazón de frutas revela lo que puede suceder cuando convierte una imagen de 24-bit (superior) en una de 8-bit (256 colores) imagen GIF (inferior). Sin una amplia variedad de sombras para representar la fruta, los bananos, la lima y la manzana lucen manchadas.

Lámina de Color 10-1:
Los colores en mi fotografía original de la mariposa (izquierda) parecieran un poco monótonos; el aumentar el valor de saturación ligeramente, produjo matices más profundos que se acercan más a lo que vi a través del visor de la cámara.

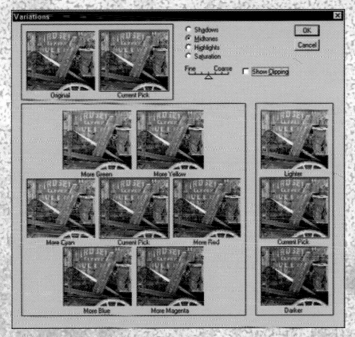

Lámina de Color 10-2:
Yo tomé esta foto, la cual provee una vista de primer plano de los
mecanismos de una maquina antigua procesador de granos, utili-
zando una cámara digital que tiende a enfatizar los tonos azules. La
imagen original (izquierda superior) tenía un matiz azul que no era
terriblemente molesto desde un punto de vista artístico, pero no re-
flejaba los colores reales de la máquina procesadora de granos. Pa-
ra solucionar el problema, fui al recuadro de diálogo de Photoshop
Elements Variations, mostrado aquí. La adición de un poco de amari-
llo y rojo removió el matiz azul e hizo resaltar los cálidos tintes des-
teñidos de la pintura vieja.

Lámina de Color 10-3:
Una imagen ligeramente suave (izquierda) se beneficia de una aplicación conservadora de un filtro de agudeza (centro). Demasiada agudeza, sin embargo, provee a la fotografía una apariencia granulada y crea halos extraños y resplandecientes a lo largo de los bordes del color (derecha).

Sin agudeza

Cantidad, 50

Cantidad, 100

Cantidad, 200

Lámina de Color 10-4:
Cuando aplique el filtro Unsharp Mask, aumente el valor de Amount para incrementar el efecto de agudeza. Aquí, yo apliqué el filtro utilizando tres valores diferentes de Amount. Yo ajusté el valor del Radius a 1.0 y el valor de Threshold a 0 para los tres ejemplos de agudeza.

Radius, .5; Threshold, 0

Radius, 2.0; Threshold, 0

Lámina de Color 10-5:
Puede crear diferentes efectos de agudeza al ajustar los valores de Threshold y Radius en el recuadro de diálogo de Unsharp Mask. Aquí, yo ajusté el valor de Amount a 100 para los seis ejemplos. Al aumentar el valor de Radius aumenta el ancho de los halos de agudeza; aumentar el valor de Threshold limita el efecto agudo en las áreas donde ocurren los cambios significantes de color.

Radius, .5; Threshold, 5

Radius, 2.0; Threshold, 5

Radius, .5; Threshold, 10

Radius, 2.0; Threshold, 10

Lámina de Color 11-1:

La mayoría de los programas de edición de fotos incluye una herramienta similar a la de Photoshop Elements Magic Wand, la cual selecciona áreas basadas en color. En este ejemplo hice clic en el punto marcado por la X con el Magic Wand ajustado en cuatro diferentes valores de Tolerance. Las áreas matizadas de amarillo y las líneas punteadas indican el ámbito del contorno de selección resultante. (Refiérase a la imagen de la izquierda en la Lámina de Color 11-2 para ver la rosa sin las marcas de selección). Como puede observar, los valores bajos de Tolerance seleccionan únicamente pixeles que son muy similares en color al pixel sobre el que hizo clic. Los valores más altos hacen la herramienta menos discriminatoria.

Tolerance, 10

Tolerance, 32

Tolerance, 64

Tolerance, 100

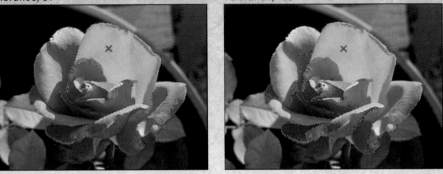

Lámina de Color 11-2:

Después de seleccionar la rosa en la imagen de la izquierda, la copié y la pegué en la imagen del medio, la cual es simplemente una primera plana de alguna madera curada. Entonces yo disminuí la opacidad de la rosa a un 50 por ciento para crear la imagen de la derecha.

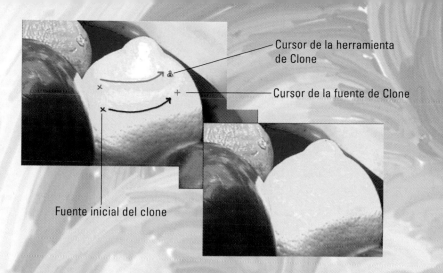

Cursor de la herramienta de Clone

Cursor de la fuente de Clone

Fuente inicial del clone

Original

Fill, modo Normal

Fill, modo Color

Hue, -83

Lámina de Color 12-1:
Para crear nuevas especies de manzanas, primero seleccioné la manzana pero no el rabo. El llenar el área seleccionada utilizando el comando Photoshop Elements Fill con el modo de combinación ajustado en Normal, resultó en una mancha sólida de color (superior derecha). Al utilizar el modo de combinación Color, convirtió la manzana en morada aunque retiene las sombras originales y los toques de luz (inferior izquierda). En el ejemplo inferior de la derecha, no llené el área seleccionada del todo. En su lugar, utilicé el filtro Hue/Saturation. Al disminuir el valor de Hue a 83 volvió las partes rojizas de la manzana en moradas e hizo las partes amarillentas rosadas.

Lámina de Color 12-2:

Estas ocho imágenes servían como la base de un collage en la Lámina de Color 12-3. Yo seleccioné el sujeto de cada una de las siete imágenes y las copié y las pegué sobre la imagen del ladrillo, utilizando el orden mostrado aquí.

Lámina de Color 12-3:
Al colocar cada una de las imágenes en la Lámina de Color 12-2 en una capa separada, yo creé este collage de objetos del pasado.

Lámina de Color 12-4:
Para crear este efecto de fotografía antigua, yo convertí la versión del color de la Lámina de Color 12-3 a escala gris. Entonces yo creé una capa nueva, llené la capa con dorado oscuro, ajusté el modo de combinación en Color y ajuste la capa de opacidad a un 50 por ciento.

Original

Watercolor

Find Edges

Crystallize

Colored Pencil

Glowing Edges

Lámina de Color 12-5:
Con la ayuda de filtros de efectos especiales, puede algunas veces crear arte de una fotografía malísima. Aquí, yo apliqué cinco filtros encontrados en Photoshop Elements a una escena de un horizonte oscuro, granulado, creando una variedad de composiciones de color interesantes.

de consumo caen en el mismo rango de precio, que las de inyección de tinta de cálidad, sin embargo, presentan unas cuantas desventajas, las cuales las hacen menos apropiadas para el hogar u oficina, que una de inyección de tinta.

Primero, la mayoría de las impresoras de sublimación de tinta pueden sacar únicamente impresiones tamaño fotografía, aunque unos pocos modelos nuevos como la Olympus de $800 P-400, mostrada en la figura 8-2, puede producir impresiones de 7.5 x 10 pulgadas. Además, debe utilizar un papel especial, diseñado para trabajar expresamente, con estas impresoras. Esto significa que las impresiones de sublimación de tinta no son apropiadas para los documentos de propósito general; estas máquinas son herramientas puramente fotográficas. El costo por impresión depende del tamaño del papel, como con cualquier impresora. Olympus estima que el costo de una impresión de 7.5 x 10 pulgadas de su modelo P-400 está debajo de los $2.

Impresoras Thermo-Autochrome (Térmicas Autocromáticas)

Muchas impresoras utilizan la tecnología Thermo-Autochrome. Con estas impresoras usted no posee cartuchos de tinta, barras de cera o cintas de tinta. En su lugar, la imagen es creada mediante el uso de papel sensible a la luz — la tecnología es similar a la encontrada en las máquinas de fax, que imprimen sobre el papel térmico.

Figura 8-2: La Olympus P-400 puede sacar impresiones de sublimación de tinta de 7.5 x 10-pulgadas.

Usted puede encontrar impresoras Thermo-Autochrome dentro del rango general de precio, que las impresoras de consumo de sublimación de tinta. No obstante, igual que con las máquinas de sublimación de tinta, la mayoría de las impresoras de consumo Thermo-Autochrome pueden sacar únicamente, impresiones del tamaño del papel y no pueden imprimir en papel sencillo. Más importante aún, algunos ejemplos que he visto de impresoras de consumo, las cuales emplean esta tecnología, no se comparan con la de sublimación de tinta o con las de buenas salidas de inyección de tinta, sin embargo, puedo afirmar que la última cosecha de impresoras Thermo-autochrome realizan un mejor trabajo que los modelos anteriores.

¿Cuánto Tiempo Durarán?

Además de los puntos presentados en la explicación precedente sobre los tipos de impresoras, otro factor importante a considerar, cuando decida adquirir una impresora, es la estabilidad de la impresión — o sea, ¿cuánto puede esperar que las impresiones duren?

Todas las fotografías están sujetas a la pérdida y a los cambios del color, a través del tiempo. Los investigadores indican que el promedio de vida de una impresión de película estándar, oscila entre los diez y los sesenta años, depende del papel fotográfico, del proceso de impresión, de la exposición a la luz ultravioleta y de la contaminación, como el ozono. Este mismo criterio afecta la estabilidad de las fotos obtenidas en la impresora de su casa o de la oficina.

Desdichadamente, las dos tecnologías capaces de entregar una imagen de igual calidad que la de una fotografía tradicional, —impresiones de sublimación de tinta e inyección de tinta —producen impresiones que se pueden degradar rápidamente, en especial, cuando se despliegan con luz muy brillante. Coloque una impresión frente a una ventana asoleada y puede notar alguna decoloración o cambio en los colores, en tan solo unos cuantos meses.

Los fabricantes han luchado para tratar este asunto y recientemente, han introducido varias posibles soluciones. Epson ofrece ahora, una impresora archival (pigmentada) de inyección de tinta a $900, (Epson Stylus Photo 2000P) esta promete una impresión con una expectativa de vida de 100 años o más, cuando se utilizan la tinta especial y el papel Epson. Sin embargo, debido a las tintas especiales archival, la *gama de colores* —el rango de colores —que la 2000P puede reproducir es más pequeño que las de inyección de tinta estándar. (En el momento de escribir yo esto, Epson está a un mes más o menos, de introducir la 2200P, una actualización de la 2000P. Esta nueva impresora presentará un juego de tintas que promete una gama de color más amplia, a expensas de una expectativa de vida de impresión, un poco más corta).

Proteger sus impresiones

No importa el tipo de impresión, puede ayudar a mantener los colores brillantes y verdaderos al adherirse a las siguientes guías de almacenamiento y de exposición:

✔ Si usted desea la fotografía enmarcada, siempre monte la foto detrás de mate para prevenir que la impresión toque el vidrio. Asegúrese de usar un cartón mate archival libre de ácido y vidrio protector UV.

✔ Exponga la fotografía en un lugar donde no esté expuesta a fuertes rayos de sol o luz fluorescente, por largos períodos de tiempo.

✔ En los álbumes de fotografías, deslice las fotografías dentro de fundas archival, libres de ácido.

✔ No adhiera fotos al tablero mate ni a otras superficies usando cintas adhesivas y otros productos domésticos. En lugar de eso, utilice materiales para montaje libres de ácidos, los cuales se venden en tiendas de materiales de arte y en algunas tiendas de manualidades.

✔ La exposición limitada a la humedad, las oscilaciones amplias de temperatura, el humo del cigarrillo y otros contaminantes del aire, cómo estos pueden también contribuir a la degradación de la imagen.

✔ La última protección, siempre mantenga una copia del archivo de la imagen en un CD ROM u otro medio de almacenamiento, de modo que pueda sacar una nueva impresión, si la original se deteriora.

Epson y otros vendedores también confeccionan tintas y papel, los cuales pueden utilizarse con otras impresoras de inyección de tinta, y son fabricadas para proveer una vida de impresión de veinticinco años o más. Puede ser o no posible, que usted utilice estos productos, depende de su impresora. (Note que al utilizar tintas no provistas específicamente por el fabricante de la impresora, no obtiene la mejor calidad de impresión y puede perder la garantía de la impresora).

Algunas impresoras de sublimación de tinta, como la Olympus P-400 que mencioné con anterioridad, adiciona una capa protectora a las impresiones, tendiente a ayudar a extender la vida de la impresión. Los tipos en Olympus dicen que las fotos de esta impresora poseen aproximadamente, la misma expectativa de vida que una fotografía tradicional.

Sin embargo, la verdad es que nadie sabe en realidad, cuánto durará una impresión de estas nuevas impresoras, —inyección de tinta o de sublimación de tinta —pues no han estado aquí, por tanto tiempo. Los estimados aportados por los fabricantes, se basan en pruebas de laboratorio, las cuales tratan de simular el efecto de los años por la exposición a la luz y a los contaminantes atmosféricos. Pero los resultados de las investigaciones son bastante variados, y la vida anticipada de la foto que usted puede esperar de cualquier sistema de impresión, depende de cuáles números utilice.

Si su fotografía requiere impresión para archivar, puede escarbar un poco más sobre el tema, en el sitio Web de Wilhelm Imaging Research (www.wilhelm-research.com), una fuente muy respetada de estudios sobre la vida de las impresiones. La compañía brinda detalles acerca de los papeles, las tintas y los aspectos específicos, en su sitio.

También debe contemplar que siempre puede llevar las imágenes importantes a un laboratorio de fotos, con el fin de sacarlas en papel fotográfico archival. Para mayor información, refiérase a "Dejar que los profesionales lo hagan,", ubicado más adelante, en este capítulo. También observe el siguiente recuadro, "Proteger sus impresiones," con consejos útiles, para lograr que sus impresiones duren el mayor tiempo posible.

Entonces ¿Cuál Impresora Debe Comprar?

La respuesta a esta pregunta depende de sus necesidades y del presupuesto de impresión. Aquí brindo mi opinión sobre cuál de las tecnologías de impresión, trabaja mejor para cada circunstancia:

✔ Si desea lo más cercano a las impresiones fotográficas tradicionales, acuda por una de las nuevas impresoras de inyección de tinta fotocéntricas o los modelos de sublimación de tinta. Sin embargo, si va por una de sublimación de tinta, recuerde que no puede imprimir en papel sencillo

✔ Si compra una impresora con el objetivo de utilizarla en su oficina; y desea una máquina que pueda manejar un alto volumen de impresiones, indague en las impresoras láser a color.

✔ Para impresiones para el hogar u oficinas pequeñas, tanto de textos como de fotos, opte por un modelo de inyección de tinta para propósito general. Puede producir un color de buena apariencia y las imágenes en escala gris, aunque necesita usar un papel de alto grado y los ajustes de más alta calidad de impresión, tendientes a obtener los mejores resultados. Puede imprimir en papel fotográfico glaseado también.

Una pequeña advertencia sobre inyección de tinta con propósitos generales: Algunas de las impresoras de inyección de tinta que he probado, han sido tan lentas y tenían tanto problema de deformación del papel, que nunca consideraría utilizarla sobre bases diarias. Otras realizan un buen trabajo al sacar agudos, imágenes limpias en un tiempo razonable, con poca evidencia de los problemas normalmente, asociados con esta tecnología de impresión. El punto es, todas las impresoras de inyección de tinta no son creadas igual, así es que compre con cuidado.

✔ Si utiliza una cámara digital para los negocios y con frecuencia necesita impresiones en el camino, considere añadir una impresora portátil a su equipo. Sony, Hewlett-Packard, Olympus, Canon, y otras hacen impresoras pequeñas y livianas para fotos, las cuales pueden imprimir directamente, desde la cámara o desde una tarjeta de memoria. (Refiérase a la

figura 8-3 para dirigir una mirada a una de estas impresoras). Como una alternativa, Olympus también ofrece una cámara con una impresora Polaroid incorporada. Puede ver esta cámara en el capítulo 3.

✔ Las impresoras multi-propósito —aquellas que combinan una impresora a color, máquina de fax y escáner en una sola máquina —por lo general, no producen el tipo de salida que agradará a los más entusiastas de las fotos. Típicamente, sacrifica la calidad de la impresión y/o velocidad a cambio de la conveniencia de un diseño todo-en-uno. Sin embargo, algunas cuantas todo-en-uno, como la Hewlett-Packard psc 950, utilizan la misma tecnología que la foto impresora de la compañía, de modo que en realidad, pueden entregar buenas impresiones fotográficas. Si necesita los tres componentes (fax, escáner e impresora), puede querer dar una mirada a este modelo de HP y a otras máquinas recién salidas todo-en-uno, para ver si las capacidades de impresión de fotos llenan sus necesidades.

Tome en cuenta que la mayoría de los modelos fotocéntricos están armados con impresión de texto como meta primaria, de modo que su texto puede no lucir tan claro, como lo haría en una impresora láser o inyección de tinta de bajo costo, blanco y negro. También, sus costos de impresión de texto pueden ser más altos, que con una impresora blanco y negro, debido a los costos de la tinta.

Comparar y Comprar

Después de determinar cuál tipo de impresora es la mejor para sus necesidades, puede dedicarse a comparar los modelos y las marcas. La calidad de impresión y otras características pueden variar ampliamente, de modelo a modelo, de manera que realice una buena investigación.

La característica más fácil de comparar es el tamaño de la impresión, que la máquina puede producir. Tiene tres opciones básicas:

✔ Las impresoras estándar pueden imprimir en papel tan grande como 8.5 x 11 pulgadas, o lo llamado por nosotros comúnmente, papel tamaño carta. Sin embargo, la mayoría de las impresoras no pueden imprimir hasta la orilla del papel —en otras palabras, no pueden producir impresiones de fotos sin borde.

✔ Las impresoras de formato ancho, como las de Epson Stylus Photo 1280 presentada en la figura 8-1, pueden manejar un papel más grande. El tamaño máximo de impresión que pueden sacar varía de modelo a modelo. Además, algunas impresoras de formato ancho pueden imprimir impresiones sin bordes.

✔ Las impresoras de las fotografías están limitadas a imprimir fotografías en tamaños de 4 x 6 pulgadas o más pequeñas. La figura 8-3 muestra dos ejemplos de impresoras de fotografías, la Sony DPP-SV77, una impresora de sublimación de tinta de $500 y la Hewlett-Packard P100, un modelo de inyección de tinta de $180. Las impresoras de fotografías más nuevas, incluyendo estas dos, pueden imprimir directamente de las tarjetas de memoria. El modelo de la Sony aún tiene un pequeño monitor, el cual le permite mirar las fotografías antes de imprimirlas. Puede también, efectuar edición limitada de fotografía, incluyendo añadir texto a la foto.

Figura 8-3:
Las impresoras como estos modelos de Sony (a la izquierda) y de Hewlett-Packard (a la derecha) pueden sacar fotos tamaño fotografía, directamente desde la tarjetas de memoria de la cámara.

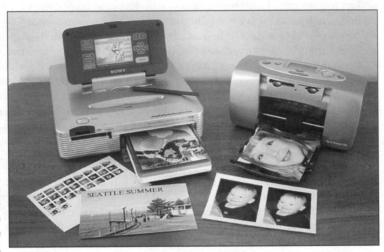

Una vez pasado el tamaño de la impresión, seleccionar a través de las características restantes, puede ser un poco penoso. La información que ve impresa en las cajas o en los panfletos de mercadeo, puede ser un poco engañosa. De modo que aquí hay una traducción de la información más importante acerca de las impresoras, al ir de compras.

✔ **Dpi:** Dpi son siglas para *dots per inch* (puntos por pulgada), se refiere al número de puntos de color que la impresora puede crear por pulgada lineal. Puede encontrar impresoras de color de nivel de consumo, con resoluciones de 300 dpi hasta 2800 dpi.

Un dpi mayor significa un punto impreso más pequeño, y mientras más pequeño es el punto, es más difícil para el ojo humano notar que la imagen está hecha de puntos. De modo que en teoría, un dpi más alto debe significar imágenes con mejor apariencia. No obstante, debido a que los diferentes tipos de impresora crean imágenes en forma diferente, la salida de una imagen a 300 dpi en una impresora puede lucir considerablemente mejor, que una salida a la misma o aún a un mayor dpi en otra impresora. Por ejemplo, una impresora de sublimación de tinta a 300-dpi puede producir impresiones, las cuales lucen mejor, que aquellas de una inyección de tinta a 600 dpi. Así es que, aunque los fabricantes le brindan mucha importancia a las resoluciones de sus impresoras, el dpi no es siempre una medida confiable en la calidad de la impresión. Para más información acerca de la resolución y del dpi, tome un taxi al Capítulo 2.

✔ **Opciones de Calidad:** Bastantes impresoras le ofrecen la opción para imprimir con diferentes ajustes de calidad. Puede elegir una calidad más baja, con el objetivo de imprimir un borrador de sus imágenes y des-

pués, mejorar la calidad de la entrega final. En general, mientras más alto es el ajuste de la calidad, más largo es el tiempo de impresión, y en impresoras con inyección de tinta, más tinta se requiere.

Solicite ver un ejemplo de una imagen impresa en cada una de las configuraciones de calidad, y determine si funcionará de acuerdo con sus necesidades. Por ejemplo, ¿es la calidad del borrador tan mala que necesitará utilizar la opción de calidad más alta, para las pruebas de impresión? Si es así, quizá desee seleccionar otra impresora, si imprime muchos borradores.

También, si necesita imprimir muchas imágenes en escala gris así como imágenes a color, averigüe si está limitado a la configuración de calidad más baja de la impresora, para las impresiones con la escala gris. Algunas impresoras ofrecen diferentes opciones de color e imágenes, en la escala gris.

✔ **Colores para la Inyección de Tinta:** La mayoría de las impresoras de inyección de tintas, imprimen utilizando cuatro colores: cyan, magenta, amarillo y negro. Esta combinación de tinta es conocida como CMYK (refiérase al recuadro "El mundo separado de CMYK", ubicado más adelante en este capítulo). Algunas impresoras de inyección de tinta de baja tecnología eliminan la tinta negra y solo combinan el cyan, magenta y el amarillo para aproximarse al negro. "Aproximarse" es la palabra clave — no puede obtener buenos negros sólidos sin tinta negra, de este modo, para mejor la calidad del color, evite las impresoras con tres colores.

Algunas impresoras de inyección de tinta fotocéntricas nuevas presentan seis o siete colores de tintas, añadiendo un cyan más claro, un magenta más claro o un negro más claro a la mezcla CMYK estándar. Las tintas negras expanden el rango de colores que la impresora puede fabricar, esto genera como resultado una interpretación más precisa del color, sin embargo, añade al costo de la impresión.

✔ **Velocidad de impresión:** Si utiliza su impresora para propósitos de negocios e imprime numerosas imágenes, asegure que la impresora elegida por usted pueda sacar imágenes a una velocidad decente. Y asegúrese también, de averiguar la velocidad de impresión por página, para imprimir en la configuración de calidad más *alta*. La mayoría de los fabricantes enumeran las velocidades de impresión de la calidad, de impresión más baja o modo de impresión del borrador. Cuando vea algo como: "Imprime a velocidades mayores de..." ya sabe que está viendo la velocidad del ajuste con la impresión más baja.

✔ **Costo de impresión:** Para entender el verdadero costo de una impresora, necesita pensar acerca de cuánto pagará por artículos de consumo, cada vez que imprime una foto. La parte del papel es fácil: solo averigüe cuál clase de papel recomienda el fabricante; y entonces acuda a cualquier tienda de computadoras o de productos para oficina y revise los precios de ese papel. (O si no se siente como para vestirse, refiérase a "Hojear a través de las opciones de papel," ubicado más adelante en este capítulo, para una aproximación de los precios).

Si está considerando una impresora Thermo-Autochrome, su único costo descansa en el papel, pues todos los químicos producidos por la impresión están contenidos en el papel. No obstante, para otros tipos de impresoras, necesita añadir el costo de la tinta, el tóner o la tinta al costo del papel.

Los fabricantes a menudo incluyen este dato en sus panfletos o en sus sitios Web. En general, ve los costos establecidos en términos de x porcentaje de cobertura por página —por ejemplo, "tres centavos por página con un 15 por ciento de cobertura". En otras palabras, si su imagen cubre un 15 por ciento de una hoja de papel de 8.5 x 11 pulgadas, usted gasta tres centavos en tóner o tinta. El problema es que no existe un solo estándar para calcular este dato, de modo que en realidad, usted no puede comparar manzanas con manzanas. Un fabricante puede especificar los costos por impresión, basado en un tamaño de la imagen y en una configuración de la calidad de impresión, mientras que otro utiliza un escenario de impresión completamente diferente.

¿Mi consejo? No descarte el dato del costo por impresión totalmente, pero tampoco lo tome como un evangelio. Esta información es más útil para decidir entre diferentes tecnologías de impresión —inyección de tinta, láser etcétera — sin embargo, al comparar los modelos dentro de una categoría, no se vuelva loco, solo al intentar encontrar el modelo que clama cercenar un porcentaje de un centavo de sus costos de impresión. Recuerde, los números que ve son aproximaciones, en el mejor de los casos, están calculados en una forma diseñada para hacer presentar el costo lo más bajo posible. Como dicen en los anuncios de autos, su millaje actual puede variar

Dicho esto, si está comprando una impresora con inyección de tinta, puede bajar los costos de la tinta de alguna manera, al seleccionar una impresora que utilice un cartucho de tinta, separada para cada color (en general cyan, magenta, amarillo y negro) o al menos, utilice un cartucho separado para la tinta negra. En modelos que tienen solo un cartucho para todas las tintas, usualmente, finaliza tirando algo de tinta pues un color se agota, antes que los otros.

También recuerde que algunas impresoras requieren un cartucho especial, para imprimir con el modo de calidad fotográfica. En algunos casos, estos cartuchos cubren la imagen impresa con una capa clara. La capa le brinda a la imagen una apariencia glaseada, cuando es impresa sobre papel sencillo y también contribuye a evitar que la tinta se unte y se decolore. En otros casos, coloca un cartucho que le permite imprimir con más colores que lo usual —por ejemplo, si la impresora usualmente, imprime utilizando cuatro tintas, puede insertar un cartucho de tinta de foto especial, el cual le permite imprimir, utilizando seis tintas. Estas tintas especiales para fotografías y cartuchos de revestimiento son normalmente más caras, que las tintas estándares. De este modo, al comparar una salida de diferentes impresoras, averigüe si las imágenes fueron impresas con la tinta estándar o con tintas de fotografías más caras.

✔ **Impresiones basadas en host:** Con una *impresora basada en host*, toda la computación de los datos necesaria para convertir pixeles en impresión, se lleva a cabo en su computadora, no en la impresora. En algunos casos, el proceso puede paralizar su computadora de forma completa —no puede hacer nada más, hasta que la imagen se termine de imprimir. En otros casos, puede trabajar en otras cosas mientras la imagen se imprime, pero su computadora corre muy lenta, pues la impresora consume una gran cantidad de los recursos de la computadora.

Si imprime relativamente pocas imágenes durante un día o una semana, el tener su computadora bloqueada por unos pocos minutos, cada vez que impri-

CONSEJO

El mundo separado de CMYK

Como usted sabe, si leyó el Capítulo 2, las imágenes en la pantalla son imágenes RGB. Las imágenes RGB son creadas al combinar la luz roja, con la verde y con la azul. Las imprentas más profesionales y la mayoría, pero no todas las impresoras de consumo, crean imágenes mediante la mezcla de cuatro colores de tinta - cyan, magenta, amarillo y negro. Las fotografías creadas utilizando estos cuatro colores, son llamadas Imágenes CMYK. (La K es utilizada en lugar de la B, pues la gente creadora de este acrónimo temía que alguien pudiera pensar que la B significaba azul (blue) en lugar de negro (black). También, el negro es llamado el color Key (clave) en las impresiones CMYK).

Puede preguntarse por qué se necesitan los cuatro colores primarios para producir colores en una imagen impresa, mientras que solo tres para las imágenes RGB. La respuesta es que a diferencia de la luz, las tintas son impuras. El negro se necesita para contribuir asegurar que las porciones negras de una imagen, sean realmente negras, no un gris lodoso, así como para justificar ligeras variaciones del color entre tintas producidas por diferentes vendedores.

Lejos de parecer listo en un programa de juegos, ¿qué significa todo este asunto del CMYK? Primero, si piensa comprar una impresora con inyección de tinta, se sabe que algunos modelos imprimen utilizando solo tres tintas, dejan por fuera la negra. La interpretación del color es en general, peor en los modelos que omiten la tinta negra.

Segundo, si está enviando su imagen a una agencia de servicio para impresión, puede necesitar convertir su imagen en el modo de color CMYK y crear separaciones de color. Si lee "El Secreto del Color Vivo" en el Capítulo 2, puede recordar que las imágenes CMYK constan de cuatro canales de color —cada uno para la información de la imagen del cyan, el magenta, el amarillo y el negro. Las separaciones del color no son nada más

que impresiones con escala gris de cada canal de color. Durante el proceso de impresión, su impresora combina las separaciones con el fin de crear una imagen a todo color. Si no está cómodo haciendo la conversión CMYK y las separaciones de color usted mismo, o su programa de edición de imagen no ofrece esta capacidad, su agencia de servicio o impresor pueden hacer el trabajo por usted. (Asegúrese de preguntar al representante de servicio, si debe proveer imágenes RGB o CMYK, pues algunas Impresoras archival fotográficas requieren RGB).

No convierta sus imágenes a CMYK para imprimir en su propia impresora, porque las impresoras de consumo están armadas para trabajar con datos de imagen RGB. Y no importa si imprime sus propias imágenes o las manda a reproducir de forma comercial, recuerde que CMYK posee una gama más pequeña que RGB, esto es una manera elegante de indicar que no puede reproducir con las tintas de todos los colores que puede crear con RGB. CMYK no puede manejar los colores neón realmente vibrantes, vistos en el monitor de su computadora, por ejemplo, por eso es que la imágenes tienden a lucir un poco apagadas después de la conversión a CMYK, por eso, no siempre concuerdan con las imágenes en la pantalla.

Una nota más acerca de CMYK: si está comprando una impresora con inyección de tinta, puede ver algunos modelos descritos como impresoras CcMmYy o CcMmYKk. Esas letras minúsculas indican que la impresora ofrece un cyan más claro, un magenta o tinta negra respectivamente, además de los tradicionales cartuchos de cyan, magenta y negro. Como mencioné con anterioridad, los juegos de tintas adicionales están provistos para expandir el rango de colores que la impresora puede producir.

Para obtener mayor información acerca del RGB y del CMYK, refiérase al Capítulo 2.

ma una imagen, no será una molestia. Y las impresoras con base en host son en general, más baratas que aquellas tendientes a realizar el procesamiento de la imagen, por ellas solas. Pero si imprime imágenes sobre una base diaria, se va a frustrar por una impresora que bloquea su sistema de este modo. Por otro lado, si compra una impresora que hace su propio procesamiento de imagen, asegúrese que la memoria estándar que va con la impresora, sea la adecuada. Puede necesitar una memoria adicional para imprimir imágenes más grandes, en la mayor resolución de la impresora, por ejemplo.

✔ **Impresión libre de computadora:** Muchos fabricantes ofrecen impresoras que pueden imprimir de forma directa desde su cámara o sus tarjetas de memoria, —no se requiere la computadora. Usted inserta la tarjeta de memoria, usa el panel de control de la impresora, para establecer el trabajo de la impresión y presiona el botón de Imprimir.

Con algunas impresoras, puede obtener fotografías desde la cámara a la impresora, vía transferencia infrarroja o al unir por cable la cámara a la impresora. En general, estas características de transferencia trabajan únicamente, entre las impresoras y la cámara del mismo fabricante, así es que debe leer las letras pequeñas.

También busque algo llamado DPOF (se pronuncia *dee-poff*) de siglas para *digital print order format* (formato de orden de impresión digital). El DPOF le permite seleccionar las imágenes que pretende imprimir a través de su interfaz de usuario de la cámara. La cámara graba sus instrucciones y las pasa a la impresora, cuando usted transfiere las imágenes entre los dos mecanismos.

Por supuesto, la impresión directa le quita sus opciones de editar sus fotografías; puede ser capaz de utilizar configuraciones de su cámara o de la impresión para hacer cambios menores: como rotar la imagen, hacer la fotografía más brillante o aplicar un diseño de marco, pero eso es todo. Sin embargo, la impresión directa es grandiosa en ocasiones, donde la impresión inmediata resulta más importante que la perfección de la imagen. Por ejemplo, un agente de bienes raíces que toma un cliente, con una visita al sitio, puede tomar fotografías de la casa y sacar impresiones en un segundo, de modo que el cliente puede llevar sus fotografías a su casa, ese día.

✔ **Impresión PostScript:** Si quiere poder imprimir gráficos creados con programas de ilustración como Adobe Illustrator y grabarlos en el formato de archivo de EPS (Encapsulated PostScript), necesita una impresora, tendiente a ofrecer funciones de impresión PostScript. Algunos programas de edición de fotos, también le permiten grabar en EPS. Algunas impresoras tienen apoyo de PostScrip integrado, mientras que otras pueden hacer PostScript compatible con programas añadidos.

A pesar de que las especificaciones precedentes deben proporcionarle una mejor idea de cuál es la impresora deseada, asegúrese de ir a la biblioteca e investigar en revistas de computadoras y en fotografías, con el fin de revisar cualquier impresora que esté considerando. Además, puede obtener retroalimentación de clientes sobre diferentes modelos, al entrar en uno de los nuevos grupos de fotografía digital o de impresión en el Internet. Refiérase al Capítulo 15 para obtener las indicaciones pertinentes acerca de estos dos nuevos grupos, así como una lista de otras fuentes para encontrar la información necesitada.

Igual que con cualquier compra grande, debe investigar la garantía de la impresora —un año es lo típico, pero algunas ofrecen garantías más largas. Asegúrese de averiguar, si la compañía de venta al detalle o por orden de correo que vende la impresora, cobra una cuota por retornar la impresora. Muchos vendedores hacen un cargo de hasta un 15 por ciento sobre el precio de compra, por los honorarios de *reposición de las existencias*. (En mi ciudad, todas las tiendas importantes de computadoras cargan honorarios por reposición de las existencias).

Resiento los cargos por reposición de existencias, en especial, cuando se trata de equipo caro como impresoras, y nunca compro en lugares donde hacen estos cargos. Sí, entiendo que después de abrir el cartucho de tinta y probarlo en la impresora, la tienda no puede vender la impresora como nueva (al menos no, sin colocar un cartucho de tinta para reemplazo). Sin embargo, no importa cuántas revisiones lea o cuántas preguntas realice, simplemente, no puede asegurar que una impresora en particular, puede hacer el trabajo que usted necesita que haga, sin llevar la impresora a casa y probarla con su computadora y con sus propias imágenes.

Pocas tiendas tienen impresoras conectadas a las computadoras, de modo que no puede probar sus propias imágenes allí. Algunas impresoras pueden sacar ejemplos utilizando las propias imágenes del fabricante, no obstante, esas imágenes están cuidadosamente diseñadas, para mostrar la impresora en su mejor desempeño y enmascarar cualquier problema de áreas. De modo que ya sea que encuentre una tienda, donde pueda hacer su propia prueba previamente a la compra, o asegúrese de no realizar un pago fuerte, por el privilegio de devolver la impresora.

Ojear a través de las Opciones de Papel

Con el papel, como con la mayoría de las cosas en la vida, obtiene lo que paga. Mientras más está dispuesto a pagar, más van a lucir sus imágenes como impresiones de fotografías tradicionales. De hecho, si quiere mejorar la calidad de sus imágenes, con simplemente cambiar el papel puede hacer maravillas.

La tabla 8-1 muestra primero, con los más baratos algunos ejemplos de los precios del surtido de papel usado comúnmente. Si su impresora puede aceptar diferentes surtidos de papel, imprima borradores de sus imágenes con el surtido más barato y reserve los más caros, para el final de la tabla. Note que los precios en la tabla reflejan lo que puede esperar pagar, con los descuentos en las tiendas de los suministros de oficinas o en tiendas de computadoras. El tamaño del papel en todos los casos es 8.5 x 11 pulgadas. Sin embargo, puede comprar surtido fotográfico en otros tamaños, para usar con algunas impresoras.

No se limite a imprimir las imágenes con el papel estándar de foto. Puede comprar un equipo especial que le permite ubicar imágenes en los calendarios, las etiquetas, las tarjetas de saludo, las transparencias (para usar en proyectores de altura), y en distintas cosas más. Algunas impresoras ofrecen equipos con accesorios para imprimir sus fotos en las tazas de café y en las camisetas. Si utiliza un proyector con inyección de tinta, pruebe algunos de los nuevos papeles con textura que tienen superficies tendientes a imitar los papeles tradicionales de acuarela, lona y otros parecidos.

Tabla 8-1	Tipos de Papel y Costos	
Tipo	*Descripción*	*Costo por hojas*
Multi-propósito	Papel barato, ligero, diseñado para uso diario en impresoras, en copiadoras y en máquinas con fax. Es similar al que ha colocado en su foto-copiadora y en su máquina de escribir por años.	$.01 to .02
Inyección de tinta	Diseñado específicamente para aceptar tin-tas de inyección. En el extremo más alto del ran-go de precio, el papel es más pesado y tratado con una portada especial,que le permite a la tin-ta secar más rápido, al reducir las manchas de la tinta, el esparcimiento del color y arrollado del papel.	$.01 to .10
Láser	Armado para trabajar con los toners utilizados en impresoras láseres. También llamado "premium" los papeles láseres son más pesados, brillantes, suaves y más caros. La superficie suave logra que las imágenes aparezcan más agudas, el color blanco da la apariencia de un alto contraste.	$.01 to .04
Photo	Surtido más grueso expresamente diseñado para imprimir las fotos digitales; el primo más cercano a la impresión de película tradicional. Disponible con terminado glaseado o mate y texturas artísticas.	$.50 to $2
Sublimación de tinta	Papel glaseado especialmente tratado, para usar con impresoras de sublimación de tinta únicamente.	$1 to $2

Dejar que los Profesionales lo Hagan

Como sin duda alguna habrá deducido al leer el sustancioso párrafo anterior, producir impresiones de calidad gráfica de sus imágenes digitales puede ser una proposición costosa. Cuando considera el costo del papel fotográfico es-pecial, junto con las tintas especiales o portadas, requeridas por su impreso-ra, puede fácilmente gastar $1 o más por cada impresión. Además, a menos que utilice papeles y tintas archival, sus impresiones pueden no retener su belleza original, tanto como una impresión tradicional fotográfica

Cuando quiera impresiones de alta calidad y duraderas, puede encontrar más fácil y económico permitir que los impresores profesionales manejen sus ne-cesidades. Aquí hay unas cuantas opciones a considerar:

> ✔ Para impresiones fotográficas de alto grado, diríjase a un laboratorio comer-cial de imagen adaptado, con el fin de satisfacer las necesidades de los fotó-

grafos profesionales y de los artistas gráficos. Estos laboratorios ofrecen ahora, impresiones de archivos digitales en papel archival fotográfico. Puede sacar una copia como prueba de su imagen en la impresora de su casa u oficina; y el laboratorio puede igualar los colores en su impresión final, con los de su prueba. Los precios varían dependiendo del área; sin embargo, el precio por la impresión baja, si compra múltiples copias de la misma fotografía. Solicite a sus amigos artistas o fotógrafos, que le recomienden un buen laboratorio, si es nuevo, en el juego. Y asegúrese solicitar al representante de servicio del laboratorio, una explicación acerca de las diferentes opciones de impresión y además, cómo preparar y presentar sus archivos.

✔ Puede también, obtener buenas impresiones de sus archivos digitales, en muchos laboratorios de revelado al detalle. El costo por impresión usualmente, está cerca de los 50 centavos por una impresión del tamaño de una fotografía, y de $7 por una de 8 x 10. Pero la combinación de los colores y del papel archival de larga vida, puede que no ser provisto en este rango de precio. Yo encuentro que la mejor salida (y servicio) en esta categoría, viene de los laboratorios asociados con las tiendas de cámaras locales, en comparación con las grandes cadenas nacionales.

✔ Los servicios de impresión basados en la Web ofrecen una opción a los fotógrafos, sin acceso a los laboratorios. Puede transmitir sus imágenes a la compañía, a través de Internet y recibir sus imágenes impresas en el correo electrónico. Dos laboratorios para probar son Kodak-reconocido Ofoto (www.ofoto.com) y Shutterfly (www.shutterfly.com). El costo por una impresión de 8 x 10 está cerca de los $4, más uno o dos, por el envío.

✔ Si necesita cincuenta copias o más de una imagen o desea imprimir un surtido especial, —digamos por ejemplo, un surtido de color, —acuda a los servicios de un impresor comercial o a una agencia de servicios. Puede lograr reproducir sus imágenes, utilizando la impresión tradicional de cuatro colores CMYK. El costo por la imagen impresa depende del número de las imágenes que necesite (en general, mientras más imprima, más bajo es el costo por impresión) y del tipo de surtido utilizado.

Enviar su Imagen al Baile

Asumiendo que decide imprimir sus imágenes usted mismo, colocar la fotografía en el papel, involucra varios pasos y algunas decisiones a considerar. Aquí está la instrucción:

1. **Abra el archivo de la foto.**

 Lamentablemente, no puede abofetear su computadora y conseguir que la foto camine por sí misma, hasta la impresora. Para que el proceso de impresión se desenvuelva normalmente, necesita cargar su programa de fotos y abrir su archivo de imagen.

2. **Ajuste el tamaño de la imagen y la resolución.**

Este proceso importante y a veces complicado, se analiza a fondo en la siguiente sección.

3. **Elija el comando Print.**

En casi cualquier programa del planeta, el comando Print reside en el menú de archivo. Con este comando puede cambiar los ajustes de la impresión, incluyendo la resolución de la impresora, o la calidad de la impresión y el número de copias que pretende imprimir. Puede también especificar si usted desea imprimir en modo retrato, este imprime su imagen en su *posición normal vertical*, o en *modo paisaje*, el cual imprime su imagen de costado en la página.

Sin embargo, no debe pasar por todo el problema de hacer un clic en File y luego en Print. Puede seleccionar el comando Print más rápido al presionar Ctrl+P en Windows o ⌘+P en Mac. (Algunos programas, sin embargo, ignoran el recuadro de diálogo Print y envían su imagen directamente a la impresora, cuando utiliza estas teclas de acceso directo. Así es que si necesita ajustar cualquier medida de impresión, como en los próximos pasos, necesita utilizar el procedimiento File⇨Print.

4. **Especifique las opciones de impresión que desee utilizar.**

Las opciones disponibles —y la manera mediante la cual accedan estas opciones, —varían ampliamente, dependiendo del tipo de impresora que utiliza y si trabaja en una PC o en una Mac. En algunos casos, puede acceder a los ajustes vía el recuadro de dialogo Print; en otros, puede necesitar ir al recuadro de diálogo de Page Setup, el cual se abre al elegir el comando de Page Setup, encontrado por lo general, en el menú de File, no muy lejos del comando Print. (Puede algunas veces, acceder al recuadro de dialogo de Page Setup, al hacer clic en el botón de Setup ubicado dentro del recuadro de diálogo Print).

Me encantaría explicarle e ilustrarle todas las variantes de las opciones del recuadro de diálogo Print y Page Setup, pero ni tengo el tiempo, ni el espacio ni el presupuesto para la psicoterapia requerida por esta tarea . Por eso, por favor, lea el manual de su impresora para adquirir mayor información, sobre cuáles ajustes debe utilizar y en cuál escenario, por los cielos santos, siga las instrucciones. De otro modo, no va a obtener las mejores imágenes posibles, que su impresora puede producir.

Además, si posee más de una impresora, asegúrese de tener la impresora correcta, seleccionada antes de ajustar todas las opciones propuestas por la impresora.

5. **Envíe ese cachorro a la impresora.**

Busque en el recuadro de diálogo un OK o botón de impresión y haga clic sobre el botón, con el objetivo de enviar su imagen corriendo a la impresora.

Con su manual en mano —esté listo para recibir algunos consejos más específicos, acerca de cómo realizar copias duras de sus imágenes -. La siguiente sección lo dice todo.

Cómo ajustar el tamaño de la impresión y la resolución

Debido a que el tamaño de la impresión y de la resolución de salida poseen un impacto mayor en la calidad de la impresión, debe tener cuidado al ajustar estos dos valores, antes de imprimir. Si aún no ha leído el Capítulo 2, sugiero que explore estas secciones sobre resolución, antes de continuar con este capítulo, pues así las palabras de sabiduría que estoy a punto de impartir, tendrán más sentido. No obstante, aquí hay una breve recapitulación de los conceptos relevantes:

✔ La resolución de salida es medida en *ppi* — pixeles por pulgada. Para la mayoría de las impresoras de consumo, debe ajustar la resolución de salida entre 200 y 300 ppi, revise el manual de su impresora para obtener la resolución específica ideal para la imagen. Si va a tener su imagen impresa profesionalmente, hable con los representantes de servicio del laboratorio, acerca de la resolución de salida apropiada.

✔ La resolución de la impresora es medida en *dpi* —puntos por pulgada. Los puntos de la impresora y los pixeles de la imagen *no son lo mismo*. Repito, no son lo mismo. De modo que no asuma que debe ajustar su imagen a una resolución de salida, con el fin de igualar la resolución de la impresora. En algunas impresoras, usted sí quiere un radio uno a uno de pixeles de imagen a puntos de impresión. Sin embargo, otras impresoras utilizan múltiples puntos de tinta para representar cada pixel de la imagen. De nuevo, revise el manual de la impresora, con el fin de obtener una resolución de salida óptima.

✔ La resolución de salida (pixels por pulgada) y el tamaño de la impresión están irrevocablemente ligadas. Al ampliar una imagen, una de dos cosas suceden: la resolución baja y el tamaño del pixel aumenta, o el programa de edición de imagen añade nuevos pixeles, para llenar el área de la imagen ampliada (un proceso llamado *upsampling*). Ambas opciones pueden generar como resultado una pérdida de la calidad de la imagen.

De forma similar, posee dos opciones al reducir las dimensiones de la impresión. Puede retener la cuenta actual de pixel, en cuyo caso la resolución sube y el tamaño de pixel se achica. O puede retener la resolución actual, en cuyo caso el programa de edición hace un downsample en la imagen (reduce el exceso de pixeles). Como también, el hecho de botar muchos pixeles puede también dañar su imagen, evite el *downsampling* por más de un 25 por ciento. Sin embargo, con algunas fotos, quizá note inguna pérdida de la calidad, aún si efectúa un downsample en un grado mayor.

✔ Para averiguar el tamaño máximo en el cual puede imprimir su imagen con una resolución deseada, divida la cuenta de pixeles horizontales (el número de pixeles a través) por la resolución deseada. El resultado le da el ancho máximo de la imagen. Para determinar la altura máxima de la impresión, divida la cuenta de pixeles verticales por la resolución deseada.

✔ ¿Qué sucede si no posee suficientes pixeles para obtener el tamaño de la impresión y la resolución deseada? Bueno, debe elegir cuál es más im-

portante. Si necesita un cierto tamaño de impresión, debe sacrificar alguna calidad de la imagen y aceptar una resolución más baja. Y si necesita una cierta resolución, tiene que vivir con una imagen más pequeña. Oiga, la vida está llena de compromisos. ¿Cierto?

Con estos puntos en mente, está listo para especificar la resolución de la salida y el tamaño de la imagen. Los siguientes pasos explican cómo readecuar su imagen sin resampling en Adobe Photoshop Elements:

1. **Elija Image➪Resize➪Image Size.**

 Aparece el recuadro de diálogo mostrado en el figura 8-4.

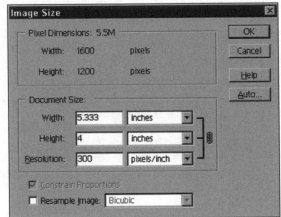

2. **Desactive la casilla Resample Image.**

 Esta opción controla si el programa puede añadir o borrar pixeles, conforme cambia las dimensiones de la impresión. Cuando la opción está inactiva, el número de pixeles no se debe alterar.

 Haga clic en la casilla para marcar la opción en on o en *off*. Una casilla vacía significa que la opción está desactivada, y esto es lo deseado en este caso.

3. **Digite las dimensiones de impresión o resolución.**

 Digite las dimensiones de impresión en las casillas Width o Height; conforme cambia un valor, el otro cambia automáticamente, para retener las proporciones originales de la fotografía. De la misma manera, conforme las dimensiones cambian, el valor de Resolution cambia automáticamente. Si prefiere, puede cambiar el valor de Resolution, en cuyo caso el programa altera los valores de Width o Height.

4. **Haga clic en OK o presione Enter.**

 Si hizo las cosas del modo correcto —esto es, desactivó la casilla Resample Image en el Paso 2, —no debe observar ningún cambio de su imagen en la pantalla, pues aún posee el mismo número de pixeles para desplegar.

Sin embargo, si selecciona View⇨Show Rulers, que despliega las reglas a lo largo del lado superior y del lado izquierdo de su imagen, puede ver que la imagen se imprime, de hecho, en las dimensiones especificadas.

Si quiere efectuar un *resample* a la imagen con el fin de alcanzar cierta resolución en la impresión, seleccione la casilla Resample Image. (Haga clic en la casilla de modo que en una aparezca una marca). De este modo, ajuste los valores deseados de Width, Height y Resolution.

Cuando la opción de Resample Image está permitida, un segundo conjunto de recuadros de Width y Height aparece disponible, en la parte superior del recuadro de diálogo. Utilice estas opciones para ajustar las dimensiones de su foto, utilizando pixeles o porcentajes (del tamaño original de la imagen) como unidad de medida.

¿Qué es la Concordancia de Colores?

La concordancia de colores o PIM siglas para Print Image Matching, es una tecnología de administración del color desarrollada por Epson, en un intento para que los fotógrafos digitales saquen las impresiones lo más cercanas posibles en color, a lo capturado por la cámara digital.

Como se explicó en el Capítulo 4, muchas cámaras digitales graban un dato de la imagen especial, conocida como metadata WXIF, en el archivo de la imagen. Con las cámaras que soportan la tecnología PIM, el metadata incluye información acerca de los ajustes ideales de impresión, para utilizar al reproducir la imagen. Cuando imprime la imagen en una impresora Epson que permite el PIM, la impresora se refiere a este dato y ajusta la salida de la impresión de un modo acorde.

En teoría, el PIM le permite producir impresiones tendientes a reproducir de manera más precisa, los colores vistos a través del visor. Epson también expone que PIM da como resultado impresiones con una exposición, una precisión y una saturación mejores, que lasobtenidas sin la tecnología. Sin embargo, existen algunos retrasos.

Primero, con el fin de que la impresora acceda la metadata, debe imprimir directamente, desde la memoria de su cámara, o abrir e imprimir usando un programa de foto que soporte PIM,

como el Epson Software Film Factory. (Dependiendo de su programa, puede ser capaz de instalar un enchufe que le permita a su programa existente, leer dato PIM). Segundo, si edita la foto, borra toda la metadata. Finalmente, que sus ojos aprecien o no lo que el PIM consigue con sus impresiones, es un asunto de gusto personal —puede que no le guste la cantidad de precisión o saturación sacada por la tecnología.

Mi opinión es que PIM es una presentación fina para personas que solo quieren tomar e imprimir y no les importa que la máquina tome todas las decisiones por ellos. Para los fotógrafos que quieren un poco más de control, PIM es agradable de tener, pero no es el componente más importante en la decisión de compra. Si su cámara e impresora ofrecen PIM, por supuesto que debe probarlos a toda costa. En algunos casos, verá una gran mejora con el PIM habilitado; con otras fotos, la diferencia puede ser insignificante.

Para leer más acerca de la tecnología, visite www.printimagematching.com. Note que si tiene su propia impresora y su cámara que soportan PIM, debe revisar el sitio Web con regularidad, con el objetivo de buscar drivers (conductores, piezas de programa que su computadora, cámara e impresora necesitan, con el fin de conversar una con la otra.

Si utiliza otro editor de fotos, asegúrese de consultar el sistema de ayuda del programa o del manual, con el fin de obtener la información pertinente sobre las opciones de readecuación de los tamaños disponibles. Los programas avanzados de edición de fotos como Elements, le ofrecen la opción de controlar la resolución a medida que hace una readecuación del tamaño, sin embargo, algunos programas básicos no la ofrecen. En su lugar, estos programas efectúan un *resample* automático de la imagen, cada vez que readecua el tamaño, así es que tenga cuidado.

¿Cómo puede indicar si un programa efectúa *resampling* a las imágenes, al realizar el cambio en el tamaño? Revise el tamaño de "antes" y "después" del archivo de la imagen. Si el tamaño del archivo cambia cuando efectúa el cambio de tamaño, el programa está efectuando un resampling en la foto. (Añadir o eliminar los pixeles aumenta o reduce el tamaño del archivo).

¡Estos colores no concuerdan!

Puede notar un cambio del color significativo, entre las imágenes ofrecidas en la pantalla y las impresas. Este cambio del color se debe en parte al hecho de que simplemente, no puede reproducir todos los colores RGB utilizando tintas de impresora, un problema explicado en el recuadro titulado "El mundo separado de CMYK", propuesto con anterioridad en este capítulo. Además, la luminosidad del papel, la pureza de la tinta y las condiciones de luz, mediante las cuales la imagen es observada pueden lograr que los colores se vean diferentes en el papel, de cómo se ven en la pantalla.

A pesar de que la coincidencia del color es imposible, usted puede seguir unos cuantos pasos, para que su impresora y su monitor estén más cercanos en lo referente al color, de la siguiente forma:

- Cambiar el surtido de papel a veces afecta la interpretación del color. En mi experiencia, mientras mejor es el papel, más verdadera resulta la concordancia de los colores.

- El programa provisto con las mayoría de los colores de las impresoras incluye controles de concordancia de color, que están designados para lograr que los colores de su pantalla y de su imagen coincidan. Revise el manual de su impresora, con el fin de adquirir mayor información acerca de cómo acceder a estos controles.

- Si jugar con las opciones de la concordancia del color no funciona, el programa de la impresora puede ofrecer controles que le permiten ajustar el balance del color de la imagen. Cuando ajusta el balance de color usando el programa de su impresora, no hace cambios permanentes a su imagen. De nuevo, necesita consultar el manual de su impresora, con el fin de revisar lo referente a los controles específicos y a cómo accederlos y utilizarlos.

- No convierta sus imágenes al modo de color CMYK para imprimir en una impresora de consumo. Estas impresoras están designadas para trabajar con imágenes RGB, de modo que obtiene mejor concordancia de los colores, si trabaja en el modo RGB.

✔ Muchos programas de edición de imágenes también incluyen utilitarios, diseñados para asistir en el proceso de concordancia de los colores. Algunos de estos son muy amigables con el usuario; después de imprimir un ejemplo de la imagen, comuníquele al programa cuál ejemplo se acerca más, al que usted tiene en la pantalla. El programa entonces se calibra automáticamente, utilizando esta información

Photoshop Elements, Photoshop, y otros programas avanzados ofrecen opciones más sofisticadas de la administración del color. Si es nuevo en el juego, sugiero que deje estas configuraciones en sus posiciones predeterminadas, pues todo este asunto causa un poco de sobresalto y puede fácilmente, lograr que las cosas empeoren o mejoren. Muchos de los ajustes del color no están diseñados para mejorar la concordancia existente entre su impresora y su monitor, sino para asegurar la consistencia del color a través de un flujo de trabajo, —entre diferentes técnicos quienes se pasan un archivo de la imagen desde el principio, hasta la impresión.

✔ Si su trabajo de fotografía demanda un control más preciso de la concordancia de los colores, que el entregado por el programa de su impresora, puede invertir en un programa profesional de concordancia de los colores. Este programa le permite calibrar todos los diferentes componentes de su sistema de proceso de la imagen —escáner, monitor e impresora —de modo que los colores permanezcan verdaderos de máquina a máquina. Sin embargo, estos programas pueden costar cientos de dólares y son complejos para utilizarlos. Tendrá que pasar algún tiempo probando los archivos del color del programa (archivos que le dicen a su computadora cómo ajustar los colores, para justificar a través de los diferentes tipos de escáner, monitores e impresoras). Los perfiles predefinidos usualmente, no ofrecen los máximos resultados.

Recuerde también, que aún los mejores sistemas de concordancia del color no pueden entregar un cien por ciento de exactitud, debido a la inherente diferencia existente entre crear los colores con la luz y reproducirlos con la tinta.

Estos mismos comentarios se aplican a los sistemas de administración de los colores, los cuales pueden incluirse gratis con su programa de sistema operativo, como el ColorSync.

✔ Si su monitor le permite ajustar la representación en la pantalla, pruebe este procedimiento para tener tanto su impresora como su monitor, en sincronía. Imprima una imagen a color y después sostenga la imagen en alto, junto a su monitor. Compare la fotografía impresa con la que está en la pantalla y luego, ajuste los controles del monitor, hasta que las dos estén en línea. Sin embargo, recuerde que este proceso es un poco atravesado, pues calibra el monitor con la impresora y no al contrario. De modo que si imprime su imagen en otra impresora, sus colores pueden variar dramáticamente, de lo observado en el monitor.

✔ Por último, recuerde que los colores que ve, tanto en la pantalla como en el papel, varían dependiendo de la luz mediante la cual los ve.

Más palabras de sabiduría sobre impresión

Al partir —bueno, por lo menos de este capítulo —déjeme ofrecerle los últimos bocados de cardenal acerca de los consejos de impresión:

✔ Una vez más con sentimiento: el tipo de papel utilizado afecta en gran medida, la calidad de la imagen. Para aquellas fotos especiales, invierta en un surtido fotográfico glaseado o en alguna otra opción de alto grado. Refiérase a "Ojear a través de la Opciones de Papel", explicado con anterioridad en este capítulo, para obtener más noticias sobre papel.

✔ Lleve a cabo una prueba de impresión utilizando diferentes resoluciones de impresión o ajustes de calidad de impresión, para determinar cuál ajuste funciona mejor, para cuáles tipos de imágenes y cuáles tipos de papeles. Los ajustes por default, seleccionados por el programa de la impresora pueden no ser las mejores opciones, para los tipos de las imágenes que imprime. Asegúrese de notar los ajustes apropiados, de modo que pueda referirse a ellos más tarde. Además, algunos programas de impresoras le permiten grabar los ajustes de modo que no tenga que reajustar todos los controles, cada vez que imprime. Revise el manual de su impresora, para averiguar si su impresora ofrece esta opción

✔ Si su imagen luce grandiosa en la pantalla pero se imprime muy oscura, el programa de su impresora debe ofrecer controles de contraste de luminosidad, los cuales le permitan iluminar temporalmente la imagen. Puede obtener mejores resultados, sin embargo, si efectúa el trabajo utilizando los Niveles de Luminosidad/Filtros de Contraste de su editor de imagen. En todo caso, si quiere efectuar cambios permanentes en los niveles de luminosidad, necesita utilizar su editor de imagen, no el programa de su impresora. Refiérase al Capítulo 10 para obtener más detalles.

✔ Hablando del programa de la impresora —conocido entre los fanáticos como *drivers* —no olvide instalarlo en su computadora. Siga las instrucciones de instalación de cerca, de modo que el driver sea instalado en el archivo correcto, en su sistema. De otra manera, su computadora no puede comunicarse con su impresora

✔ Si su impresora no venía armada con un cable, con el fin de conectar la impresora a la computadora, asegúrese de comprar el tipo de cable correcto. Para conexiones de puertos paralelos, la mayoría de las impresoras requieren un IEEE 1284 bidireccional —cables acomodaticios. No se preocupe acerca de ese significado, —solo busque las palabras en el paquete de los cables. Y no sea agarrado, no compre cables menos caros, los cuales no cumplan las especificaciones, o no obtendrá un desempeño óptimo de su sistema.

✔ Algunas impresoras no se desempeñan bien cuando están conectadas a la computadora, a través de un mecanismos de conexión. Por ejemplo, si tiene un grabador de CD conectado al puerto de la impresora, y después conecta su impresora a un puerto de impresión en la grabadora de CD, puede experimentar cortes. Haga una prueba de impresión después de conectar su impresora, a cualquier nuevo dispositivo de cruce.

✔ No ignore las instrucciones del manual con respecto a la rutina de mantenimiento de la impresora. Las cabezas de las impresoras pueden ensuciarse, las boquillas de la inyección de tinta pueden obstruirse y todo tipo de duendes pueden arruinar los trabajos. Cuando estaba probando un modelo de inyección de tinta para este libro, obtenía impresiones horrendas. Después seguí el consejo de localización de las averías ubicado en el manual y limpié las cabezas de impresión. La diferencia fue de la noche al día. De repente, obtuve imágenes ricas y bellas.

Capítulo 9

¡A la Pantalla, Sr. Sulu!

● ●

En este capítulo

▶ Crear fotografías para desplegarlas en la pantalla

▶ Preparar fotos para usarlas en la página Web

▶ Recortar el tamaño de su archivo para obtener una descarga de imagen más rápida

▶ Escoger entre los dos formatos de la Web — GIF y JPEG

▶ Hacer transparente de su fotografía Web transparente

▶ Adjuntar una foto en el mensaje de correo electrónico

● ●

Las cámaras digitales son ideales para crear fotografías con el fin de lograr la representación visual. Aún las más baratas, con una tecnología básica pueden ofrecer suficientes pixeles tendientes a crear buenas imágenes para las páginas Web, los álbumes de fotos en línea, las presentaciones multimedia y otras utilidades en la pantalla.

El proceso de la preparación de las fotografías para la pantalla puede ser un poco confuso, en parte, debido a que muchas personas no entienden el enfoque correcto y dan malos consejos a los recién llegados

Este capítulo le muestra cómo realizar las cosas de la manera correcta. Averigüe cómo ajustar el tamaño de las fotos en la pantalla, cuáles formatos de archivos funcionan mejor para efectuar los diferentes usos, cómo enviar una fotografía junto con un mensaje de correo electrónico, y más.

Entre al Cuarto de Proyección

Con una fotografía impresa, usted despliega opciones que son claramente limitadas. Puede introducir esta fotografía en un marco o en un álbum de fotos. Puede pegarla en el refrigerador con un lindo imán. O puede colocarla en su billetera, por si en determinado momento, algún conocido le pregunta acerca de usted y de los suyos.

Sin embargo, en su estado digital, las fotos pueden ser representadas en toda clase de nuevas y creativas formas, incluyendo las siguientes:

✔ Agregue fotografías al sitio de su compañía en el World Wide Web. Mucha gente en estos días, posee páginas Web personales, dedicadas no a vender productos, sino más bien, a compartir información acerca de ellos mismos. Refiérase a "Nada excepto la Red: Fotos en la Web," más adelante en este capítulo, para adquirir detalles sobre la preparación de una foto, con el objetiva de usarla en la página Web.

✔ Envíe por Correo electrónico una fotografía a sus amigos, clientes o parientes, para que puedan ver la imagen en las pantallas de sus computadoras, grabarla en un disco y hasta editar e imprimir la foto, si lo desean. Refiérase a "Envíame una Fotografía Alguna Día, ¿Sí?" más adelante en este capítulo, para obtener información acerca de cómo adjuntar una fotografía a su próxima misiva por el correo electrónico.

✔ Alternativamente, puede crear un álbum en línea a través de un sitio, para compartir—fotos como Ofoto (www.ofoto.com). Después de cargar las fotografías, puede invitar a las personas a ver su álbum y a comprar las impresiones de sus fotos favoritas. En general, puede crear y compartir álbumes sin cargo alguno; los sitios Web obtienen ganancias con sus servicios de impresiones de fotos.

La figura 9-1 ofrece un vistazo de un álbum en línea creado por mí, en el sitio Web de Ofoto con el fin de compartir unas vacaciones en Antigua. Para leer una lista de otros sitios similares para compartir fotos, refiérase al capítulo 14.

Figura 9-1:
Los sitios de álbum en línea como Ofoto, ofrecen una alternativa conveniente, para compartir fotos con amigos y familiares que se encuentran lejos.

✔ Importar la fotografía a un programa de presentación multimedia, como Microsoft PowerPoint o Corel Presentations. Las imágenes de la derecha, desplegadas en el momento correcto, pueden añadir excitación e impacto emocional a sus presentaciones, además de clarificar sus ideas. Revise el manual de su programa de presentación, con el fin de adquirir especificaciones acerca de cómo añadir una foto digital, a su próxima presentación.

✔ Crear un protector de pantalla personalizado, con el objetivo de presentar sus imágenes favoritas. La mayoría de los programas consumidores de edición de fotografía incluye un asistente o utilitario, el cual facilita la creación de dicho protector de pantalla.

✔ Con numerosas cámaras digitales, puede descargar imágenes a su TV, DVD o VCR, las cuales puede mostrar luego en una sala, con abundantes invitados, y guardar sus imágenes en video cintas. Cargue la cámara con diferentes fotografías de primeros planos, conecte la cámara a su TV y tendrá una tarde tan efectiva, como las presentaciones de las diapositivas de antes, para convencer a sus vecinos no muy estimados de que nunca vuelvan a poner un pie en su casa de nuevo. Para obtener información sobre esa intrigante posibilidad, refiérase al capítulo 7.

¡Ese es Más o Menos el Tamaño!

Preparar fotografías para la representación visual en la pantalla, requiere un enfoque diferente al utilizado, cuando éstas se alistan para la impresora. La siguiente sección lo dice todo.

Comprender la resolución del monitor y el tamaño de la fotografía

A medida que prepara las fotografías con el objetivo de usarlas en la pantalla, recuerde que los monitores despliegan imágenes utilizando un pixel de pantalla, por cada pixel de imagen. (Si necesita una cartilla sobre pixeles, refiérase al capítulo 2). La excepción se presenta cuando usted trabaja en un programa de edición de fotos u otra aplicación, la cual le permita realizar un acercamiento en una fotografía, por lo tanto, dedica muchos pixeles de pantalla a cada pixel de imagen.

La mayoría de los monitores pueden ajustarse a un surtido de despliegues, cada uno de los cuales da como resultado un diferente número de pixeles de pantalla, o en lenguaje común, en una *resolución de monitor* diferente. Los ajustes de resolución de monitor estándar incluyen de 640 x 480 pixeles, de 800 x 600, de 1280 a 1024 pixeles. El primer número siempre indica el número horizontal de pixeles.

Para ajustar el tamaño de una fotografía en la pantalla, simplemente equipare las dimensiones de pixeles de la foto con la cantidad verdadera del espacio de pantalla que usted desea que la fotografía posea. Si su fotografía es de 640

x 480 pixeles, por ejemplo, consume la pantalla entera, cuando la resolución del monitor está ajustada a 640 x 480. Eleve la resolución del monitor y la misma foto no llena más la pantalla.

Para una idea más clara de cómo la resolución del monitor afecta el tamaño en el cual aparece su foto en la pantalla, refiérase a las figuras 9-2 y 9-3. Ambos ejemplos muestran fotos digitales de 640 x 480 pixeles, como aparecen en un monitor de 17 pulgadas. (Yo utilicé el control Windows Desktop Properties para desplegar la foto, como fondo de escritorio de Windows). En la figura 9-.2, ajusto la resolución del monitor a 640 x 480. La imagen completa toda la pantalla (a pesar de esconder la barra de tareas una porción de la imagen, en la parte inferior del cuadro). En la figura 9-3, desplegué la misma fotografía, sin embargo, cambié la resolución del monitor a 1280 x 1024. La imagen ahora consume cerca de un cuarto de la pantalla.

Figura 9-2: Una foto digital de 640 x 480-pixeles llena la pantalla, cuando la resolución del monitor está ajustada a 640 x 480.

Desdichadamente, a menudo usted no tiene cómo controlar cuál será la resolución vigente del monitor, cuando su audiencia vea sus fotografías. Alguien que vea su página Web en alguna parte del mundo, puede trabajar en un monitor de 21 pulgadas, ajustado a una resolución de 1280 x 1024, mientras que otra persona puede trabajar en un monitor de 13 pulgadas, ajustado a una resolución de 640 x 480. Así que, solo tiene que concertar algún compromiso.

Para imágenes de la Web, recomiendo adecuar el tamaño de sus fotos, asumiendo una resolución de monitor de 640 x 480, — el mínimo común denominador, si quiere. Si crea una imagen más grande que 640 x 480, las personas que usan una resolución de monitor de 640 x 480 deben correr la pantalla hacia arriba y hacia abajo, con el fin de ver toda la foto. Por supuesto, si está preparando imágenes para una presentación multimedia y sabe cuál resolución de monitor va a utilizar, trabaje con esa pantalla en mente.

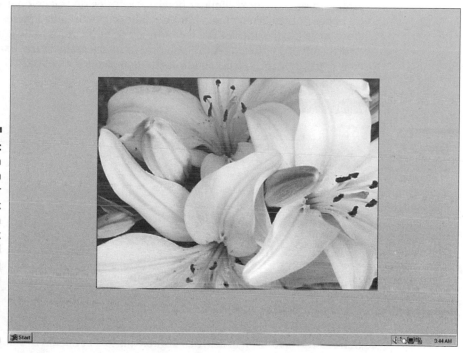

Figura 9-3:
Con una resolución de monitor de 1280 x 1024, una foto de 640 x 480-pixel consume más o menos un cuarto de la pantalla.

Ajustar los tamaños de las imágenes para la pantalla

Para reajustar su imagen y representarla en la pantalla, siga los mismos procedimientos utilizados al ajustar el tamaño para la impresión, no obstante, seleccione los pixeles como unidad de medida. Los pasos exactos varían dependiendo de su editor de fotos.

Esta es la forma de trabajar en Photoshop Elements:

1. **Guarde una copia de respaldo de su fotografía.**

 Probablemente, va a recortar pixeles de su foto para desplegarlas en la pantalla. Quizás algún día, desee tener de nuevo esos pixeles originales,

de modo que guarde una de copia de la fotografía con un nombre diferente, antes de continuar.

2. **Escoja Image⇨Resize⇨Image Size para desplegar el recuadro de diálogo Image Size.**

3. **Seleccione el recuadro de diálogo Resample Image, como se muestra en la figura 9-4.**

 Esta opción, cuando se activa, le permite efectuar un *resample* a la fotografía – o sea, añadir o eliminar pixeles. Después de seleccionar la opción (al hacer doble clic en el recuadro de diálogo), el área de Pixeles Dimensions en la parte superior del recuadro ofrece un conjunto de controles de Width (Ancho) y Height (Alto), como se muestra en la figura. Usted debe usar estos controles, para añadir o eliminar pixeles en el paso 6.

Figura 9-4:
Para añadir
o eliminar
pixeles en
Photoshop
Elements,
seleccione
el recuadro
de diálogo
Resample
Image.

> **Image Size**
>
> Pixel Dimensions: 88K (was 5.5M)
>
> Width: 200 pixels
> Height: 150 pixels
>
> Document Size:
>
> Width: 2.778 inches
> Height: 2.083 inches
> Resolution: 72 pixels/inch
>
> ☑ Constrain Proportions
> ☑ Resample Image: Bicubic
>
> OK
> Cancel
> Help
> Auto...

4. **Seleccione Bicubic en la lista desplegable junto a la opción Resample Image.**

 La lista de ajustes afecta el método utilizado por el programa, al añadir y eliminar pixeles. Bicubie, el ajuste predefinido tiene mejores resultados.

5. **Seleccione el recuadro de diálogo Constrain Proportions, como se muestra en la figura.**

 Esta opción asegura que las proporciones originales de su fotografía se mantengan, cuando cambie la cuenta de pixeles.

6. **Utilizando las casillas Width y Height digite las nuevas dimensiones de pixel de su foto.**

 Recuerde, *dimensiones de pixel* consiste en solo un modo de indicar " número de pixeles horizontales, por el número de pixeles verticales."

Antes de ajustar la nueva cuenta de pixeles, seleccione Pixeles como la unidad de medida de la lista, junto a las casillas Width y Height. Debido

a que la opción Constrain Proportions está activada, el valor de Height cambia de manera automática, al ajustar el valor Width, y viceversa.

7. Haga click sobre OK o pulse Enter.

Recuerde que si aumenta el valor de Width o ¿ Height, agrega pixeles. El programa debe crear — *interpolar* — los pixeles nuevos, y la calidad de su fotografía puede sufrir. Refiérase a la información sobre *resampling* y resolución presentes en el Capítulo 2, para obtener más detalles sobre este tema.

Además, mientras más pixeles posea, más grande será el archivo de la imagen. Si prepara fotos para la Web, el tamaño del archivo es una consideración especial, pues los archivos grandes duran más para descargarse, que los archivos más pequeños. Refiérase a "Nada Excepto la Red: Las fotos en la Web".

Para ver su fotografía con el tamaño con el cual se desplegará en la imagen, seleccione View⇨Actual Pixels in Photoshop Elements. Tenga presente— que este ajuste de visión, despliega la foto de acuerdo con la resolución actual de su monitor; si se despliega en un monitor utilizando una resolución diferente, el tamaño de la foto va a cambiar. Para obtener mayor información acerca de este negocio, refiérase a la sección anterior.

Medir las imágenes en la pantalla en pulgadas

Los recién llegados a la fotografía digital, a menudo poseen problemas para evaluar el tamaño de las imágenes, en términos de pixeles y prefieren utilizar las pulgadas como la unidad de medida. Y algunos programas de edición de fotos no ofrecen pixeles, como la unidad de medida en sus recuadros de diálogo del tamaño de la imagen.

Si no puede readecuar el tamaño de su fotografía utilizando pixeles como unidad de medida o prefiere trabajar en pulgadas, ajuste el ancho y alto de la imagen y luego ajuste la resolución de salida, en algún punto entre 72 ppl y 96 ppl. En Photoshop Elements, siga los mismos pasos definidos en la sección anterior, pero ajuste el tamaño de la foto y la resolución de salida, utilizando las casillas Width y Height y las casillas de Resolution ubicadas en la sección de Document Size del recuadro de diálogo de Image Sixe.

¿De dónde viene éste número entre 72 y 96 ppi? Está basado en ajustes predefinidos de resolución en monitores Macintosh y PC. Los monitores Mac usualmente, dejan la fábrica con una resolución de monitor alrededor de 72 pixeles de pantalla, por pulgada lineal del área visible de la pantalla. Los monitores PC están ajustados a una resolución cercana a los 96 pixeles, por pulgada lineal de pantalla. De modo que si tiene una foto de 1 x 1 pulgada y ajusta la resolución de salida a 72 ppi, por ejemplo, termina con suficientes pixeles para llenar un área, la cual consiste en una pulgada cuadrada en un monitor Macintosh.

Note que este método no es muy confiable, debido al ancho rango de tamaños de monitores y ajustes disponibles de resolución de monitores, — el último de éstos, el usuario lo puede cambiar en cualquier momento, superando la directriz de 72/96 ppi. Para un reajuste de tamaño más preciso, se recomienda el método descrito en la sección anterior.

Nada Excepto la Red: Las Fotos en la Web

Si su compañía opera un sitio World Wide Web o mantiene un sitio personal Web, puede fácilmente, colocar las fotografías de su cámara digital a sus páginas Web.

Debido a no saber cuál programa de creación de página Web utiliza usted, no puedo darle los comandos y las herramientas específicos que utiliza, para agregar las fotos a sus páginas. Sin embargo, puedo ofrecer algún consejo en un nivel artístico y técnico general, por ser precisamente, lo que sucede en las próximas secciones.

Reglas básicas para fotografías en la Web

Si desea que su sitio Web sea uno que la gente adore visitar, tenga cuidado en el momento de agregar las fotos (al igual que otros gráficos). Muchas imágenes o las imágenes muy grandes, rápidamente acaban con el interés de los espectadores, especialmente, quienes son impacientes con modems lentos. Cada segundo que las personas deben esperar para descargar una foto, las acerca un segundo más a la decisión de olvidarla e ir a otro sitio.

Para asegurarse de que usted atrae, no irrita a los visitantes de su sitio Web, siga estas reglas:

✔ Para sitios Web de negocios, asegúrese que cada imagen agregada, sea realmente *necesaria*. No llene su página con numerosas fotografías lindas, las cuales no contribuyen a transmitir el mensaje — en otras palabras, esas conforman las imágenes que únicamente son decoración. Estos tipos de imágenes favorecen la pérdida del tiempo por parte del espectador y además, logran que las personas se alejen de su sitio, completamente frustradas.

✔ Si utiliza una fotografía como un hipervínculo — o sea, si las personas pueden hacer un clic sobre la imagen y viajar a otra parte del sitio, — ofrezca también un vínculo basado en el texto. ¿Por qué? Porque muchas personas (me incluyo) ajusta sus exploradores de forma tal, que las imágenes no sean descargadas automáticamente. Las imágenes aparecen como pequeños iconos, sobre estas los espectadores pueden hacer clic con el fin de desplegarlas. No es que no estoy interesado en ver imágenes importantes, — sino que muchas páginas están cubiertas de fotografías irrelevantes. Cuando utilizo la Internet, por lo general, busco información, no solo navego por todas partes viendo páginas bonitas, ni tengo tiempo para descargar numerosas imágenes carentes de sentido.

Si usted pretende atraer gente como yo, así como a cualquiera que tenga una cantidad de tiempo limitada para navegar en la Web, establezca su página de modo que las personas puedan navegar en su sitio sin descargar imágenes, si lo desearan. Mis sitios favoritos son aquellos que proveen un texto descriptivo con el icono de la imagen, — por ejemplo, "Lanzamiento de Producto" a la par de la fotografía del extraordinario nuevo juguete de un fabricante. Este tipo de letrero me permite decidir cuáles fotografías quiero descargar y cuáles no son de ayuda para mí. Como mínimo, espero que los vínculos de navegación estén disponibles, así como los vínculos basados en texto en alguna parte de la página.

✔ Grabe sus fotos en cualquiera de los formatos de archivo JPEG o GIF. Estos formatos son los únicos soportados de forma amplia por los diferentes exploradores de la Web. Otros dos formatos, PNG (que se pronuncia ping) y el JPEG 2000, están en desarrollo, sin embargo, no son soportados aún en su totalidad por ningún explorador o programas de creación de página Web. Puede leer más acerca JPEG y GIF en las próximas tres secciones, y más sobre formatos de archivo en general, en el Capítulo 7.

✔ Procure tener un tiempo de descarga en una página menor a un minuto, empleando el moden de velocidad más bajo, utilizado comúnmente — 28.8 kbps por minuto — como su guía. Seguro, algunos exploradores de la Web con suerte poseen conexión a la Internet, tan rápido como el rayo, no obstante, la mayoría de las personas ordinarias no. Mientras más fotografías contenga una página, va a necesitar un tamaño de archivo más pequeño por fotografía.

✔ Ajuste el tamaño de despliegue de sus fotos, siguiendo la línea que señala: "Ajustar los tamaños de las imágenes para la pantalla," indicado anteriormente, en este capítulo. Para acomodar el rango más amplio de espectadores, ajuste sus imágenes con respecto al despliegue de la pantalla de 640 x 480 pixeles.

Recuerde también, que el tamaño del archivo es determinado por el número total de pixeles en la imagen, no por la resolución de salida. Una imagen de 640 x 480 pixeles consume tanto espacio en el disco a 72 ppi, como lo hace a 300 ppi. Refiérase al Capítulo 2, con el fin de obtener una explicación más detallada de todo este asunto acerca del tamaño de archivo, la cuenta de pixeles y la resolución de salida.

✔ Además de eliminar pixeles, con el fin de poseer un archivo de imagen de tamaño más pequeño y reducir el tiempo de descarga, usted puede comprimir la imagen utilizando la compresión JPEG. Otra alternativa, aunque no siempre es buena, consiste en guardar la fotografía en un formato GIF, el cual reduce la imagen a 256 colores, esto da como resultado un tamaño de archivo más pequeño, que el necesario para una foto a todo color. La siguiente sección explica estas opciones.

✔ Finalmente, un mensaje de precaución: Cualquiera que visite su página puede descargar, grabar, editar y distribuir su imagen. De modo que si usted desea controlar el uso de su fotografía, piense dos veces antes de colocarla en una página Web. Puede también investigar la filigrana digital y los servicios de protección de derechos de autor, los cuales intentan evitar el uso no autorizado de sus fotografías. Para iniciar el aprendizaje sobre dichos productos, visite el sitio Web de uno de los proveedores líderes, Digimarc.

(www.digimarc.com). El sitio Web operado por la organización Professional Photographers of America, (www.ppa.com) brinda buena información de los antecedentes sobre los derechos de autor, en general.

Decisiones, decisiones: ¿JPEG o GIF?

Como se explicó en la sección anterior, JPEG y GIF son los dos formatos actuales para guardar las fotos que usted desea colocar en una página Web. Ambos tienen sus ventajas y sus desventajas.

✔ **Asuntos de Color:** El JPEG soporta 24-bits de color, esta es la manera técnica de indicar que la imágenes contienen aproximadamente 16.7 millones de colores — fotos a todo color, dicho de un modo sencillo. El GIF por otro lado, puede guardar solo imágenes de 8-bits, eso restringe a un máximo de 256 colores.

Para ver la diferencia de esta limitación de color, observe la Lámina a Color 9-1. En ella, realice un acercamiento sobre un tazón de fruta. Estos objetos verde-amarillentos en la esquina superior derecha son bananos, la mancha verde grande es una lima y el objeto rojo ubicado en la orilla, es una manzana. La imagen de arriba es una imagen 24-bits; la imagen de abajo fue convertida a una imagen de 8-bits, de 256 colores.

La pérdida de color es más notable en los bananos. En la imagen de 24-bits, los cambios sutiles de color en los bananos son representados de forma real. No obstante, cuando la paleta es limitada a 256 colores, el rango de sombras amarillas es seriamente reducido, de este modo, una sombra amarilla debe representar muchas manchas similares. Los bananos resultantes tienen una apariencia manchada no apetecible.

Por esta razón, el JPEG es mejor que el GIF para guardar imágenes *de tonos continuos* — como las fotografías, en las cuales el cambio de color de pixel a pixel es muy sutil. El GIF es recomendado para las imágenes con escala de grises, las cuales poseen solo 256 colores o menos, para comenzar, y para imágenes no fotográficas, como el arte lineal y los gráficos de color sólido.

✔ **Tamaño del archivo y compresión:** Con más información de color para guardar, una versión de la imagen JPEG, es usualmente, más grande que una versión GIF. Ambos JPEG y GIF le permiten comprimir los datos de la imagen, para reducir el tamaño del archivo, sin embargo, JPEG utiliza compresión con pérdida, mientras GIF utiliza compresión sin pérdida. (En la mayoría de los programas, la compresión GIF es aplicada automáticamente, sin ningún aporte de su parte).

La compresión con pérdida elimina algún dato de la imagen, esto genera como resultado una pérdida de los detalles en la fotografía. La compresión sin pérdida por el otro lado, elimina únicamente datos redundantes, de modo que cualquier cambio en la calidad de la imagen es virtualmente indetectable. Así que, a pesar de que puede reducir un archivo JPEG al mismo tamaño que un archivo GIF, esto generalmente, requiere un alto grado de compresión con pérdida, lo cual puede dañar su imagen, igual que convertirla de una imagen de 24-bits a un archivo GIF de 256 colores, refiérase a la Lámina de Color 3-1.

✔ **Efectos Web:** GIF ofrece dos características adicionales que JPEG no ofrece. Primero, puede producir imágenes GIF *animadas*, las cuales consisten en una serie de fotografías empaquetadas en un archivo. Cuando se despliegan en las Web, las imágenes se encienden y apagan de forma intermitente, con el objetivo de crear la apariencia del movimiento.

Segundo, puede hacer una parte de su imagen transparente, permitiendo que el fondo subyacente se pueda apreciar. Sin embargo, puede "simular" transparencia con imágenes JPEG, si trabaja con un fondo sencillo de una página Web. Refiérase a "JPEG": El amigo del fotógrafo", para adquirir más detalles.

Decidir entre JPEG y GIF algunas veces, es asunto de seleccionar el menor de dos males. Experimente con los dos formatos, con el fin de ver cuál ofrece una mejor apariencia en la fotografía y en el tamaño del archivo que usted necesita. En algunos casos, puede descubrir que cambiar la imagen a 256 colores no tiene en realidad, ningún impacto, — si su foto tiene grandes extensiones de color uniforme, por ejemplo. De forma similar, puede ser que no note una enorme pérdida de calidad en algunas fotografías, aún cuando aplica la máxima cantidad de compresión, mientras que otras imágenes pueden lucir como basura con esa misma compresión.

Muchos programas de edición de fotos ofrecen a menudo un utilitario llamado *optimización Web*, este le ayuda para realizar la llamada entre JPEG y GIF. Las siguientes secciones lo introducen al utilitario "Save for Web" el cual cumple esta función en Photoshop Elements. Además de brindarle una vista previa de la fotografía, si utiliza la variedad de colores y ajustes de compresión disponibles para GIF y JPEG, dichos utilitarios por lo general, le indican cuánto tomará descargar el archivo a una velocidad de módem particular. De nuevo, asegúrese de seleccionar 28.8 kpbs como la velocidad de su módem, al revisar el tiempo de descarga

GIF: 256 colores o fracaso

El formato GIF puede soportar únicamente imágenes de 8-bits (256 colores). Esta limitación de color resulta en archivos de tamaño más pequeños, con menor tiempo de descarga, sin embargo, también pueden lograr que sus imágenes luzcan un poco "apixeladas" y toscas. (Refiérase a la Lámina a color 9-1 para observar una ilustración).

Sin embargo, la pérdida de calidad que resulta convertir a 256 colores, puede no ser muy notable con algunas imágenes. Y, como expliqué anteriormente, GIF ofrece una opción, esta le permite efectuar una fracción de su imagen transparente y empaquetar una serie de imágenes en un archivo animado GIF.

GIF viene en dos sabores: 87a y 89a, dos son nombres amistosos para los usuarios, ¿no es cierto? Bueno, 89a le permite crear una imagen parcialmente transparente. Con 87a, todos sus pixeles son totalmente opacos. (No se preocupe en recordar las etiquetas numéricas; la mayoría de las personas se refieren a los dos tipos como *GIF transparente* y *GIF no-transparente*.

¿La gustaría la fotografía toda de una vez, o fracción por fracción?

Ambos, JPEG y GIF, le permiten especificar si sus fotos de la Web se despliegan gradualmente, o por el contrario, de una sola vez. Si crea una imagen *GIF entrelazada o JPEG progresiva*, aparece una representación tenue de su imagen, tan pronto como el dato de la imagen digital se abra camino a través del módem del espectador. A medida que recibe más datos de la imagen, los detalles de la fotografía se completan poco a poco. Con las imágenes no-interfaz o no-progresivas, ninguna parte de la imagen aparece, hasta que toda la imagen sea recibida.

Como con todo en la vida, esta opción involucra un cambio. Las imágenes entrelazadas/progresivas crean la *percepción* de que la imagen está siendo descargada más rápido, pues el especta-

dor debe ver algo más pronto. Este tipo de fotografías también permite a los visitantes de la Web, decidir más pronto si la imagen es de interés para ellos o no, para moverse antes de que la descarga de las imágenes sean completada.

Sin embargo, las imágenes entrelazadas y progresivas toman más tiempo para descargarse en su totalidad, y algunos exploradores de la Web no manejan bien esta opción. Además, las JPEG progresiva requieren más RAM (sistema de memoria) para visualizar y el entrelazado se agrega al tamaño de un archivo GIF. Por todas estas razones, la mayoría de los expertos en diseño Web recomiendan no utilizar imágenes entrelazadas o progresivas, en sus páginas Web.

¿Por qué desearía hacer una porción de sus imágenes transparente? Bien, suponga que está vendiendo joyería en la Web. Tiene una foto de un nuevo broche y aretes, los cuales desea colocar en su sitio. La joyería está tomada contra un fondo de terciopelo negro. Si graba la imagen como una imagen GIF regular, los espectadores observan tanto la joyería como el terciopelo, igual que en el ejemplo ubicado a la izquierda, en la figura 9-5. Si convierte las fracciones del terciopelo de la foto transparente, únicamente aparece la joyería en la página Web, como en el ejemplo ubicado a la derecha. El último fondo de la página Web se muestra a través de los pixeles transparentes del terciopelo.

Ningún enfoque es correcto o malo: la transparencia GIF solo le brinda una opción creativa adicional. Note también, que al hacer algunos de los pixeles de su imagen transparentes, no se reduce el tamaño del archivo de la imagen. Los pixeles están aún en el archivo, solo que claros.

Guardar un GIF no-transparente

El proceso de guardar un GIF no-transparente es bien sencillo. Los siguientes pasos lo guiarán a través del proceso en Photoshop Elements. Si utiliza otro programa de fotografía que soporte el formato GIF, usted deberá encontrar un proceso parecido en su programa. Revise su sistema de ayuda o manual con el objetivo de estar seguro.

Figura 9-5:
Aquí ve la misma foto como aparece en la página Web, cuando se graba de forma GIF estándar (izquierda) y con la transparencia GIF habilitada (derecha).

Note que estos pasos le muestran solo una de las muchas formas para alcanzar el mismo fina en Elements; yo considero que este método, el cual emplea la utilidad: Save for Web, es el más fácil y seguro.

En Elements, estos pasos crean y guardan un duplicado de su imagen original en el formato GIF. Pero algunos programas, en su lugar, escriben sobre el archivo de la imagen original. Para su seguridad, siempre guarde un respaldo de su imagen original, antes de continuar adelante. Recuerde guardar su imagen como un archivo GIF, reduce la imagen a 256 colores y quizás desee recuperar esos colores de la imagen original algún día. Además, guardar la fotografía en el formato GIF aplana su imagen – o sea, incorpora todas las capas independientes de la imagen en una sola. (Refiérase al Capítulo 12 para adquirir una explicación de las capas de la imagen).

1. **Escoja File⇨Save for Web.**

 Aparece el recuadro de diálogo Save for Web. La figura 9-6 muestra el recuadro de diálogo Elements 1.0; La Versión 2 incluye opciones tendientes a permitirle cambiar las dimensiones de los pixeles de las fotos, fuera del recuadro de diálogo Image Size. (Refiérase a la sección previa "Ajustar los Tamaños de las Imágenes para la Pantalla", con el fin de obtener detalles acerca de cómo cambiar las dimensiones de los pixeles).

 En ambas versiones del programa, la vista previa de la izquierda muestra su imagen en el estado actual; la vista previa de la derecha muestra como lucirá la versión GIF.

Utilice las herramientas Zoom y Hand, enumeradas en la figura, para magnificar o desplazar la vista previa. Con el fin de realizar un acercamiento en la foto, haga clic en el botón de la herramienta Zoom y después, haga clic en preview. Para alejarse, haga Alt-clic si está utilizando Windows y Option-clic en una Mac. Para correr el despliegue de modo que pueda ver una sección escondida de la foto, haga clic en el botón de la herramienta Hand y después arrastre la ventana de vista previa.

2. **Seleccione Custom en la lista de Settings en el lado derecho del recuadro de diálogo.**

3. **Escoja GIF en la lista de Format (etiquetado en la figura 9-6).**

4. **Especifique las otras opciones GIF, según considere conveniente.**

 Aquí hay un rápido vistazo acerca de lo realizado por las opciones en Elements. Refiérase a las etiquetas en la figura 9-6, para ver dónde encontrar estas opciones, las primeras dos no están enumeradas en el recuadro de diálogo. (Y no se moleste cuando vea lo increíblemente técnicos que son los nombres — no son tan complicados como suenan).

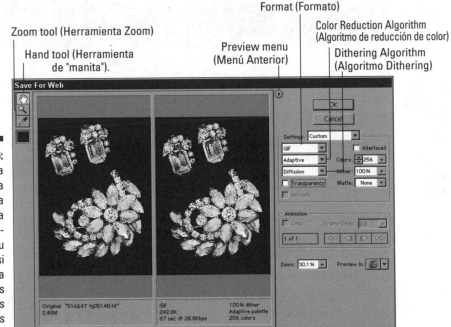

Figura 9-6: La vista previa de la derecha muestra como lucirá su fotografía, si es guardada con las opciones actuales de GIF.

- **Color Reduction Algorithm:** Esta opción le señala al programa cómo averiguar cuáles colores de la imagen original debe mantener, cuando se reduce la fotografía a 256 colores. En la mayoría de los casos, Adaptive trabaja mejor, sin embargo, es conveniente tratar cada uno, con el fin de ver cuál le hace menos daño a su fotografía. Según cambie la opción, la vista previa de la derecha se actualiza inmediatamente.

 Si quiere que el programa dé preferencia a los colores encontrados en cierta área de la fotografía, seleccione esa área (según se explicó en el Capítulo 11) antes de abrir el recuadro de diálogo Save for Web. Luego elija Selective, como la configuración Color Reduction Algorithm

- **Dithering Algorithm:** Al desplegar una fotografía a color ubicada fuera de la limitada paleta de 256 colores, la computadora intenta acercarse lo máximo posible a los colores originales, mezclando los *colores que se encuentran* en la paleta. Los Técnicos se refieren a este proceso como *dithering (oscilación).*

 La opción Dithering Algorithm controla cómo Elements se acerca, bueno, cómo oscila. No lo piense más, — escoja Diffusion con el fin de obtener mejores resultados, en la mayoría de los casos. Si no le gusta la forma en que se ve la vista previa con Diffusion, intente con uno de los otros métodos para ver si la fotografía mejora. Estoy bastante seguro que no lo hará, pero probar no hace daño.

- **Interlaced:** Deje esta opción inactiva. (Si la casilla no está marcada, significa que la opción está inactiva). Para averiguar qué hace, refiérase al recuadro "Le gustaría la fotografía toda de una vez, o fragmento a fragmento."

- **Colors:** Como mencioné anteriormente, una imagen GIF posee como máximo 256 colores, debe ajustar la opción Colors a ese número. No obstante, algunas imágenes contienen un pequeño espectro de color, aunque puede de arreglársela con menos colores, esto reduce el tamaño del archivo de la imagen. Trate de bajar el valor de Colores y observe la vista previa de la derecha, para observar cuán bajo puede llegar antes de que la fotografía empiece a desintegrarse.

- **Dither:** Este ajuste adapta cuánta oscilación hace el programa en el momento de procesar su foto. Para obtener mejores resultados, deje el valor en 100. Sin embargo, bajar el valor reduce el tamaño del archivo, de modo que de nuevo, puede tratar un ajuste más bajo y ver si la calidad de la fotografía se va muy al sur.

Las opciones Transparence y Matte, afectan las fotografías que tienen áreas transparentes. Para adquirir detalles, refiérase a la siguiente sección. Y para la opción Animate, relacionada con crear imágenes animadas GIF, la cual está, me siento triste al decirlo, fuera del alcance de este libro. Pensándolo bien, no estoy tan triste de decirlo, pues considero que los GIF animados son increíblemente fastidiosos y su empleo terriblemente excesivo.

5. Haga clic en OK o pulse Enter.

Desaparecen los recuadros de diálogo Save for Web y Save Optimized As, los cuales lucen como un viejo recuadro del diálogo regular, para guardar. El programa automáticamente selecciona GIF como el formato de archivo, de modo que todo lo que debe hacer, consiste en dar nombre al archivo de la fotografía y especificar su lugar de almacenamiento como lo hace usualmente, al guardar un archivo.

6. **Haga clic en Save o pulse Enter.**

Elements guarda una copia de su imagen original en el formato GIF, utilizando las configuraciones que especificó. Su imagen original permanece abierta y en la pantalla: para ver la versión GIF, debe abrir el archivo GIF.

Recuerde que siempre que trabaje dentro del recuadro de diálogo Save for Web, el programa despliega el tamaño aproximado del archivo y el tiempo de descarga de la imagen debajo de Preview. El tiempo de descarga se refiere a la velocidad específica de un módem, el cual puede cambiar por medio del Menú de Preview apreciado en la figura 9-6

Guardar una imagen GIF con transparencia

Como ocurre al guardar una GIF estándar, puede tomar diferentes rutas para terminar con una imagen GIF, que contiene áreas transparentes. En algunos programas, por ejemplo, puede colocar todos los pixeles de un cierto color transparente, durante el proceso de guardar el archivo. Si embargo, dependiendo del programa, puede estar limitado a hacer solo un color transparente. Además, en general, debe hacer todos los pixeles del color seleccionado transparentes, cuando puede preferir que únicamente desaparezcan los pixeles en el fondo.

Cuando trabajo en Elements o Photoshop, utilizo un enfoque diferente, y considero que más flexible y confiable. Antes de guardar el archivo, borro o elimino cualquiera de las áreas que deseo sean transparentes. De este modo, controlo con exactitud cuáles fragmentos de la foto son invisibles.

Antes de mostrarle los pasos salvadores específicos para guardar, los cuales retienen las áreas transparentes, necesito tomar un camino lateral, con el fin de explicar un poco acerca de cómo Elements y Photoshop maneja la transparencia. No puede tener pixeles transparentes en la capa del fondo original de una imagen. (El Capítulo 12 explica las capas en detalle, si no está familiarizado con este concepto). El cambio de dirección consiste en convertir esa capa del fondo, en una capa regular de una imagen vieja, la cual *puede* tener tantos pixeles transparentes como desee.

Para convertir la capa del fondo en una capa estándar, elija Layer➪New➪ Layer from Background. Cuando el recuadro de diálogo New Layer aparece, haga clic en OK. Si abre la paleta de Layers (View➪Show Layers), la capa de su fondo se llama ahora Layer 0, como se muestra en la figura 9-7. Y si elimina o borra pixeles en esta capa transformada, obtiene pixeles transparentes. En Elements, así como en Photoshop, las áreas transparentes aparecen en un patrón como el de un tablero de ajedrez en gris y blanco predefinido.

Figura 9-7:
Después de convertir el fondo original en una capa regular, borre las áreas que desea transparentes en la imagen GIF.

Por supuesto, debe guardar una copia de su archivo de imagen, antes de comenzar a borrar, en caso de desear esos pixeles en su total capacidad, en el futuro. También, note que si quiere utilizar esta técnica en una imagen GIF existente, debe primero convertir de nuevo la fotografía RGB a todo color. Para realizar eso, seleccione Image⇔Mode⇔RGB Color.

Cuando termine de crear sus áreas transparentes y su foto esté lista para la fábrica GIF, continúe los mismos pasos definidos en la sección anterior, con el fin de guardar una versión GIF de la fotografía. Pero en el Paso 4, establezca las opciones del Matt y la Transparencia en el recuadro de diálogo Save for Web de la siguiente forma:

- ✔ **Transparency:** Esta opción controla si sus pixeles transparentes permanecen así, o por el contrario, si son llenados con color sólido, cuando el archivo se graba. Para mantener sus pixeles traslúcidos, coloque la opción en "on". Si ubica la opción en "off", el programa llena las áreas transparentes con color sólido, seleccionadas del menú de Matte, el cual se explica más adelante.

- ✔ **Matte:** Esta opción le permite seleccionar el color sólido que el programa utiliza, al elegir usted llenar las áreas transparentes. Sin embargo, también afecta su foto, cuando pone en "on" la opción de transparencia.

Si creó sus áreas transparentes de modo que los pixeles alrededor de las orillas sólo estén parcialmente transparentes, — por ejemplo, si los borró con un pincel suave — el programa llena esos pixeles parcialmente claros con color mate. Sin esta opción, puede finalizar con las orillas dentadas y

un halo de pixeles de fondo, alrededor de su sujeto. Esto es por no aplicar un tono mate, los pixeles que son 50 por ciento o menos transparentes, se vuelven completamente opacos. Sólamente los pixeles que son más del 50 por ciento transparentes, se vuelven completamente claros.

Por ejemplo, yo guardé la imagen en la figura 9-8, esta la puede ver en su forma original en la figura 9-7, con y sin la opción mate. Utilicé un pincel suave para borrar todo el fondo, antes de guardar el archivo. En la imagen de la izquierda en la figura 9-8, la cual grabé sin aprovechar la opción Matte, puede observar algunos pixeles negros del fondo, dispersos alrededor de las orillas del pichel, y las orillas tienen una apariencia desigual. En la imagen de la derecha, apliqué un tono mate, combinando los colores mate al fondo de la página Web, la cual ayuda a lucir las orillas del pichel más suaves, y también se fundan gradualmente con el fondo.

Para ver que el color mate combine con el fondo de su página Web, elija Other en la lista de Matte. El programa despliega el Color Picker, donde puede seleccionar el color deseado. Otra opción es hacer clic en la herramienta Eyedropper, ubicada en la esquina superior izquierda del recuadro de diálogo Save for Web y después, hacer clic en un color de la ventana de vista previa. Después de hacer clic, escoja Eyedropper Color en la lista de Matte. Puede también solo elegir el White o el Black, con el objetivo de utilizar cualquier color como el color mate.

Figura 9-8: Para evitar orillas dentadas y pixeles dispersos en el fondo (izquierda), puse el color mate para que combinara con el fondo de la página Web (derecha).

JPEG: El amigo del fotógrafo

JPEG, el cual puede guardar imágenes de 24 bits (16.7 millones de colores), es el formato de elección para la mejor representación de imágenes de tono continuo, incluyendo las fotografías. Para adquirir más información sobre las ventajas y desventajas del JPEG, refiérase a "Decisiones, decisiones: ¿JPEG o GIF?" ubicado unas cuantas secciones atrás.

Con el fin de crear archivos más pequeños, JPEG aplica la compresión con pérdida, esta bota algunos datos de la imagen. Antes de guardar una imagen en el formato JPEG, asegúrese de guardar una copia de respaldo, utilizando un formato que no utilice compresión con pérdida — TIFF, por ejemplo, o el formato de Photoshop Elements (PSD). Después de aplicar la compresión JPEG, no puede volver al dato de la imagen, el cual queda eliminado durante el proceso de compresión.

Para obtener mayor referencia sobre compresión, refiérase al Capítulo 3 y a la lámina a color 3-1. Note que JPEG tampoco puede retener capas individuales de la imagen, esta es una característica explicada en el Capítulo 12.

Los siguiente pasos le muestran cómo utilizar el utilitario llamado Photoshop Elements Save for Web, presentado anteriormente en este capítulo, para guardar sus fotografías en el formato JPEG. Utilizar esta opción le permite ver cuánto daño su fotografía sufrirá, en varios niveles de compresión JPEG. Si utiliza otro editor de imagen, revise el sistema de ayuda para el comando preciso a utilizar, con el fin de guardar a JPEG. Las opciones JPEG disponibles deben ser casi las mismas que las descritas aquí, aunque pueden o no, ser capaces de poseer una vista previa de los efectos de compresión en sus fotografías.

1. **Escoja File⇨Save for Web para desplegar el recuadro de diálogo Save for Web mostrado en la figura 9-9.**

 La vista previa en el lado izquierdo del recuadro de diálogo muestra su fotografía original; la vista previa del lado derecho muestra como lucirá su fotografía, cuando la guarde en las configuraciones actuales. Refiérase a la sección anterior "Guardar un GFI no transparente", para adquirir más detalles sobre trabajo con las vistas previas.

2. **Seleccione Custom en la lista de Settings, ubicado en el lado derecho del recuadro de diálogo.**

3. **Seleccione JPEG en la lista de Formato, mostrada en la figura 9-9.**

 Después de seleccionar JPEG, observe las otras opciones para guardar, mostradas en la figura.

4. **Ajuste la cantidad de compresión.**

 Al usar los dos controles de Quality — el que está etiquetado en la figura y su vecino a la derecha — escoge la cantidad de compresión, determinando así, la calidad de la imagen y el tamaño del archivo.

Preview Menu (Menú Anterior)

Format (Formato)

Figura 9-9:
Las configu-
raciones de
Quality de-
terminan
cuánta
compresión
se aplica.

Quality (Calidad)

Mientras más alto es el valor de Quality, menor compresión se aplica y más grande es el tamaño del archivo.

La lista de Quality ubicada a la izquierda, ofrece cuatro configuraciones: Máximum, High, Medium y Low. Máximo provee la mejor calidad/menor compresión; Low provee la menor calidad/mayor compresión. Si quiere ser un poco más específico, utilice el cursor de Quality ubicado a la derecha. Puede especificar cualquier valor de Quality desde 0 a 100, el 0 ofrece la calidad de la imagen más baja (máxima compresión) y el 10 la mejor calidad de la imagen (menor compresión).

A medida que ajusta cualquier control, la vista previa de la derecha en el recuadro de diálogo se actualiza, con el objetivo de mostrarle el impacto en su foto. Debajo de la vista previa, el programa despliega el tamaño del archivo aproximado y el tiempo de descarga en la velocidad del módem seleccionado. Puede cambiar la velocidad del módem por medio del Menú de Preview, mostrado en la figura 9-9

5. Desactive las casillas Progressive, Optimized, y ICC Profile.

Si ve una marca en una casilla, haga clic para quitarla y desactivar la opción. Por razones discutidas en el recuadro anterior, "¿Le gustaría la fotografía completa de una vez, o fracción por fracción?" los archivos progresivos JPEG no son en general, una buena idea. La opción Optimized supuestamente le brinda a mejor calidad de la imagen a una configuración de compresión dada,

sin embargo, puede causar problemas con algunos exploradores de la Web, de modo que yo le recomiendo no utilizar esta opción.

La opción ICC Profile tiene que ver con algún asunto relacionado con el manejo avanzado del color, el cual los profesionales de la imagen quizás quieran investigar, pero nosotros, los mortales ordinarios, no necesitamos preocuparnos por esto. Además, las opciones aumentan el tamaño del archivo.

6. **Si su fotografía contiene áreas transparentes, elija un color mate.**

 Esta opción trabaja de un modo muy parecido, al descrito por mí, en la sección anterior. No obstante, en este caso, las áreas transparentes de su fotografía son siempre llenadas con color mate — blanco, si no selecciona otro. JPEG, como lo expliqué con anterioridad en este capítulo, no puede lidiar con los pixeles transparentes, de manera que insiste a proporcionarles algún color.

 Sin embargo, si coloca la fotografía en una página Web con un fondo de color sólido, puede ser que las partes transparentes de una JPEG parezcan retener su transparencia. Sólo combine el color mate con el color del fondo de su página Web. Los ojos del espectador no serán capaces de indicar dónde termina la imagen y dónde empieza el fondo de la página Web. Refiérase a la sección anterior "Guardar una imagen GIF con transparencia" para obtener información acerca de cómo ajustar el color mate.

7. **Haga clic en OK.**

 El recuadro del diálogo Save for Web desaparece y aparece Save Optimized As. Este recuadro de diálogo trabaja como cualquier recuadro de diálogoXXX de guardada de archivo. Solo dé nombre al archivo de su fotografía y especifique dónde quiere almacenar el archivo. El formato correcto está seleccionado para usted.

8. **Haga clic en Save o Pulse Enter.**

 El programa guarda la copia JPEG de su fotografía. Su fotografía original permanece abierta y en pantalla. Si quiere ver la versión JPEG, debe abrir el archivo.

Envíeme una Fotografía de Vez en Cuando, ¿Sí?

Poder enviar fotos digitales a los amigos y a la familia alrededor del mundo por correo electrónico, este es uno de los aspectos más agradables de contar con una cámara digital. Con unos pocos clics de su mouse, puede enviar una imagen a todas las personas que posean una cuenta de correo electrónico. Esa persona puede después ver la foto en la pantalla, guardarla en un disco y hasta editar e imprimirla.

Por supuesto, esta capacidad funciona también para los propósitos de negocios. Como comerciante de antigüedades de medio tiempo, por ejemplo, a menudo intercambio imágenes con otros comerciantes y entusiastas alrededor del mundo. Cuando necesito ayuda para identificar o valorar un descubrimiento reciente, envío un correo electrónico a mis contactos y obtengo su retroalimentación. Alguien en el grupo por lo general, puede brindarme la información que busco.

Aunque adjuntar una foto digital a un correo electrónico es en realidad simple, el proceso a veces se interrumpe, debido a las diferencias existentes entre los programas de correo electrónico y la forma con la cual, los archivos son manejados en la Mac contra la PC. Además, los recién llegados al mundo del correo electrónico, a menudo se confunden acerca del modo, mediante el cual ven y envían las imágenes — esto no es sorprendente, pues el programa de correo electrónico a menudo realiza el proceso en una forma menos que intuitiva (con poca intuición).

Una manera de ayudarle asegurar que su imagen llegue intacta, consiste en prepararla debidamente, antes de enviarla. Primero, especifique el tamaño de su imagen de acuerdo con las directrices discutidas con anterioridad, en este capítulo en: "Ese es Más o Menos el Tamaño."

También, guarde sus imágenes en el formato JPEG, como se explicó en la sección anterior. Algunos programas de correo electrónico pueden aceptar imágenes GIF, sin embargo no todas, de modo que, por su bien, utilice JPEG. La excepción se encuentra al enviar imágenes a los usuarios de CompuServe, cuyos exploradores a veces funcionan con GIF pero no con JPEG. (En otras palabras, si el destinatario tiene problemas con la imagen en un formato, trate de re-enviar la fotografía en otro formato).

Note que estas instrucciones no se aplican a las fotografías enviadas por alguien, que necesita la imagen para algún propósito gráfico profesional — por ejemplo, si crea una imagen para un cliente, quien planea ubicarla en una hoja informativa. En ese caso, guarde el archivo de la imagen en cualquier formato que el cliente necesite, y use la resolución apropiada para el resultado final, como se explicó en el Capítulo 2. Con los archivos de las imágenes grandes, debe esperar largos tiempos de descarga. En realidad, a menos que esté en una fecha tope apretada, poner la imagen en un disco Zip, CD, o cualquier otro medio de almacenamiento removible y enviarlo por correo de un día a otro, puede ser una mejor opción que una transmisión por correo electrónico.

Dicho esto, los siguientes pasos explican cómo adjuntar un archivo de imagen a un mensaje de correo electrónico, en la Versión 4.0 del programa Netscape Communicator. Si utiliza una versión más reciente o algún otro programa de correo electrónico, el proceso es probablemente muy similar, sin embargo, revise el sistema de ayuda en línea de su programa, para obtener instrucciones específicas.

1. **Conéctese a Internet y cargue Communicator.**

2. **Escoja Communicator⇨Messenger (0 haga clic en el pequeño icono ubicado debajo de la ventana del programa.**

3. **Seleccione File⇨New⇨Message o haga clic en el botón New Msg ubicado en la barra de las herramientas.**

 Aparece una ventana de correo en blanco.

4. **Digite el nombre del destinatario, la dirección del correo electrónico y el asunto de la información, como lo hace normalmente.**

5. **Elija File⇨Attach⇨File o haga clic en el botón Attach ubicado en la barra de herramientas y después seleccione File en el menú.**

 La mayoría de los programas poseen el botón de la barra de las herramientas — busque un botón con un icono de un clip para papel. El clip para papel se ha convertido en el icono estándar con el fin de representar la opción de adjuntar.

 Después de seleccionar File, ve un recuadro de diálogo que luce parecido al utilizado generalmente, para localizar un archivo abierto. Busque el archivo de la imagen que desea adjuntar, selecciónelo, y haga clic en Open. Luego usted es devuelto al mensaje de la ventana de composición.

6. **Seleccione File⇨Send Now o haga clic en el botón Send ubicado en la barra de las herramientas, para lanzar la imagen al ciber espacio.**

Si todo sale bien, el destinatario de su correo electrónico debe recibir la imagen inmediatamente. En Netscape Navigator, la imagen aparece, ya sea como *un gráfico en línea* — o desplegada justo en la ventana del correo electrónico, como en la figura 9-10 — o como un vínculo utilizado por el usuario, con el objetivo de desplegar la imagen..

Como mencioné con anterioridad, varios asuntos técnicos pueden ocurrir en el proceso. Si la imagen no llega como se esperaba o no puede verse, lo primero que debe hacer, es llamar a la línea de soporte técnico para el programa de correo electrónico del receptor. Averigüe si necesita un procedimiento especial, cuando envía las imágenes y verifique que el programa del receptor esté bien instalado. Si todo parece bien en ese lado, contacte su propio proveedor de correo electrónico o al soporte técnico del programa. Existe la posibilidad de que algunos correos electrónicos necesitan ser ajustados, y el personal del soporte técnico debe ser capaz de ayudarle a resolver su problema con rapidez.

Figura 9-10:
Puede
adjuntar
imágenes
a los
mensajes
de correo
electrónico,
como se
muestra
aquí.

Parte IV
Trucos del Mundo Digital

La 5a Ola

Por Rich Tennant

"Adquirí software para edición de imágenes, así que me tomé la libertad de eliminar algunas de las manchas que seguían apareciendo entre las nubes. No tiene que darme las gracias".

En esta parte . . .

Si ve muchas películas de espionaje, seguro se habrá dado cuenta que la edición de fotos ha sido muy popular en casi todas las más recientes tramas. Generalmente la historia va así: Un héroe tipo Mel Gibson encuentra una fotografía del villano. Pero la fotografía fue tomada desde muy lejos y no se identifica claramente su rostro. Así que Mel lleva la foto a donde un tipo que trabaja como especialista en imagen para un laboratorio secreto del gobierno. Milagrosamente el tipo logra mejorar la imagen lo suficiente como para dar a Mel una imagen cristalina de la identidad del malhechor justo a tiempo para salvar al a todo el mundo. Excepto el tipo que arregló la imagen que invariablemente muere a manos del los malos minutos después de que Mel deja el laboratorio.

Lamentablemente debo decir que en la vida real la edición de imagen no funciona de esa forma. Puede ser que secretamente los gobiernos tengan algún software que haga los trucos que ve en las películas —pero por lo que sé, nuestros agentes tienen armas de rayos y anillos de decodificación. Pero los editores de imagen disponibles para nosotros simplemente no pueden crear detalles fotográficos de la nada.

Eso no quiere decir que no pueda realizar algunos increíbles hazañas, como se muestra en esta arte del libro. El Capítulo 10 le enseña cómo hacer tareas mínimas como cortar su imagen y corregir el balance del color. El Capítulo 11 le explica cómo aplicar edición a parte de su imagen creando selecciones, cómo cortar y pegar dos o más imágenes y cómo cómo cubrir pequeños defectos de la imagen y elementos no deseados en el fondo. El capítulo 12 le da a probar algunas técnicas avanzadas de edición, como pintar su imagen, crear fotomontajes y aplicar filtros de efectos especiales.

A pesar de que en el mundo real la edición de imágenes no es tan dramática como en Hollywood, no deja de ser genial, sin necesidad de agregar que es mucho más segura. Los editores de imágenes de verdad difícilmente son capturados por villanos-sin embargo si manipula una imagen para mostrar a su jefe en una luz poco favorecedora, preferirá mantenerse fuera de callejones oscuros por un rato.

Capítulo 10

Lograr que su Imagen Luzca Atractiva

- -

En este capítulo

▶ Abrir y guardar fotografías

▶ Recortar los elementos deseados

▶ Aumentar la saturación del color

▶ Pellizcar la exposición

▶ Adjusting color balance

▶ Agudizar el enfoque

▶ Últimos planos borrosos

▶ Remover el ruido y las orillas dentadas

- -

Uno de los aspectos magníficos acerca de la fotografía digital consiste en no estar nunca limitado a la imagen que sale de la cámara, como sucede con la fotografía tradicional. Con la película, una fotografía malísima permanece así, por siempre. Seguro, puede tomar uno de esos pequeños lapiceros con el fin de cubrir el problema de los ojos rojos, y si es realmente bueno con las tijeras, puede recortar secciones no deseadas de la fotografía. Sin embargo, esas son casi todas las correcciones que puede llevar a cabo, sin contar con un laboratorio completo de película, a su disposición.

Con una imagen digital y un programa básico para la edición de las fotos, sin embargo, puede lograr con sus fotografías cosas asombrosas, con solo un pequeño esfuerzo. Además de recortar, balancear el color, ajustar la iluminación y el contraste, puede cubrir completamente los elementos distractores del último plano, recuperar los colores gastados, pegar una o dos imágenes y además, aplicar todo tipo de efectos especiales

El Capítulo 11 explica cómo cubrir completamente imperfecciones de la imagen y cómo cortar y pegar dos fotos, mientras que el Capítulo 12 expone las herramientas de pintura, filtros de efectos especiales y otras técnicas avanzadas de la foto edición. Este capítulo explica lo básico: trucos simples que puede utilizar, con el objetivo de corregir defectos menores en sus fotografías.

¿Qué Programa Necesita

En este capítulo y en otros que intentan describir las herramientas específicas de la edición de las fotos, yo le muestro cómo hacer el trabajo utilizando Adobe Photoshop Elements. Elijo este programa por varias razones. Primero, cuesta menos de $100 — y se lo entregan gratuitamente, con algunas cámaras digitales. Aún, Elements ofrece muchas de las mismas características encontradas en el más sofisticado (y más caro) Adobe Photoshop, el editor de las fotos líder en el nivel profesional. Además, Elements está disponible para ambas computadoras, basadas en Windows y Macintosh.

Sin embargo, este libro no pretende brindar una instrucción profunda con el fin de utilizar Elements. Yo únicamente, enfoco algunas de las presentaciones y asumo que usted ya está de alguna manera, familiarizado con el programa. Si desea consultar más referencia con el objetivo de emplear Elements para retocar sus fotos digitales, adquiera una copia de — ¡advertencia, una conexión vergonzosa a punto de suceder! — *Photo Retouching & Restoration For Dummies*, escrita por su servidora y publicada por Wiley Publising, Inc.

El texto marcado con un icono en el margen como Elementos de referencia, comenta específicamente, acerca de Elements. Yo cubro ambas Versiones 1.0 y 2.0 del programa, aunque las figuras presentan la Versión 1.0. Los lectores dueños de Adobe Photoshop, encuentran que muchas de las herramientas del programa trabajan exactamente, como lo hacen en Elements, aunque Photoshop usualmente, ofrece un orden de opciones de herramientas más amplio, que Elements.

Si utiliza un editor de fotos que no sea Elements o Photohop, por favor, asegure que la información provista en este libro, pueda adaptarse fácilmente a su programa. La mayoría de los programas de edición de las fotos, proveen herramientas similares a las discutidas aquí. Es importante mencionar, que los conceptos básicos referentes a los retoques de la foto y a las ideas fotográficas son las mismas, sin importar los programas de fotos preferidos por usted.

De modo que utilice este libro como una guía para comprender el acercamiento general, que debe tomar al editar sus fotografías digitales; y consulte su manual del programa o su sistema de ayuda en línea, para obtener las especificaciones sobre la aplicación de ciertas técnicas.

Cómo Abrir Sus Fotos

Antes de poder trabajar con una foto digital, tiene que abrirla dentro de su programa de edición para las fotos. En casi todos los programas en el planeta, puede utilizar la siguiente técnica con el fin de abrir un archivo para la fotografía:

✔ Seleccione File⇨Open.

✔ Utilice el teclado universal para atajos para el comando Open: Pulse Ctrl+O en una PC ⌘+O en una Mac.

✔ Haga clic en el botón Open ubicado en la barra de herramientas. El símbolo universal para este botón es una carpeta de archivo que se abre. La figura 10-1 muestra la versión del botón de Photoshop Elements.

Open button (Botón de Abrir) Palette well (Depósito de Paleta)

Figura 10-1: Arrastre una miniatura desde el Archivo Buscador a la ventana del programa, con el fin de abrir el archivo de la fotografía

Cualquiera que sea el método elegido, el programa despliega un recuadro de diálogo, en el cual puede seleccionar el archivo de la fotografía que desea abrir.

Si trabaja con la versión de Windows de Photoshop o Elements, puede abrir el recuadro de diálogo de apertura de archivo, al hacer doble clic en un área vacía del programa windows. Lo siento usuarios de Mac, — esto no trabaja para ustedes.

Aquí se ofrecen algunos otros trucos relacionados con la apertura de las imágenes:

✔ Algunos programas, incluido Elements, ofrecen un archivo buscador integrado, el cual puede ser utilizado por usted, con el fin de efectuar una vista previa a las miniaturas de los archivos de sus fotografías, antes de abrirlas. Debe ser capaz de abrir un archivo de una fotografía, ya sea al hacer doble clic en la miniatura o al arrastrar la miniatura en Windows, como se muestra en la figura 10-1.

Despliegue Elements File Browser al elegir Window⇨File Browser o haga clic en el File Browser en la paleta bien rotulada en la figura. Haga clic en la etiqueta o seleccione el comando de nuevo, para cerrar el buscador.

✔ Dependiendo de su buscador, debe abrir las imágenes directamente desde su cámara (mientras la cámara está conectada a la computadora). Revise los manuales de la cámara y del programa, con el objetivo de averiguar cómo conseguir que su programa y su equipo se comuniquen uno con el otro. Busque información acerca de la unidad TWAIN. El Capítulo 7 le provee una ilustración adicional, acerca de este interesante acrónimo.

✔ La edición fotográfica requiere una sustancial cantidad de RAM libre (memoria del sistema). Si su programa se niega al pretender abrir una fotografía, intente cerrar todos los programas, encienda de nuevo su computadora y entonces, inicie únicamente su programa de fotos. (Asegúrese de inhabilitar cualquier rutina de arranque, tendiente a lanzar programas en forma, automática en el último plano, cuando carga su sistema). Ahora está trabajando con el máximo RAM, disponible en sistema. Si su computadora continúa quejándose por la falta de memoria, considere añadirle más memoria, — los precios de la memoria son relativamente baratos ahora, afortunadamente.

✔ La mayoría de los programas necesitan utilizar un espacio en el disco duro de su computadora, así como RAM; al procesar las imágenes. Como regla, debe poseer por lo menos, tanto espacio libre en el disco, como RAM. Si su sistema tiene 96MB de RAM, por ejemplo, necesita 96MB de espacio libre en el disco.

En Elements y Photoshop, uste mira un mensaje que dice *scratch disk*, cada vez que se agota la cantidad del espacio requerida, en el disco. Otros programas pueden utilizar una terminología diferente. En todo caso, puede solucionar el problema, borrando algunos archivos que no necesita, con el fin de crear mayor espacio en el disco duro.

✔ La mayoría de los editores de fotos no pueden manejar los formatos de los archivos utilitarios, utilizados por algunas cámaras digitales, con el fin de almacenar las imágenes. Si su programa se rehusa a abrir un archivo debido al formato, revise el manual de su cámara, con el objetivo de adquirir información acerca del programa de transferencia de la imagen, provisto con su cámara. Debe ser capaz de utilizar el programa, el cual convierte sus imágenes en un archivo de formato estándar. (Vea el Capítulo 7 para correr los formatos de archivos).

✔ Si sus fotografías se abren de lado, utilice los comandos de su programa Rotate para ubicarlas de modo correcto. En Elements el comando está en el submenú Image⇨Rotate.

¡Guarde Ahora! ¡Guarde a Menudo!

En realidad, un nombre más apropiado para esta sección sería "Guardar su Cordura". A menos que adquiera el hábito de guardar sus imágenes sobre bases frecuentes, puede perder de manera fácil su cordura.

Hasta guardar su foto, todo su trabajo es vulnerable. Si su sistema se cae, la energía se apaga o alguna otra cruel vuelta de la suerte ocurre, todo lo realizado en la actual sesión de edición, está perdido para siempre. Y no crea que no puede sucederle, porque compró esa computadora, la cual se consideró como una obra de arte en el mes pasado. Las imágenes digitales grandes pueden atascar aún al sistema más sofisticado. Yo trabajo con una computadora, cuya potencia ha aumentada con grandes cantidades de RAM, y aún poseo el mensaje ocasional "El programa ha ejecutado una función ilegal y debe volver a iniciarse" cuando trabajo con las imágenes grandes.

Para protegerse usted mismo, apréndase de memoria las siguientes reglas de seguridad de la imagen:

✔ ¡Pare, bote y ruede! Oops no, eso es seguridad de fuego no seguridad de la imagen. Ni parar, botar o rodar, previene que su imagen se vaya en llamas digitales, si ignora mi consejo sobre guardar. De nuevo, cuando le dice a su jefe o a un cliente que ha perdido un día de edición, la maniobra de pare-bote-ruede es buena, con el fin de evitar los objetos pesados, los cuales son arrojados en su dirección.

✔ Para guardar una fotografía por primera vez, elija File➪Save As. Se le presentará un recuadro de diálogo, en el cual puede digitar un nombre para el archivo y seleccionar una ubicación para almacenarla en el disco, justo como hace, al guardar cualquier otro tipo de documento.

Si no desea escribir sobre el archivo de su foto original, asegúrese de dar a la fotografía un nombre nuevo, o almacenarla en una carpeta separada de la original.

✔ Mientras trabaja con una fotografía, almacénela en su disco duro, más que en un disquete o en algún otro medio externo. No obstante, siempre guarde una copia de respaldo en cualquier medio de almacenamiento removible. Su computadora puede trabajar con archivos en su disco duro más rápido, que con los archivos almacenados en medios removibles. Sin embargo, siempre guarde una copia en un medio de almacenamiento externo, con el fin de protegerse a sí mismo, en un eventual corte del sistema. Refiérase al Capítulo 4, para adquirir más información acerca de los diferentes tipos de medios de almacenamiento removibles

✔ Luego de guardar su fotografía, guárdela de nuevo, después de unas pocas ediciones. Puede presionar Ctrl+S (⌘+S en la Mac) para re-guardar la imagen sin entrar a un recuadro de diálogo. O haga clic en el botón Save ubicado en la barra de herramientas, este luce como un disquete. (Refiérase a la figura 10-2, ubicada en la siguiente sección).

✔ En la mayoría de los programas, puede especificar cuál formato de archivo desea utilizar, al seleccionar el comando Save As. Siempre guarde las fotos en progreso, en el formato nativo (*native format*) de su editor de las fotos, — esto es, el propio formato de archivo del programa — si hay uno disponible. En Elements y Photoshop, el formato nativo es PSD.

¿Por qué soportar el formato nativo? Porque está diseñado con el objetivo de permitir que el programa procese sus ediciones, de un modo más rápido.

Además, los formatos de archivos genéricos, como JPEG, GIF y TIFF, pueden no ser capaces de guardar algunas de las presentaciones de las fotos, como las capas de la imagen. (El Capítulo 12 explica lo referente a las capas).

Guarde su imagen en otro formato, solo cuando haya completado su edición. Y antes de guardar un archivo en JPEG o GIF, el cual destruye algunos datos de la fotografía, asegúrese de guardar una copia de respaldo del original, en un formato indestructible, como el TIFF. En la mayoría de los casos, su editor de fotos nativo debe también, estar a salvo para efectuar respaldos de los archivos originales.

Editar Redes de Seguridad

A medida que lleva a cabo su camino, a través de la aventura de la edición fotográfica, está destinado a tomar un camino equivocado, de vez en cuando. Tal vez hizo un clic cuando debió haber arrastrado. O cortó cuando debió haber copiado. O pintó un bigote en la cara de su jefe, cuando lo único que intentaba realizar era cubrir un pequeño defecto.

Afortunadamente, la mayoría de los errores pueden ser deshechos de manera fácil, utilizando las siguientes opciones:

- ✔ El comando Undo por lo general, encontrado en el menú Edit, lo conduce un paso atrás en el tiempo, deshaciendo su última acción de la edición. Si pintó una línea en su imagen, por ejemplo, Undo elimina la línea.

Sin embargo, Undo no puede ofrecerle la fianza de salida, para todas sus situaciones desastrosas. Si olvida guardar su archivo de fotografía, antes de cerrarlo, no puede utilizar Undo para restaurar todo el trabajo realizado antes de cerrarlo. Tampoco puede hacer Undo para revertir el comando Save.

En numerosos programas, puede seleccionar Undo de forma rápida, al presionar Ctrl+Z en una PC o ⌘+Z en una Mac. La barra de herramientas del programa también puede ofrecer botones de Undo y Redo. Las figura 10-2 muestra los botones como aparecen en Elements 1.0.

- ✔ En la mayoría de los programas, puede elegir el comando de Print sin interferir con la opción para utilizar Undo. De modo que puede llevar a cabo un cambio en su foto, imprimirla, y después utilizar Undo, si no le grada la forma mediante la cual luce la fotografía.

- ✔ Elements, Photoshop, y algunos otros programas ofrecen un *múltiple Undo*, este le permite deshacer toda un serie de ediciones, en vez de solo una. Digamos que recorta su imagen, readecua el tamaño, añade algún texto, después aplica un borde. Más tarde, decide que no quiere el texto y reversa su decisión. Sin embargo, cualquier edición aplicada, después de la que deshizo, está también eliminada. Si deshizo el paso del texto, por ejemplo, el paso del borde también se borra.

Para deshacer una serie de ediciones en Elements, manténgase haciendo clic en el botón de Undo, ubicado en la barra de las herramientas, selec-

cione Edit⇨Step Backward, o pulse Ctrl+Z (⌘+Z en la Mac). O saque ventaja de la paleta History, mostrada en la figura 10-2, la cual da una lista con todas sus ediciones recientes. Despliegue la paleta al hacer clic en su etiqueta, bien en la paleta o al elegir Window⇨Show History (en Elements 2.0, Window⇨Undo History). Haga clic en el cambio que quiere deshacer y después, haga clic en el botón de Trash ubicado debajo de la paleta, con el fin de eliminar esa edición y la siguiente. Cuando el programa le solicita confirmar su decisión, haga clic en Yes.

Trash button
(Botón de Basurero)

Undo (Deshacer)

Save (Guardar) Redo (Rehacer)

History palette
(Paleta de Historial)

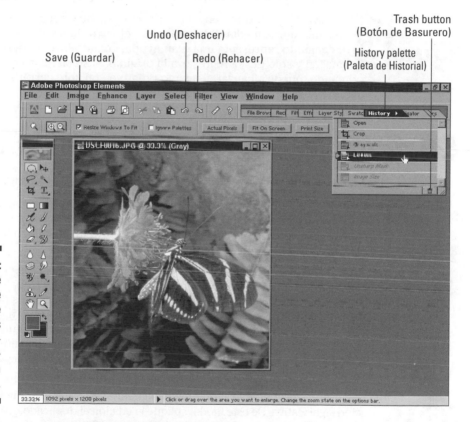

Figura 10-2:
El botón de Undo le permite reversar los movimientos equivocados de la edición.

Automáticamente, Elements lo limita a deshacer por lo menos veinte ediciones. Si quiere cambiar ese número, seleccione Edit⇨Preferences⇨General para abrir el recuadro de diálogo de Preferences y digitar un nuevo valor, en el recuadro de History States. Sin embargo, cuanto más alto sea el valor, el programa agota más los recursos del sistema de su computadora.

✔ Si su editor de imagen no ofrece múltiple Undo, elija Undo inmediatamente *después*, de realizar la edición que desea reversar. Si utiliza otra herramienta u otro comando, pierde la oportunidad para deshacerlo.

✔ ¿Cambió su decisión acerca de lo que deshizo? Busque el comando Redo, (por lo general, el comando se encuentra en el menú Edit o en la mis-

ma localización que el comando Undo). Redo coloca las cosas de vuelta, del modo que estaban antes de elegir Undo.

Como con deshacer, algunos programas le permiten rehacer una completa serie de acciones, mientras que otros pueden revertir únicamente, la aplicación más reciente del comando Undo. Revise el manual de su programa o el sistema de ayuda, con el objetivo de averiguar cuánta flexibilidad de Undo/Redo tiene. En Elements, use el botón Redo o el comando Edit⇨Step Forward para rehacer numerosas ediciones deshechas. Puede también pulsar Ctrl+Y (⌘+Y) repetidamente.

✔ File⇨Revert, encontrado en Elements y Photoshop, restaura su imagen del mismo modo, mediante el cual apareció la última vez que lo grabó. Este comando representa una gran ayuda, cuando hizo un desastre de su imagen y solo desea regresar a la original. Si su sistema no ofrece este comando, puede alcanzar el mismo objetivo con solo cerrar su imagen, sin guardarla y después abrirla de nuevo.

Editar Reglas para Todas las Temporadas

Antes de saltar hasta el final para editar sus fotos, revise estas reglas básicas del éxito

✔ Antes de comenzar a editar, siempre realice una copia de respaldo del archivo de su fotografía. De este modo, puede experimentar libremente, sabiendo que si arruina completamente su foto de trabajo, puede retornar a la versión original, en cualquier momento.

✔ Guarde su imagen con intervalos regulares en el proceso de edición, de modo que si su sistema se cae, no pierda todo el día de trabajo. Guardar también le provee la flexibilidad extra en la edición. Después de completar un trabajo particular a su satisfacción, guarde la imagen antes de moverse a la siguiente fase del proyecto. Si la perdiera en la siguiente fase , o decide que le gustaba más la imagen antes de aplicar las últimas ediciones, puede simplemente, devolverse a la versión grabada.

✔ Si su programa ofrece capas, como lo llevan a cabo Elements y Photoshop, copie el área que pretende alterar para una nueva capa, antes de añadir una edición significativa. De este modo, aplique la edición al duplicado. ¿No le gusta lo que ve? Solo elimine la capa e inicie de nuevo. (El Capítulo 12 explica a lo que me refiero por capa, en caso de no estar familiarizado con este término).

✔ La mayoría de los editores fotográficos le permiten seleccionar una fracción de su imagen y después, aplicar los cambios solo al área seleccionada. Por ejemplo, si el cielo en su foto es muy brillante, pero el paisaje es muy oscuro, puede elegir el paisaje y después, aumentar la luminosidad sólo en esa área. Para averiguar más sobre esta técnica tan útil, refiérase al Capítulo 11.

✔ A medida que explora los menúes en su programa de foto, sin ninguna duda, puede encontrar algunos filtros "arreglos inmediatos". Elements, por ejemplo, ofrece filtros automáticos tendientes a corregir los problemas con el contraste, la exposición y el color, con un clic de su mouse. Siéntase libre de conti-

nuar adelante, y explorar con estas herramientas — ¿quién soy yo para desanimarlo a buscar una gratificación instantánea? Sin embargo, comprenda que estos filtros de corrección instantánea en general, producen resultados menos que satisfactorios, ya sea por no compensar los problemas o por compensarlos en exceso. Por esta razón, la mayoría de los programas también incluyen herramientas de corrección "manual", los cuales le permiten controlar el tipo y la cantidad de corrección aplicada a su imagen.

Corregir su foto manualmente, puede quitarle unos cuantos minutos más, que si utiliza los filtros automáticos, no obstante, sus fotografías le agradecerán por sus esfuerzos realizados. En este libro, me concentro en las herramientas de la corrección manual.

✔ No olvide, si no le gustan los resultados obtenidos en su edición, puede usualmente, revertirlos con las técnicas exploradas en la sección precedente.

Crema de la Cosecha

La figura 10-3 muestra un problema fotográfico común: un grandioso tema, una composición malísima. En este ejemplo, mi adorada sobrina casi se pierde en esa piscina de agua. (La más grande me animó a caminar dentro de la piscina, para efectuar una toma más estrecha, sin embargo, no sé por qué, esta no fue una buena idea, pues estaba utilizando una cámara de $800 que ¡ni siquiera era mía!)

Crop tool
(Herramienta de Cortar)

Options bar (Barra de Opciones)

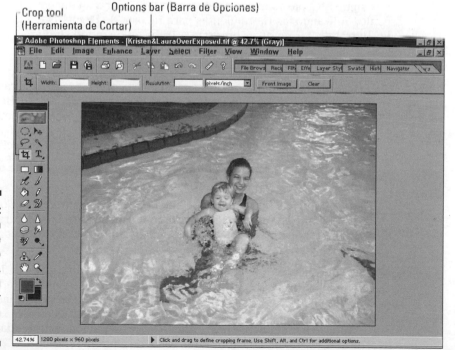

Figura 10-3:
Sufre de un exceso de último plano aburrido, esta imagen suplica por algún recorte.

Si ésta fotografía fuera de una película, tendría que vivir con los resultados de encontrarme a mí mismo, con un par de afiladas tijeras. Pero ya que ésta no es una fotografía de película y debido a que Photoshop Elements (y virtualmente, casi todos los editores de fotos) ofrece una herramienta Crop, simplemente, elimino algo de la piscina y dejo una imagen más placentera en la figura 10-4.

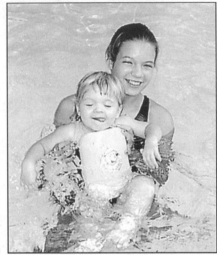

Figura 10-4:
Un trabajo de recorte estrecho restaura el énfasis en los sujetos.

Los siguientes pasos explican cómo proporcionar a su imagen un corte con estilo, utilizando las herramientas para recorte de Elements. La mayoría de las herramientas en otros programas trabajan de modo similar.

1. Seleccione la herramienta de recorte.

Haga clic en el icono de la herramienta de recorte ubicado en la caja de herramienta, rotulada en la figura 10-3 Asegúrese que las cajas Width, Height, y Resolution en la barra de opciones estén vacías, como se muestra en la figura. Si no, haga clic en el botón de Clear. (Esta opción limita a la herramienta para recortar la foto, en una resolución de salida y en un tamaño específicos.

2. Arrastre para crear un límite de recorte alrededor del área que desea mantener.

Arrastre desde una esquina del área que desea mantener a la otra esquina. El límite aparece en la imagen, como se muestra en la figura 10-5. Cualquier otra cosa ubicada fuera de los límites, está destinada a dar un viaje digital a la basura.

Después de completar su arrastre, ve una pequeña caja en cada esquina de los límites del recorte, como en la figura 10-5, el área ubicada fuera del límite del recorte, se vuelve sombreada. Puede arrastrar las pequeñas cajas para ajustar los límites del recorte, si es necesario, como se explica en el siguiente paso. Ajuste la presentación sombreada utilizando los controles ubicados en la barra de Options.

Crop boundry
(Límite de corte)　　Crop handle
(Manejo de Corte)　　Apply button
(Botón Apply)

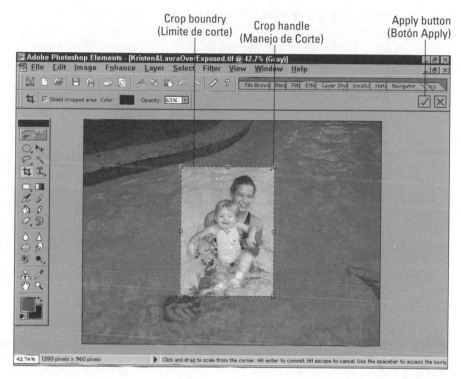

Figura 10-5:
Arrastre una
manija de
recorte para
ajustar los
límites del
recorte.

Las personas que editan imágenes para vivir, llaman a esas cajitas alrededor del recorte *manijas*. Cajas sería muy fácil de entender para los que están afuera, usted sabe.

3. Arrastre las manijas de recorte para ajustar los límites de este.

Para mover todos los límites, arrastre en cualquier sitio dentro de los límites del contorno.

4. Haga clic en el botón de Apply (rotulado en la figura 10-5) o pulse Enter para recortar la fotografía.

Note que en Elements 2.0, el botón de Apply y su vecino, el botón de Cancel han cambiado posiciones en la barra de Options.

Si no le gusta lo que ve después de aplicar el recorte, utilice el comando Undo, con el objetivo de devolverse a la original.

Una función especial de la herramienta de recorte en Elements, Photoshop y algunos otros programas, le permite rotar y recortar la imagen de un golpe. Utilizando esta técnica, puede enderezar las imágenes que lucen fuera de foco, como la imagen de la izquierda ubicada en la figura 10-6.

Figura 10-6: En algunos programas, puede recortar y enderezar una imagen en un solo paso.

Para aprovechar esta característica en Elements, dibuje su límite de recorte como se describió en los pasos precedentes. Después arrastre una esquina de la manija del recorte, hacia arriba o hacia abajo. Un cursor de flecha curva debe aparecer cerca de la manija, como se muestra en la figura izquierda de la imagen 10-6. (El cursor aparece sobre el tope de la manija derecha en la figura). Después de hacer clic en el botón de Apply, el programa rota y recorta la imagen en un paso. La imagen de la derecha en la figura 10-6, muestra los resultados de mi trabajo de recorte y rotación.

Utilice esta técnica con moderación. Cada vez que rota la imagen, el programa reorganiza todos los pixeles, para surgir con la nueva imagen. Si rota la misma área varias veces, puede comenzar a notar alguna degradación de la imagen.

Arreglar Exposición y Contraste

A primera vista, la fotografía subexpuesta en el lado izquierdo de la figura 10-7, parece que está lista para botarla. No obstante, no se dé por vencido con imágenes como esta, pues con alguna creatividad en la edición, puede ser capaz de rescatar esa imagen muy oscura, como lo hice yo en la imagen de la derecha, ubicada en la figura 10-7. Las siguientes dos secciones explican cómo utilizar una variedad de herramientas de foto-edición, tendientes a resolver los problemas de la exposición.

Figura 10-7:
Una imagen subexpuesta (izquierda) ve nueva luz, gracias a un poco de iluminación y un poco de contraste.

Iluminación Básica/Controles de contraste

Muchos programas para edición de foto ofrecen filtros de contraste de iluminación de un solo golpe, los cuales ajustan su imagen automáticamente. Como mencioné con anterioridad, estas herramientas de corrección automática tienden a realizar mucho o muy poco, dependiendo de la imagen, pueden alterar los colores de la imagen de forma dramática.

Afortunadamente, la mayoría de los programas también proveen controles manuales de corrección, estos le permiten especificar la extensión de la corrección. Estos controles son muy fáciles de utilizar; y casi siempre producen mejores resultados que una variedad de automáticos.

La exposición y la herramienta de contraste más básica, trabaja como el filtro de Brightness/Contrast de Elements, mostrado en la figura 10-8. Sólo arrastre el cursor a la derecha o a la izquierda, con el fin de aumentar o disminuir la exposición o el contraste.

Para aplicar el filtro en Elements 1.0, Enhance⇨Brightness/Contrast⇨Brightness/Contrast. En Elements 2.0, elija Enhance⇨Adjust Brightness/Contrast⇨Brightness/Contrast. Puede arrastrar el cursor de Iluminación, para ajustar la exposición o puede digitar valores entre 100 y — 100 en el correspondiente recuadro de opción. Arrastre a la derecha o aumente el valor para hacer su fotografía más iluminada; arrastre a la izquierda o disminuya el valor para reducir la iluminación.

Figura 10-8:
Puede llevar
a cabo
cambios de
exposición
en general,
al utilizar
el filtro
Brightness/
Contrast.

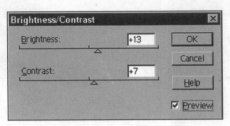

Después de iluminar una imagen, los colores pueden lucir un poco desteñidos. Con el fin de brindar un poco de vida de nuevo a su imagen, puede necesitar también, pellizcar un poco el contraste. Arrastre el cursor del contraste hacia la derecha, para aumentar el contraste; arrastre a la izquierda para disminuirlo.

A pesar de que el filtro de Brightness/Contrast es en realidad fácil de utilizar, no es siempre una solución fantástica, porque ajusta todos los colores en su fotografía con la misma cantidad. Eso está bien para algunas fotografías, sin embargo, a menudo, no necesita efectuar cambios a toda la exposición.

Por ejemplo, dé un vistazo a la foto de la mariposa ubicada a la izquierda en la figura 10-9. Los toques de luz están donde deben estar, así como las sombras. Solo los tonos medios — áreas de mediana iluminación — necesitan iluminación. En la imagen de la derecha de la figura, aumenté el valor de la iluminación lo suficiente, con el objetivo de obtener los tonos medios, en su nivel correcto. Como puede ver, este cambio amplifica los toques de la luz demasiado. Los pixeles que anteriormente, fueron con luz gris se convirtieron en blanco, y los pixeles que solían ser negros brincaron en la escala de iluminación, a un gris oscuro. El resultado total consiste en una disminución en el contraste y una pérdida de los detalles en los toques de luz y en las sombras.

Cuando trabaja con fotografías las cuales necesitan ajustes para la exposición selectiva, tiene un par de opciones. Si su foto editor ofrece un filtro de Brightness/Contrast únicamente, puede utilizar la técnica definida en el siguiente capítulo, con el fin de seleccionar el área que pretende alterar, antes de aplicar el filtro. De ese modo, sus cambios afectan los píxeles seleccionados únicamente y el resto de la foto permanece igual.

Si trabaja con Elements, Photoshop, o algún otro editor de foto avanzado, revise nuestra siguiente sección, la cual lo introduce en algo llamado *Levels filtres* (filtros de nivel). Con estos filtros puede ajustar las sombras, los medios tonos y los toques de luz en su imagen, de manera independiente. Asegúrese también de ver el recuadro "¿Qué es una capa de ajuste?" con el fin de obtener información sobre una característica especial, que le da alguna flexibilidad extra, al hacer los cambios en la exposición.

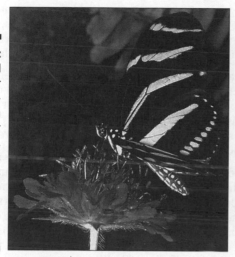

Ajustes de iluminación y Niveles más altos

Los programas avanzados de foto edición proveen un filtro de nivel, este provee un medio más sofisticado para ajustar la exposición de la imagen que el filtro de Brightness/Contrast, discutido en la sección precedente. Dependiendo de su programa, el filtro de nivel puede poseer otro nombre; revise su manual o sistema de ayuda en línea, con el fin de averiguar si tiene una función igual en niveles.

Cuando aplica este filtro, en general, observa un recuadro de diálogo, el cual está lleno de opciones de sonidos extraños, gráficos y cosas por el estilo. La figura 10-10 muestra el recuadro de diálogo de Elements, junto con la fotografía original muy oscura, de la mariposa de la sección precedente. No se intimide, — después de saber s qué es qué, los controles son fáciles de utilizar.

El objeto parecido a un gráfico ubicado en el medio del recuadro de diálogo, se llama un histograma. Un histograma realiza un mapa con todos los valores de iluminación presentes en la imagen, con los píxeles más oscuros marcados en el lado izquierdo del gráfico, y los pixeles más claros en el derecho. En una buena imagen, correctamente expuesta, el rango del valor de claridad se extiende en forma clara a través del histograma. El histograma en la figura 10-10, el cual representa la foto de la mariposa muy oscura, revela una pesada concentración de pixeles en el final oscuro del rango de exposición y una población limitada de pixeles, en el medio y en el final alto.

Ser capaz de leer un histograma es un juego de salón divertido, no obstante, la verdadera meta es ajustar aquellos valores de iluminación para crear una fotografía con mejor apariencia. Esto es lo que necesita saber para tener el trabajo hecho.

✔ Los recuadros de diálogo de niveles, en general, ofrecen tres controles importantes, a menudo rotulados como Input Levels. En Elements, puede ajustar los valores de Input Levels, al digitar un número en los recuadros de opción sobre el histograma, o al arrastrar el cursor debajo de este.

• Ajuste las sombras en su fotografía, al cambiar el valor en el recuadro de opción del Input Level a la izquierda o arrastre el cursor correspondiente, rotulado en la figura 10-10. Arrastre el cursor hacia la derecha o aumente el valor en el recuadro de opción, para oscurecer las sombras de su imagen. Algunos programas se refieren a este control como el *Low Point Control* (Punto de Control Bajo).

• Pellizque los tonos medios — los pixeles de mediana claridad — al utilizar el recuadro de la opción media o el cursor, rotulado *Midtones* (tonos medios) en la figura 10-10. En general, necesita iluminar los tonos medios, especialmente para imprimir. Arrastre el cursor hacia la izquierda o aumente el valor en el recuadro de opción, con el fin de iluminar los medios tonos; arrastre el cursor hacia la derecha o baje el valor para oscurecerlos. Este control a veces, posee el nombre de *Gamma o Midpoint control*.

• Manipule los pixeles más claros en la foto, al cambiar el valor en la opción en el recuadro más a la derecha o al arrastrar el cursor, rotulado *Highlights* en la figura. Para lograr que los pixeles claros queden todavía más claros en la imagen, arrastre el cursor hacia la izquierda o baje el valor en el recuadro de opción. En algunos programas, este control tiene el nombre de High Point control (control de Alto Punto).

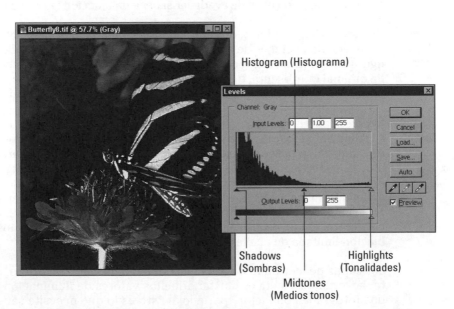

Figura 10-10:
Arrastre el cursor bajo el histograma para ajustar las sombras, los medios tonos y los toques de luz de modo independiente.

Histogram (Histograma)

Shadows (Sombras)

Midtones (Medios tonos)

Highlights (Tonalidades)

Para producir la imagen de la mariposa correcta mostrada en la figura 10-11, yo arrastré el cursor del medio tono hacia la izquierda, sin embar-

go, no movió las sombras ni los cursores de la claridad. Este cambio aclaró los medios tonos en la foto, mientras que las sombras originales y las claridades permanecieron intactas. El resultado produce la separación necesaria existente entre la mariposa y el último plano, sin reducir el contraste o eliminar la sombra o el detalle de la claridad.

Figura 10-11:
Yo arrastré el cursor del medio hacia la izquierda para aclarar los medios tonos, sin alterar las sombras o los toques de la luz.

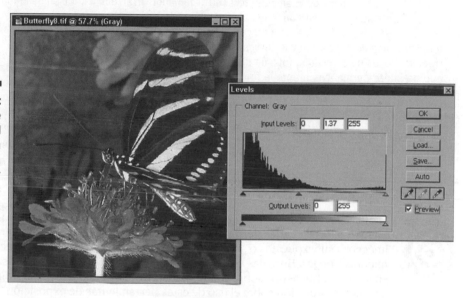

✔ Cuando ajusta el cursor de la sombra o de la claridad en el recuadro de diálogo de Elements, el cursor de los medios tonos se mueve en fila. Si no le gusta el cambio a los medios tonos, solo arrastre el cursor de nuevo a su posición original.

✔ Los recuadros de diálogo de Levels, también pueden contener opciones de Output Levels (niveles de salida). Al utilizar estas opciones, puede ajustar los valores máximos o mínimos de claridad en sus imágenes. En otras palabras, puede hacer sus pixeles más oscuros, más claros y sus pixeles más claros, más oscuros — esto usualmente, produce el efecto no deseado, al disminuir el contraste en su imagen. Sin embargo, algunas veces, puede traer una imagen que está en extremo sobre expuesta dentro del rango de la impresión, al ajustar un valor máximo ligeramente bajo. En Elements, déle un codazo al cursor de la derecha, en Output Levels, hacia la izquierda con el objetivo de reducir el máximo valor de la iluminación.

✔ Para las fotografías a color, puede ser capaz de ajustar los valores de claridad, para los canales rojo, verde y azul, independientemente. (Para una explicación sobre canales, refiérase al Capítulo 2). En Elements, seleccione el canal que quiere ajustar de la lista hacia abajo de Channel, esta aparece arriba del recuadro de diálogo de Level, al editar una foto a color. Sin embargo, ajustar los niveles de claridad de los canales individuales afecta el balance del color de su foto, más que cualquier otra cosa, de modo que sugiero dejar la opción de Channel ajustada en RGB, como está por predeterminación.

¿Qué es una capa de ajuste?

Algunos programas avanzados de edición de fotos, incluyendo Photoshop Elements, ofrecen una presentación conocida como *adjustmente layers* (ajuste de capas). El ajuste de capas le permite aplicar la exposición y los filtros de corrección de los colores a una foto, de un modo que no altera permanentemente la fotografía. Puede devolverse en cualquier momento y cambiar fácilmente, los ajustes de filtros o aún remover el filtro. Además, puede utilizar una presentación para combinar las capas, tendientes a suavizar el impacto de un filtro. También puede expandir fácilmente, el área afectada de la imagen por el filtro, o eliminar el filtro completamente, de solo una sección de la fotografía.

Yo no poseo espacio en este libro, para cubrir el ajuste de las capas completamente, no obstante, lo insto a conocerlas, si su programa de foto le provee esta presentación. Utilizar el ajuste de las capas puede parecer un poco complicado al principio, sin embargo, después de captar el truco al utilizarlas, apreciará la flexibilidad adicional y la conveniencia que ofrecen. Para una explicación futura sobre capas en general, refiérase al Capítulo 12.

Si utiliza Elements, Photoshop o cualquier otro programa avanzado de foto, probablemente, posea varias herramientas adicionales, con el fin de empuñar contra las imágenes subexpuestas o sobre expuestas. Por ejemplo, Elements ofrece herramientas Dodge y Burn, las cuales le permiten "pintar" la claridad o la oscuridad en su imagen, al arrastrar sobre ella su mouse. Revise el manual de su programa, para obtener información sobre el uso de estas herramientas de exposición.

Déle Más Atractivo a sus Colores

¿Las imágenes lucen apagadas y sin vida? Láncelas en la máquina de la edición de imagen con una taza de saturación, este es el modo fácil para convertir los colores cansados y desteñidos, en tintes vívidos y ricos.

Ahora que entiende los peligros de observar demasiados "dramas de día", — comienza a sonar como un comercial de detergente para lavadoras — déjeme dirigir su atención a la Paleta del color 10-1. La imagen ubicada a la izquierda luce como si hubiera estado en la lavadora muchas veces — los colores no son tan brillantes, como eran en la "vida real".

Todo lo que se necesita para darle a la foto una vista más colorida, es el comando de Saturation, encontrado en Elements y en la mayoría de los editores de foto. La fotografía de la derecha ubicada en la Paleta a color 10-1, muestra los efectos producidos al aumentar la saturación. La mariposa recupera su esplendor amarillo original; las flores y las hojas también se benefician de una infusión de color.

Para acceder el bulto de saturación en Elements 1.0, elija Enhance⇨Color⇨Hue-/Saturation. En Version 2.0, seleccione Enhance Enhance⇨Adjust Color⇨Hue/Saturation. De cualquier manera, vea el recuadro de diálogo mostrado en la figura 10-12. Arrastre el cursor de Saturación hacia la derecha, con el fin de aumentar la intensidad del color; arrastre a la izquierda, con el objetivo de eliminar el color a su imagen.

Figura 10-12: Arrastre el cursor de la saturación hacia la derecha, para elevar la intensidad del color.

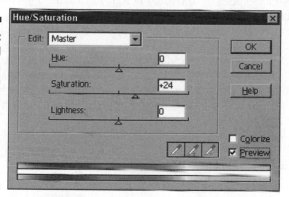

Si el Master es seleccionado de la lista hacia abajo del Edit, en la parte superior del recuadro de diálogo, todos los colores en su fotografía reciben el aumento o la reducción del color. Puede también ajustar los rangos de color individual al seleccionarlos en la lista. Puede torcer los rojos, magentas, amarillos, azules o verdes.

Para los ajustes de las manchas de saturación, revise con el objetivo de observar si su programa también ofrece la herramienta de Sponge. (Elements la ofrece). Con estas herramientas puede desplazarse hacia las áreas que pretende alterar, para añadir o disminuir la saturación. Al utilizar la herramienta de Sponge en Elements, ajuste el control Mode ubicado en la barrra de Options, para saturar o quitar saturación, dependiendo de lo que desee realizar. Use el control Pressure, llamado Flow en Elements 2.0, para ajustar qué rango de cambio aplica la herramienta con cada arrastre.

Ayuda para Colores Desequilibrados

Como las fotos de película, las fotos digitales a veces poseen problemas con el balance del color. En otras palabras, las fotografías lucen muy azules, muy rojas o muy verdes, o exhiben alguna otra enfermedad en el color. La fotografía izquierda superior, ubicada en la lámina a color 10-2, representa una con esta situación. Yo tomé la fotografía con una cámara, la cual tiende a enfatizar los tonos azules. Eso está bien para las fotografías que presentan extensión del cielo o del agua — ¿a quién no le gusta disfrutar de un cielo o un mar más azul? Sin embargo, en el caso de esta foto, la cual muestra una parte de un camión antiguo, la tendencia a favorecer el azul crea una apariencia del color no deseada. ¿Nota có-

mo las correas y la parte de arriba de las ruedas de madera, (la esquina inferior derecha) lucen casi azul marino? Créame, las correas y las ruedas azul marino no son aspectos auténticos de una maquinaria de una granja antigua.

Para remover la apariencia del azul, yo utilicé el filtro Variations en Photoshop Elements. Esta herramienta de balance del color se encuentra presente en muchos editores de foto. La imagen superior derecha en la Paleta de color muestra la fotografía corregida, después de adicionar el rojo y el amarillo, y sustraje el azul y el cian. Ahora, las correas lucen grises, como se debe. El acto de balancear el color también, trajo la pintura desteñida del rojo y del amarillo del camión.

Para acceder al filtro de Variations, elija Enhance➪Variations in Elements 1.0 and Enhance➪Adjust Color➪Color Variations en Elements 2.0. Si usa la Versión 1.0, ve el recuadro de diálogo mostrado en la figura 10-13 y la Paleta de color 10-2. El recuadro de diálogo presenta un nuevo diseño en Elements 2.0. pero la función básica permanece igual.

Color-shift thumbnail
(Prueba de Color)

Intensity slider
(Cursor de Intensidad)

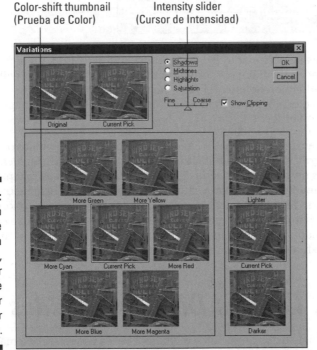

Figura 10-13: Haga clic en cambio de color en una miniatura, para añadir más de aquel color o sustraer su opuesto.

Ambas versiones del filtro de Variations, le permiten ajustar los colores o los toques de luz de la imagen, las sombras y los medios tonos de forma independiente. Después de seleccionar el rango que quiere alterar, haga clic en la

miniatura correspondiente al color, que desee ayudar. Utilice el cursor Intensity, rotulado en la figura 10-13, para controlar cuánto cambia su fotografía, con cada clic de la miniatura.

Note que en Elements 2.0, el recuadro de diálogo no ofrece las miniaturas con el More Cyan, More Magenta, y More Yellow encontrados en el recuadro del diálogo de la versión 1.0. En su lugar, haga clic en la miniatura Decrease Red para añadir Cyan; clic en la miniatura Decrease Green para añadir Magenta; y clic en la miniatura Decrease Blue para añadir el amarillo.

Recuerde que puede limitar los efectos del filtro a un área particular de su foto, al crear una selección definida, antes de abrir el recuadro de diálogo. El Capítulo 11 le muestra cómo.

Ajustes de Foco (Agudeza y Aspecto Borroso)

A pesar de que ningún programa de edición de fotos puede lograr que una imagen terriblemente desenfocada, aparezca completamente aguda, puede por lo general, mejorar las cosas un poco al utilizar un filtro Sharpening. La Paleta de color 10-3 muestra un ejemplo de cómo un poco de agudeza puede dar una definición extra, a una imagen ligeramente borrosa. La imagen de la mariposa ubicada a la izquierda muestra mi foto original; la imagen del centro muestra la versión agudizada.

Cuando realiza este tipo de ajuste, tenga cuidado de no pasarse de la raya, como lo hice yo, en la imagen de la derecha en la Paleta de color 10 3. Gran agudeza le produce a la fotografía una apariencia brusca, granulada. Además, puede terminar con halos de color encendido a lo largo de las áreas de alto contraste, como el borde entre las alas de la mariposa y las áreas verdes, en el último plano. Note también, que aún con la abundancia de la agudeza, las porciones borrosas del último plano no quedan enfocadas. Simplemente, no puede cambiar el foco hasta este punto.

Las siguientes secciones explican cómo agudizar su imagen y también cómo hacer borroso el último plano de una imagen, esto produce el efecto de lograr que el sujeto del primer plano aparezca más enfocado.

Logrando agudeza 101

Antes de mostrarle cómo agudizar sus fotos, deseo asegurarme de que usted entiende, qué es en realidad agudizar. Agudizar crea una ilusión de foco más águdo, al añadir pequeños halos a lo largo de los bordes, entre las áreas de la luz y de la oscuridad. El lado oscuro de los bordes obtiene un halo oscuro, y el lado luminoso de los bordes obtiene un halo de luz.

Para que entienda a lo que me refiero, dé un vistazo a la figura 10-14. La imagen superior izquierda muestra cuatro bandas de color, antes de aplicar alguna agudeza. Ahora observe la imagen superior derecha, la cual he agudizado ligeramente. A lo largo de los bordes entre cada banda de color, ve una banda oscura en un lado y una banda clara en el otro. Esas bandas son los halos de agudeza.

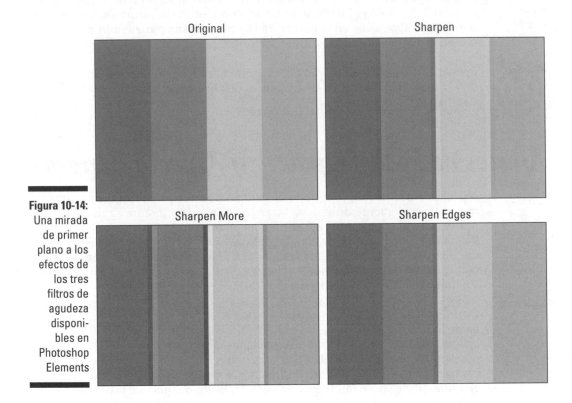

Figura 10-14: Una mirada de primer plano a los efectos de los tres filtros de agudeza disponibles en Photoshop Elements

Diferentes filtros de agudeza aplican los halos en modo distinto, creando efectos desiguales de agudeza. Unas próximas secciones explican algunos de los filtros de agudeza comunes.

Filtros de agudeza automáticos

Las herramientas de agudeza, como otras herramientas de corrección comentadas en este capítulo, vienen en sabores automático y manual. Con los filtros de agudeza automáticos, el programa aplica una cantidad pre-ajustada de agudeza a la imagen.

Elements provee tres filtros automáticos de agudeza: Sharpen, Sharpen More y Sharpen Edge. Para probar los filtros elija Filter⇨Sharpen. Luego haga clic en el nombre del filtro de agudeza que desea aplicar.

La siguiente lista explica cómo cada uno de estos filtros automáticos efectúa su función. Para ver estos filtros en acción, refiérase a la figura 10-14.

- ✔ El simple y viejo comando de Sharpen, agudiza toda su imagen. Si su imagen no está tan mal, Sharpen puede hacer el truco. Pero la mayoría de las veces, Sharpen no agudiza su imagen lo suficiente.

- ✔ Sharpen More realiza lo mismo que Sharpen, solo que más intensamente. Yo me siento a salvo al decir, que este comando rara vez será la respuesta a sus problemas. En la mayoría de los casos, simplemente sobre agudiza.

- ✔ Sharpen Edges busca las áreas donde ocurre un cambio significativo del color — conocido como orillas (*edges*), en el lenguaje digital — y añade halos de agudeza únicamente en esas áreas. En la figura 10-14, por ejemplo, los halos de agudeza aparecen entre las dos bandas de color del centro, donde hay un cambio significativo en el contraste. Sin embargo, no se aplican halos entre esas dos bandas y las bandas exteriores. La intensidad de los halos de agudeza es la misma con Sharpen.

 Yo sospecho que Sharpen Edges tampoco va a realizar mucho por sus imágenes, no obstante puede llevar a cabo una prueba si desea. Al descubrir que le digo la verdad, diríjase al filtro Unsharp Mask explicado en la siguiente sección.

Dependiendo de su programa, puede encontrar filtros de agudeza automáticos similares a los discutidos. Pero la extensión en la cual cada filtro altera su imagen varía de programa a programa, así es que experimente. De nuevo, con el fin de obtener mejores resultados, ignore los filtros de agudeza automáticos del todo, y confíe en los controles manuales de agudeza de su programa, si estos están disponibles.

Ajustes de agudeza manuales

Algunos programas de edición de fotos de consumo le proveen un crudo manual de herramientas de agudeza. Arrastre el cursor hacia un lado, para aumentar la agudeza y para el otro, para disminuir agudeza.

Elements, como photoshop y otros programas de edición más avanzados, proveen la madre de todas las herramientas de agudeza, esta posee el curioso nombre de Unsharp Mask.

El filtro Unsharp Mask debe su nombre a una técnica de foco utilizada en la fotografía de película tradicional. En el cuarto oscuro, unsharp mask tiene algo que ver con la unión de un negativo borroso, — por lo tanto, la fracción no aguda del nom-

bre— con la película original positiva, para iluminar los bordes (áreas de contraste) en una imagen. Y si puede comprender esto, es más inteligente que yo.

A pesar de su nombre extraño, Unsharp Mask le ofrece el mejor de todos lo mundos de agudeza. Puede agudizar su imagen completa o solo las orillas, y posee un control preciso, sobre cuánta agudeza se efectúa.

Para utilizar el filtro Unsharp Mask en Elements, seleccione Filter➪ Sharpen➪Unsharp Mask. Aparece el recuadro de diálogo mostrado en la figura 10-15.

Figura 10-15:
Para obtener resultados profesionales de agudeza, hágase amigo del filtro Unsharp Mask.

El recuadro de diálogo de Unsharp contiene tres controles de agudeza: Amount, Radius y Threshold. Encuentra estas mismas opciones en la mayoría de los recuadros de los diálogos, aunque los nombres de las opciones pueden variar de programa a programa. Aquí está como variar los controles, con el fin de aplicar justo la cantidad exacta de agudeza:

✔ **Cantidad:** Este valor determina la intensidad de los halos de agudeza. Valores más altos significan agudeza más intensa. En la figura 10-16, yo agudicé la imagen original de la figura 10-14, utilizando dos diferentes valores de Amount, en conjunción con dos valores diferentes de Radius un valor de 0 de Treshold.

Para ver el impacto del valor de Amount en la vida real, revise la Paleta de color 10-4. Para esos ejemplos, yo utilicé un valor de Radius de 1.0 y un valor de Threshold de 0. Las áreas insertadas le brindan una mirada en el primer plano, de cómo un aumento en la cantidad del valor afecta la intensidad de los halos de agudeza.

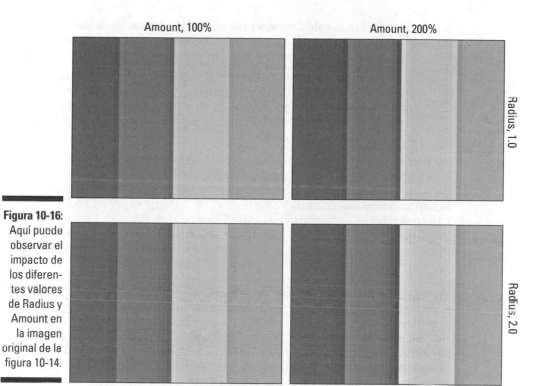

Amount, 100% Amount, 200%

Radius, 1.0

Radius, 2.0

Figura 10-16:
Aquí puede observar el impacto de los diferentes valores de Radius y Amount en la imagen original de la figura 10-14.

Para mejores resultados, aplique el filtro Unsharp Mask con un valor de Amount bajo — entre 50 y 100. Si su imagen es muy borrosa, aplique nuevamente el filtro, utilizando el mismo o un valor más bajo de Amount. Esta técnica por lo general, le proporciona resultados más suaves que aplicar el filtro una vez, con una cantidad más alta de Amount.

✔ **Radius:** El valor de Radius controla cuántos pixeles vecinos y de las orillas son afectados por la agudeza. Con un pequeño valor de Radius, el efecto halo se concentra en una región estrecha, como en la parte superior de las dos imágenes ubicadas en la figura 10-16. Si ajusta un valor de Radius más alto, los halos se extienden a un área más ancha y desaparecen progresivamente de la orilla.

En general, quédese con los valores de Radius en el rango de 0.5 a 2. Utilice los valores en el extremo bajo de ese rango, para las imágenes que serán desplegadas en la pantalla; los valores en el extremo alto funcionan mejor para las imágenes impresas

✔ **Threshold:** Esta opción le indica al programa cuán diferentes deben ser los pixeles antes de que sea considerada una orilla y, por lo tanto, agudizados. Por predeterminación, el valor es 0, esto significa que la ligera diferencia entre los pixeles resulta en un beso del hada agudeza. Cuanto

más aumenta el valor, menos pixeles son afectados; las áreas de alto contraste son agudizadas, mientras que el resto de la imagen no (justo como al utilizar el Sharpen Edges, discutido en la sección precedente).

Cuando agudiza las fotos de personas, experimente con ajustes de Threshold en el rango de 1 a 15, esto puede ayudarle a mantener la piel del sujeto, de manera suave y natural. Si su imagen sufre de ruido o granos, aumentar el valor de Threshold puede permitirle agudizar su imagen, sin hacer el ruido aún más aparente.

Para una apariencia a todo color observe que los diferentes ajustes de Radius y Threshold alteran los efectos de agudeza, diríjase a la Paleta de color 10-5. Para los seis ejemplos, yo ajusté el valor de Amount en 100. En la columna de la izquierda, yo utilicé un valor de Radius de .5 desde el principio, hasta el final, sin embargo, utilicé los ajustes de Threshold de 0,5 y 10. Con un valor de Threshold de 10, solo las áreas de fuerte contraste, como los bordes de las manchas blancas de las alas, se agudizan. En los valores más bajos, la agudeza ocurre también, junto con los bordes de bajo contraste.

En las tres fotos de la columna de la derecha de la lámina a color 10-5, yo aumenté el valor de Radius a 2.0. Compare el área insertada del ala de la imagen superior derecha, con su vecina de la izquierda, esta utiliza un valor más bajo de Radius. Con un valor de Radius mayor, los halos de agudeza aparecen sobre un área más ancha, en ambos lados de los límites del color. Como con las imágenes ubicadas en la columna de la izquierda, el valor de Threshold determina si la agudeza ocurre por todas partes de los límites del color, o solo a lo largo de los bordes, donde el cambio significativo del color ocurre.

Como puede ver, puede crear los efectos de agudeza similares al utilizar diferentes combinaciones de ajustes de Amount, Radius y Threshold. Los ajustes correctos varían de fotografía a fotografía, de este modo, permita a sus ojos servir como jueces. Para que conste, yo utilicé los siguientes ajustes para producir la mariposa, en medio de la Paleta de color 10-3: Amount, 100; Radius, 1.5; y Threshold, 5.

¿Difuminar para agudizar?

Si su sujeto principal está ligeramente fuera de foco y al utilizar las herramientas de agudeza explicadas en las secciones precedentes, no corrige el problema en forma total, trate esto: Seleccione cualquier cosa menos el sujeto principal, utilizando las técnicas explicadas en el siguiente capítulo. Entonces aplique un filtro para difuminar, encontrado en la mayoría de los programas de edición, al resto de la fotografía. A menudo, poner borroso el último plano, de esta manera, logra que el primer plano aparezca más agudizado, como se ilustra en la figura 10-17.

En esta figura, seleccioné todo detrás del auto y apliqué una ligero difuminador. Yo después, reverse la selección de modo que el auto y el primer plano fueran seleccionados y apliqué un poco de agudeza. Como resultado, el auto no solo luce más preciso que antes, sino que los elementos distractores del último plano, se vuelven menos usurpadores del sujeto principal.

Figura 10-17:
Aplicar un desvaneci-miento ligero a todo lo ubicado detrás del auto, logra que el auto aparezca más enfocado y contribuye a eliminar el énfasis al último plano distractor.

Elements le da seis filtros difuminadores, todos accesibles al elegir Filter⇨Blur. No obstante, solo uno de ellos, Gaussian Blur, merece su atención para difuminar el último plano de una foto. Los otros ya sea por ser filtros automáticos, no le dan ningún control sobre la cantidad de la difuminación, o producen efectos especiales.

Cuando el comando Gaussian Blur, puede ver el recuadro de diálogo mostrado en la figura 10-18. Arrastre el cursor de Radius a la derecha, con el fin de producir un difuminado más pronunciado; arrastre a la izquierda con el objetivo de reducir el efecto del difuminado.

En el caso de preguntarse, el filtro Gaussian Blur debe su nombre a un matemático con el apellido Gauss, cuyo nombre también se utiliza para describir un tipo de curva, en la cual se basa el filtro.

Figura 10-18: Para controlar la cantidad de difuminado, utilice el filtro Gaussian Blur.

¡Afuera, Afuera, Manchas Malditas!

Siéntese alrededor de un café con un grupo de fotógrafos digitales, y puede escuchar el término *jaggies* (dientes) dar vueltas. Esta palabra se refiere a un tipo de defecto presente en las imágenes digitales, no a la condición nerviosa que da como resultado consumir toda esa infusión de café.

Jaggies viene de *jagged* (*dentado*), que es como aparecen las imágenes digitales, al ser comprimidas en exceso o agrandadas demasiado. En lugar de parecer lisas y suaves, las fotografías poseen una apariencia bosquejada — aserradas — en especial, a lo largo de las curvas o de las líneas diagonales.

Un defecto relacionado, referido como un *ruido o franjeado de color*, dependiendo del acento del orador, se muestra como manchas al azar o halos de color. De cualquier forma que lo llame, este problema puede también ser producido por mucha compresión. Otros provocadores de ruido incluyen la luz inadecuada y el ajuste muy alto de ISO (refiérase al Capítulo 5).

La figura 10-19 muestra una imagen con un terrible caso de aserrado. Para una mirada al ruido, vea la imagen superior izquierda de la Paleta de color 12-5. Si su imagen exhibe cualquiera de estas propiedades embarazosas, intente aplicar un ligero difuminado a la foto, utilizando el comando Gaussian Blur discutido en la sección precedente. Aplique el difuminado al área donde los defectos son peores, de modo que no pierde ningún detalle en el resto de la imagen.

Después de aplicar el difuminador, puede aplicar un filtro de agudeza, tendiente a restaurar el foco perdido. El problema consiste en que al agudizar esos defectos se pueden volver visibles de nuevo. Si su editor de imagen ofrece un filtro Unsharp Mask, puede evitar el círculo vicioso, al aumentar el valor de Threshold sobre el ajuste por ausencia, 0.

Muchos editores de la imagen proveen un filtro Despeckle o Remove Noise, el cual está especialmente diseñado para eliminar el ruido. Todo lo realizado por estos filtros consiste en aplicar un difuminado leve a la imagen, justo como un filtro difuminador. Si su filtro le permite controlar la extensión de lo difuminado, olvídese del Sespeckle/Remove Noise y utilice su filtro. Si su filtro difuminador es un filtro de un solo golpe (totalmente automático), intente aplicando ambos, el difuminador y el Despeckle/Remove Noise, y observe cuál realiza un mejor trabajo en la imagen. Un filtro puede difuminar más que el otro.

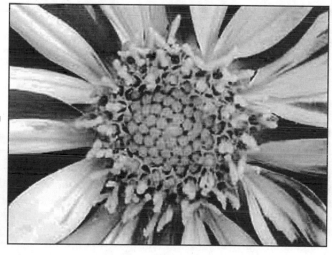

Figura 10-19:
Demasiada
compresión
JPEG puede
llevar a un
caso de
dientes.

Algunas personas utilizan el término *piezas*, al referirse a los defectos relacionados con la compresión, así como con los defectos causados por los problemas con el equipo de la cámara. En el mundo arqueológico, las piezas son tesoros, remanentes de una civilización perdida. Las piezas digitales por otro lado, no son para nada consideradas tesoros.

Capítulo 11

Cortar, Pegar, y Cubrir

• •

En este Capítulo

▶ Realizar las ediciones a las secciones específicas de su imagen

▶ Utilizar los diferentes tipos de selección de las herramientas

▶ Refinar sus selecciones

▶ Mover, copiar y pegar las selecciones

▶ Crear una reparación para cubrir las imperfecciones

▶ Clonar sobre elementos no deseados

• •

Recuerda el juicio de O.J. Simpson (¿Cómo no podría?) En un momento del juicio, la defensa argumentó que una fotografía había sido alterada de forma digital, con el fin de aparentar que el defendido usaba un tipo específico de zapatos. Este tipo de demanda, junto con el desarrollo del programa de edición de la foto, que consigue el engaño digital fácilmente, ha conducido a muchas personas a preguntarse, si vivimos ahora, en una era donde a la fotografía simplemente, no se le puede dar crédito, para proveer un registro verdadero de un evento.

Yo no puedo recordar el resultado del debate del zapato, sin embargo, yo puedo afirmar que una fotografía puede indicar fácilmente, tantas miles de mentiras como miles de palabras. Por supuesto, los fotógrafos siempre han sido capaces de alterar la percepción del público, sobre un sujeto con solo cambiar el ángulo de la cámara, el fondo u otros elementos de composición de una fotografía. No obstante, con el programa de edición de foto, las oportunidades para lograr nuestro propio efecto en una fotografía, están enormemente expandidas.

Este capítulo introduce algunos métodos básicos, los cuales puede emplear con el objetivo de manipular sus fotografías. Deseo enfatizar que debería utilizar estas técnicas, solo por el nombre de la expresión artística, no con el propósito de engañar a su audiencia. Elementos combinados de cuatro o cinco fotografías, con el fin de realizar un collage de las memorias de sus vacaciones es una cosa; alterar una fotografía de una causa, para cubrir un gran cráter en la calle de entrada, antes de colocar un anuncio de venta en la sección de bienes raíces, es totalmente otra.

Dicho eso, este capítulo le muestra cómo incorporar varias fotografías en una, mover un sujeto de una foto a otra y cubrir los defectos de la imagen. En el camino, recibe una introducción de *selecciones (selections)*, esto le permite ejecutar todos los trucos de edición, mencionados con anterioridad y más.

¿Por qué (y Cuándo) Selecciono el Asunto?

Si su computadora fuera un ser inteligente, podría simplemente darle instrucciones verbales, para indicarle cómo quiere los cambios en su fotografía digital. Podría decir, "Computadora, quita mi cabeza y pónla en el cuerpo de Madona," y la computadora ejecutaría su orden, mientras usted iría a tomar una edición especial de *Jenny Jones* o *Jerry Springer*, o algo igual de instructivo.

Las computadoras pueden llevar a cabo ese tipo de cosas, en *Star Trek* (Viaje a las Estrellas) y en las películas de espías. Sin embargo, en la vida real, las computadoras no son tan inteligentes (por lo menos, no las que utilizamos usted y yo). Si pretende que su computadora altere una sección de una foto, debe dibujarle a la máquina una fotografía - bueno, no una fotografía exactamente, sino una contorno de selección (*selection outline*).

Al definir el área que desea editar, le señala a su programa cuáles pixeles cambiar y cuáles pixeles dejar en paz. Por ejemplo, si quiere difuminar el último plano de una fotografía, pero dejar el primer plano como es, selecciona el último plano y luego aplica el filtro de difuminación. Si no selecciona nada antes de aplicar el filtro, la fotografía entera obtiene difuminación.

Sin embargo, las selecciones no se limitan solo al impacto de los filtros y de las herramientas de edición. También, lo protegen de usted mismo. Digamos que posee una fotografía de una flor roja, con un último plano verde. Decide que desea pintar una franja morada sobre los pétalos de la flor...oh, yo no sé por qué Johnny, tal vez ha sido ese tipo de día. De todos modos, si tiene una mano estable, podría ser capaz de pintar solo los pétalos y evitar el brochazo morado, en todo el último plano. No obstante, las personas cuyas manos son así de estables, andan blandiendo los escarpelos, no las herramientas de la edición. La mayoría de las personas que emprenden el trabajo de pintura obtienen por lo menos, unos cuantos toques morados extraviados en el fondo.

Sin embargo, si selecciona los pétalos antes de pintar, puede ser tan desastroso como quiera. No importa dónde mueve su brocha, la pintura no puede ir a todos los lados, sino a los pétalos seleccionados. El proceso es muy parecido a colocar cinta sobre los zócalos, antes de pintar sus paredes. Las áreas ubicadas debajo de la cinta están protegidas justo como los pixeles, fuera de la selección definida.

Como puede observar, las selecciones son herramientas invaluables. Desdichadamente, crear selecciones precisas requiere un poco de práctica y de tiempo. Y las selecciones precisas constituyen una llave principal, para la

edición que luce natural y sutil, en lugar de las ediciones tendientes a lucir como un toro que corrió a través de una tienda china. Las primeras veces que trate las técnicas en este capítulo, puede encontrarse luchando para seleccionar las áreas deseadas. Sin embargo, no se dé por vencido; cuanto más trabaje con sus herramientas de selección, mejor puede captar el truco.

En la pantalla, los contornos de selección son usualmente, indicados por un contorno realzado, conocido por los cultos de edición de la imagen como marquee. Algunas personas están tan encariñadas con este término, que también lo utilizan como verbo, como en "¿Voy a marquee esta flor, está bien?" Pero debido a que los realces son usualmente animados, de modo que aparentan ser un desfile de hormigas en marcha (si es realmente imaginativo), algunas personas y manuales de foto edición, también se refieren al contorno, utilizando el termino más colorido de las hormigas marchando. Aún hay otras personas que llaman a los contornos *máscaras* (*masks*). Las áreas no seleccionadas se dice que son *enmascaradas* (*masked*).

¿Cuáles herramientas debo utilizar?

La mayoría de los programas de edición de fotos le proveen un surtido de herramientas de selección. Algunas herramientas son artefactos para ocasiones especiales, mientras que otros vienen bien, casi todos los días.

Photoshop Elements le provee la siguiente variedad de herramientas, las cuales son encontradas en otros programas avanzados (aunque los nombres de las herramientas pueden ser ligeramente diferentes).

- **Rectangular Marquee** y **Elliptical Marquee** para crear contornos de selección rectangulares, cuadrados, ovalados y circulares.

- **Lasso, Polygonal Lasso,** y **Magnetic Lasso** para dibujar contornos de selección de formas libres.

- **Magic Wand** para seleccionar áreas basadas en el color

Elements 2.0 también ofrece una herramienta Selection Brush, otras herramientas para dibujar contornos de formas libres. Para crear un contorno, puede solo arrastrar sobre los pixeles, los cuales desea seleccionar o sobre las áreas que quiere enmascarar, — en otras palabras, el área que no pretende cambiar.

Debido a que esta herramienta es un programa muy específico, no la voy a cubrir aquí, pero si utiliza Elements 2.0, revise el manual de instrucciones de Elements, sobre cómo usarla. Puede encontrar las herramientas muy a la mano, con el fin de dibujar los contornos de selección muy intrincados. En otros programas avanzados, las herramientas similares tienen el nombre de Mask tool. En Photoshop, la característica Quick Mask provee la función seleccionar para la pintura.

La selección que debe utilizar, depende de qué trata de seleccionar. Las siguientes secciones explican cómo utilizar los diferentes tipos de herramientas, de modo que pueda tener una mejor idea de lo que cada herramienta puede llevar a cabo.

Aún cuando yo le ofrezco algunas instrucciones específicas, relacionadas con la selección en Elements, las herramientas de selección en otros programas trabajan de manera similar. De modo que no se brinque estas páginas, si no utiliza Elements, pues mucha información también aplica a su programa. (Sin embargo, si trabaja con un programa con un nivel muy básico, puede encontrar sólo una o dos de las herramientas discutidas aquí.) Sin embargo, si en realidad utiliza Elements, tenga presente que yo no cubro todas las posibilidades de selección, debido a las limitaciones del espacio.

En otras palabras, utilice este capítulo como un punto de partida, para explorar las herramientas de la selección. Con el fin de brindar una mirada detallada a la selección, la cual incluye algunos trucos profesionales, para seleccionar los sujetos difíciles como el pelo y las pieles, puede querer una copia de *Photo Retouching & Restoration For Dummies*. (Yo escribí ese libro también, así es que sé por fuente fidedigna que incluye un capítulo completo, sobre el tópico de la selección.)

Activar la selección de las herramientas en Elements

En Elements, activa una herramienta de selección al hacer clic en su icono ubicado en el recuadro de las herramientas. La figura 11-1 muestra la parte superior del recuadro de las herramientas, donde viven estas. (Este recuadro de las herramientas es de Elements 1.0, de modo que la herramienta Selection Brush, discutida en la sección precedente, no se muestra. Puede encontrarla directamente, debajo de la ranura de la herramienta Lasso en el recuadro de herramientas ubicado en Elements 2.0.)

Figura 11-1:
Las herramientas de selección de Elements están ubicadas en la parte superior del recuadro de las estas.

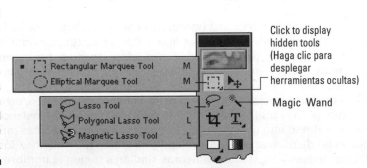

Un pequeño triángulo en la parte inferior de cualquier icono, significa que dos o más herramientas comparten la misma ranura en el recuadro de las he-

rramientas. Haga clic en el triángulo, rotulado en la Figura 11-1, para desplegar un *menú de salida* — un pequeño menú que sale del recuadro de las herramientas — y accede las herramientas escondidas. Entonces haga clic en el icono para la herramienta que desea utilizar. El menú de salida desaparece y la herramienta presente aparece en el recuadro de las herramientas.

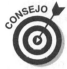

En Elements 2.0, puede también cambiar de una herramienta en un menú de salida, a otra, al hacer clic en los iconos de herramientas ubicados en la barra de Option.

Seleccionar áreas rectangulares y ovaladas

Las herramientas de selección más simples, le permiten dibujar el contorno de selección regularmente formados. En la mayoría de los programas, obtiene por lo menos una herramienta, con el fin de dibujar los contornos rectangulares y otra para dibujar los contornos ovales. Elements nombra estas herramientas Rectangular Marquee y Elliptical Marquee.

Cualquiera que sea el nombre de las herramientas, usted crea su contorno de selección, al arrastrar de un lado del área que desea seleccionar a la otra, como se ilustra en la Figura 11-2. (No verá la flecha de dirección; yo añadí ésta para propósitos ilustrativos.)

Options bar (Barra de Opciones)

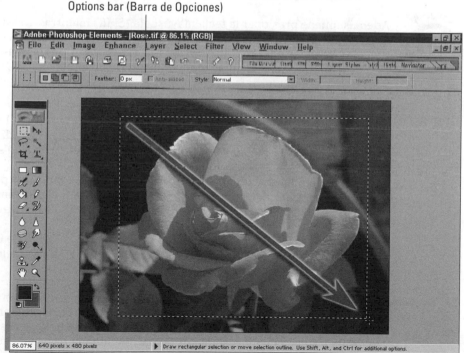

Figura 11-2: Para seleccionar un área rectangular, arrastre de una esquina a la otra.

Puede ajustar la ejecución de las herramientas Rectangular y Elliptical Marquee a través de los controles ubicados en la barra de Options, también rotulada en la Figura 11-1. La siguiente lista explica qué hace cada opción.

- **Feather:** Para crear un contorno de selección de las orillas suaves, de modo que cualquier edición aplicada se desvanece gradualmente, de las orillas del área seleccionada, digite un valor que no sea 0 en el recuadro Feather. Para obtener más información acerca de Feather, incluyendo cómo puede realizar un contorno de selección con feather, después de dibujarlo, refiérase a "Crear un paso sin costura", más adelante en este capítulo.

- **Anti-aliased:** Esta opción, al estar disponible, suaviza los contornos dentados, los cuales pueden ocurrir, cuando su contorno de selección contiene líneas curvas o diagonales. Para lograr los propósitos de retoque, esta opción es una buena idea. Cuando está seleccionando un sujeto, con el fin de copiarlo y pegarlo en otra foto, experimente con la opción de modo apagado. Anti-aliased no está disponible para la herramienta Rectangular Marquee, (pues las marquees rectangulares no poseen las orillas curvas o diagonales.)

- **Style:** Ajuste esta opción en Normal, con el fin de obtener un control total sobre la forma y los tamaños del contorno de selección. Las otras dos opciones limitan la herramienta al dibujar un contorno con un radio específico, — digamos, dos veces más ancho, de lo que es el alto — o con un tamaño establecido, como un ancho de 300 pixeles, por 200 pixeles de alto.

Además, puede presionar la tecla mayúscula (Shift) mientras arrastra, con el objetivo de crear un contorno cuadrado o circular. Shift+arrastre con el Rectangular Marquee para producir un contorno cuadrado. Shift+arrastre con Elliptical Marquee con el fin de dibujar un contorno circular

Seleccionar por color

Una de mis armas favoritas acordona pixeles basados en el color. Elements llama su selección de herramienta, basado en el color Magic Wand, mientras que otros programas lo llaman el Color Wand, Color Seletor o algo similar.

Cualquiera que sea el nombre, la herramienta trabaja de modo muy parecido, dondequiera que la encuentre. Haga clic en su fotografía, y el programa automáticamente selecciona los pixeles del mismo color sobre los cuales hizo clic.

Suponga que posee una fotografía como la ubicada en la Paleta de Color 11-1 (la versión del color de la rosa mostrada en la figura 11-2). Para seleccionar los pétalos de la rosa, solo haga clic en uno de los pétalos.

Al activar los Elements Magic Wand, (rotulados en la figura 11-1) la barra de Options le ofrece numerosas herramientas de control. Si su programa ofrece una herramienta de selección del color, probablemente tiene acceso a las opciones de las herramientas similares. Estas funcionan de la siguiente manera:

✔ **Tolerance:** Esta opción le permite especificar qué tan discriminada pretende que sea la herramienta, cuando busca colores similares. En una low Tolerance (baja), la herramienta selecciona únicamente, los pixeles que están ubicados bien cerca del color, con el pixel sobre el cual hizo clic. Aumente el valor para indicar al programa, que seleccione un rango más amplio con las sombras similares.

La Paleta de Color 11-1 muestra los resultados obtenidos al utilizar cuatro valores diferentes de Tolerance: 10, 34, 64 y 100. La pequeña x en cada rosa indica la posición del Color Wand, al hacer clic; el tinte amarillento señala las regiones incluidas en la selección resultante.

En Elements, puede digitar un valor en Tolerance tan alto como 255, sin embargo, cualquier elemento sobre 100 o parecido, tiende a hacer el Magic Wand muy casual en su redada de pixel. Un valor de 255 selecciona la imagen total, lo cual carece casi de sentido; si desea seleccionar la imagen completa, la mayoría de los programas provee un comando Select All o algo similar, el cual lleva a cabo el trabajo de un modo más rápido.

Como puede observar en la Paleta de Color 11.1, un valor de 100 seleccionó la mayoría de los pixeles de la rosa, dejando únicamente, unas cuantas áreas de pétalos oscuros sin seleccionar. Puedo fácilmente, agregar estos puntos a la selección, utilizando las técnicas descritas en "Refinar su contorno de selección", ubicado más adelante, en este capítulo.

✔ **Anti-aliased:** Este trabaja como se describió en la sección precedente, de modo que no hablaré sobre lo mismo, de nuevo aquí.

✔ **Contiguous:** Utilice esta opción para limitar la herramienta, al seleccionar solo los pixels coloreados, los cuales están ubicados *contiguo* al que le hizo clic. En simple español, esto significa que los pixeles coloreados con color similar, no son seleccionados, si algún pixel de otro color está en el medio de estos y del pixel al cual usted le hizo clic.

Por ejemplo, si fuera a hacer clic en le hoja verde de la derecha ubicada en la Paleta de Color 11-1, esa hoja sería seleccionada, como la hoja vecina. No obstante, las hojas ubicadas a la izquierda no serían seleccionadas, debido a las áreas con el color café (en el tallo de la rosa) y con el color negro, (el último plano) presentes en el centro de las dos regiones de hojas. Cuando creé la Lámina de Color 11-1, yo tenía la opción de Contiguos encendida.

Para conseguir que el Magic Wand seleccione todos los pixeles coloreados de forma similar, sin importar sus posiciones en su foto, apague la opción Contiguos.

✔ **Use All Layers:** Si su fotografía contiene múltiples capas, una característica explicada en el capítulo 12, seleccione este recuadro si desea que el Magic Wand "vea" los pixeles en todas las capas, al crear el contorno de selección. Recuerde sin embargo, que el contorno creado afecta únicamente la capa activa, —el programa solo toma en cuenta todas las capas, cuando dibuja el contorno de la selección.

Dibujar selecciones a pulso

Otro popular tipo de selección le permite elegir las áreas irregulares de una imagen simplemente, trazándolas con su mouse. Bueno, yo digo "simplemente", pero en realidad, necesita una mano bien estable, con el fin de dibujar los contornos de selección precisos. Algunas personas pueden hacerlo; yo no puedo. De modo que yo utilizo estas herramientas normalmente, para seleccionar un área general de la imagen y después, utilizo otras herramientas con el objetivo de seleccionar los pixeles exactos que deseo editar. (Construir los contornos de selección de esta manera, se discute en la sección siguiente: "Refinar su contorno de selección").

En todo caso, esta herramienta posee un nombre diferente, dependiendo del programra — Freehand, Lasso y Trace están entre los nombres más populares. Elements opta por Lasso, como lo hace Photoshop. Ambos programas ofrecen dos variaciones de Lasso, el Polygonal Lasso y el Magnetic Lasso. (Refiérase a la Figura 11-1, expuesta con anterioridad en este capítulo, si necesita ayuda para localizar estas herramientas en el recuadro de herramientas de Elements.)

Utilice el Elements Laso y el Polygonal Lasso como sigue:

- ✔ **Lasso:** Solo para dibujar su contorno de selección, como si estuviera dibujando con un lápiz. Al alcanzar el punto, donde comienza a arrastrar, suelte el botón del mouse, con el fin de cerrar el contorno de la selección.

- ✔ **Polygonal Lasso:** Esta herramienta lo asiste para dibujar los segmentos rectos, en un contorno de forma libre. Haga clic para ajustar el principio de la primera línea, mueva el mouse hasta el punto donde desee terminar el segmento, y haga clic para ajustar el punto final. Continúe haciendo clic y moviendo el mouse, con el objetivo de dibujar más segmentos de líneas. Cuando vuelva al punto de partida del contorno, suelte el botón del mouse para cerrar el contorno.

 Cuando trabaja con cualquier herramienta, puede temporalmente cambiar a otra, al presionar y sostener la tecla Alt en una PC o la tecla Option en una Mac. Suelte la tecla Alt (Option) para retornar a la herramienta original, la cual estaba utilizando.

La siguiente sección explica la tercera herramienta en el trío de Lasso de Elements, la Magnetic Lasso.

Seleccionar por los bordes

Si leyó el Capítulo 10, sabe que el término *bordes* se refiere a las áreas donde las más claras, se juntan con las áreas más oscuras. Numerosos programas de edición de foto, incluyendo Elements, proveen una herramienta de selección, tendiente a simplificar la tarea de dibujar un contorno de selección, a lo largo de un borde.

A medida que arrastra esta herramienta, llamada Magnetic Lasso en Elements, la herramienta busca los bordes y traza el contorno de la selección, a lo largo de estos bordes. La figura 11.3 muestra una vista de un primer plano de mi persona, utilizando esta herramienta, con el fin de crear un contorno de selección, a lo largo de los bordes de los pétalos de la rosa de la fotografía presentada en la figura 11-2.

El proceso de utilizar una herramienta de detección de los bordes en general, trabaja de esta manera:

1. **Haga clic en el punto, donde usted pretende que el contorno de la selección inicie.**

2. **Mueva o arrastre su mouse a lo largo del borde del objeto, el cual intenta de seleccionar.**

 Mantenga el cursor de su herramienta centrado sobre el borde, como se muestra en la figura11-3. Ya sea que simplemente mueva el mouse o lo arrastre, con el botón del mouse presionado, depende de su programa. En Elements, puede hacerlo de cualquier manera.

 A medida que mueva o arrastre el mouse, la herramienta automáticamente dibuja el contorno de selección, a lo largo del borde, entre el objeto y el último plano — asumiendo que al menos, algún contraste exista entre los dos. A intervalos regulares, el programa añade pequeños cuadros para sujetar el contorno. Puede ver estos cuadros llamados *puntos de fijación (fastening points)* en Elements, en la figura 11-3.

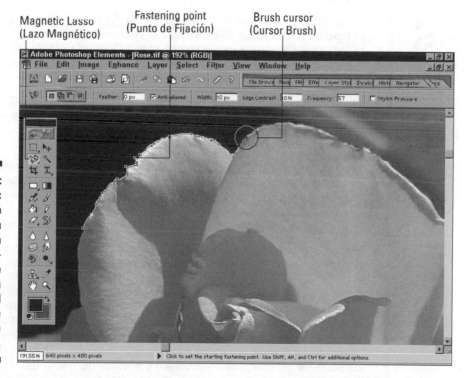

Magnetic Lasso (Lazo Magnético)

Fastening point (Punto de Fijación)

Brush cursor (Cursor Brush)

Figura 11-3: El Magnetic Lasso automáticamente ubica un contorno de selección a lo largo del borde entre las áreas de contraste.

Puede hacer clic para crear sus propios puntos de fijación, si es necesario. Para eliminar un punto de fijación, mueva el cursor del mouse sobre el punto y presione Delete.

3. Para concluir el contorno, coloque su cursor sobre el primer punto en el contorno y haga clic.

Como las herramientas de selección basadas en el color, puede controlar la sensibilidad de las herramientas de detección de los bordes. En Elements, utilice los siguientes controles de la barra de Options, con el fin de ajustar este y otros aspectos del desempeño de Magnetic Lasso:

- **Feather, Anti-aliased:** Estos controles afectan su contorno de selección, como se describió en la sección precedente, "Seleccionar áreas rectangulares y ovaladas".

- **Width:** Este control determina qué tan lejos la herramienta puede ir, en su búsqueda de los bordes. Los valores más largos le indican a la herramienta cuán lejos puede ir al campo; los valores pequeños mantienen la herramienta cerca de la casa. Puede digitar cualquier valor desde 1 a 40.

 Para lograr que su cursor refleje el ancho del valor, como se muestra en la figura 11-3, en lugar de desplegar el cursor estándar de la herramienta, escoja Edit⇨Preferences⇨Display and Cursors para desplegar el recuadro de diálogo Elements Preferences. En la sección de los Other Cursors del recuadro de diálogo, seleccione Precise.

- **Edge Contrast:** Ajuste este valor para conseguir que la herramienta sea más o menos sensitiva, a los cambios de contraste. Utilice un valor bajo, si no existe mucho contraste entre el objeto que intenta seleccionar y el área vecina. El valor máximo es 100.

- **Frequency:** Este ajuste lo afecta, a medida que el programa agrega los puntos de fijación. El valor por ausencia en general, trabaja bien. Agregar muchos puntos puede llevar a un contorno dentado, de modo que trate de agregar menos puntos, si fuera posible. Recuerde que siempre puede hacer clic, para incorporar sus propios puntos de fijación, si fuera necesario

- **Stylus Pressure (Pen Pressure in Elements 2.0):** Si trabaja con una tabla de dibujo, esta opción le permite reducir el valor de Width en el extremo. Presione más fuerte, con el fin de disminuir el valor Width. Cuando no aplica la presión del estilete, la herramienta utiliza el valor de Width ajustada originalmente, en la barra de Options. (A medida que cambia la presión del estilete, el valor en el recuadro de Width no cambia, sin embargo, el cursor de la herramienta sí cambia, si tiene el tipo de cursor ajustado en Precise, como se sugirió anteriormente.) Yo encuentro difícil de predecir cuánta presión producirá el valor de Width que deseo, por lo tanto, en general, no tomo ventaja de esta técnica.

Seleccionar (y quitar la selección) a cualquier cosa

¿Quiere hacer un cambio a toda su foto? No pierda el tiempo con las herramientas de selección, descritas en las secciones precedentes. La mayoría de los programas proveen un comando o herramienta, el cual de modo automático selecciona todos los pixeles en su fotografía.

En algunos programas de edición de fotos básicos, simplemente, hace clic en la imagen con una herramienta de selección particular, generalmente llamada Pick o Arrow. Haga clic una vez, con el objetivo de seleccionar; haga clic de nuevo para eleminar la selección.

Otros programas proveen comandos de menú, con el fin de seleccionar y de suprimir la selección de la imagen completa:

✔ Mire en el menú Edit o en el mismo menú, que contiene el comando de selección de Select All o algo similar. Puede probablemente, encontrar un comando Select None, tendiente a eliminar la selección a toda la imagen — esto significa, que remueve un contorno de selección existente.

En Elements, elija Select⇨All para seleccionar todo. Escoja Select⇨ Deselect para deshacerse de un contorno de selección. Si decide que desea su último contorno de selección, seleccione de nuevo, escoja Select⇨Reselect.

✔ For the quickest route to whole-image selection, use the universal keyboard shortcut: Ctrl+A on a PC and ⌘+A on a Mac.

✔ Para la ruta más rápida a la selección de toda la imagen, utilice la tecla universal de atajos: Ctrl+A en una PC y ⌘+D en una Mac.

✔ En la mayoría de los programas, al iniciar un nuevo contorno de selección también, se deshacen de los contornos existentes. Si en su lugar quere editar el tamaño o forma de un contorno existente, debe ajustar la herramienta en un modo diferente de trabajo. Refiérase a la siguiente sección para obtener detalles.

Observe que si su fotografía incluye múltiples capas de la imagen, su contorno de la selección afecta únicamente, a la capa presente, aún si utiliza el comando de seleccionar todo. Si pretende efectuar un cambio en todas las capas, debe unir las capas en una, o aplicar el mismo cambio a todas las capas individualmente. El Capítulo 12 le ofrece una historia completa sobre las capas.

Tomar el acercamiento inverso a las selecciones

Puede a veces, seleccionar un objeto más rápido, si primero elige el área que no desea editar y luego invierte la selección. Invertir simplemente, vuelve al revés el contorno de selección, de modo que los pixeles que están actualmente seleccionados, se convierten en no seleccionados, y al contrario.

Considere la imagen de la izquierda ubicada en la figura 11-4. Suponga que quería seleccionar solo los edificios, el asta de la bandera y la luz de la calle. Dibujar un contorno de selección alrededor de todos esos adornos, tomaría una eternidad. No obstante, con unos cuantos rápidos clics del Elements Magic Wands, fui capaz de seleccionar fácilmente, el cielo y después invertir la selección, con el objetivo de seleccionar los edificios. En la imagen de la derecha ubicada en al figura 11-4, eliminé el área seleccionada para ilustrar qué tan limpiamente, esta técnica selccionó los edificios.

Para revertir un contorno de selección en Elements, elija Select⇨Inverse. O pulse Shift+Ctrl+I (Shift+⌘+I en la Mac).

En otros programas de foto edición, busque un comando Invert o Inverse. El comando en general, cuelga fuera del mismo menú o paleta, el cual contiene sus otras herramientas para la selección. Sin embargo, sea cuidadoso — algunos programas utilizan el nombre Invert, para un filtro tendiente a invertir los colores en su imagen, creando un efecto fotográfico negativo. Si encuentra Invert o Inverse en un menú que contiene principalmente, efectos especiales, el comando probablemente aplica el efecto negativo, en lugar de invertir la selección.

Figura 11-4:
Para seleccionar estas estructuras adornadas (izquierda), utilicé el Magic Wand con el fin de elegir el cielo y después, invertí el contorno de la selección. Eliminar los pixeles seleccionados, (derecha) muestra el modo tan preciso mediante el cual, esta técnica seleccionó aún los intrincados elementos arquitectónicos.

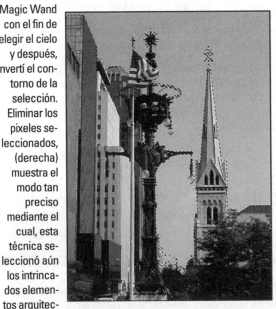

Refinar su contorno de selección

En teoría, crear un contorno de selección suena como algo simple. En realidad, obtener un contorno de la selección correcto en el primer intento, es tan raro como que los Republicanos y los Demócratas se pongan de acuerdo, en quién debe pagar menos impuestos y quién debería pony up more. En otras palabras, debe esperar refinar sus contorno de selección por lo menos un poco más, después de realizar su primer intento.

Todos los programas avanzados en la edición de las fotos, y algunos programas básicos le permiten ajustar su contorno de selección. La sección precedente explica una forma para alterar un contorno, — revertirlo utilizando el comando Invert. Puede también, aumentar o reducir un contorno de selección utilizando estas técnicas:

- **Añadir a un contorno de selección:** Para aumentar un contorno de selección, ajuste la herramienta de selección, en un modo de adición. Puede entonces dibujar un nuevo contorno de selección, mientras conserva el contorno existente. Para seleccionar los pixeles no seleccionados en el centro de la rosa, ubicada en la imagen inferior derecha, en la Lámina a Color 11-1, yo simplemente arrastro alrededor de ellos una herramienta de selección elíptica, por ejemplo

- **Encoger un contorno de selección:** Para eliminar la selección de ciertos pixeles, los cuales actualmente se encuentran encerrados en un contorno de selección, ajuste la herramienta de selección, de modo de sustracción. La herramienta de esta manera, trabaja en reversa, suprime la selección en lugar de seleccionar los pixeles. Por ejemplo, suponga que selecciona ambos, la flor y las hojas en la Lámina a Color 11-1. Si cambia de parecer y decide seleccionar solo la flor, solo ajuste su herramienta de selección de color, en el modo de sustracción y hace clic en las hojas, con el fin de eliminar la selección de los pixeles verdes

- **Intersectar un contorno de selección:** Algunos programas van más lejos, permitiéndole crear un contorno de selección, el cual abarca el área de la coincidencia entre un contorno existente y un segundo contorno. Por ejemplo, si dibuja un contorno rectangular y entonces dibuja un segundo contorno, que traslapa la mitad derecha del primer contorno, solo los pixeles dentro del área del traslape se vuelven seleccionados. En otras palabras, la "interseección" de los dos contornos se elige.

Los métodos para cambiar las herramientas de la selección de su modo operativo normal al aditivo, sustractivo o de intersección varían ampliamente, de programa a programa. En algunos programas, hace clic en una barra de inoco; en otros programas, pulsa una tecla para sujetar los modos aditivos y de sustracción en apagado o en encendido.

En Elements, puede mantener presionada la tecla Shift, mientras arrastra o hace clic con una herramienta de selección, si desea añadir al contorno de la selección existente. Pulse y sostenga la tecla Alt Key, (Option en Mac) si pretende sustraer del contorno de selección. De modo alterno, utilice los botones de modo de herramienta, los cuales aparecen en el extremo izquierdo de la barra de Options, siempre que una herramienta de selección está activa. La figura 11-5 le brinda una visión de primera plana de los botones. Para deshacerse de un contorno existente y comenzar otro enteramente nuevo, haga clic en el botón Normal, antes de utilizar la herramienta de selección.

Figura 11-5:
Para ajustar el modo de la herramienta de selección en Elements, puede utilizar estos botones de la barra de Options.

En Elements, puede ajustar un contorno de selección en estas formas adicionales:

- **Mover el contorno de la selección:** Algunas veces, puede simplemente desear mover el contorno de la selección, en lugar de aumentarlo o reducirlo. Solo arrastre dentro del contorno, con cualquier herramienta de selección para llevar a cabo ese proceso. O pulse las teclas de las flechas de su teclado, para dar un codazo al contorno de un pixel, en la dirección de la flecha.

- **Expander o contraer el contorno por un número específico de pixeles:** Elija Select➪Modify➪Expand o Select➪Modify➪Contract y digite un valor (en pixeles) en el recuadro del diálogo resultante. De este modo, Elements remueve o agrega esa cantidad de pixeles, del perímetro completo del contorno.

- **Añada de forma similar pixeles coloreados al contorno:** Utilice Select➪Grow para seleccionar cualquiera de los pixeles que están adyacentes, y son similares en color a los pixeles seleccionados. Para agregar los pixeles coloreados similarmente a través de la imagen, escoja Select➪Similar. Ambos comandos realizan su selección, con base en el ajuste de Tolerance actual para la herramienta Magic Wand, explicada anteriormente, en este capítulo. (Refiérase a "Seleccionar por color.")

- **Suavizar un contorno de selección:** Para pulir cualquiera de los bordes dentados en su contorno, elija Select➪Modify➪Smooth y digite un valor en el recuadro de diálogo. Aumente el valor para aplicar más suavidad.

No olvide que puede también utilizar el control Anti-alisased, con el fin de suavizar los contornos mientras los dibuja. Refiérase a la sección más temprana, "Seleccionar áreas rectangulares y ovales" para obtener detalles.

Revise el sistema de ayuda de su programa, con el objetivo de averiguar si el programa provee un modo de grabar su contorno de selección, como parte del archivo de la fotografía. De este modo, si necesita utilizar el mismo contorno de la selección durante una edición posterior, no tiene que gastar tiempo recreándolo. Elements 2.0 ofrece esta función; explore los comandos de Save Selection y Load ubicados en el menú Select. Desgraciadamente, Elements 1.0 no ofrece esta característica.

Selection Mueve, Copia y Pega

Después de seleccionar una fracción de su imagen, puede llevar a cabo todo tipo de cosas con los pixeles seleccionados. Por ejemplo, puede pintarlos sin miedo, untar color en cualquier pixel no seleccionado. Puede aplicar los efectos especiales o aplicar los comandos de corrección del color, solo al área seleccionada y dejar la realidad sin distorsión, en el resto de su imagen.

Sin embargo, una de las razones más comunes, para crear un contorno de selección, consiste en mover o copiar los pixesl seleccionados a otra posición en la imagen, o a otra imagen enteramente, como lo hice yo en la Lámina a Color 11-2. Yo corté la rosa fuera de la imagen en la izquierda; y la pegué en la foto de madera de la derecha.

Las siguientes secciones le ofrecen toda la información necesaria, para convertirse en un experto en mover, copiar y pegar fracciones seleccionadas de la foto.

Puede también copiar los pixeles utilizando una herramienta especial de edición, conocida como herramienta Clone. Esta herramienta especializada le permite "pintar" una fracción de su imagen en otra sección de su imagen, como se discute más tarde en este capítulo, en "Clonar sin DNA."

Cortar, Copiar, Pegar: Los viejos de confianza

Una manera para mover y copiar las selecciones de un lugar a otro, consiste en utilizar esos comandos de las computadoras de los viejos tiempos: Cortar, Copiar y Pegar. Estos comandos están disponibles en casi todos los editores de fotos; de manera usual, los encuentra en el menú de Edit.

Antes de ir más lejos en esta discusión, sin embargo, es conveniente dar una advertencia: Cuando pega una sección de una foto en otra, en muchos programas, incluyendo Elements, el elemento pegado puede ofrecer la aparien-

cia de cambiar su tamaño. Esto sucede si la resolución de salida para ambas fotos no es la misma. El número de pixeles en el elemento pegado no cambia, sólo el número de pixeles por pulgada, esto afecta las dimensiones de la impresión. Si desea que su selección copiada mantenga su tamaño original, al ser colocada en la otra imagen, asegure que la resolución de salida sea la misma para ambas fotografías (Refiérase a la información acerca de la adecuación del tamaño, expuesta en los Capítulos 2, 8 y 9, con el fin de obtener más detalles sobre la readecuación del tamaño y la resolución.)

Con esta fracción del negocio fuera del camino, aquí se presenta una rutina en relación con Cortar/Copiar/Pegar, en pocas palabras:

- ✔ **Copy** duplica los pixeles seleccionados y coloca la copia en el Clipboard, un tanque de almacenamiento virtual. Su imagen original permanece intacta.

 Para evitarse a sí mismo, el trabajo de hacer clic a través del menú Edit, memorice estas teclas de atajo para el comando Copy: Ctrl+C en una PC basada en Windows y ⌘+C en una Mac. Este mismo atajo trabaja en casi todos los programas de la computadora, a propósito.

- ✔ **Cut** recorta los pixeles fuera de su imagen y los ubica en el Clipboard. Donde los pixeles solían estar a usted le queda un hueco, como se ilustra en la imagen de la izquierda, ubicada en la figura 11-6.

 Para este comando, utilice las teclas de atajo Ctrl+X (Windows) o ⌘+X (Mac).

- ✔ **Paste** pega los contenidos del Clipboard en su imagen. Para pegar desde el teclado, pulse Ctrl+V (Windows) o ⌘+V (Mac).

Figura 11-6: Yo utilicé el comando Cut para recortar la rosa fuera de su último plano original (izquierda) y luego pegué la flor en otra foto (derecha)

Hay posibilidades, de que después de vertir los contenidos del Clipboard en su foto, necesite ajustar ligeramente, la posición del elemento pegado. La siguiente sección explica cómo.

Ajustar un objeto pegado

Los diferentes programas tratan los pixeles pegados en distintas maneras. En algunos programas, el comando Paste trabaja como un epóxipo super fuerte, — no puede mover la selección pegada, sin hacer un hueco en la imagen, justo como al cortar una selección. En otros programas, sus pixeles pegados se comportan como si estuvieran en una nota pegajosa. Puede "levantarlos" y moverlos alrededor, sin afectar la imagen de abajo.

Elements toma el segundo acercamiento al pegado, como lo hace Photoshop. Ambos programas ubican sus pixeles en una nueva capa. Las capas son explicadas más ampliamente en el capítulo 12, no obstante, por ahora, solo comprenda los siguientes puntos:

✔ Abra la Layers palette, mostrada en la figura 11-7, para ver todas las capas en su foto, incluyendo la que contiene los pixeles recién pegados. Para desplegar la Layers palette, haga clic en su etiqueta, en la caja de la paleta o elija Window⇨Show Layers. Para mantener la paleta abierta y accesible, arrástrela por su etiqueta, en el espacio de trabajo principal, como hice yo en la figura.

✔ Por ausencia, cualquiera de las áreas transparentes en la capa pegada, aparecen con el patrón de un tablero de damas en gris y blanco, en las miniaturas de vista previas en la paleta de las capas, como se muestra en la figura. Los pixeles en la capa ubicados debajo, se muestran a través de las áreas transparentes. En la figura 11-7, por ejemplo, el fondo de la madera es visible, a través de las áreas vacías de la capa de la rosa.

✔ Para retener las imágenes individuales de las capas, al archivar su fotografía, guarde en el formato nativo del programa, PSD. Otros formatos pueden unir las capas, esto significa no poder manipular más el elemento pegado del resto de la foto.

Debido a que los elementos pegados existen en su propia capa, puede ajustarlos lo necesario para que calcen en su nueva casa. En Elements, primero haga clic en el nombre de la capa pegada en el Layers palette. Esto activa la capa. El nombre de la capa aparece iluminada en la Layers palette, como se muestra en la figura 11-7. Con la capa pegada activa, utilice estas técnicas para alterar su contenido:

✔ **Mueva el objeto pegado:** Seleccione la herramienta de Move, rotulada en la figura 11-7, y arrastre el elemento en la ventana de la imagen. Mientras la herramienta Move está activa, puede también pulsar las teclas de flechas de su teclado, para darle un codazo al elemento, con una distancia de un pixel. Pulse la tecla mayúscula (Shift)más una tecla de flecha, para darle un codazo de diez pixeles.

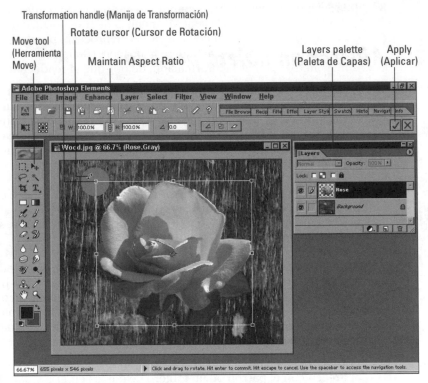

Transformation handle (Manija de Transformación)

Rotate cursor (Cursor de Rotación)

Move tool (Herramienta Move)

Maintain Aspect Ratio

Layers palette (Paleta de Capas)

Apply (Aplicar)

Figura 11-7: Arrastre una manija de transformac ión con el fin de rotar los contenidos de su capa.

✔ **Rotar el elemento pegado:** Elija Image➪Transform➪Free Transform o pulse Ctrl+T (⌘+T en una Mac). Un contorno cuadrado, al cual yo llamo un *límite de transformación*, aparece alrededor del elemento, como se muestra en la figura 11-7. Seis cajas —llamadas manijas de transforma- ción— aparecen alrededor del perímetro del límite.

Posicione su cursor fuera de una esquina de la manija, para desplegar la manija curva de rotar, como se muestra en la figura. (Yo añadí un punto de luz notorio, para facilitar la visión del cursor y de la manija.) Enton- ces arrastré hacia arriba o hacia abajo para hacer rotar el elemento. Ha- ga clic en el botón de Apply, rotulado en la figura, para finalizar la rotación. (Si utiliza Elements 2.0, el botón de Apply y el vecino botón Cancel cambian las posiciones.)

¿No ve ninguna transformación? Aumente la ventana de la imagen con el objetivo de revelarlas.

CONSEJO

Para anular una transformación, pulse la tecla Esc o haga clic en el botón Cancel, el cual se encuentra ubicado a la par del botón Apply.

✔ **Readecuar el tañamo del elemento pegado:** Puede readecuar el tamaño del objeto pegado, al arrastrar las manijas de transformación, sin embargo, tenga presente que al llevar a cabo ese proceso, puede generar como consecuencia una mala calidad de la imagen. (Refiérase al capítulo 2, con el fin de obtener la información, de por qué al readecuar el tamaño de sus fotos digitales, se puede reducir la calidad de las mismas.)

Para evitar distorsionar el elemento cuando se lleva a cabo la readecuación del tamaño, asegúrese que el botón Maintain Aspect Ratio ubicado en la barra de Options esté pulsado, como se muestra en la figura 11-7. De nuevo, haga clic en el botón de Apply con el fin de completar la readecuación del tamaño.

✔ **Flip el elemento pegado:** Seleccione uno de los comandos de Flip en la Image⇨Rotate submenú.

Eliminar Áreas Seleccionadas

Puede utilizar el comando Cut con el fin de mover un objeto seleccionado de su foto actual al Clipboard, donde se queda hasta que corte o copie algo más. Sin embargo, no pase por ese problema, si lo que pretende efectuar consiste simplemente, en remover algo seleccionado de su fotografía, — solo pulse la vieja tecla Delete.

Lo que queda es un hueco en la forma de la selección. Si trabaja en una capa, ve la capa de abajo a través del hueco. Para obtener mayor información sobre las capas, refiérase al capítulo 12.

Encubrimientos Digitales

Cuando tomé la imagen en la figura 11-8, la ciudad de Indianápolis se rehusó a cooperar y reubicó esa terrible torre en el último plano. Tomé la foto de todas maneras, sabiendo que podía cubrir la torre en la fase de edición de la imagen. Las siguientes dos secciones describen dos métodos, para abordar este tipo de remosión de los puntos fotográficos: parchar y clonar.

Figura 11-8:
Una torre horrible ubicada en el último plano arruina esta fotografía.

Crear un parche sin costuras

Muchos editores de fotos le permiten *machihembrar* una selección. Machihembrar una selección significa volver un poco borrosos los bordes de la selección. La figura 11-9 muestra la diferencia existente entre un poco de negro que copié y pegué, utilizando una selección estándar (bordes duros) y una selección borrosa.

Figura 11-9:
Una selección normal presenta los bordes duros (izquierda); una selección machihembrada se difumina de modo gradual (derecha).

El machihembrar le permite crear ediciones menos notorias, pues los resultados de sus cambios se difuminan de forma gradual a la vista. Sin machihembrar, a menudo obtiene las transiciones abruptas en los bordes de la selección, esto provoca que las alteraciones sean muy notorias.

La figura 11-10 provee una ilustración. En ambas figuras, basadas en la imagen de la figura 11-8, me deshice de la construcción ofensiva de la torre, al copiar algunos pixeles del cielo y pegarlos sobre la torre, - aplicando un "parche" digital.

Para el ejemplo ubicado a la izquierda, dibujé una selección rectangular estándar alrededor del área del cielo, luego copié y pegué la selección en la torre. En la sección superior de la torre, mi parche se fundió bastante bien con el cielo circundante, pues estaba parchando en un área de color sólido. No obstante, en la sección inferior de la imagen, puede observar las diferentes orillas a lo largo de los bordes del área que pegué, porque el parche tiene orillas duras, esto interrumpe la esponjosidad natural de las nubes. Fui capaz de crear un parche menos notorio en el ejemplo de la derecha, al utilizar una selección machihembrada, cuando copié los pixeles de parche.

Figura 11-10:
Un parche no machihembrado es obvio (izquierda), pero un parche machihembrado se mezcla sin costuras con la imagen original (derecha).

Para crear y aplicar un parche machihembrado, siga los siguientes pasos:

1. **Localizar una "buena" área de la imagen, la cual puede utilizar como parche.**

2. **Crear un contorno de selección machihembrado alrededor de los pixeles del parche.**

 Cómo producir un contorno machihembrado depende de su programa. En muchos editores de fotos, puede ajustar sus herramientas de la selección con el fin de dibujar selecciones machihembradas. En Elements, utilice el control Feather que aparece en la barra de Option, cuando una herramienta de selección está activa. Digite un valor más alto para seleccionar los bordes más borrosos, y un valor más bajo para los bordes menos borrosos.

Puede también ser capaz de machihembrar un contorno después de dibujarlo. En Elements, seleccione Select⇨Feather para desplegar el recuadro de diálogo mostrado en la figura 11-11. Digite la cantidad de machihembrado en el recuadro de Feather Radius, luego haga clic en OK o pulse Enter.

Figura 11-11:
Aumente el valor de Feather Radius, con el fin de crear un contorno de selección con los bordes más suaves.

La cantidad de machihembrado necesitada, depende del área que rodea la imperfección, la cual pretende cubrir. Si los pixeles vecinos están en un foco suave, necesita un parche con las orillas muy borrosas. Para aplicar un parche en un área altamente detallada y muy agudamente enfocada, utilice solo un poco de machihembrado. De otro modo, los bordes del parche serán detectables pues aparecen ligeramente borrosos.

3. **Elija Edit⇨Copy para copiar los pixeles del parche seleccionado al Clipboard.**

4. **Escoja Edit⇨Paste con el objetivo de pegar el parche en la foto.**

5. **Posicione el parche sobre la imperfección, ajuste el parche como sea necesario, para obtener un ajuste sin costuras.**

Refiérase a la selección anterior "Seleccionar Mover, Copiar y Pegar" para adquirir más detalles sobre los comandos Copy y Paste, también para informarse acerca de cómo ajustar un objeto pegado.

Clonar sin DNA

Ahora que la humanidad ha averiguado exitosamente cómo clonar ovejas, — como las ovejas necesitaban nuestra ayuda con el fin de duplicarse a sí mismas, — no debería ser ninguna sorpresa, que usted pudiera fácilmente, clonar pixeles en su imagen.

Con la herramienta Clone, provista en numerosos programas editores de la imagen en el nivel básico y avanzado, puede "pintar" pixeles de una fotografía a otra, como se muestra en la figura 11-12. Sin embargo, usualmente, yo utilizo la herramienta Clone para duplicar los pixeles dentro de la misma foto, con el objetivo de cubrir los defectos pequeños, como por ejemplo, los puntos de la luz deteriorados en la parte superior del limón, en la Paleta de Color 11-3.

Clone tool
(Herramienta de
Clonación) Clone source cursor
(Cursor de la fuente del clon) Tool cursor (Cursor de la Herramienta)

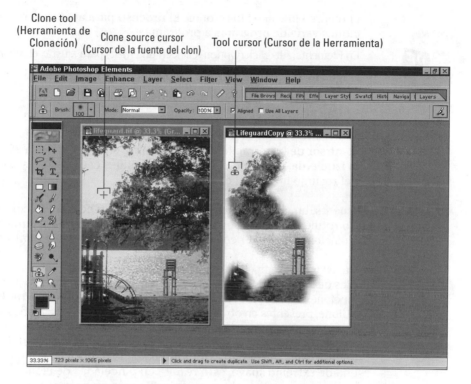

Figura 11-12.
Utilice la
herramienta
Clone, para
copiar
pixeles de
una parte de
la imagen y
"pintar" las
copias en
otra área.

La herramienta Clone no cuenta con un duplicado en la vida real, — en la fotografía y en el mundo del arte, me refiero — de modo que usted debe practicar con la herramienta un poco, para entender completamente como trabaja. No obstante, yo le garantizo que después de conocerla, la utilizará todo el tiempo.

Dependiendo del programa, la herramienta de Clone puede tener otro nombre. En Photoshop, por ejemplo, la herramienta es conocida como Rubber Stamp, esta es la razón por la cual, el cursor aún luce como un sello de hule en ambos, tanto en Photoshop como en Elements. En versiones recientes de Photoshop, el nombre de la herramienta se ha cambiado a Clone Stamp, este también, es el nombre oficial en Elements. Por el bien de la brevedad, sólo voy a llamarla la herramienta Clone.

Sin importar como la llame, utiliza el mismo acercamiento básico, con el fin de clonar en la mayoría de los programas:

1. **Primero, active su herramienta Clone.**

 En Elements, haga clic en el icono de la herramienta ubicado en el recuadro de las herramientas, rotulado en la figura 11-12.

2. **Establezca el *recurso del clon***

 La fuente del clon se refiere al área de su fotografía que desea clonar, — en otras palabras, la fuente de los pixeles clonados. Este paso establece

el recurso inicial de los clones. El proceso para ajustar el recurso de los clones varía de programa a programa.

En Elements, Alt+click (Option+click en una Mac) para ajustar el recurso del clon.

3. Haga clic o arrastre sobre la imperfección, la cual desea cubrir.

El programa copia pixeles del recurso de clon, debajo del cursor de la herramienta.

Si arrastra el clon, la posición del recurso del clon se mueve en fila con el cursor de la herramienta. Por ejemplo, si arrastra hacia abajo y hacia la izquierda, usted clona piexeles, los cuales caen debajo y a la izquierda del recurso inicial del clon.

En Elements, un cursor de recurso de clones aparece cuando comienza a clonar. (Yo rotulé este cursor en la figura 11-12.) Puede mirar al cursor del recurso de los clones, para ver cuáles pixeles el programa está a punto de clonar.

Puede ajustar el desempeño de la herramienta de Clone en Elements, al utilizar los controles de la barra de Options mostrada en la figura. La siguiente lista describe estas opciones, las cuales son similares a aquellas provistas por otras herramientas de Clone, presentes en otros programas avanzados de edición de fotos.

- **Brush:** Puede especificar el tamaño, la forma y la suavidad de la herramienta Brush en la barra de Options. En la figura 11-12, utilicé una brocha de extremo suave, esto resulta en pinceladas de clonación de las orillas suaves. Para obtener una orilla más precisa, seleccione una brocha más dura. El tamaño de su brocha determina cuántos pixeles serán clonados sobre los pixeles imperfectos, con cada clic o cada arrastre.

- **Mode:** Esta opción controla cuánto se unirán los pixeles clonados con los originales. En el Normal Mode, los pixeles clonados oscurecen completamente los pixeles de abajo, lo que representa usualmente la meta, al realizar un trabajo de retoque. Puede crear una variedad de efectos diferentes, al jugar un poco más con los otros modos de unión. (El capítulo 12 trata superficialmente los modos un poco más.)

- **Opacity:** Puede variar la opacidad de los pixeles que clone, al utilizar este control. Yo a menudo utilizo de un 60 a 70 por ciento de opacidad, cuando uso la herramienta de Clone, con el fin de mezclar los pixeles clonados con los originales, de manera más natural. Sin embargo, si desea que sus pixeles clonados cubran por completo los pixeles originales, ajuste el valor en un 100 por ciento.

- **Aligned:** Este control determina, si el recurso de clonación se revierte a su posición original, —el punto donde hizo clic para establecer el recurso de clon— Cada vez que hace clic o arrastra con la herramienta. Cuando la opción está en off, el recurso del clon retorna a la posición original. Con su próximo clic o arrastre, usted clona los mismos pixeles de nuevo.

Sin embargo, si posee el recuadro de Aligned en on, el cursor del recurso del clon se mantiene. De modo que en su próximo clic o arrastre, continúa clonando desde donde lo dejó. Esta opción previene clonar los mismos pixeles, más de una vez. Si quiere clonar del mismo recurso de nuevo, debe reajustar el mismo recurso otra vez (al pulsar Alt+clicking o Option+clicking).

✔ **Utilice Todas las Capas:** Si trabaja en una foto que presenta múltiples capas de la imagen, una presentación descrita en el capítulo 12, seleccione este recuadro, si desea que la herramienta de Clone, sea capaz de "mirar" los pixeles en todas las capas. Cuando el recuadro está en off, la herramienta puede clonar solo los pixeles en la capa activa. De modo que si trabaja en Layer 2 (capa 2), por ejemplo, no puede clonar los pixeles de la Layer 1 (capa 1).

La herramienta de Clone es la respuesta perfecta para eliminar el problema de los ojos rojos. Usualmente, el destello rojo no cubre el ojo por completo. De tal modo, que puede clonar algo de los pixeles no afectados sobre los pixeles rojos. Asegúrese de no cubrir ningún punto de luz blanco en el ojo, — deje esos intactos para una apariencia natural. Si no tiene *ningún* pixel del ojo bueno para utilizar como recurso de clon, puede seleccionar los pixeles rojos y después llenarlos con pintura color de los ojos, utilizando una de las herramientas de pintura discutidas en el capítulo 12.

¡Hey Vincent, Consigue un Lienzo Más Grande!

Cuando corta y pega las fotografías juntas, puede necesitar aumentar el tamaño del *lienzo* de la imagen. El lienzo no es nada más que un fonfo invisible, el cual sostiene todos los pixeles en su imagen.

Suponga que tiene dos imágenes que desee juntar, colocándolas una junto a la otra. Puede ser que la imagen A sea una fotografía de su jefe; y la imagen B sea una fotografía del jefe de su jefe. Abre la imagen A, aumente el área del lienzo a lo largo de un lado de la imagen y después, copie y pegue la imagen B en el área vacía del lienzo.

Cómo ajusta los lienzos varía de programa a programa. Busque información acerca del tamaño del lienzo, fondo de la imagen o del tamaño de la fotografía, en el sistema de ayuda de su programa. Solo asegúrese de que está cambiando las dimensiones del lienzo y no la imagen misma. (Refiérase al capítulo 2 para obtener mayor información acerca de cambiar el tamaño de la imagen).

Para ajustar el tamaño de los lienzos en Elements, elija el comando Image➪
Resize➪Canvas Size, para abrir el recuadro de diálogo de Canvas Size, mostrado en la figura 11-13. Digite las dimensiones del nuevo lienzo, en los recuadros de opción de Width y Height. Después, utilice una pequeña cuadrícula en la parte inferior del recuadro de diálogo, con el fin de especificar dónde quiere posicionar la imagen existente en el nuevo lienzo. Por ejemplo, si desea que el área extra del lienzo sea añadida equitativamente alrededor de toda la imagen, haga clic en el cuadro del centro.

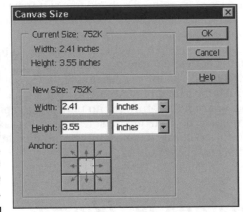

Figura 11-13:
Para agrandar los lienzos de las fotografías en Elements, busque este recuadro de diálogo.

Para recortar un exceso de lienzo, reduzca los valores de Width y Height. De nuevo, haga clic en la cuadrícula, con el objetivo de especificar donde desea colocar la imagen, con respecto al nuevo lienzo. Note que puede también utilizar la herramienta Crop para cortar el exceso de lienzo; refiérase al capítulo 10 para obtener la información pertinente. No obstante, utilizar el comando Canvas Size significa una mejor opción, si pretende recortar el lienzo en una cantidad precisa — un cuarto de pulgada en todos los lados, por ejemplo.

En Elements 2.0, el recuadro del diálogo de Canvas Size contiene una opción Relative. Si selecciona la opción, puede digitar la cantidad de lienzo que desea añadir o recortar en los recuadros de Width y Height. Por ejemplo, para añadir una pulgada en los cuatro lados del lienzo, ajuste los valores de Width y Height a 2 pulgadas, después haga clic en el cuadro del centro.

Capítulo 12

Cosas Asombrosas Que Aún Usted Puede Hacer

● ●

En este capítulo

▶ Pintar sus fotos digitales

▶ Elegir los colores de sus pinturas

▶ Proporcionar color a un área seleccionada

▶ Reemplazar un color por otro

▶ Girar la rueda de color

▶ Usar capas para agregar la flexibilidad y la seguridad

▶ Borrar de nuevo hacia un estado transparente

▶ Aplicar filtros con efectos especiales

● ●

Hojee cualquier revista popular para ver página tras página de impresionante arte digital. Una revisión de las nuevas y últimas computadoras presenta una foto, en la cual los rayos de la luz están superpuestos, en un sistema de potencia aumentado. Un anuncio de un auto muestra un cielo que es rosado caliente, en lugar de un viejo y aburrido azul. Una promoción de detergente posee un fondo, el cual luce como si el mismo Van Gogh lo hubiese pintado. Ya no pueden los diseñadores gráficos salir más con los retratos sencillos y las tomas de producto, - si pretende captar el ojo inconstante del consumidor de hoy, necesita algo un poco más condimentado.

Aunque algunas técnicas utilizadas, tendientes a crear este tipo de arte fotográfico, requieren las herramientas profesionales con alta tecnología, — sin mencionar la cantidad del tiempo y del entrenamiento, — muchos efectos son sorprendentemente fáciles de crear, aún con un programa básico de foto. Este capítulo lo introduce en su viaje creativo, al mostrarle uno cuantos trucos simples, los cuales pueden enviar a sus fotografías, en una dimensión totalmente nueva. Utilice estas ideas con el fin de realizar sus imágenes de mercadeo más notables, o sólo para tener alguna diversión al explorar su lado creativo.

Dar a Sus Imágenes un Trabajo de Pintura

¿Recuerda cuando estaba en el kinder y la maestra anunciaba, que era tiempo para pintar con el dedo? En un mundo que normalmente le exhorta a ser nítido y limpio, alguien en realidad le *anima* a arrastrar sus manos a través de la pintura mojada y a efectuar un colorido desastroso.

Los programas de foto—edición traen de regreso la dicha de la juventud, al permitirle pintar sus fotos digitales. El proceso no es tan lamentable, como el vivido con aquellas sesiones de pintura con los dedos, sin embargo, es igual de entretenido.

Para pintar en un editor de fotos, puede arrastrar su mouse o cualquier otro artefacto puntiagudo, con el objetivo de crear los trazos, que imiten aquellos producidos por las herramientas de las artes tradicionales, como lo son: el pincel, el lápiz o el aerógrafo. O puede derramar color sobre un área grande, al seleccionar el área y después escoger el comando de Fill, el cual pinta todos los pixeles seleccionados en un solo paso.

¿Por qué desearía pintar sus fotografías? A continuación le presento algunas razones que se me ocurren:

✔ Puede cambiar el color de un objeto particular en su foto. Digamos que toma una fotografía de una hoja verde, para utilizarla como arte en su sitio Web. Decide que también quisiera una hoja roja y una hoja amarilla, no obstante, no posee tiempo para esperar que venga el otoño, de modo que pueda fotografiar las hojas del color del otoño. Puede utilizar su programa de fotos, con el fin de llevar a cabo dos copias de la hoja verde y entonces, pintar una roja y la otra amarilla.

✔ Puede esconder pequeñas fallas. ¿Arruina un pequeño golpe de la luz una buena foto? Ajuste su herramienta de pintura con un color que combine con los pixeles alrededor, y dé unos toques de pintura a la mancha.

Las herramientas de la pintura también ofrecen una forma para deshacerse de los ojos rojos, — el destello demoníaco causado cuando el flash de la cámara se refleja en los ojos del sujeto. Elija un color parecido al color natural del ojo y pinte sobre los pixeles rojos.

✔ Aparte de los propósitos prácticos, las herramientas de pintura le permiten expresar su creatividad. Si disfruta de pintar o dibujar con herramientas de arte tradicionales, quedará sin aliento por las posibilidades presentadas por las herramientas de la pintura digital. Puede combinar la fotografía y los trabajos de arte pintados a mano, con el objetivo de crear imágenes impresionantes. Yo desearía poder mostrarle algunos de mis propios trabajos de arte, como ejemplo de lo que pretendo decir, pero desafortunadamente, no poseo talento en esta área, como lo evidencia la figura 12-1. Por lo tanto, considero mejor, enviarlo a su librería o a su biblioteca local, donde puede encontrar en los numerosos volúmenes disponibles sobre la fotografía digital, toda la inspiración creativa y la guía necesaria acerca de este tema.

✔ Y por supuesto, las herramientas de pintura le proveen una o más formas, para adulterar las fotos de sus amigos y de su familia. Bien, es posible, que ya descubriera esto, por sí solo. Admítalo, ahora — el primer objetivo logrado con su programa de fotos, fue pintar un bigote en la fotografía de alguien, ¿No es así?

Figura 12-1:
Un sol pintado brilla sobre una vista del lago.

Ahora que sabe por qué puede desear seleccionar una herramienta de pintura, las siguientes secciones le ofrecen una introducción, a algunas de las más comunes opciones de la pintura. Póngase su guardapolvo, agarre un vaso de leche y algunas galletas graham y páselo bomba.

¿Qué hay en su caja de pinturas?

Los diferentes editores de las fotos proporcionan distintas variedades de las herramientas de pintura. Los programas como Corel Painting, diseñados hacia la foto artística y la pintura digital, proveen un casi ilimitado suministro de las herramientas y de los efectos de pintura. Puede pintar con pinceles tendientes a simular la apariencia de las tizas, las acuarelas, los pasteles y aún el metal líquido. La figura 12-2 le provee un ejemplo de los diferentes toques de pinturas, que puede crear con este programa.

Si posee habilidad para el dibujo o la pintura, puede expresar infinidad de nociones creativas, utilizando este tipo de programa. Puede también, desear invertir en una tableta digital de dibujo, esta le permite pintar con un estilete parecido a un lapicero, el cual para muchas personas es más fácil de utilizar

que el mouse. (Asegúrese que el programa elegido apoye esta función, si toma el salto). Refiérase al capítulo 4, para brindar una mirada a la tableta de dibujo, si no está familiarizado con este dispositivo.

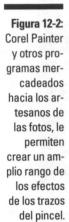

Figura 12-2: Corel Painter y otros programas mercadeados hacia los artesanos de las fotos, le permiten crear un amplio rango de los efectos de los trazos del pincel.

Tenga presente que estos programas tendientes a enfatizar las herramientas de pintura, algunas veces, no ofrecen tantas opciones para la corrección o el retoque de las imágenes, como Adobe Photoshop o Elements, los cuales se concentran en estas funciones, más que en la pintura. Por otro lado, los programas que se enfocan en el retocado y en la corrección, por lo general, no ofrecen un amplio rango de las herramientas de pintura. Elements, por ejemplo, provee solo un poco de las herramientas para pintura.

Aún así, pueden conseguir bastante, con unas pocas herramientas básicas de la pintura. Las siguientes secciones proveen una breve introducción, a las principales herramientas de pintura de Elements, las cuales son similares a las encontradas en la mayoría de los programas comparables.

Pinceles, Aerógrafos y Lápiz

Su programa de foto probablemente, provee por lo menos tres herramientas de pintura:

✔ **Paintbrush:** Esta herramienta en general, puede pintar trazos de orillas fuertes, como un lapicero de punta de bola o trazos suaves, como aquellos pintados con un pincel tradicional.

✔ **Pencil:** La herramienta de lápiz está en general, limitada a dibujar las orillas de los trazos fuertes

✔ **Airbrush:** La herramienta del aerógrafo digital crea los efectos similares, a los que se pueden producir con un aerógrafo de la vida real. Si nunca ha pintado con uno, imagine pintar con un vaporizador.

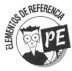

Para activar cualquiera de estas herramientas en Elements 1.0, haga clic en el icono de la caja de las herramientas. En Elements 2.0, el pincel se encuentra con el nombre de Brush. Brush y el Pencil están localizados a la par en la caja de las herramientas. Además, el Airbrush no posee un icono oficial, en la caja de las herramientas. En su lugar, acceda las capacidades del Airbrush por medio de un botón de Airbrush, el cual está disponible en la barra de Options, donde sea, que la herramienta Brush esté activa.

Airbrush Paintbrush Pencil
(Aerógrafo) (Pincel) (Lápiz) Options bar (Barra de Opciones)

Figura 12-3:
¿Tiene ojos rojos? Utilice el pincel de su programa de pintura, con el fin de pintar el color correcto del ojo, sobre las áreas rojas.

En cualquier versión del programa, solo arrastre a través de la imagen para poner un trazo. O haga clic para colocar solo una mancha de color. Cuando trabaja con el aerógrafo, la herramienta bombea más y más pintura, mientras pulsa el botón del mouse, aún la bombea sin mover este.

Para pintar un trazo horizontal o vertical perfecto, pulse Shift al arrastrar. Puede también pintar una línea recta, al hacer clic en el punto donde pretende que la línea comience y entonces, Shift+Clic en el punto donde desea que la línea termine.

En Elements como en la mayoría de los editores de las fotos, puede ajustar las siguientes características de los trazos, producidas por las herramientas de pintura:

- **Color de la pintura:** Refiérase a la siguiente sección "¡Elija un color, cualquier color!" para obtener información sobre este tema

- **Tamaño del trazo, suavidad y forma:** Ajuste estos aspectos de los trazos de su pintura, al seleccionar una herramienta de pincel diferente. Además de cambiar el ancho y el tipo de trazo de la orilla, — preciso o borroso — puede cambiar la forma del pincel. Puede pintar con un pincel cuadrado, por ejemplo, o aún con un pincel que imite trazos de pluma caligráfica.

- **Opacidad de la pintura:** Puede realizar los trazos de su pintura totalmente opaca, de modo que estos oscurezcan completamente los pixeles sobre los que pinta, o bien, reducir la opacidad, de modo que algo de la imagen de abajo, se muestre a través de la pintura. La figura 12-4 muestra ejemplos de diferentes ajustes de la opacidad. Yo pinté dentro de cada una de las letras con blanco, no obstante, varié la opacidad de cada letra.

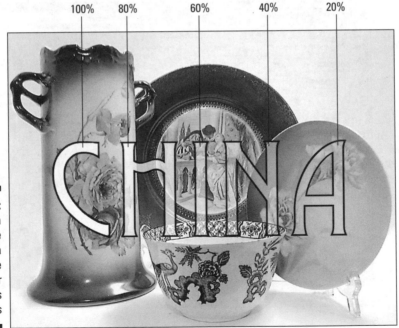

Figura 12-4: Cambie la opacidad de la pintura con el fin de crear efectos diferentes

- **Blending Mode:** El control de blending mode le permite mezclar sus trazos pintados con los pixeles subyacentes, en diferentes formas. La siguiente sección "Derramar color en una selección" lo introduce en algunos modos de la mezcla.

Para la pintura de retoque, los dos modos más útiles son Normal y Color. Utilice Normal cuando desea que los pixeles pintados, cubran los pixeles originales de modo completo (asumiendo que la opacidad de la pintura es de un

100 por ciento). El color le permite cambiar este en un objeto, con realismo. El programa aplica el nuevo color a los pixeles, sin embargo, utiliza los valores originales de la luminosidad. En otras palabras, retiene los toques de la luz y de las sombras originales, en el área pintada. Trate este método al pintar los pixeles de los ojos rojos, como lo hago yo en la figura 12-3.

En Elements, realiza todos estos ajustes de las herramientas por medio de los controles ubicados en la barra de Options, mostrada en la figura 12-3. Note que las paletas de Brush son significativamente diferentes una de otra, y ambas ofrecen una profusión de las opciones, de modo que le voy a indicar su manual del programa para indicar detalles.

Para lograr una mayor flexibilidad de la pintura, siempre pinte sobre una nueva e independiente capa de la imagen, como lo hago yo en la figura 12-3. De este modo, puede más adelante, ajustar los trazos pintados después de crearlos, variando la opacidad y el modo de la mezcla de la misma capa. Además, si decide que no le gustan los pixeles que pintó, puede deshacerse de ellos, con solo eliminar la capa. Lea la sección "Descubrir Capas de Posibilidades", ubicada más adelante en este capítulo, para conocer la historia completa sobre las capas.

Herramienta Smudge

Esta herramienta, encontrada en muchos editores de fotos, no es tanto una herramienta de pintura, como una herramienta para manchar con pintura. Produce un efecto similar al obtenido, al arrastrar sus dedos sobre la pintura de aceite mojado. Cuando arrastra la herramienta Smudge, ésta toma cualquier color ubicado debajo del cursor al inicio del arrastre y lo corre sobre los pixeles, que toca en el transcurso de su arrastre.

Para adquirir una idea de los tipos de efectos que pude crear con la herramienta Smudge, refiérase a la figura 12-5. Yo utilicé la herramienta, con el fin de proporcionar a mi antigua cerámica tucán, una nueva apariencia. ¿Quién dice que un tucán no puede tener un poco de diversión, después de todo? Para crear el efecto, solo arrastré hacia arriba, desde el copete del pájaro.

Figura 12-5: Yo utilicé la herramienta Smudge, para cambiarle el peinado a mi tucán.

En Elements, puede ajustar el pincel de la herramienta Smudge y el modo de mezcla, como lo hace con las herramientas de pintura discutidas en la sección precedente. También tome nota de estos otros controles en la barra de Options:

✔ **Finger Painting:** Asegúrese de que este recuadro no esté seleccionado, como se muestra en la figura 12-6, para una mancha estándar. Cuando esta opción esté seleccionada, la herramienta Smudge mancha con el color del último plano su imagen, en lugar de mancharla con el color ubicado bajo su cursor, al inicio de su arrastre. (Refiérase a la siguiente sección, para obtener más referencias acerca del color de pintura del último plano).

Smudge tool (Herramienta Smudge)

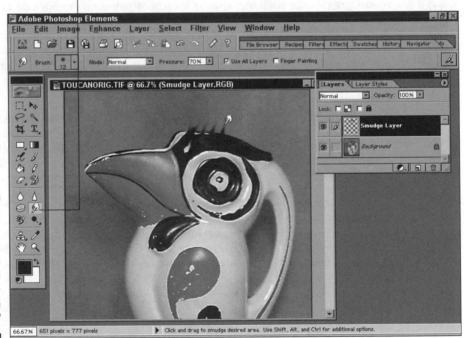

Figura 12-6:
Utilice la herramienta Smudge con el fin de crear mechones de "pelo."

✔ **Presión o Fuerza:** Puede también ajustar el impacto de la herramienta Smudge, al utilizar el control Pressure en Elements 1.0 y el control Strength, en la Versión 2.0. Con toda la fuerza, la herramienta Smudge mancha el color inicial, sobre toda la extensión de su arrastre. En fuerzas más baja, el color no se mancha sobre toda la distancia. Yo utilicé cerca de un 70 por ciento, cuando trabajé en mi tucán.

✔ **Utilice All Layers:** Al seleccionar esta opción, la herramienta Smudge mancha con los colores de todas las capas visibles de la imagen. Esto le

permite realizar su manchado en una capa separada del resto de la foto, como se muestra en la figura 12-6. (Refiérase a la sección "Descubrir Capas de Posibilidades," ubicada más adelante en este capítulo, para obtener mayor información sobre el trabajo con las capas de la imagen.

¡Escoja un color, cualquier color!

Antes de colocar una capa de pintura, necesita elegir el color de la pintura. En la mayoría de los editores de foto, dos latas de pintura están disponibles en cualquier momento:

- **Color del primer plano:** En general, las principales herramientas de la pintura aplican el color en el primer plano. En Elements, esto incluye el pincel, el lápiz y el acrógrafo.

- **Color del último plano:** El color del último plano en general, viene a funcionar al utilizar ciertos filtros de efectos especiales, los cuales involucran dos colores. No obstante, en Elements, como en Photoshop, la herramienta Eraser también aplica el color del último plano, si está trabajando en la capa del último plano de la foto. ("Descubrir Capas de Posibilidades," ubicado más adelante en este capítulo, provee detalles). Además, cuando elimina un área seleccionada en la última capa, el hueco resultante se llena con el color del último plano.

Revise el sistema de ayuda en línea de su programa, con el objetivo de averiguar cuáles herramientas de la pintura pintan en cuál color, — o solo experimente al pintar con cada una de las herramientas.

Como muchos otros aspectos de la foto edición, el proceso de seleccionar los colores del primer y del último plano es similar, no importa cuál programa utiliza. Algunos programas proveen una paleta de color especial, en la esta, usted puede hacer clic en el color que desea utilizar. Algunos programas dependen del sistema de Color Picker de Windows o Macintosh, mientras que algunos incluyendo Elements, le provee con una opción entre el programa Color Picker y el sistema Color Picker.

Las siguientes tres secciones explican cómo se debe usar un color, utilizando el Color Picker de Elements, el sistema de Windows de Color Picker y el Color Picker de Macintosh. Después de leer sobre estos Color Pickers, no va a tener problemas, para averiguar cómo debe seleccionar los colores en cualquier programa.

Seleccionar los colores en Photoshop Elements

En Elements, la sección inferior de la caja de herramientas contiene cinco importantes controles de los colores, rotulados en la figura 12-7. Los controles funcionan de la siguiente manera:

Figura 12-7:
Haga clic en
el icono de
Default Co-
lors, con el
objetivo de
restaurar rá-
pidamente el
blanco y el
negro, como
los colores
del primer y
del último
plano.

Foreground color
(Color del Primer Plano)

Eyedropper
(Gotero)

Swap Colors
(Intercambio
de Colores)

Default
Colors
(Color predeterminado)

Background
color (Color de fondo)

✔ Las dos hileras grandes del color le muestran los colores actuales del primero y del último plano.

✔ Haga clic en el icono de Default Colors para re-establecer los colores por la ausencia del primer y del último plano, los cuales son blancos y negros, respectivamente.

✔ Haga clic en el icono Swap Colors, para dar el color del primer plano, el color del último plano y viceversa..

Para utilizar otro color para el primer o último plano que no sea el blanco o el negro, puede utilizar las presentaciones de la selección de los tres colores:

✔ **Swatches palette:** Despliega la Swatches palette, mostrada en la figura 12-8, al elegir Window⇨Show Swatches in Elements 1.0 y Window⇨ Color Swatches en Elements 2.0. Luego haga clic en un swatch del color, con el fin de establecer el primer plano.

Para ajustar el color del último plano en Elements 1.0, Alt+click en una swatch en una Windows- PC; en una Mac, Option+click. En Elements 2.0, Ctrl+click o ⌘+clic en su lugar.

Figura 12-8:
La paleta
Swatches
ofrece el
acceso
rápido a los
colores
estándares.

✔ **Eyedropper:** Tome la herramienta Eyedropper, rotulada en la figura 12-7, y haga clic en un pixel en la ventana de la imagen, con el objetivo de levantar el color de su fotografía y hacerlo como el color del primer plano. Utilizando esta técnica, puede fácilmente combinar el color de la pintura con un color de su foto.

Para establecer el color del último plano utilizando, Alt+click en una PC basada en Windows y Option+click en una Mac.

Por ausencia, la herramienta iguala exactamente, el único pixel al cual le hizo clic. Si desea combinar un color que es una mezcla de un grupo más grande de pixeles, ajuste el control Sample Size, ubicado en la barra de Options a 3 por 3 Average o 5 por 5 Average.

✔ **Color Picker:** Haga clic en el color swatch del primer plano o del último plano ubicado en la caja de herramientas, dependiendo de cuál color desea cambiar. Por ausencia, el programa entonces, despliega el Color Picker de Elements, mostrado en la figura 12-9. Si obtiene el color picker del sistema operativo en su lugar (Windows o Apple), elija Edit⇨Preferences⇨General para abrir el recuadro de diálogo Preference. Entonces ajuste la opción Color Picker para Adobe.

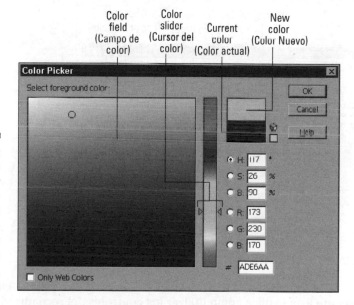

Figura 12-9: Para combinar un color acostumbrado de pintura, utilice el Color Picker de Elements.

✔ Dentro del Color Picker, puede seleccionar colores utilizando el color modelo HSB o el color modelo RGB, ambos explicados en el capítulo 2. Para la mayoría de las personas, el modelo HSB es más intuitivo. Haga clic en el botón H, con el fin de establecer los controles del recuadro del diálogo, como se muestra en la figura 12-9 (de nuevo, este es el ajuste encontrado por la mayoría de las personas más fácil). Luego haga clic en el campo de color y arrastre el cursor, para ajustar el color. El swatch del New Color le mues-

tra el color que está haciendo. Cuando el color es el correcto, haga clic en OK o pulse Enter, para cerrar el recuadro del diálogo.

✔ Si conoce los valores exactos de RGB o HSB, para los colores que desea utilizar, puede colocarlos en los recuadros correspondientes, en lugar de utilizar el campo de color y el cursor.

Como con otra información de Elements dada en este libro, he provisto lo básico con el objetivo de utilizar la Swatches palette y el Color Picker. Ambos ofrecen las presentaciones adicionales, las cuales son oportunas para algunos proyectos de la edición, de modo que yo lo exhorto a explorarlos.

Utilizar el color picker de Windows

Numerosos programas de la edición de fotos basados en Windows, le permiten seleccionar los colores, utilizando el recuadro de diálogo ubicado en Windows, mostrado en la figura 12-10.

Lightness slider (Cursor de claridad)

Hue/Saturation curso
(Color de Saturación/Tinte)

Color field
(Campo de color)

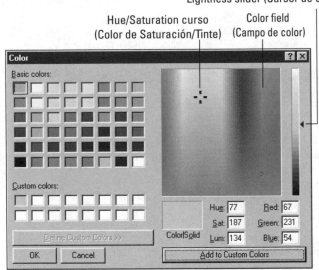

Figura 12-10: Puede mezclar los colores acostumbrados en el sistema de color picker de Windows.

La siguiente lista explica cómo utilizar los controles del recuadro del diálogo.

✔ Para elegir uno de los colores presente en el área de Basic Colors, haga clic en su swatch

✔ Para acceder a más colores, haga clic en el botón de Define Custom Colors, ubicado en la parte de abajo del recuadro de diálogo. Haciendo clic en el botón, se despliega la mitad de la derecha del recuadro de diálogo, como se muestra en la figura 12-10. (Este botón está con gris en la figura, pues yo ya hice clic en él).

✔ Arrastre el cursor de la retícula en el campo del color, con el fin de escoger el tinte y la saturación (intensidad) del color, luego arrastre el cursor de Lightness, hacia la derecha del campo del color, para ajustar la cantidad de blanco y de negro en el color.

✔ A medida que arrastra el cursor o la guía, los valores en los recuadros del Hue, Sat y Lum cambian para reflejar el tinte, la saturación y la luminosidad (brillo) del color. Las opciones de los recuadros de Red, Green y Blue, reflejan la cantidad de luz roja, verde y azul en el color, de acuerdo con el modelo del color RGB. (Refiérase al capítulo 2, para obtener más indicaciones acerca de los colores modelos).

✔ Después de producir el color que le gusta, puede añadir el color a la paleta de Custom Colors, ubicado en la parte izquierda del recuadro del diálogo, al hacer clic en el botón de Add to Custom Colors. La paleta puede tener hasta dieciséis colores habituales. Con el objetivo de utilizar uno de los colores habituales, en su próximo viaje al recuadro del diálogo, haga clic en el swatch de color.

✔ Para reemplazar uno de los swatches de Custom Colors con otro color, haga clic en ese swatch, antes de hacer clic en el botón de Add to Custom Colors. Si todos los dieciséis swatches están ya llenos, Windows reemplaza el swatch seleccionado (el que está rodeado por un contorno grueso de color negro). Haga clic en un swatch diferente, con el fin de reemplazar ese swatch en su lugar

✔ El swatch Color/Solid ubicado debajo del campo del color ofrece una vista previa del color. Técnicamente, el swatch despliega dos versiones de su color, — el lado izquierdo muestra el color como usted lo ha definido, y el derecho muestra el color sólido más cercano. Ve, un monitor puede desplegar tantos colores. El resto se crea por la combinación, — un proceso conocido como dithering. Los colores *Dithered* presentan una apariencia dibujada y no lucen tan agudos en la pantalla, como los colores sólidos.

Cuántos colores están disponibles para usted, depende de los ajustes de su sistema de la tarjeta de video. Hoy, la mayoría de las personas ajustan sus sistemas, para desplegar por lo menos 32,000 colores, también conocido como color 16-bit. Sin embargo, las personas que trabajan con las computadoras más viejas pueden estar limitadas a tan solo 256 colores. Por esta razón, numerosos diseñadores de Web limitan sus paletas del color de la imagen a 256 colores sólidos o menos.

Si está creando imágenes Web y desea quedarse con los colores sólidos, ajuste su monitor para desplegar un máximo de 256 colores, antes de dirigirse al recuadro del diálogo. De otro modo, no va a ver ninguna diferencia entre los dos lados del Color/Solide swatch. Después de definir un color, haga clic en el lado derecho del swatch, con el objetivo de seleccionar el color sólido más cercano.

Después de elegir su color, haga clic en OK para abandonar el recuadro del diálogo.

Utilizar el color picker de Apple

Si trabaja en una computadora Macintosh, su programa de fotos le puede permitir — o solicitarle — que seleccione colores utilizando el Apple color picker, mostrado en la figura 12-11.

Color wheel (Rueda de Color)

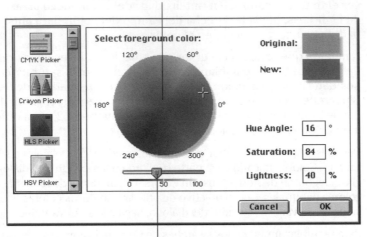

Figura 12-11: En el Apple color picker, puede mezclar los colores al ajustar los valores del hue, saturation y lightness.

Lightness slider (Cursor de Claridad)

El diseño del color picker varía ligeramente, con las diferentes versiones del sistema operativo de Mac – el mostrado en la figura es de Mac OS 9.1. Sin embargo, lo básico permanece igual. Por lo menos, el color picker le permite seleccionar un color, ya sea utilizando el modelo de color Apple HSL, el cual algunas veces, se encuentra con el nombre alternativo de HLS, o el modelo del color Apple RGB.

El Apple HSL (Hue, Saturation, y Lightness) consiste en una variación del modelo de color HSB estándar (Hue, Saturation y Brightness). Refiérase al capítulo 2 para adquirir información sobre los antecedentes de los modelos del color.

Utilice cualquier modelo del color que le plazca, — haga clic en los iconos ubicados en el lado izquierdo del recuadro del diálogo, para cambiar por los diferentes modelos de color. En el modo HSL, arrastre la retícula en la rueda de color, con el fin de ajustar el tinte (color) y la saturación (intensidad) del color, como se muestra en la figura. Arrastre el cursor de la barra de la luminosidad, con el objetivo de ajustar la luminosidad del color. En el modo RGB, arrastre los cursores de los colores R, G y B, para seleccionar su color o digite los valores en los recuadros de las opciones del Red, Green y Blue.

Cualquier modelo del color utilizado, los recuadros de Original y New en la parte superior del recuadro del diálogo representan el color del primer plano o del fondo, y el nuevo color que está mezclando, respectivamente. Cuando esté satisfecho con su color, pulse Return o haga clic en OK.

Derramar color en una selección

Pintar pinceladas sobre una gran área puede ser tedioso, esa es la razón por la cual, la mayoría de los programas de edición de fotos proveen un menú de comando, tendiente a llenar una completa área seleccionada con color. (Para adquirir información

acerca de cómo seleccionar una fracción de una foto, refiérase al Capítulo 11). Este comando es llamado por la mayoría de los programas, como el comando Fill.

Yo utilicé este comando Fill, con el fin de llenar la manzana ubicada en la esquina superior izquierda de la Lámina a Color 12-1 con morado. Observe los resultados de un trabajo de llenado normal, en la esquina derecha superior de la lámina de color. La apariencia no es natural del todo, debido a que un llenado normal derrama color sólido a través de su selección, arrasando con las sombras y con las luces de la fotografía original.

Para permitirle crear una apariencia de llenado más natural, muchos programas ofrecen una opción de blending modes, (modos de combinación) estos los puede utilizar para combinar los pixeles llenos con los pixeles originales, de formas ligeramente diferentes. Yo llené la manzana en la esquina inferior izquierda de la Lámina de Color, utilizando el modo Color blend, el cual está disponible en la mayoría de los programas, que ofrecen los modos de combinación. Color aplica el llenado del color, mientras retiene las sombras y las luces de la imagen subyacente. Ahora esta es una manzana morada, en donde puede hincar el diente.

Los programas provistos de los modos de combinación tienden a ofrecer el mismo surtido de estos. Yo podría ofrecerle una descripción detenidamente, acerca de cómo trabajan los diferentes modos de combinación, no obstante, francamente, predecir cómo un modo de combinación afectará una imagen, es difícil, aún si se posee este conocimiento de los antecedentes. De manera que juegue con los modos disponibles, hasta obtener el efecto deseado.

Su programa puede también ofrecer dos opciones más, con el fin de llevar a cabo el llenado: Puede ser capaz de variar la opacidad del llenado, de tal modo que algo de los pixeles de la imagen subyacente, se muestren a través, con el modo de combinación Normal. Y podrá ser capaz de llenar la selección con un patrón, en lugar de un color sólido. Esta última opción es especialmente útil, con el objetivo de crear los últimos planos para los collages.

Elements ofrece las tres opciones en su recuadro de diálogo Fill, mostrado en la figura 12-12- Para abrir este recuadro de diálogo, elija Edit⇨Fill. Note que si pretende llenar la capa activa de la imagen entera, no necesita crear un contorno de selección primero.

Figura 12-12:
Utilice este comando Fill, para botar color en un área grande de su foto.

Esto es lo que necesita saber acerca de las opciones del recuadro de diálogo, las cuales no se han cubierto aún.

- ✔ **Use:** Este control determina qué utiliza el programa, con el fin de llenar su área seleccionada. Si desea un llenado de color sólido, ajuste el color del primer plano o del último plano, al color de llenado que quiere antes de abrir el recuadro del diálogo. Luego seleccione el Foreground Color o el Background Color de la lista ubicada debajo de Use.

- ✔ **Preserve Transparency:** Si el área que intenta llenar contiene los pixeles transparentes, al seleccionar el recuadro de Preserve Transparency evita que el programa le añada color a esos pixeles. Esta opción generalmente, viene solo en una imagen multi-capas.

Si es bueno en recordar las teclas de atajo, puede evitar el recuadro de diálogo Fill por completo. Solo pulse Alt+Backspace, (o Option+Delete en una Macintosh) para llenar el área con el color del primer plano. Pulse Ctrl+Backspace, (o ⌘+Backspace) para llenar el área con color del último plano

Utilizar una herramienta de Fill

Estoy a punto de mostrarle aún, una forma más de llenar una sección de su imagen con el color. No obstante, antes de hacerlo, deseo indicar que no recomiendo utilizar este método. Lo saco a colación solo porque muchos programas ofrecen esta opción, y nuevos usuarios invariablemente, se dirigen hacia ella.

La presentación en cuestión es una herramienta especial, la cual es una combinación de una herramienta de la selección y un comando de Fill. Elements llama a esta herramienta el Paint Bucket; el icono de la herramienta ubicado en la caja de herramientas luce como un cubo de pintura, como también el cursor. (Puede ver el cursor en la figura 12-13). En otros programas, esta herramienta es a menudo llamada la herramienta Fill, sin embargo, usualmente, trabaja de modo diferente al comando Fill cubierto en la sección precedente.

Cuando hace clic en su imagen con la herramienta, el programa selecciona un área de la imagen, como si hubiera hecho clic con el Magic Wand (o cualquiera que sea el nombre de la herramienta de la selección del color de su programa). Si hace clic en un pixel rojo, por ejemplo, los pixeles rojos son seleccionados. Entonces, el área seleccionada se llena con el color del primer plano.

Entonces, ¿Cuál es mi problema con esta herramienta? Los resultados son demasiado impredecibles. No puede indicar con anticipación, la cantidad de su imagen que será llenada. Como un ejemplo, vea la figura 12-13. El cursor del cubo de pintura señala el punto donde hice clic; el área blanca equivale al llenado resultante. Si hubiera hecho clic, únicamente en unos cuantos pixeles hacia la izquierda o hacia la derecha, una región totalmente diferente de la manzana hubiera sido pintada de blanco. Para resultados más precisos, seleccione el área que pretende llenar manualmente, utilizando las herramientas de la selección descritas en el capítulo 11. Luego utilice su comando regular de Fill o una herramienta de pintura, para colorear la selección.

Paint-bucket cursor (Cursor de cubo de pintura)

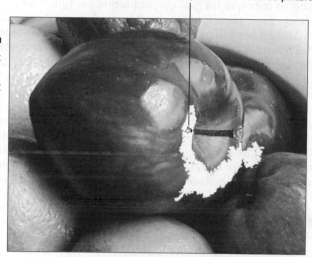

Figura 12-13:
Al hacer clic
con el Paint
Bucket, se
llenan los
pixeles
coloreados
de forma
similar con
el color del
primer plano
(blanco, en
este caso).

Yo puedo ver que usted es el tipo escéptico y quiere probar la herramienta de llenado usted mismo. Aquí es como se hace en Elements: Primero, ajuste las opciones de las herramientas a través de la barra de Options. Los controles constituyen una mezcla de aquellos disponibles en el recuadro del diálogo Fill, discutido en la sección precedente y en la Magic Wand, cubierta en el capítulo 11. Después de ajustar las opciones, haga clic en el área que desea llenar.

¿No funcionó muy bien? Intente ajustando la sensibilidad de la herramienta, cambiando el valor de Tolerance, como lo hace con el Magic Wand. Si utiliza un valor de Tolerance bajo, los pixeles deben estar más cerca al color del pixel, al cual le hizo clic, con el fin de ser seleccionado y llenado. En la figura 12-13, yo hice clic en la posición del cursor del cubo de pintura, con el color de llenado ajustado en blanco, el valor de Tolerance en 32 y la opacidad ajustada en un 100 por ciento. Yo también tenía la opción Contiguous seleccionada, de modo que solo los pixeles adyacentes, a los cuales les hice clic fueron seleccionados.

Puede seguir jugando con estas opciones todo el día, hasta alcanzar los ajustes correctos, si desea. Sin embargo, si yo fuera usted, ignoraría esta herramienta por completo; y utilizaría otros métodos con el objetivo de cambiar los colores descritos en este capítulo.

Girar Pixeles alrededor de la Rueda del Color

Otra forma de jugar con los colores de su imagen, consiste en utilizar el filtro Hue, si su foto editor le provee de uno.

Este filtro toma los pixeles seleccionados en un viaje alrededor de la rueda del color, esta no es más que un gráfico circular de los tintes disponibles. El rojo está localizado en la posición de 0-grados en el círculo, el verde en los 120 grados y el azul en los 240 grados. Cuando cambia el valor de los tintes, envía los pixeles a tantos grados alrededor de la rueda. Si comienza con el verde, por ejemplo, y aumenta el valor del tinte a 120 grados, su pixel se vuelve azul. El verde está localizado a 120 grados, de este modo, al añadir 120 grados lo conduce a 240 grados, que es donde el azul está localizado.

Para cambiar el color de la manzana, en la imagen inferior derecha, ubicada en la Lámina del Color 12, yo seleccioné la manzana y después bajé el valor del tinte a 83 grados, utilizando el filtro Hue/Saturation. (Elija Enhance⇨Color⇨Hue/Saturation en Elements 1.0 y Enhance⇨Adjust Color⇨Hue/Saturation en Elements 2.0). Puede ver el recuadro del diálogo del filtro en la figura 12-14.

Figura 12-14:
Arrastre el cursor Hue, con el fin de girar los pixeles alrededor de la rueda del color.

A primera vista, los resultados lucen similares a los obtenidos al aplicar el comando Fill, con el modo de la combinación Color. Pero con el modo Color, todos los pixeles están llenos con el mismo tinte, — en la manzana, por ejemplo, obtiene sombras más claras y más oscuras del morado, no obstante, el color básico es el morado por todas partes. El filtro Hue cambió los pixeles rojos de la manzana a morado, pero cambió las áreas de amarillo —verdoso cerca del centro de la fruta, a un rosado claro.

El recuadro de Colorize ubicado en el recuadro del diálogo de Hue/Saturation, ofrece aún otro modo para cambiar el color de los objetos seleccionados. Si selecciona la opción, el programa bota el color actual del primer plano sobre su foto, sin embargo, retiene las sombras originales y las luces, justo como el modo de combinación Color, discutido en otra parte en este capítulo. Al arrastrar el cursor Hue, puede ajustar el color de llenado.

Descubrir Capas de Posibilidades

Photoshop Elements, Photoshop, y numerosos otros programas para la foto edición proveen una presentación extremadamente útil, llamada *capas (layers)*.

Layers algunas veces, posee otros nombres como Objects, Sprites o Lenses. No obstante, cualquiera que sea el nombre, esta presentación es la clave para crear muchos efectos artísticos y constituye también, una gran ayuda para los trabajos habituales del retoque.

Para entender cómo trabaja layers, piense en aquellas hojas claras de acetato utilizadas, con el fin de crear las transparencias para los proyectores. Suponga que en la primera hoja, pinta la casa de un pájaro. En la siguiente hoja, dibuja un pájaro. Y en la tercera hoja, añade algo de cielo azul y algo de zacate verde. Si coloca las hojas una sobre otra, el pájaro, la casa y el fondo escénico aparecen como si todos fueran parte del mismo cuadro.

Layers trabaja justo como esto. Compone diferentes elementos de su imagen en diferentes capas, y cuando las coloca una sobre otra, ve la *imagen compuesta (composite image)* — los elementos de todas las capas unidas. Donde una capa está vacía, los pixeles de la capa subyacente se muestran a través de esta.

Gana muchas ventajas de la edición de la imagen de las capas:

- Puede revolver el orden de la multitud de las capas, con el objetivo de crear los diferentes cuadros con las mismas capas, como se muestra en la figura 12-15. (El orden de la multitud constituye solo una manera elegante de referirse al arreglo de las capas en su imagen).

Figura 12-15:
Lo que parece ser la escena de un pacífico lirio en un estanque, (izquierda) se convierte en algo más siniestro, cuando se revierte el orden de las capas superiores (derecha).

- Ambas imágenes contienen tres capas: una para el estanque y los árboles, una para el lirio y una para la criatura de apariencia prehistórica, la cual yo probablemente, debería nombrar pero no puedo. La escena del estanque y los árboles ocupan la capa de abajo en ambas fotografías. En

la imagen de la izquierda, coloqué a la cosa rastrera en la segunda capa, luego coloqué el lirio en la capa superior. Debido a que el lirio oscurece la mayor parte de la capa del reptil, la fotografía parece mostrar algo amenazador: un gigante y un lirio que cambia. El revertir el orden de las dos capas superiores revela que lo que parecía ser el tallo del lirio es realmente, la cola de un experimento de ciencias que salió mal.

Para lograr que el extremo de la cola parezca estar inmersa en el agua, yo arrastré a través de la cola mi herramienta de Eraser de mi editor de foto, ajustado a un 50 por ciento de la opacidad. Puede leer más sobre esta técnica en "Editar una imagen de múltiples capas," más tarde en este capítulo. También pinté sombras sutiles, utilizando un pincel suave y los ajustes de opacidad bajos, debajo de ambos, del objeto escamoso y del lirio, con el fin de conseguir que la escena parezca más real.

✔ Las capas también consiguen que la experimentación sea más fácil. Puede editar los objetos en una capa de su imagen, sin afectar ni una pizca, los pixeles en las otras capas. De modo que puede aplicar las herramientas de la pintura, las herramientas de retoque y hasta las herramientas de la corrección de la imagen a solo una capa, dejando el resto de la imagen intocable. Puede incluso eliminar una capa entera, sin que existan repercusiones.

Suponga que decide que desea deshacerse del lirio ubicado en la figura 12-15, de modo que el monstruo escamoso parezca caminar en el agua. Si el lirio, el reptil y el último plano estuvieran presentes todos en la misma capa, borrar el lirio dejaría en la imagen un hueco en forma de flor. Pero debido a que los tres elementos están en capas diferentes, puede simplemente, eliminar la capa del lirio. En lugar de los pétalos de la flor deshecha, aparece el agua de la capa del último plano.

✔ Las capas simplifican también, el proceso de crear los collages de las fotos. Al colocar cada elemento en el collage en una capa diferente, puede jugar con la posición de cada elemento, hasta quedar satisfecho.

Como un ejemplo, refiérase a la Lámina de Color 12-2 y 12-3. Para crear la Lámina 12-3 copié los objetos de las siete imágenes superiores, ubicados en la Lámina de Color 12-2 y las pegué en la imagen de ladrillos de la parte inferior.

Si yo pegara las siete imágenes, todas en una capa, debería obtener el lugar de cada elemento, justo en la primera prueba. ¿Por qué? Porque mover un elemento después de haber sido pegado, deja un hueco en su imagen, al igual que eliminar un elemento. Sin embargo, puede mover las capas individuales alrededor, sin hacerle daño a la imagen. Solo las arrastra hacia delante o hacia atrás, de esta manera y de la otra, hasta obtener la composición deseada.

✔ Puede variar la opacidad de las capas, para crear diferentes efectos. La figura 12-16 muestra un ejemplo. Ambas imágenes contienen dos capas: La rosa está en la capa superior, mientras que la madera desteñida ocupa la capa inferior. En la imagen de la izquierda, ajusté la opacidad de ambas capas al 100 por ciento. En la imagen de la derecha, bajé la opacidad de la capa de la rosa a un 50 por ciento, de modo que la imagen de la madera es parcialmente visible, a través de la rosa. El resultado es una rosa fantasmal, la cual luce como parte de la madera.

Figura 12-16:
A la izquierda, la capa de la rosa descansa sobre la capa de la madera, con un 100 por ciento de opacidad. A la derecha, ajusté la opacidad de la capa de la rosa a un 50 por ciento, convirtiendo a la rosa en un fantasma de lo que era.

✔ Puede variar cómo los colores en una capa se une con aquellos en las capas subyacentes, al aplicar diferentes modos de combinación. Los modos de combinación de las capas determinan cómo los pixeles en dos capas están mezclados juntos, justo como los modos de llenado y pintura, discutidos más temprano, en este capítulo. En la Lámina de Color 12-1, utilicé dos modos de combinación diferentes, Normal y Color, para crear dos efectos de llenados (refiérase a las imágenes superior derecha e inferior izquierda). Estos mismos modos de combinación, así como muchos otros están usualmente disponibles, para combinar las capas. Algunos modos de combinación crean combinaciones del color absurdas y sobrenaturales, perfectas para obtener los efectos especiales que acaparan el ojo, mientras otros, como Color, son útiles para cambiar los colores de la imagen, generando como resultado una apariencia natural.

✔ En algunos programas, puede aplicar una variedad de efectos automáticos en las capas. Elements, por ejemplo, provee un efecto que añade una gota de sombra a la capa. Si mueve la capa, la sombra se mueve con ella. (Para explorar los efectos, abra la paleta de Layer Styles al elegir Window⇨Show Layer Styles).

No todos los programas para la edición de fotos, proveen todas estas opciones de las capas y algunos programas básicos, no proveen las capas del todo. Sin embargo, si su programa ofrece las capas, le exhorto a pasar más tiempo familiarizándose con esta presentación. Le prometo que nunca se devolverá a la edición sin capas, después de hacerlo.

Las capas presentan una desventaja, sin embargo, cada capa aumenta el tamaño del archivo de su imagen; y obliga a su computadora a emplear más memoria, con el objetivo de procesar la imagen. De modo que después de que esté feliz con su imagen, debe destruir todas las capas juntas, para reducir el tamaño del archivo — un proceso conocido como aplanar o unir, en el lenguaje de la foto edición.

Después de unir las capas, sin embargo, no puede manipular más o editar los elementos de la capa individual, sin afectar al resto de la imagen. De modo que si piensa poder jugar más, con la imagen en el futuro, salve una copia en un formato de archivo, tendiente a apoyar las capas. Revise el sistema de ayuda de su programa, para obtener las especificaciones sobre aplanar y preservar las capas.

Si desea más especificaciones sobre el uso de las capas, las siguientes secciones proveen algunos fundamentos sobre las funciones de las capas en Elements y a la vez, explica el proceso que utilicé para crear el collage en la Lámina de Color 12-3.

A pesar de que los pasos para tomar ventaja de las funciones de las capas varían de programa a programa, las presentaciones disponibles tienden a ser similares, no importa el programa que sea. De este modo leyendo las instrucciones que doy para Elements, deberá (comenzará a comprender) darle un buen comienzo en la compresión de las herramientas de las capas presentes en su programa.

Trabajar con capas en Elements

Para ver, arreglar y además, manipular las capas de la imagen en Photoshop Elements, necesita desplegar la paleta de Layers, mostrada en la figura 12-17. Con el objetivo de abrir la paleta, haga clic en el rótulo ubicado en la caja de la paleta o elija View➪Show Layers.

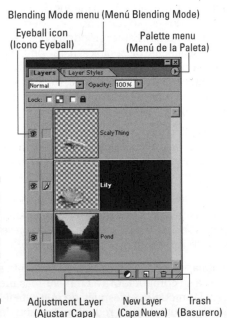

Blending Mode menu (Menú Blending Mode)

Eyeball icon
(Icono Eyeball)

Palette menu
(Menú de la Paleta)

Figura 12-17:
La paleta de Layers es la clave para manejar las capas en Elements.

Adjustment Layer
(Ajustar Capa)

New Layer
(Capa Nueva)

Trash
(Basurero)

Aquí hay una visita rápida a la paleta de Layers:

✔ Cada capa en la imagen es listada en la paleta. Hacia la izquierda del nombre de la paleta, se encuentra una vista en miniatura, con el contenido de la capa.

Por ausencia, las áreas transparentes aparecen con un patrón de tablero, como se muestra en la figura. Si quiere cambiar la representación, seleccione Edit⇨Preferences⇨Transparency para abrir el panel de Transparency ubicado en el recuadro del diálogo Preferences, donde las opciones de la transparencia tienen su casa.

✔ Solo una capa a la vez está *activa*, — esto es, disponible para la edición. La capa activa está iluminada en la paleta Layers. Para activar una capa diferente, haga clic en el nombre de la paleta.

✔ El icono del *eyeball* indica si la capa es visible en la imagen. Haga clic en el icono, con el fin de esconder el *eyeball* y la capa. Haga clic en la columna de ahora vacío eyeball, para volver a desplegar la capa.

✔ Haga clic en la flecha que apunta a la derecha, en la parte superior de la paleta, con el objetivo de abrir el menú de la paleta de Layers, esta contiene los comandos de manejo de Layer. (En Elements 2.0, la flecha está ubicada sobre un botón rotulado More). La mayoría de los comandos encontrados en el menú de la paleta también, aparecen en el menú de Layer, en la parte superior de la ventana del programa.

✔ Puede seleccionar dos de los comandos que se utilizan con mayor frecuencia, New Layer y Delete Layer, al hacer clic en los botones de New Layer y trash, ubicados en la parte inferior de la paleta. Para adquirir mayor información sobre añadir o borrar las capas, revise la siguiente sección.

✔ Haga clic en el botón de Adjustment Layer, para crear un tipo especial de capa, tendiente a permitirle aplicar el color y los cambios de exposición, sin alterar permanentemente, la imagen original. Refiérase al capítulo 10 para obtener más información al respecto.

✔ El menú de Blending Mode y el control Opacity le permiten ajustar la forma mediante la cual, los pixeles en una capa se unen con los pixeles de la capa de abajo. Estos controles trabajan bien, igual que los controles del modo de combinación y de la opacidad, descritos anteriormente, en la discusión sobre el comando Fill, excepto que el control de la paleta de Layers afecta los pixeles ya existentes en una capa. Los controles del comando de Fill afectan los pixeles, los cuales está a punto de pintar, como lo hacen los controles del Mode y de Opacity relacionados con las herramientas de la pintura.

✔ Los controles de Lock ubicados cerca de la parte superior de la paleta, le permite "encerrar" los contenidos de una capa, por lo tanto, le evitan crear un lío con una capa, después de obtenerla. El de la izquierda de los dos controles de encerrar, evita realizar los cambios a las partes transparentes de la capa; el control de la derecha evita la alteración de la capa completa. Sin embargo, en cualquier caso, puede todavía mover la capa hacia arriba y hacia abajo en la pila de las capas.

Con el fin de preservar las capas independientes entre las sesiones de la edición, debe grabar el archivo de la imagen en un formato, el cual apoye las capas — esto es, puede lidiar con la presentación de las capas. En Elements, vaya con el formato nativo del programa, PSD. Refiérase al capítulo 7 y al 10, para adquirir más detalles acerca de los formatos del archivo y de la grabación de los archivos.

Añadir, borrar y aplastar capas

Cada imagen Elements empieza su vida con una capa, llamada capa *Background* (Ultimo Plano). Puede añadir y borrar capas como sigue:

✔ Para añadir una nueva capa, haga clic en el botón New Layer ubicado en la paleta de Layers. (Refiérase a la figura 12-17). Su nueva capa aparece directamente encima de la capa, la cual estaba activa en el momento en hacer clic en el botón. La nueva capa se vuelve activa automáticamente.

✔ Para duplicar una capa, arrástrela hacia el botón New Layer.

✔ Para eliminar una capa, — y cualquier cosa en ella — arrastre el nombre de la capa al botón de Trash, ubicado en la paleta Layers. O haga clic en el nombre de la capa y después, haga clic en el botón Trash.

✔ *Aplanar* una imagen significa unir todas las capas independientes de la imagen, en una. Aplanar una imagen presenta dos beneficios: Primero, reduce el tamaño del archivo y la cantidad del músculo que su computadora necesita, para procesar sus ediciones. Segundo, evita que mueva accidentalmente, las cosas fuera de lugar, después de arreglarlas como a usted le gusta.

Después de que ha aplanado su imagen, sin embargo, no puede manipular más las capas independientemente. Por esa razón, asegúrese de estar realmente satisfecho con su fotografía, antes de efectuar este paso. Puede desear hacer una copia de respaldo de la fotografía, en su estado de multi capas, solo por si acaso.

Para aplanar su imagen escoja Layer⇨Flatten Image ya sea del menú de la paleta Layer o del menú Layer, ubicado en la parte superior de la ventana del programa.

✔ Además de aplanar todas las capas, puede unir solo dos o más capas seleccionadas juntas. Con el fin de llevar a cabo esta ruta, posee dos opciones:

 • Para unir una capa con la capa subyacente inmediata, haga clic en la capa de arriba en la pareja, luego seleccione Merge Layers, ya sea del menú de la paleta o del menú principal de Layer. Si su imagen cuenta con más de dos capas, este comando se llama Merge Down.

 • Con el objetivo de unir dos capas que no son adyacentes, o para unir más de dos capas, primero esconda las capas que no desea fusionar juntas. Luego elija Merge Visible, ubicado en el menú de la paleta o del menú principal de Layer. Después de unir las capas visibles, despliegue nuevamente, las capas escondidas.

Editar una imagen de capas múltiples

Editar imágenes de las capas múltiples involucra unas cuantas diferencias, con respecto a editar una imagen de una sola capa. Aquí está la noticia:

- **Cambiar el orden de las capas:** Arrastre el nombre de la capa hacia arriba o hacia abajo, en la paleta de Layers para re-acomodar el orden de su imagen.

- **Seleccionar la capa entera:** Con el objetivo de seleccionar una capa entera, solo haga clic en su nombre ubicado en la paleta de Layers. Para algunos comandos, sin embargo, debe utilizar el comando Select⇨Select All, con el objetivo de crear un contorno de la selección del ancho de la capa. (Esta es la causa probable, si un comando que desea utilizar aparece apagado en un menú).

- **Seleccionar parte de una capa:** Utilice las técnicas de selección señaladas en el capítulo 11, para crear un contorno de selección, como siempre. Haga clic en el nombre de la capa ubicado en la paleta de Layers, si la capa no está activa ya.

Un contorno de la selección siempre afecta una capa activa, aún cuando otra capa estuviera activa, cuando usted creó el contorno.

- **Copie un área seleccionada para una nueva capa:** Pulse Ctrl+J en Windows; pulse ⌘+J en una Mac. O escoja Layer⇨New⇨Layer por medio de Copy. Su selección conduce a una nueva capa inmediatamente, sobre la capa que estaba activa, cuando hizo la copia.

- **Eliminar una selección:** En cualquier capa, sin embargo, no en la capa del último plano, eliminar algo crea un hueco transparente en la capa, y los pixeles de abajo se muestran a través del hueco. Si elimina una selección en la capa del último plano, el hueco se llena con el color actual del último plano. (Refiérase a la sección precedente "¡Seleccione un color, cualquier color!" Con el objetivo de averiguar cómo se cambia el color en el último plano).

- **Borrar sobre una capa:** En cualquier capa, menos en la capa del último plano, puede también utilizar la herramienta Eraser, para desgastar un hueco en la capa, como lo hice yo en la figura 12-18. En la mitad de la izquierda de la imagen, recosté mi duende de cerámica en un campo de flores silvestres, con el duende ocupando la capa superior en la imagen, y las flores silvestres ocupando la capa del fondo. La mitad derecha de la imagen me muestra limpiando el pecho y las piernas del duende con el Eraser, esto trae las flores silvestres de la capa inferior, a la vista.

Como con las herramientas de las pinturas de Elements, puede ajustar el impacto del Eraser, al cambiar el valor de Opacity, ubicado en la barra de Options. A un 100 por ciento, limpia los pixeles; cualquiera menor al 100 por ciento, deja algunos de sus pixeles atrás. Yo utilicé una opacidad menor, al crear la imagen collage, ubicada en la figura 12-15, con anterioridad en este capítulo. Al utilizar un pincel suave y un 50 por ciento de la herramienta de opacidad, yo borré la parte inferior de la cola de la cosa-lagartija, con el fin de lograr que la cola parezca colgar en el agua. La figura 12-19 muestra este proceso. (Yo escondí el fondo, la capa de agua, de modo que puede ver lo que estoy borrando más claramente. De nuevo, el patrón del tablero indica los pixeles transparentes).

Figura 12-18: Después de colocar el duende en la capa de arriba y las flores silvestres en la capa de abajo (izquierda), utilicé la herramienta Eraser, para desgastar algunos pixeles del duende, esto revela los pixeles subyacentes de las flores silvestres (derecha).

Eraser cursor
(Cursor de Borrar)

Move tool
(Herramienta de Mover)

Figura 12-19: Yo borré la parte de la cola con la herramienta de Eraser ajustada a un 50 por ciento de opacidad, para lograr los pixeles translúcidos de la cola.

Eraser (Borrador)

✔ **Borrar en la capa del último plano:** Si trabaja con la capa del último plano (la de abajo), utilizar el Eraser no resulta en un área transparente. En su lugar, el área borrada se llena con el color actual del último plano, igual que al eliminar algo de la capa en el último plano.

¿Desea las áreas de su capa del último plano transparentes, — digamos que para crear una imagen GIF, de una sola capa? El truco es convertir la capa del último plano, en una capa "regular". Haga clic en el nombre de la capa del último plano, en la paleta Layers y luego seleccione Layer⇨ New⇨Layer del último plano.

Diríjase al capítulo 9, para obtener más detalles sobre cómo preservar las áreas transparentes, al grabar la fotografía en el formato GIF. El mismo capítulo le muestra cómo llenar las áreas transparentes con color, cuando graba el archivo en formato JPEG.

✔ **Mover una capa:** Haga clic en el nombre de la capa ubicado en la paleta de Layers, para seleccionar la capa. Luego arrastre en la ventana de la imagen con la herramienta Move, rotulada en la figura 12-19. Note que si el recuadro de Auto Select Layer está seleccionado en la barra de Options, al hacer clic en cualquier capa automáticamente, selecciona la capa que contiene ese pixel.

✔ **Transformar una capa:** Después de hacer clic en el nombre de la capa en la paleta de Layers, utilice el comando ubicado en el menú Image, con el fin de rotar y transformar de otro modo una capa. Puede utilizar las mismas técnicas y los mismos comandos, al transformar un área seleccionada. El capítulo 11 ofrece más detalles.

Recuerde que readecuar el tamaño y rotar los elementos de la imagen, puede dañar la calidad de esta. Puede en general, reducir su imagen sin daño, pero no intente agrandar su imagen mucho y no rote la misma capa repetidamente.

Tampoco olvide grabar su archivo de imagen en el formato nativo de Elements, PSD, si pretende retener las capas individuales de la imagen, entre las sesiones de la edición.

Construir un collage de múltiples capas

Las capas son útiles en las ediciones diarias, pues le proveen mayor flexibilidad y seguridad. No obstante, donde brillan las capas en realidad, es en la creación de los collages de las fotos como se muestra en la Lámina 12-3. Yo coloqué este collage junto a una pieza de mercadeo, para mi negocio de medio tiempo de antigüedades, este se enfoca en el tipo de pequeños y extraños artículos de decoración, presentados en la imagen. También, transformé esta fotografía en una tarjeta de cumpleaños para un amigo, al añadir el texto: "¡Feliz Cumpleaños para otro viejo, pero bueno!"

Para ayudarle a comprender el proceso de crear un collage, — y con las esperanzas de proveerle alguna pequeña inspiración — la siguiente lista describe el acercamiento que tomé para construir el collage, en la lámina del color.

- Yo abrí cada una de las imágenes del collage de forma individual, realicé todas las correcciones y los retoques del color necesarios, para obtener las imágenes en buena forma. Después grabé y cerré las imágenes.

- Con el fin de construir el collage, yo primero abrí la imagen del ladrillo. Esta imagen era más grande de lo necesario, para el collage final, de modo que la re-adecué a las dimensiones que ve en la Lámina de Color 12-3

- Una por una, yo abrí las otras imágenes del collage, seleccioné, copié y pegué los objetos dentro de la fotografía del ladrillo. Puede averiguar cómo seleccionar, copiar y pegar en el capítulo 11.

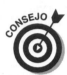

Tomar sus fotografías con el fin de utilizar la imagen en mente, le ahorra tiempo y problema al construir su collage. Yo sabía al tomar las imágenes en la Lámina de Color 12-2, que las cortaría fuera de sus últimos planos. De modo que al tomar las imágenes, me acerqué lo más que pude, así la mayoría de los pixeles de la imagen, estarían dedicados a los objetos no perdidos en el fondo, el cual yo iba a recortar. Esta práctica le da la resolución más alta posible, para los objetos de su collage (refiérase al capítulo 2, para obtener más información sobre la resolución).

De forma adicional, tomé los objetos contra los fondos planos, utilizando colores de fondo, los cuales contrastaran con los objetos. Y entonces fui capaz de utilizar el Magic Wand, con el objetivo de seleccionar los últimos planos, con relativa facilidad. Después de seleccionar el último plano, yo simplemente invertí la selección, lo seleccionado por el objeto y no, el último plano. El capítulo 11 le provee detalles acerca de ambos aspectos, relacionados con este proceso de la selección.

- Yo mantuve cada objeto del collage en su propia capa, esto significó ocho capas juntas. Usted ve el orden de las capas en la figura 12-20. Yo re-ubiqué y roté las capas individuales, jugando con diferentes composiciones, hasta llegar a la imagen final.

En unos pocos casos, yo reduje proporcionalmente los elementos individuales, ligeramente. (Recuerde, reducir un elemento de una foto es en general inofensivo; aumentarlo en general, provoca un daño notable). Con la excepción del duende y del tapón de la botella (este es el tipo pequeño en el bombín), yo orienté los objetos de modo que moviera por lo menos, algo de la imagen original, ubicada fuera del área del lienzo.

- Para que la cabeza del duende aparezca parcialmente enfrente, y parcialmente detrás de la plancha, yo coloqué la capa del duende debajo de la capa de la plancha. Entonces utilicé la herramienta Eraser, con el fin de limpiar los pixeles, alrededor de las orejas y de la barbilla del duende

- Yo grabé una copia de la imagen en su estado de capa de modo que pude retener las capas para una edición futura en el caso de que me diera ánimo de reorganizarlas. Entonces, debido a que necesitaba pasar esta imagen a los amigos en el departamento de producción de publicidad para impresión, aplané la imagen y la grabé en un archivo TIFF. (Refiérase al capítulo 10 para detalles sobre grabar archivos; lea el capítulo 7 para información sobre formatos de archivos).

Figura 12-20:
Para crear el collage en la Lámina de Color 12-3, ubiqué cada uno de los objetos mostrados en la Lámina de Color 12-2, en su propia capa, al utilizar el orden mostrado aquí.

✔ Para efectos adicionales, quité saturación a la imagen, al convertir todo en sombras grises. De tal modo, creé una nueva capa y llené esta capa con un color dorado oscuro. Yo ajusté el modo de la combinación de la capa a Color y ajusté la opacidad de la capa al 50 por ciento, resultando una fotografía de apariencia antigua, mostrada en la Lámina de Color 12-4. Esta atmósfera de viejos tiempos es perfecta, para los objetos de esta imagen. (Note que puede también, crear este efecto en Elements, al utilizar el filtro Hue/Saturation con la opción de Colorize seleccionada; refiérase a la sección anterior "Girar pixeles alrededor de la rueda de color" para adquirir más información al respecto.

Trabajar con las imágenes múltiples y las imágenes grandes como en este collage, puede agotar aún al más resistente sistema de computadora. De tal modo, asegúrese de grabar su collage a intervalos regulares, con el objetivo de estar protegido, si hubiera una caída del sistema. Asegúrese de grabar en el formato nativo del programa; otros formatos pueden aplanar todas sus capas juntas.

Convertir Basura en Arte

Algunas veces, ninguna cantidad de la corrección del color, de la agudeza y de otras ediciones son suficientes para rescatar una imagen. La foto superior de la izquierda, ubicada en la Lámina de Color 12-5 constituye un ejemplo. Yo tomé este paisaje urbano justo después del atardecer, sabía que estaba presionando los límites de mi cámara. Como lo temía, la imagen salió granulada, debido a las condiciones bajas de luz.

Después de tratar todo tipo de ediciones correctivas, decidí que esta imagen nunca sería aceptable, en el estado "real". Esto es, no fui capaz de capturar la escena con suficientes detalles y con la luminosidad adecuada, para crear una imagen decente impresa o en la pantalla. Aún así, en realidad, me gustaron la composición y los colores de la fotografía. De modo que decidí utilizarla como base, para realizar alguna creatividad digital.

Al aplicar diferentes filtros de los efectos especiales, yo creé otras cinco imágenes en la lámina de color. Para estas fotografías, utilicé los filtros encontrados en Adobe PhotoDeluxe, Elements y Photoshop. Puede encontrar filtros similares — o por lo menos, filtros tan entretenidos — en otros programas.

En sólo unas cuantos segundos, fui capaz de tomar una mala fotografía y a su vez, convertirla en una composición interesante. Y los ejemplos expuestos en la lámina de color, representan solo el principio del trabajo creativo, el cual puede realizar con una fotografía como ésta. Puede combinar los diferentes filtros, jugar con los modos de las capas y la combinación, utilizar cualesquiera de los otros trucos discutidos a través de este capítulo y de los otros, en esta parte del libro, con el objetivo de crear una obra de arte colorida e inventiva.

En otras palabras, las posibilidades artísticas que puede alcanzar con las fotos digitales, no son limitadas a la escena que ve, cuando mira a través del visor. Tampoco está restringido a la imagen que aparece en su pantalla, al abrir la foto por primera vez, en su programa de foto. De modo que nunca se dé por vencido, con una foto pésima — si observa con atención, puede encontrar arte en ellos, allí en los pixeles.

Parte V
La Parte de los Diez

En esta parte . . .

Algunas personas dicen que la gratificación instantánea es errónea. Yo no lo creo. ¿Por qué esperar hasta mañana si puedes disfrutar este minuto? Además, si escucha a los científicos sabrá que en cualquier momento podría caer un cometa o cualquier otro cuerpo astral cualquier día y entonces… ¿qué obtendrá por tanta espera? Absolutamente nada.

En el espíritu de la gratificación instantánea, esta parte del libro fue diseñada para quienes quieren información inmediata. Los tres capítulos albergan consejos útiles e ideas en porciones pequeñas que puede digerir en segundos. Sin tener que esperar. ¡Ahora mismo!

El capítulo 13 ofrece diez técnicas para crear mejores imágenes digitales; el capítulo 14 le da diez sugerencias de formas cómo usar sus imágenes y el capítulo 15 enlista diez grandes Fuentes en Internet para fotógrafos digitales.

Si le gustan las cosas rápidas, esta parte del libro es para usted. Y si la gratificación instantánea es contra sus principios, debe poner…¡atención! Creo que esa gran mancha negra es un asteroide que viene directo.

Capítulo 13

Diez Formas de Mejorar sus Imágenes Digitales

Las cámaras digitales poseen un factor de admiración. Este es: si usted camina en una habitación llena de personas con cámara digital, casi todos le dirán "¡vaya!", y le solicitarán verla de cerca. Por supuesto, algún chico la observará sin interés e incluso, puede ser que emita algunas críticas, sin embargo, eso se debe secretamente, a su estado celoso.

Sin embargo, tarde o temprano, la gente dejará de estar interesada en la avanzada tecnología de su cámara, y comenzará a prestar atención a la calidad de las imágenes captadas por usted. Y si sus imágenes son pobres, no importa si es por causas de la calidad o de la composición, la expresión ¡vaya! pasará a ¡uy!, como en el caso de "¡uy!, qué imagen más terrible. Debió pensar muy bien antes de invertir todo ese dinero en una cámara digital, pudo haber obtenido algo mucho mejor que eso".

Pero no se sienta avergonzado –fotográficamente hablando-, este Capítulo presenta diez formas para crear las imágenes digitales. Si pone atención a estas instrucciones, su audiencia quedará tan cautivada por sus imágenes, como lo están con su deslumbrante nueva cámara digital.

¡Recuerde la Resolución!

Al imprimir las fotos digitales, el rendimiento de la resolución de la imagen, - el número de los pixeles por pulgada lineal,- presenta un gran impacto en la calidad. Para obtener los mejores resultados con la mayoría de las impresoras, requiere un rendimiento de la resolución, oscilante entre 200 a 300 pixeles por pulgada (ppi, por sus siglas en inglés).

La mayoría de las cámaras digitales ofrecen algunas configuraciones de captura, cada una de estas envía cierto número de pixeles. Antes de tomar una foto, considere cuán grande quiere imprimirla. Luego seleciones la configuración de captura, dado por el número de pixeles que necesita, con el fin de imprimir una buena imagen con ese tamaño.

Recuerde que usted usualmente, puede deshacerse del exceso de los pixeles con su software de fotografía, pero casi nunca obtiene buenos resultados al agregar los pixeles. En otras palabras, es mejor arruinar algo por exceso de pixeles, que por la falta de ellos.

Para obtener una completa información acerca de la resolución, píxeles y calidad de impresión, vea los Capítulos 2 y 8.

No se Exceda al Comprimir sus Imágenes

La mayoría de las cámaras le permite seleccionar entre las configuraciones de *compresión*. La compresión es un método para disminuir el tamaño de un archivo de imagen.

En la mayoría de los casos, las configuraciones de compresión de la cámara, poseen nombres relacionados con la calidad. Por ejemplo: Excelente, Mejor, Buena o Aceptable y Normal. Esto es apropiado, pues la compresión afecta la calidad de la imagen.

Las cámaras digitales típicamente, utilizan la *compresión con pérdida* – esto significa que algunos datos de la imagen, se sacrifican durante el proceso de la compresión. Cuanto más perdida está la compresión aplicada, menor es la calidad de la imagen. De este modo, con el propósito de obtener las imágenes más atractivas, tome sus fotos usando la menor cantidad de compresión. Por supuesto, menor compresión significa tamaños más grandes de archivos, así pues, no puede introducir tantas fotos en la memoria de su cámara, como las que puede tener con menor configuración de la calidad.

Adicionalmente, debe considerar el factor compresión al guardar sus imágenes después de editarlas. Algunos formatos de archivo, como JPEG, aplican la *compresión con pérdida* durante el proceso de guardar, mientras que otras,

como TIFF utilizan la compresión sin pérdida. Con la *compresión sin pérdida*, el tamaño de su archivo no se reduce tanto, como con la compresión con pérdida, sin embargo, no pierde datos de la imagen importantes.

Para adquirir mayor información, revise el Capítulo 3; para obtener mayor referencia sobre JPEG, TIFF, y otros formatos de archivo, vaya al Capítulo 7.

Ponga atención al Ángulo Inesperado

Como se analizó en el Capítulo 5, cambiar el ángulo desde donde usted fotografía a su sujeto, puede agregar impacto e interés a la imagen. En lugar de tomar un sujeto derecho, investigue un ángulo inesperado, por ejemplo, acuéstese en el suelo y tome desde la perspectiva de un insecto, o suba a una silla alta y capte al sujeto desde arriba.

Al componer su escena, también recuerde la regla de los tres —divida el marco en tres verticales y horizontales, y coloque el punto del enfoque principal de la toma, en un espacio donde las líneas divisorias se cruzan. Y rápidamente, rastree el marco, en caso de existir cualquier potencial elemento de fondo, el cual pueda distraer antes de presionar el obturador.

Para adquirir más Consejos sobre cómo tomar mejores fotografías digitales, vea los Capítulos 5 y 6.

¡Luces!

Cuando trabaja con una cámara digital, una buena iluminación es esencial para obtener buenas fotos. La sensibilidad de la luz de la mayoría de las cámaras digitales es equivalente a la sensibilidad de la película de ISO 100, esto significa que al tomar foros en una luz tenue usualmente, genera como resultado las imágenes oscuras y granuladas.

Si su cámara posee un flash, puede ser que necesite utilizarlo, no solo al llevar a cabo tomas en espacios interiores, con escasa iluminación, sino también, cuando desea eliminar sombras en los sujetos, cuando las tomas son al aire libre. Para obtener adicional flexibilidad de flash, puede comprar unidades de flash esclavas, las cuales trabajan en conjunto, con su cámara de flash incorporado.

Algunas cámaras sofisticadas traen un enchufe de sincronización para conectar un flash de extensión. Para agregar más luz a una toma, posiblemente necesite invertir en algunas luces para fotografía.

Para un recorrido exploratorio de fotografía con flash y otros temas de luz, revise el Capítulo 5.

Use un Trípode

Para capturar la imagen más precisa posible, debe sujetar la cámara absolutamente inmóvil. A pesar de que el suave movimiento puede resultar en una imagen borrosa.

Este estatuto aplica tanto al tomar con película, como cuando usa una cámara digital, por supuesto. Sin embargo, el tiempo de exposición requerido por la cámara digital promedio es comparable con el requerido por la película ISO 100. Si está acostumbrado a hacer tomas con una película que es más rápida que el ISO 100, recuerde que necesita sostener la cámara sin que se mueva por un poco más de tiempo, que cuando toma con película

Para obtener mejores resultados, use un trípode, especialmente cuando toma con poca luz. Vea el Capítulo 5 para más consejos y revise los Capítulos 2 y 5 si desea más información sobre estadísticas de película ISO y exposición de imágenes.

Componer desde una perspectiva digital

Cuando compone imágenes, rellene la mayor cantidad del marco que pueda con sujeto. Trate de no desperdiciar pixeles preciosos en un fondo que será eliminado en el proceso de edición.

Si está haciendo tomas de objetos que planea utilizar en un collage de fotos, colóquelos contra algo plano, contrastando los fondos, tal como lo hice en el Plato de Color 12-2. De esa forma, puede seleccionar fácilmente, el sujeto usando las herramientas de edición de fotos que seleccionan los pixeles de acuerdo con el color (como el Magic Wand en los elementos de Photoshop).

Para adquirir mayor información sobre cómo realizar tomas para las composiciones digitales, vea el Capítulo 6. Para saber la verdad acerca de seleccionar objetos en sus fotografías, regrese al Capítulo 11.

Sacar Provecho de las Herramientas de la Corrección-Imagen

No deseche automáticamente, las fotos que no se vean tan bien, como usted desea. Con un empleo juicioso de las herramientas del software de retoque fotográfico, puede hacer brillar las imágenes exposición insuficiente, corregir el balance del color, ocultar los elementos de fondo, tendientes a distraer e incluso cubrir algunos pequeños defectos.

La Parte IV explora algunas técnicas básicas, las cuales puede utilizar con el fin de mejorar sus imágenes. Algunas son tan fáciles de emplear, que solo requieren hacer un clic con el botón del ratón (mouse). Otras poseen un poco más de esfuerzo, no obstante, son fáciles de dominar, si les dedica un poco de tiempo.

Ser capaz de editar sus fotografías es una de las mayores ventajas, de efectuar las tomas con una cámara digital. Así que tome algunos minutos cada día, para convertirse en un conocedor de las herramientas, filtros y comandos de su software de fotografía. Después de que empiece a usarlo, se preguntará cómo hizo para sobrevivir sin ellos.

Imprimir sus Imágenes en un Buen Papel

Como se discutió en el Capítulo 8, el tipo de papel empleado cuando imprime sus fotos, puede tener un fuerte efecto acerca de cómo lucen sus imágenes. La misma imagen que se ve borrosa, oscura y sobre saturada, al imprimir en un papel de copias barato, puede lucir precisa, brillante y gloriosa, cuando se imprime en un buen papel fotográfico brillante.

Revise el manual de su impresora para obtener mayor información acerca del papel ideal, para utilizar de acuerdo con su modelo. Algunas impresoras están hechas para trabajar con cierta marca de papel, sin embargo, no sienta miedo de experimentar con papel de otros fabricantes. Los vendedores de papel están desarrollando afanosamente, nuevos papeles que están específicamente, diseñados para imprimir imágenes digitales en impresoras de color de consumo masivo, de este modo, sólo debe encontrar alguno tendiente a funcionar mejor, que el papel recomendado.

¡Práctica, práctica, práctica!

La fotografía digital no se diferencia de otras disciplinas, entre más se practique, mejores resultados se obtienen. De este modo, capture la mayor cantidad de imágenes que pueda, en los diferentes tipos de iluminación. Mientras lleve a cabo tomas, anote las configuraciones de la cámara empleadas, en las diferentes condiciones de luz y tiempo captados por la imagen. Luego, evalúe las fotos para ver cuáles configuraciones funcionan mejor en cada situación.

Si su cámara almacena las configuraciones de captura en meta datos en el archivo de imagen, no necesita molestarse en escribir las configuraciones para cada captura. En su lugar, puede utilizar un software especial para ver las configuraciones de captura de cada imagen, que descargó en su computadora. Acuda al Capítulo 4 para obtener mayor referencia sobre esta función.

Después de pasar algún tiempo experimentando con su cámara, empezará a desarrollar un instinto, con el fin de decidir cuál técnica utilizar en cada escenario, esto aumenta el porcentaje de magníficas fotos en su portafolio. Y aquellas fotos que no pasaron la prueba, manténgalas con usted, esto lo sugiere Alfred DeBat, editor técnico de este libro y además, es un experimentado fotógrafo profesional. "Nunca comparta sus malas fotos con nadie. Muestre a sus amigos y a su familia diez fotos verdaderamente excepcionales, y ellos dirán: ¡Oh, usted realmente, es un gran fotógrafo!. Si muestra cincuenta buenas fotos y otras cincuenta mediocres, ellos no estarán impresionados con sus habilidades. Así que entierre sus malas fotos, si pretende elaborar una reputación de buen fotógrafo

Lea el Manual

¿Recuerda aquel manual de instrucciones que venía con su cámara? ¿Ese que guardó en la gaveta y no se molestó de leerlo? Vaya y sáquelo. Luego siéntese y dedique unas horas a devorar toda la información contenida en él.

Lo sé, Lo sé. Los manuales son aburridos a morir, razón por la cual usted decidió invertir en este libro tan gracioso, que después de leer cada párrafo se le sale la leche por la nariz de la risa. Sin embargo, no va a obtener las mejores imágenes con su cámara, si no entiende cómo funcionan estos controles. En este libro puedo darle algunas recomendaciones e instrucciones, sin embargo, para obtener la información específica de la cámara, la mejor fuente es el manual.

Después de iniciar su lectura, tome el manual con frecuencia y vaya teniendo avances. Probablemente, descubrirá la respuesta a algunos problemas, los cuales han estado afectando sus fotos, o se acuerda de algunas opciones que olvida que están disponibles. De hecho, leer el manual debe ser una de las formas más fáciles para obtener el mejor rendimiento de su cámara.

Capítulo 14

Diez Estupendos Usos para las Cámaras Digitales

• •

En este capítulo

▶ Unir la banda de comunicadores a la World Wide Web

▶ Saltarse el viaje a la oficina de correo y en lugar de eso, enviar sus imágenes

▶ Crear y compartir los álbumes de fotos digitales

▶ Lograr que sus materiales promocionales luzcan geniales

▶ Poner su cara sonriente en una taza de café o en una camiseta

▶ Publicar calendarios personalizados, tarjetas de saludo o estáticas

▶ Agregar las imágenes a hojas electrónicas y a las bases de datos

▶ Crear etiquetas de marca

▶ Mostrar lo que usted quiere decir

▶ Imprimir y enmarcar su mejor trabajo

• •

Cuando le presento a las personas su primera cámara digital, el intercambio se convierte en algo como esto:

>Ellos: "¿Qué es esto?"
>
>Yo: "Es una cámara digital"
>
>Ellos: "Oh" (Pausa) "¿Qué puedo hacer con ella?"
>
>Yo: "Puede tomar fotos digitales"
>
>Ellos: (pensativos "Hmm". (otra pausa, pero más larga) "¿Y luego qué?"

Es en este punto, cuando la conversación toma dos caminos: si mi agenda está apretada, simplemente, hablo de los usos más populares, —distribuir imágenes por Internet. Sin embargo, si poseo tiempo extra o he consumido un exceso de cafeína durante las últimas horas, siento a la persona he inicio una completa discusión, acerca de todas las maravillas que puede llevar a cabo con las imágenes digitales. Alrededor de este punto, en la conversación, la

persona discretamente, empezará a buscar la ruta de salida más cercana y probablemente, deseará que el teléfono suene o que otra interrupción me distraiga. Yo puedo ser extremada mente entusiasta, cuando trato este tema.

Este capítulo le permite disfrutar más acerca de la larga versión de mi discurso, sobre "qué hacer con las fotos digitales", en la tranquilidad de su hogar u oficina. Siéntase libre de dejar este tema, cuando lo desee —Cuando regrese yo, estaré aquí, con más ideas. No obstante, antes de irse… ¿podría ordenar más café? Tengo la impresión de que alguien va a pasar pronto, y me va a preguntar acerca de esta graciosa cámara y deseo estar listo.

Diseñar un Sitio Web más Atractivo

Quizás el uso más popular para las imágenes digitales consiste en agregarle picante, a un sitio en la World Wide Web. Puede incluir imágenes de los productos de su empresa, oficinas centrales o el equipo de trabajo en su sitio, con el fin de lograr que los clientes potenciales posean una mejor idea de quiénes son ustedes y además, qué es lo que venden.

¿No posee un negocio para promover? Eso no quiere decir que no pueda experimentar la diversión de participar en una comunidad Web. Usted puede crear una página personal, para usted o su familia. Bastantes proveedores del servicio de Internet dejan una cantidad limitada de espacio libre disponible, para quienes desean publicar las páginas personales. Y con los software de creación de páginas Web, existentes hoy, en el proceso del diseño, crear y dar mantenimiento a una página Web, no resulta tan difícil.

Para adquirir información acerca de cómo preparar sus imágenes, con el fin de usarla en una página Web, revise el capítulo 9.

Envíe Fotos a sus Amigos y Familia

Al adjuntar una foto a un mensaje de correo electrónico, puede compartir las imágenes con amigos, familiares y colegas alrededor del mundo, en tan solo unos minutos. No espere más el laboratorio de revelado, para obtener sus fotos. Tampoco busque más el sobre adecuado; y no realice más filas en el correo, con el objetivo de saber cuántas estampillas necesita para pegar en el sobre. Solo tome la foto y descárguela en su computadora, haga clic en el botón Enviar de su programa del correo electrónico.

No importa, si su deseo consiste en enviar a su tía favorita una foto de su nuevo bebé o por el contrario, usted pretende enviar una imagen de su más reciente diseño de un producto a un cliente. La habilidad de comunicar la información visual rápidamente, representa una de las mejores razones para obtener una cá-

mara digital. Para adquirir mayor información acerca de cómo adjuntar las imágenes a un mensaje de correo electrónico, regrese al Capítulo 9.

Crear Álbumes de Fotos En Línea

Si constantemente, tiene cantidades de fotos las cuales desea compartir, busque un sitio para compartir las fotos en línea. Puede crear un álbum de fotos personal y luego, invitar otras personas con el fin de visitar el sitio y dar un vistazo. La mayoría de los sitios para compartir las fotos ofrecen servicios de impresión, para que sus amigos y familiares puedan ordenar las copias de las fotos.

Crear y mantener un álbum en línea es fácil, gracias a las herramientas de uso sencillo, disponibles en cada sitio. Lo mejor de todo: enviar y compartir álbumes usualmente, es gratuito. Sólo debe pagar por las copias que ordena con el objetivo de imprimir.

Para iniciar, revise estos sitios de álbumes líderes en su campo:

- ✔ www.ofoto.com
- ✔ www.shutterfly.com
- ✔ www.nikonnet.com
- ✔ www.fujifilm.net

Una llamada de atención: No use el sitio para compartir las fotos, con el objetivo de almacenar importantes e irreemplazables fotos. Si el sitio sufre desperfectos en su equipo, o pero aún, cierra operaciones, sus imágenes podrían perderse. Siempre guarde una copia de sus fotos en su computadora o en el almacenamiento portátil. Vea el capítulo 4, para contar con una guía de las opciones de almacenaje brindadas para proveer mayor seguridad.

Agregue Mayor Impacto a sus Materiales Promocionales

Al utilizar un programa de publicación como Adobe PageMaker o Microsoft Publisher, usted puede de una manera fácil, agregar las fotos digitales a los brochures, a los volantes, a las cartas y a otros materiales de mercadeo. Además, puede adicionar sus imágenes a las presentaciones multimedia, creadas en Microsoft PowerPoint o Corel Presentations.

Para obtener mejores resultados, dé a sus fotos el tamaño decidido, de acuerdo con las dimensiones y la resolución, antes de pegarlos a una presentación o a un programa de publicación. Vea el capítulo 9, con el fin de adquirir información sobre cómo preparar las imágenes para utilizarlas en las presentaciones en la pantalla. El capítulo 8 contiene detalles sobre cómo preparar las imágenes para imprimir.

Colocar su Foto en una Taza

Si posee una de esas nuevas impresoras de color desarrolladas expresamente, para imprimir las imágenes digitales, estas impresoras podrían traer accesorios, tendientes a permitirle imprimir sus fotos en las tazas, en las camisetas y en otros objetos. (Si su software no cuenta con estas funciones, los sitios con el fin de compartir fotos en línea, listados unos párrafos antes, efectúan el trabajo por usted). Numerosos programas de edición de fotos de consumo masivo, además, le proveen las herramientas pertinentes para facilitarle la preparación de estas imágenes, para todo propósito.

Como soy una persona que se cansa de una sola cosa, esperaba obtener resultados mediocres de este tipo de proyectos de impresión. Sin embargo, después de crear mi primer juego de tazas y ver los resultados de un modo muy profesional, quedé realmente impresionado. Elegí cuatro imágenes diferentes de mis padres, mis hermanas y mis sobrinos y las coloqué en una taza diferente.

Llámenme sentimental, no obstante, poseo la ambición de que estas tazas perduren para las próximas generaciones, (asumiendo que nadie quiebre ninguna) y además, sirvan como un recordatorio acerca de cómo lucían los reyes del siglo XXI. Claro, hace cien años, nadie pensó que los viejos daguerrotipos iban a ser considerados tesoros. Así que, ¿quizá mis tazas fotográficas lleguen a ser piezas valiosas, mañana? En un corto plazo, los miembros de la familia ubicados por mí en las tazas, parecen apreciarlas.

Imprimir calendarios de Fotos y Tarjetas

Numerosos programas de edición de fotos incluyen plantillas, los cuales permiten crear calendarios personalizados con sus respectivas imágenes. La única decisión que debe tomar, consiste en cuál imagen debe colocar en la página del mes de diciembre, y cuál en la de julio. También puede encontrar plantillas para tarjetas de saludos personalizadas y estándar.

Si su editor de fotos no incluye esas plantillas, revise el software que viene con su impresora. Muchas impresoras en la actualidad, vienen con las herramientas necesarias con el fin de crear los calendarios y los proyectos similares.

Cuando desee más que unas cuantas copias útiles de su creación, tal vez es mejor llevar a reproducir la imagen profesionalmente, en lugar de imprimir cada copia, una a una en su impresora. Puede llevarlo a cabo en una tienda de copias rápidas o en una imprenta. Muchos de los sitios para compartir fotos en línea, también ofrecen este servicio.

No olvide que el papel empleado para imprimir sus tarjetas o papelería, desempeña un papel muy importante, en cuán profesionales luzcan los productos. Si va a imprimir usted mismo, invierta en papel de alta calidad o en algún juego de tarjetas de saludos disponibles, como accesorios para la mayoría de las impresoras de color. Si quiere su pieza impresa profesionalmente, solicite un consejo acerca de cuál es el mejor tipo de papel, para obtener el resultado deseado.

Incluir Información Visual en las Bases de Datos

Puede agregar imágenes digitales a las bases de datos y a las hojas electrónicas de la compañía, con el fin de brindar a los empleados tanto la información visual, como la escrita. Si trabaja en recursos humanos, puede insertar las fotos de los empleados en la base de datos del personal. Si es un pequeño empresario y mantiene un inventario de productos en un programa de hoja electrónica , puede agregar fotos de los productos individuales con el fin de ayudarse a recordar cuáles bienes van, con cuál número de orden. La figura 1-4 ubicada en el Capítulo 1, le muestra un ejemplo de una hoja electrónica creada en Microsoft Excel, para dar seguimiento al inventario de mi tienda de antigüedades.

Mezclar el texto y las imágenes de esta forma, no sólo es útil para los propósitos comerciales. Por ejemplo, puede obtener el mismo resultado con el fin de crear un inventario, para sus propios registros de los seguros.

Dar Nombre a una Cara

Puede colocar las imágenes digitales en las tarjetas de presentación, los gafetes de los empleados y las tarjetas de identificación, para los invitados a una conferencia u a otro tipo de reunión. Me encanta cuando me entregan tarjetas de presentación con foto, especialmente, por ser de esas personas que nunca olvidan una cara, sin embargo, paso malos ratos recordando el nombre de esa persona.

Bastantes compañías ofrecen papel adhesivo para las impresoras de inyección de tinta. Este papel es perfecto para crear los gafetes o las etiquetas de nombre. Después de imprimir la imagen, simplemente, la adhiere en su gafete o etiqueta preimpresa.

Cambiar una Imagen por Mil Palabras

No olvide el poder de una fotografía, para convencer sobre una idea o para describir una escena. ¿Su techo sufrió daños en la última tormenta de viento nocturna? Tome fotos del daño, envíelas por correo electrónico a su agente de seguros y al contratista del techo. ¿Busca un librero que combine con la decoración de su oficina? Tome una foto a su oficina, envíela a la mueblería y consulte al diseñador para adquirir más consejos.

Las descripciones escritas pueden ser fácilmente, mal interpretadas y además, toman demasiado tiempo, más que tan solo hacer una toma e imprimir una imagen digital. De este modo, no le diga a la gente qué quiere o qué necesita… ¡muéstreselos!

Colgar una Obra de Arte en su Pared

Numerosas ideas discutidas en este capítulo, se fundan en todas las posibilidades ofrecidas por el camino digital, —la habilidad de mostrar imágenes en una pantalla, incorporarlas a los proyectos de impresión, etc. Sin embargo, también puede aprovecharlas de una manera más tradicional, y tan solo imprimirlas y enmarcarlas.

Para obtener fotos excepcionales, imprima en una impresora de sublimación de tinta o de inyección de tinta para la fotografía digital, usando papel de calidad. Si no posee ese tipo de impresora, puede llevar el archivo de la imagen a una imprenta comercial o a un laboratorio de fotografía con el fin de lograrlo. Para adquirir más información sobre tipos y opciones de impresión, lea el Capítulo 8).

Tenga en mente que las fotos impresas en la impresora de sublimación de tinta y de inyección de tinta, para la fotografía digital se destiñen al exponerla a la luz solar, así que, para aquellas fotos realmente importantes, es mejor invertir en un marco con un vidrio protegido por un filtro solar. Además, cuelgue sus fotos en un espacio, donde no se expongan a mucha luz, y asegúrese de mantener una copia del archivo de la imagen original, para poder reimprimir la imagen, si esta se daña.

Capítulo 15

Diez Grandiosos Recursos en Línea para Fotógrafos Digitales

Son las 2 A.M. está buscando inspiración. Está hambriento de respuestas. ¿A dónde dirigirse? No, no al refrigerador. Bueno, está bien, tal vez solo para buscar un bocadillo, —una rebanada de pizza fría o los restos de las alitas de pollo estarían bien. Sin embargo, es tiempo de ir a la computadora. Cuando se pretende buscar soluciones a complejos, a problemas, o tan sólo se desea compartir con personas con modos de pensar afines, la Internet representa el lugar ideal. Al menos, lo es para temas relacionados con la fotografía digital. Para el resto de los asuntos, hable con su guía espiritual, línea caliente de psicóticos o cualquier otra fuente, que siempre consulte.

Este capítulo lo dirige hacia algunas de mis fuentes en la línea de la fotografía digital. Todos los días surgen nuevos sitios, así que sin duda, se quedarán por fuera muchas buenas páginas, al realizar la búsqueda con las palabras "fotografía digital" o "cámaras digitales".

Note que las descripciones de los sitios que le ofrecemos en este capítulo, estaban vigentes en el momento de imprimirse. Sin embargo, como los sitios constantemente evolucionan , algunas de las funciones específicas mencionadas, pueden haber sido actualizadas o reemplazadas en el momento de visitar estas direcciones.

www.dpreview.com

Haga clic aquí para obtener una enorme cantidad de información sobre la fotografía digital, desde noticias sobre nuevos lanzamientos de productos y ofertas, hasta discusiones de grupo, donde la gente debate los pro y los contra de los diferentes modelos de las cámaras. Los fotógrafos interesados en investigar sobre las técnicas avanzadas para tomar las fotos, apreciarán la sección educativa de este sitio.

www.imaging-resource.com

Apunte su buscador de la Web hacia este sitio, con el fin de obtener consejos, para comprar equipo. Encuentra una sección muy útil de "Iniciar", esta le brinda a través de respuestas fáciles a preguntas frecuentes, cómo elegir una cámara digital. Las revisiones minuciosas de los productos y de los foros de discusión, relacionados con la fotografía digital, son parte de este sitio bien diseñado.

www.megapixel.net

Una revista mensual en línea ofrecida en inglés y en francés. Este sitio le proporciona revisiones profundas de los productos e información técnica, así como los artículos tendientes a cubrir todos los aspectos de la fotografía digital. El sitio también mantiene un excelente glosario de los términos fotográficos y además, alberga diferentes grupos de discusión.

www.pcphotomag.com

Diseñada para iniciar fotógrafos digitales, la revista bimensual impresa PC Photo ofrece los artículos actuales o antiguos, en este sitio. Además, de reportes de equipo, la revista ofrece tutores de la fotografía y de la edición fotográfica, también entrevistas con fotógrafos notables.

www.pcphotoreview.com

No importa si está comprando su primera cámara digital o buscando accesorios para mejorar la que posee, este sitio le ayuda a realizar buenas elecciones. Podrá encontrar reportes de hardware y software, así como grupos de discusión, donde usted puede compartir la información con los otros. Un glosario de los términos y de las explicaciones de las funciones de la cámara digital, contribuyen para que este sitio sea aún más atractivo.

www.peimag.com

En este sitio puede buscar ediciones archivadas de la revista *Photo Electronic Imaging*. Confeccionada para los profesionales de la imagen, esta publicación muestra el trabajo de los artistas digitales líderes; y abrirá sus ojos a las increíbles posibilidades que puede explorar utilizando su cámara digital y el software de edición de fotos. El sitio también brinda foros de discusión, relativos a las cámaras digitales y a las impresoras de fotos.

www.shutterbug.net

Aquí puede explorar la versión en línea de la respetada revista *Shutterbug*, esta ofrece artículos educativos y reportes de equipo, relacionados ambos con la película y con la fotografía digital. La guía para el comprador posee información exhaustiva, sobre las camaras digitales y otras herramientas para las imágenes.

rec.photo.digital

Para obtener ayuda sobre las preguntas específicas y un interesante intercambio de ideas, sobre el equipo y las ventajas de la fotografía digital, suscríbase a rec.photo.digital *newsgroup*. (para los principiantes, un grupo de noticias, también llamado *grupo de discusión*, no es un sitio Web, pero un foro de discusión donde personas con intereses similares, se envían mensajes sobre tópicos particulares).

Algunas de las personas participantes en estos grupos de noticias, han trabajado con imágenes dogotales por años, mientras que otros son nuevos en el campo. No se avergüence de hacer preguntas básicas, pues los expertos disfrutan por compartir lo que ellos saben.

Puede utilizar su buscador de la Web de lectura en los grupos de noticias, para participar (la Ayuda del sistema del software le explicará cómo). O apuntar el buscador hacia www.google.com para acceder a un portal de grupos de noticias, con el popular motor de búsqueda de Google. Haga clic en el vínculo para Grupos, con el objetivo de cargar la página principal del grupo de noticias. Luego escriba el nombre del grupo en la caja de Búsqueda, y haga clic en el botón Búsqueda, con el fin de mostrar los mensajes.

comp.periphs.printers

¿Está por comprar una nueva impresora de fotos? ¿Tiene problemas para lograr que la impresora que usted posee, trabaje correctamente? Revise este grupo de noticias, el cual se enfoca en temas relacionados con la impresión.

Los miembros de los grupos de noticias debaten los pro y los contra de los diferentes modelos de impresoras, comparten consejos sobre los problemas de tomas; y discuten acerca del modo mediante el cual pueden obtener el mejor provecho de sus máquinas.

Sitios Web de Fabricantes

Casi todo el fabricante de software y hardware de la imagen digital posee un sitio Web. Usualmente, sus sitios se realizan para mercadear los productos de la empresa, sin embargo, muchos adeás ofrecen tutorías magníficas y otras fuentes de aprendizaje, para los novatos en el campo de la fotografía digital. Algunos de los sitios ubicados entre los mejores de mi lista son los siguientes:

- ✔ Kodak (www.kodak.com): Dé un vistazo a la revista Kodak E-Magazine y al Centro de Aprendizaje Digital.

- ✔ Hewlett-Packard (www.hp.com): Busque los vínculos con la Biblioteca de Aprendizaje en la página de inicio y en la sección de Oficina en casa.

- ✔ Fujifilm (www.fujifilm.com): Encuentre un camino hacia las páginas Picture Your Life en este sitio.

- ✔ Wacom Technologies (www.wacom.com): haga clic en los consejos para retoque de fotos e inspiración creativa.

- ✔ Adobe (www.adobe.com): Revise la porción de Adobe Studio de este sitio, para tutorías y artículos relacionados con la edición de las fotos y del dibujo digital.

Numerosos vendedores colocan las actualizaciones del software disponibles en sus sitios. Por ejemplo, usted debería poder descargar un dispositivo de impresión o una herramienta, para que arregle un defecto en su software.

Recomiendo iniciar con la rutina de revisar el sitio del fabricante de su equipo, al menos una vez al mes, para asegurarse de estar trabajando con las versiones actualizadas del software.

Parte VI
Apéndice

La 5a Ola Por Rich Tennant

"¡Dios mío! Gané 9 pixeles..."

En esta parte . . .

Usted ha leído a través de este u otro tomo de fotografía digital, y se ha detenido ante algún término desconocido. No sea orgulloso y simule que lo conoce — revise el apéndice, el cual define los términos de este campo en un español muy claro.

Apendice
Glosario de Fotografía Digital

· ·

¿No puede recordar la diferencia entre un pixel y un bit? ¿Resolución y re-sampling? Venga aquí, para llevar a cabo rápidamente, un repaso acerca de ese término de fotografía digital, el cual está guardado en algún rincón oscuro de su cerebro y rehúsa salir a jugar.

abertura (Aperture): Una abertura en un pequeño diafragma entre el lente de la cámara y el obturador; se abre para permitir la entrada de la luz a la cámara.

artefacto (Artifact): Un ruido, un patrón no deseado, u otro defecto, el cual es causado por una captura de la imagen o un problema en el procesamiento.

aspecto borroso Gausiano (Gaussian blur): Es un tipo de filtro para el aspecto borroso, disponible en muchos programas de edición de fotografía; llamado así por un famoso matemático.

balance blanco (white balancing): Significa adjuntar la cámara para compensar por el tipo de luz, el cual golpea el sujeto fotográfico. Elimina los moldes de color no deseados, producidos por algunas fuentes de luz, como la iluminación de oficina por los fluorescentes.

Bit: Significa dígito binario; es la unidad básica de información digital. Ocho bits forman un byte.

BMP: El formato de gráficos del mapa de bits de Windows. Reservado actualmente, para las imágenes que serán usadas como recursos del sistema en PC, como protectores de pantalla o papel tapiz del escritorio.

bordes (edges): Son áreas donde los pixeles de la imagen adjunta, son significativamente, distintos en color; en otras palabras, son áreas de alto contraste.

bordes dentados (jaggies): Se refiere a la apariencia dentada, escalonada de líneas curvas y diagonales en fotografías de baja resolución, impresas en tamaños grandes.

Byte: Ocho bits. Refiérase a bit.

cargar (uploading): Significa lo mismo que descargar. Consiste en el proceso de transferir la información entre dos dispositivos de computación.

CCD: Abreviación de charge coupled device (dispositivo de carga acoplada). Uno de los dos tipos de sensores de imágenes empleados en las cámaras digitales.

clonación (cloning): Es el proceso de copiar un área de una fotografía digital, y "pintar" la copia en otra área o ilustración.

CMOS: Pronounciado see-moss. Consiste en una forma mucho más fácil de decir semiconductor de óxido de metal complementario. Un tipo de sensor de imágenes utilizado en cámaras digitales; rmpñeado menos que los chips de CCD.

CMYK: El modelo de color de impresión, en el cual las tintas cyan, magenta, amarilla y negra son mezcladas con el objetivo de producir colores.

compact Flash: Consiste en un tipo de tarjeta con memoria, la cual se puede remover, es utilizada en muchas cámaras digitales. Es una versión en miniatura de una Tarjeta PC – posee aproximadamente, el tamaño y el grosor de un libro.

compensación EV (EV compensation): Un control que aumenta o disminuye levemente la exposición escogida, por el mecanismo de autoexposición de la cámara. EV significa valor de exposición; las configuraciones EV aparecen típicamente, como EV 1.0, EV 0.0, EV -1.0, etc..

composición (compositing): Combinar dos o más imágenes, en un programa de edición de fotografías.

compresión (compression): Es un proceso que reduce el tamaño de un archivo de imagen, cuando se elimina algo, relacionado con la información de la imagen.

compresión con pérdida (lossy compression): Un esquema de compresión que elimina la información de imagen importante, con el fin de lograr tamaños más pequeños de archivo. Altas cantidades de compresión con pérdida, reduce la calidad de la imagen.

compresión sin pérdida (lossless compression): Un esquema de compresión de archivo que no sacrifica ninguna información de imagen vital, en el proceso de compresión. La compresión sin pérdida, lanza únicamente información redundante, así que la calidad de la imagen no se ve afectada.

corrección de color (color correction): El proceso de ajustar la cantidad de colores primarios, distintos en una imagen (por ejemplo, reducir el rojo y aumentar el verde).

descargar (downloading): Consiste en transferir la información desde un dispositivo de computadora a otro.

distorsión (Aliasing): Los defectos de colores aleatorios, por lo general, causados por excesiva compresión JPEG.

dpi: Abreviación de dots per inch (puntos por pulgada). Es una medida que indica cuántos puntos de color, puede crear una impresora por pulgada lineal. Un dpi más alto significa mejor calidad de impresión, en algunos tipos de impresoras, sin embargo, en otras impresoras, el dpi no es crucial.

DPOF: Significa digital print order format (formato de orden de impresión digital). Una opción encontrada en algunas cámaras digitales, que les permite

agregar instrucciones al archivo de la imagen; algunas impresoras de fotografía pueden leer esa información, cuando imprimen sus ilustraciones directamente, desde una tarjeta de memoria.

dye-sub: Abreviatura para dye-sublimation (sublimación de tinta). Es un tipo de impresora que produce impresiones digitales excelentes.

enmascaramiento impreciso (unsharp masking): Es el proceso para usar el filtro Unsharp Mask, encontrado en muchos programas de edición de imagen, con el objetivo de crear la apariencia de una imagen más enfocada. Lo mismo que sharpening , esto significa afinar una imagen, solo que se escucha de un modo sofisticado.

escala de grises (grayscale): Es una imagen que posee únicamente tonalidades de grises, desde blanco hasta negro.

FlashPix: Consiste en un formato de archivo, desarrollado para facilitar la edición y la visualización en la línea de las imágenes digitales. Actualmente, con solo un soporte de varios programas de software.

formato de archivo (file format): Es una forma para guardar la información de la imagen en un archivo. Los formatos de imagen populares incluyen el TIFF, JPEG y GIF.

Foto CD (Photo CD): Se refiere a un formato de archivo especial, utilizado por los laboratorios de imágenes profesionales, tendiente a copiar imágenes en un CD.

gama (gamut): Corresponde al rango de colores que un monitor, una impresora u otro dispositivo pueden producir. Cuando un dispositivo no puede crear el color, se dice que está fuera de gama (out of gamut).

GIF: Pronounciado JIf. GIF significa graphics interchange format (formato de intercambio de gráficos). Es uno de los dos formatos del archivo de imagen, empleado para las imágenes en la World Wide Web. Presenta un soporte únicamente para imágenes de 256-colores.

GIF transparente (transparent GIF): Una imagen GIF contiene áreas transparentes; cuando son colocadas en una página Web, el fondo de la página se ve a través de las áreas transparentes.

gigabyte: Aproximadamente 1,000 megabytes, ó 1 billón de bytes. En otras palabras, una colección realmente grande de bytes. Abreviado como GB.

histograma (histogram): Un gráfico que mapea valores de brillo en una imagen digital; por lo general, encontrada dentro de los recuadros de diálogo, de filtro de corrección de exposición.

HSB: Es un modelo de color, basado en tonalidad (color), saturación (pureza o intensidad del color), y brillo.

HSL: Una variación de HSB, este modelo de color se basa en la tonalidad, la saturación y la claridad.

imagen de 16 bits: Una imagen que posee escasamente 32,000 colores.

imagen de 24 bits: Una imagen con aproximadamente 64.7 millones de colores.

imagen de 8 bits : Una imagen que contiene 256 colores.

ISO: Tradicionalmente, ha sido una medida para medir la velocidad de la película, cuanto más alto es el número, más veloz es la película. En una cámara digital, subir el ISO permite una velocidad de obturador más alta, una apertura más pequeña, o ambas, pero puede también, resultar una imagen grisácea

JPEG: Pronunciado jay-peg. Es uno de dos formatos usados para imágenes en la World Wide Web y también, empleado para guardar imágenes en muchas cámaras digitales. Utiliza una lossy compression (compresión con pérdida), la cual algunas veces, daña la calidad de la imagen.

JPEG 2000: Una versión actualizada del formato JPEG; aún no es soportado en su totalidad, por la mayoría de los exploradores de la Web u otros programas de computación.

Kelvin: Una escala diseñada para medir la temperatura del color de la luz. Abreviado K, como en 5000°K. (En compulandia, la K inicial a menudo se refiere a kilobytes, como se describe a continuación).

kilobyte: Mil bytes. Abreviado K, como en 64K.

Laboratorio CIE (CIE Lab): Un modelo de color, desarrollado por la Commission International de l'Eclairange (Comisión Internacional del Alumbramiento). Utilizado sobre todo, por los profesionales de las imágenes digitales.

LCD: Significa liquid crystal display (pantalla de cristal líquido). A menudo es utilizado con el objetivo de referirse a la pantalla, incluida en algunas cámaras digitales.

marquesina (marquee): Se refiere al contorno punteado, el cual resulta cuando se selecciona una porción de su imagen; algunas veces, se le llama marching ants (hormigas marchantes).

megabyte: Un millón de bytes. Abreviado MB. Refiérase a bit.

megapixel: Un millón de pixeles. Usado para describir cámaras digitales que pueden capturar imágenes de alta resolución.

Memory Stick: Es una tarjeta de memoria utilizada por varias cámaras digitales de Sony y dispositivos periféricos. Tiene un tamaño parecido al de una barra de goma de mascar.

metadata: Es la información extra guardada con la información de imagen principal, en un archivo de imagen. La metadata a menudo incluye información como apertura, velocidad del obturador, y configuración EV, utilizada con el fin de capturar la película y puede ser vista, usando un software especial.

modelo de color (color model): Una forma para definir colores. En el modelo de color RGB, por ejemplo, todos los colores son creados al mezclar el rojo,

el verde y el celeste. En el modelo CMYK, los colores son definidos al mezclar cyan, magenta, amarillo y negro.

modo de medición (metering mode): Se refiere a la forma mediante la cual, el mecanismo de auto exposición de la cámara lee la luz en una escena. Los modos comunes incluyen medición de punto, la cual se basa en la exposición a la luz únicamente en el centro del marco; la medición de peso en el centro, la cual lee toda la escena, pero brinda más énfasis al tema en el centro del marco; y a la medición de matriz o multizona, la cual calcula la exposición basada en todo el marco.

modo de ráfaga (Burst mode): Un ambiente de captura especial, ofrecido en algunas cámaras digitales, las cuales registran varias imágenes en una sucesión rápida, con una pulsada del botón obturador. También se le llama modo de captura continua.

NTSC: Es un formato de video, utilizado por las televisiones y VCRs en Norte América. Muchas cámaras digitales pueden enviar señales de fotografía a la TV o VCR, en este formato.

PAL: Es el formato de video común en Europa y en otros países. Pocas cámaras digitales vendidas en Norte América, pueden producir fotografías en este formato de video (refiérase también a NTSC).

PICT: Es el formato estándar para imágenes del sistema Macintosh. Es el equivalente al BMP en la plataforma de Windows, PICT es el más empleado al crear imágenes que se usan como recursos del sistema, como las pantallas de inicio.

pixel: Es la abreviatura de picture element (elemento de fotografía). Es el bloque básico constructivo de cada imagen.

plataforma (platform): Una forma sofisticada de decir "tipo de sistema operativo de computadora." La mayoría de los amigos trabajan en la plataforma de Windows o de Macintosh.

ppi: Significa pixels per inch (pixeles por pulgada). Se utiliza con el fin de establecer la resolución de salida (impresión) de una imagen. Medido en términos del número de pixeles por pulgada linear. Un ppi más alto por lo general, se traduce en imágenes de mejor apariencia.

precisión (sharpening): Consiste en aplicar un filtro de corrección de imagen, dentro de un editor de fotografía, para crear la apariencia de un foco preciso.

profundidad de campo (depth of field): Corresponde a la zona de foco agudo, presente en una fotografía.

RAW: Es un formato de archivo ofrecido por algunas cámaras digitales; son registros para la fotografía, sin aplicar ninguno de los procesamientos en cámara, esto se lleva a cabo normalmente, cuando se guardan fotografías en otros formatos.

resampling : Consiste en agregar o eliminar los pixeles de imagen. Una gran cantidad de resampling degradan las imágenes.

resolución de salida (output resolution): Consiste en el número de pixeles por pulgada lineal existente en una fotografía impresa; el usuario configura este calor dentro de un programa de edición de fotografía.

RGB: Es el modelo de color estándar diseñado para imágenes digitales; todos los colores son creados al mezclar el rojo, el verde y el celeste.

ruido (noise): Se refiere a la granulación en una imagen, causada por muy poca luz, una configuración ISO demasiado alta, o un defecto en la señal eléctrica, generada durante el proceso de captura de la imagen.

SmartMedia: Es una tarjeta de memoria removible, delgada, utilizada en algunas cámaras digitales.

Tarjeta PCMCIA (PCMCIA Card): Es un tipo de tarjeta de memoria removible, utilizada en algunos modelos de cámaras digitales. Ahora se le llama sencillamente Tarjetas PC. (PCMCIA significa Personal Computer Memory Card International Association). (Asociación Internacional de Tarjeta de Memoria de Computadoras Personales).

temperatura de color (color temperature): Se refiere a la cantidad de colores verde, rojo y celeste, emitidos por una fuente de luz particular.

TIFF: Pronunciado tiff. Significa tagged image file format (formato de archivo de imagen etiquetada). Es un formato de imagen popular, soportado por la mayoría de los programas de Macintosh y Windows.

TWAIN: Pronunciado twain. Consiste en una interfaz de software especial, esta le permite a los programas de edición de imagen, acceder imágenes capturadas por las cámaras digitales y los escáneres.

USB: Significa Universal Serial Bus. Es un tipo de puerto nuevo de alta velocidad, se encuentra incluido en las últimas computadoras. Los puertos USB permiten una conexión más fácil de dispositivos periféricos, compatibles con USB como las cámaras digitales, las impresoras y las lectoras de tarjeta de memoria.

velocidad del obturador (shutter speed): Se refiere a la longitud del tiempo mediante el cual, el obturador de la cámara permanece abierto, permitiendo que la luz entre a la cámara y exponga la fotografía.

Indice

• N •

• O •

• *P* •